胡智鋒 著

影視文化概論

An Introduction to Film &
TV Production

目次

導論：

二十世紀中國文化之鳥瞰與掃描

影視文化即電影電視文化，為二十世紀人類科技與文化創造中最引人矚目的存在之一。不論從怎樣的意義上去看取，其對二十世紀乃至未來人類生活所產生的影響都不可低估。中國影視文化與二十世紀中國社會歷史的進程緊密聯繫在一起，成為中國社會文化構成中不可或缺的重要組成部分，同時中國影視文化的世界遨遊巡禮的時候，與中國現代文化思潮整體的潮起潮落相伴相隨。因此，當我們開始進入中國影視文化的世界遨遊巡禮的時候，有必要對二十世紀中國的兩次「文化熱」及九十年代中國文化景觀進行一番鳥瞰與掃描。

二十世紀中國現代歷史進程中，有兩次在性質、規模、影響上可以載入史冊的「文化熱」，一次是在一九一九年「五・四」運動前後，另一次則是在改革開放後的八十年代中期。這兩次「文化熱」除了對中國現代文化的本體構成、內涵、形態的改造和變革產生了深遠的影響，同時也對中國社會、歷史的改造和變革產生了深遠的影響。創生於本世紀初的中國電影和創生於本世紀五十年代的中國電視，一方面以其異軍突起之勢，在本世紀中國社會、歷史的曲折演革進程中，扮演了重要的角色，對中國現代文化格局的形成注入了新的血液與因素；另一方面，中國社會歷史運動的豐富性與複雜性、中國現代文化自身歷史運動的豐富性與複雜性，也給中國影視文化打上了深刻的時代烙印。因此，將中國影視文化置放於中國現代文化的大背景下去考察、認識與把握，是十分必要的。而中國現代文化自身歷史運動中，最為耀眼、變革力度最大的兩次「文化熱」便成為本書最先予以關注與表述的對象。

一、第一次「文化熱」──「五‧四」前後

中國文化的整體形態、格局、內涵與實質在數千年封建社會的體系中相當穩固地被維護和延續著，並歷經風雨，屢遭劫難，卻依然呈現出頑強的生命力與極大的同化力。然而，於一九一五年開啟一種新的文化力量、文化思潮與文化運動，以不可阻擋之勢，在短短數年間，迅速蕩滌著綿延數千年封建舊文化，掀起了中國文化發展史上前無古人的一次「新文化運動」，這也便是所謂二十世紀第一次「文化熱」。

掀起這場「文化熱」的標誌是以陳獨秀為首創辦的《青年雜誌》（即其後的《新青年》雜誌）的成立。

一九一五年《青年雜誌》發行迅速蔓延至全國乃至海外。《新青年》高舉歐美資產階級革命時期形成的「德先生」（英文Democracy，「民主」之意，被譯為「德謨克里西」先生）（英文Science，「科學」之意，被譯為「賽因斯」、「民主」之意，被譯為「德謨克里西」先生）的大旗，向著中國幾千年的封建文化全面開火（他們的口號之一便是「打倒孔家店」）。與中國歷史上任何一次文化變革運動不同的是，此次文化變革運動不是在封建堡壘內部的、建立在不沖毀封建專制體制前提下的運動，而是建立在一九一一年辛亥革命已經推翻了舊的封建專制體制，但新的適應中國社會需要的一整套體制尚未建立的條件基礎之上，其目標是建立全新的現代中國的政治、社會、文化格局。承擔這一巨大歷史使命的主導力量是一批受過近代西方文化、文明薰陶和影響的先進知識分子。他們繼承了中國傳統士大夫文人「天下興亡，匹夫有責」的關注社會、關懷民生、以天下為己任的憂患意識、責任感與使命感，同時又直接或間接地接受了西方文化、文明中的許多新鮮的思想與理念。在政治變革一次次失敗（從鴉片戰爭以來歷次「改制」、「變法」運動均遭慘敗結果，包括太平天國、義和團運動等近代農民革命，即使是影響最巨的「辛亥革命」及此後孫中山等領導的一系列革命運動也均告失敗）教訓面前，這批激進的知

識分子開始進入了思想文化領域，企圖透過改造國民以樹新人的「思想啟蒙」，而使國人從昏昏噩噩中覺醒起來，為這個民族、為這個社會、為每一個中國人的生存和進步而鬥爭。在這「思想啟蒙」為主題的文化運動進程中，一批現代中國的思想文化巨匠和傑出代表人物應運而生，以他們為核心，一批「新青年」也茁壯成長。而儲備、造就和推行「思想啟蒙」的基地則是一些近代意義上的大學和其他新式學堂。《新青年》所傳播的新的思想、知識與理念，尤其此後發動的「文學運動」，直接推動了當時的文化變革運動。因此，當一九一九年五月四日一批熱血青年從大學校園中走出，高舉反對帝國主義、封建主義大旗開始了一場揭開中國現代歷史序幕的革命運動時，人們自然而然地把「五‧四」與此前、此後密不可分的思想文化思潮聯結在一起，稱之為「五‧四新文化運動」。這場運動的高潮在「五‧四」前後，其成果則延伸到整個二、三十年代。

之所以將這場「新文化運動」描繪為一次「文化熱」，最主要的一個原因就是，這場運動的核心是思想文化本身的改造，先進的知識者們看到中國封建文化對中國社會歷史進步極為嚴重的阻擋與障礙，換言之，先進的知識者們認為要使中國國富民強，文明進步，非解決思想文化問題不可。而建立現代中國的新的思想文化，其資源何在？先進的知識者們幾乎採取了同樣的戰略與策略──向西方文化學習，引進「德先生」、「賽先生」，同時對所有傳統封建文化進行猛烈的、毫不留情的、徹底的清算與批判。那這樣一次「文化熱」，其基本特徵是什麼呢？我認為可以用「新」來予以總體概括。具體說來，這「新」體現在至少以下幾個方面：

1、新思想

在「西學東進」過程中，許許多多西方近現代思想學說被引入中國。馬克思主義與自由主義、無政府主義、空想社會主義、實用主義、民粹主義等一古腦兒被帶入中國，被人們所追尋、宣傳和推薦。馬克思、恩格斯及克魯泡特金、歐文、聖西門、杜威、羅素等名字為知識界所熟悉。叔本華、尼采、佛洛依德等人的思想學

說也在知識界得到傳播。從思想學說的發源地和傳播流向上看，有四個文化區域對西方近現代思想學說的引入中國影響巨大，這便是日本、俄蘇、歐洲、美國。而且由於這四個文化區域與中國特定的雙邊地緣和其他方面關係的差異，由於這四個文化區域當時的主流文化思潮的特點，而使一批分別與上述四個文化區域發生過某些關係（如曾在特定區域留學或生活過）的知識者們，在文化價值取向上接受了這些文化區域的主流文化思潮及文化價值的深刻影響。

（1）日本：日本與中國在地緣上處於所謂「一衣帶水」的關係。從文化源流上看，日本文化在漫長的古典時代，一直處在中華文化的幅射之中。但日本「明治維新」後，大踏步地向西方學習，國力迅速提高。進入近代，被中國人慣稱為「小日本」的日本國，依仗自己迅速增強起來的國力，竟把地大物博的中國當成自己的侵略、掠奪的對象，而且一再得手。當時流亡日本的孫中山及其追隨者們，先後留學日本的魯迅、郭沫若、郁達夫、田漢、成仿吾等人，一方面到日本躲避國內軍閥混戰的時局，潛心學習、研究日本「明治維新」後發達富強的經驗；另一方面也直接感受、體驗到貧弱之國家的子民，在他國眼中所受到的輕蔑、侮辱乃至屈辱。因此，「民族主義」的思想追求成為這些知識者們共同的思想特徵與價值取向特徵。

（2）俄蘇：「十月革命一聲炮響，給我們送來了馬克思列寧主義」，毛澤東這句名言準確生動地描繪了「新文化運動」進程中，以蘇聯十月革命勝利為標誌，迅速傳播到中國的馬克思主義與當時中國知識界、中國社會的一種呼應關係。陳獨秀、李大釗、瞿秋白、毛澤東、蔡和森、惲代英、林育南等人正是將馬克思主義之「聖火」「盜取」到中國，並使之熊熊燃燒起來的代表人物。需要指出的是，這些知識者起初是以思想啟蒙者的立場、姿態與身份介入「新文化運動」的，而當他們接受了布爾什維克的馬克思主義學說後，便開始轉入實際的共產主義革命實踐，並開闢了中國歷史的新紀元。

（3）歐洲：這個最早掀起資產階級革命浪潮並誕生了近代最偉大的思想學說——馬克思主義的區域，以其文化積澱之豐厚，近代文明之發達吸引了萬千東方年青學子與尋求國富民強道路的先驅者們。周恩來、鄧小平、陳毅、李富春、蔡暢等革命者，徐志摩、艾青、戴望舒等文人，徐悲鴻、劉海粟、賀淥汀等藝術家都在「歐羅巴」（歐洲）這塊充滿著未來夢幻與現實焦灼交融的土地上，描摹著各自的未來世界的藍圖。應當說，科學社會主義、空想社會主義、無政府主義、自由主義的思想都程度不同地反映在他們的思想中，成為其後各自思想發展中一個不可或缺的資源與基礎。

（4）美國：這個崛起不久的「新大陸」，在擺脫了其歐洲母體文化的歷史負擔前提下，創建了世人矚目的新型社會機制。由於這是一塊開墾之初的土地，全世界追求「自由」的人們都紛紛奔向這裡。沒有歷史包袱的美國，以空前的規模一個急待開發的巨大空間，全世界追求「自由」的人們也紛紛奔向這裡。沒有歷史包袱的美國，以空前的規模造就出其雜質紛呈的「多元文化」，這使得自由主義與實用主義成為這文化格局中最具影響力的兩種思潮。中國的革命先行者孫中山及宋氏三姐妹、宋家兄弟及民國時代的許多政壇人物都在年輕時代深受美國文化的薰陶。胡適、聞一多、謝冰心、梁實秋、洪深等也將這些思想因素帶入了自己的學說創建與文化創建之中。

2、新語言與新文學

語言是思想的載體與形式，文學則是語言的藝術，是最敏感地傳播、運用與創造語言的領域。文化變革的程度與水準，往往可以透過其語言、文學的變革程度與水準來衡量和確定。充當「新文化運動」急先鋒的恰恰是語言領域的「白話文革命」及與之緊緊相連的文學領域的「新文學運動」。作為中國封建主流文化的載體與形式，古文一直在中國語言、中國文學、中國文化裡身居正宗地位。儘管白話文在中國民間早已流傳甚久，

但始終不能登「大雅之堂」。「新文化運動」的旗手和「戰將」們瞄準了這一目標，從對「白話文」的宣導，對「古文」的摒棄，到對「封建文學」的「炮擊」，對「文學革命」的發動，使「白話文革命」與「新文學運動」成為合二為一的革命運動，吹響了「新文化運動」中最早的戰鬥號角。正因此，「新語言」與「新文學」也就成為了「新文化運動」中成就最為突出、也最有影響力的一個領域。陳獨秀、胡適、魯迅、錢玄同、劉半農、周作人是這一運動鼓吹最多、也最有成就的先驅。用白話文寫下了中國最早「報告文學」的瞿秋白與「文學研究會」的作品成為「新文化運動」的偉大旗手。魯迅以其最為深刻的思想、最為犀利的筆鋒、最為成熟冰心、朱自清、盧隱、許地山、葉紹鈞、王統照、楊振聲、俞平伯；「創造社」的郭沫若、郁達夫、田漢、張資平、馮沅君（淦女士）；「新月社」的聞一多、徐志摩、朱湘以及宗白華、汪靜之等一大批青年文學家，以他們極富創造力、想像力的手筆，鑄造出現代新詩、新散文、新小說，使「白話文」打敗了古文，使「新文學」戰勝了舊文學。「新文學」發展到二、三十年代，又湧現出茅盾、巴金、老舍、曹禺等文學巨匠及丁玲、夏衍、艾青、臧克家、張天翼、吳組湘、沈從文、蕭紅、蕭乾、沙汀、艾蕪等文學名家，使「新文學」達到了相當的高度與水準。成為現代中國人、現代中國文化的新的話語方式與新的思想資源（見孔範今主編：《二十世紀中國文學史·上》，山東文藝出版社一九九七年六月第一版）。

3、新科學、新學術與新教育

「科學」與「學術」在中國古代、近代史上並沒有獲得其真正獨立的地位，基本上歸併在「經學」或「國學」之中，而西方科學與西方學術的引入，使得自然科學的地位迅疾提升，這首先是國家民族的興衰令時人看到西方發達富強的重要原因是「船堅炮利」，而「船堅炮利」背後靠的是發達的自然科學與技術。要使更多的中國人獲得先進的科學技術知識與能力，必須向先進的西方學習。數學、物理學、地質學、生物學、化學、建

築學等一批新興學科開始在中國創立，李四光、竺可楨、趙元任、陳省身、梁思成等就是其中的代表人物。而傳統「國學」作為中國現代社會科學、人文科學的土壤與基礎，此時已失去了它足夠的號召力，而轉向新的學術形態，引入新的學術話語，哲學、歷史學、經濟學、社會學、語言學、文學等也呈現出全新的形貌，胡適、馮友蘭、梁漱溟、熊十力、金岳霖、陳寅恪、錢穆、馬寅初、吳文藻、朱光潛、王力等為這些學科的發展做出了重要貢獻。與此時「科學救國」思想並提的還有「教育救國」。與傳統私塾、「科舉」等教育方式與人才選拔、培養方式完全不同的是，近代引入的西方新式學堂尤其是大學的理念與方式，在「新文化運動」中閃耀出了格外奪目的光芒。北京大學、清華大學、復旦大學等凝聚了當時中國社會文化的各類菁英人物，蔡元培、張伯苓等傑出教育家為此也做出了不可磨滅的貢獻。

4、新社會關係與新社會風尚

由封建專制體制支配的一系列社會關係，在「新文化運動」巨浪的衝擊下，發生了劇烈震盪與變化。獨立自主、人格平等的新型社會關係開始得到尊重。破除舊習俗、舊禮教，追求新風俗、新風尚，也成為社會關係、社會風尚改革中令人矚目的一個方面。在長幼、尊卑、父子、兄弟、夫婦、朋友關係上，在社會機構、組織之間、政府與社會之間、各社會階層之間的關係上，也開始了較大規模的關係調整。此時影響最為巨大、深遠的兩股潮流為「個性解放」與「婦女解放」。對於有獨立個性、獨立人格的個體生命的尊重，對於女性擺脫舊禮教、舊習俗而獲得與男性同等權利的呼籲與宣導，使得背叛封建家長制大家庭的束縛、獨立尋求個人生存之路成為新的風尚，尤其是婦女與男子同校、同臺（表演）、同工、同酬、戀愛自由、婚姻自由等成為一股強大的時代潮流，在中國社會不斷掀起軒然大波。為著共同的理想信仰、在相互尊重與平等基礎上建立新型的愛情、婚姻與家庭，是這思潮所推動的重要標誌。孫中山與宋慶齡的結合、魯迅與許廣平的結合以及高君宇與石

評梅、周文雍與陳鐵軍的結合，都典型地體現了這時代潮流的特質。除了個體性行為外，以團體結社方式，自發地將志同道合者結合起來，鼓吹、實踐新社會關係與社會風尚的社團組織在此時也極為活躍，如毛澤東的「新民學會」、王光祈的「少年中國學會」、周恩來的「覺悟社」、「新潮社」、「湖畔社」、「國民社」、「工學會」和「共學會」等社會組織在傳播新理想、新社會風尚方面起了相當大的推動作用（見李澤厚《中國思想史論‧下》第八三八頁，安徽文藝出版社一九九九年一月版）。

5、新藝術與新事業

「新文化運動」催生出了現代中國的各個新型藝術門類品種，使這些新的藝術獲得了極強的時代精神與革命精神。

（1）戲劇：中國話劇在歷經晚末期的「學生演劇」、留日學生的「新派劇」、辛亥革命後的「文明戲」等階段探索基礎上，在「五‧四」前後獲得了進步文化人的極大關注與參與，進入了其發展的旺盛時期。胡適、郭沫若都為新生中國話劇寫下了最初的劇本，其後田漢、洪深、歐陽予倩等積極推動，使中國話劇在「新文化運動」進程中打開了一個新的天地。延伸到三十年代，以曹禺一批深刻、紮實的戲劇創作為標誌，達到了她輝煌的高峰。中國傳統戲曲中的集大成的劇種——京劇，在大變革的時代也不斷地進行改良，融入愛國主義、民族主義的時代內涵，到「四大名旦」梅蘭芳、程硯秋、尚小雲、荀慧生的一批代表性劇碼的推出，取得了享譽世界的藝術成就。

（2）音樂：新的音樂伴隨著西方文化、西方音樂的傳入，伴隨著新興西式學堂的普及，而得以迅速推廣。自李叔同填詞、編曲的一批「學堂歌曲」的流行，經趙元任、劉天華、蕭友梅、黃自等的傾心傾力改造與努力，具有中國特色、具有現代結構樣式、充滿時代精神的新音樂在蘊積中走向成熟。到三十年代以聶耳、洗星海、

賀淥汀為代表的一代音樂匠匠的出現，使極具號召力與感染力的偉大音樂作品傳遍了全國，走向了世界。

(3)舞蹈：一方面，歐美式的交誼舞進入社會上層交際圈，成了社會上層人士交往的一種方式。在上海等發達城市，隨著各國人士的大量湧入，娛樂場所的逐漸增多，以跳舞為謀生手段的舞女也成為一種時髦職業，這在客觀上推廣了歐美式的「舞蹈」理念與方式。另一方面，一些探索舞蹈藝術，尤其是適應現代中國需要的、具有時代精神與民族品格的新舞蹈的先驅者，為舞蹈藝術的現代化與民族化奠定了基礎，吳曉邦、戴愛蓮等即是其中的代表。

(4)美術：美術似乎對時代變革、文化變革格外敏感、敏銳。實際上早在晚清與民國時期，李叔同等已開始了具有現代感的美術理念與形式的探索了。聞一多等在此期間也以培育新型美術人才而在現代美術教育上做了開拓性的工作。將近、現代西方各種流派的繪畫技法、形式，結合「五‧四新文化運動」時代精神的需要，大膽地挑戰傳統，創造現代中國美術體系，成為一批有作為的美術家的共同追求，徐悲鴻、劉海粟、蔣兆和等即是其中突出的代表，齊白石、張大千的畫作此時也鮮明地體現了較為強烈的時代氣息，而豐子愷創造的中國現代文人的「漫畫」更以清新別致的方式，昭示了「新文化」獨特的精神氣質。

與「新文化運動」密切相聯的、在此一時期異軍突起的新興文化事業領域有新聞業、出版業等。據不完全統計，僅「五‧四」時期，全國白話報紙（包括各地學生團體創辦的報紙）就至少有四百種之多。白話雜誌除《新青年》外，著名的還有《少年中國》、《解放與改造》、《新中國》、《新評論》、《新潮》等。特別是各種報紙的副刊，登載了大量的白話文作品，如《晨報副刊》、《民國日報》的《覺悟》、《時事新報》的《學燈》等，在社會上產生了廣泛的影響。以商務印書館、北新書局等為代表的出版重陣，推出了介紹西方思想、學術、文化及現代中國著名白話作家的大量圖書，為世人矚目。民營廣播事業也在此時起步。至三十年代中國新聞業、出版業步入全面繁榮時期。這一領域裡的著名人物有邵飄萍、成舍我、張元濟、胡愈之、葉聖

陶、鄒韜奮、范長江等。

中國新興的電影事業就是在這樣的時代背景與文化思潮中，艱辛而曲折地前進著。儘管中國電影遭遇著政治、經濟、社會的多重壓力，但經過「五‧四新文化運動」的浸染，經過一批進步的、優秀的人物的參與和滲透，終於在三、四十年代半殖民地、半封建的舊中國，創造出了電影史上的輝煌業績，塑造了那個時代中國電影文化鮮明而獨特的精神、氣質、性格與形象。鄭正秋、張石川、孫瑜、吳永剛、夏衍、田漢、聶耳、阿英、陽翰笙、蔡楚生、鄭君里、史東山、沈西苓、費穆、阮玲玉、金焰、胡蝶、趙丹、白楊、周璇、石揮、袁牧之、陳波兒等都是中國電影文化進程中做出重要貢獻的代表人物。

五‧四「新文化運動」所掀起的二十世紀第一次「文化熱」從思想文化領域出發，很快便轉入了現實的社會政治鬥爭之中。嚴峻的民族鬥爭與激烈的階級鬥爭，使國人將關注點從思想「啟蒙」轉移到民族「救亡」。但「五‧四」新文化運動所蘊含的愛國主義、民族主義精神，反帝國主義、反封建主義的精神，張揚個性、相容並包、尊重科學、追求民主的精神，卻生生不息。在炮火與戰鬥中成長起來的中國共產黨人，高揚「五‧四」新文化運動的旗幟，結合中國社會現實的需要，創造性地提出了一系列建設中國現代文化的戰略、方針與策略。毛澤東作為五‧四「新文化運動」的參與者，中國共產黨的領導者、總結、概括了中國現代文化實踐的歷史經驗，提出了建設「民族化」、「大眾化」新文化的整體發展戰略，尤其在文學藝術領域提出了黨對文藝創作的功能、目的、標準及對諸多複雜關係的辯證認識等方針、策略。新中國成立後毛澤東又提出了「洋為中用」，古為今用」、「百家爭鳴、推陳出新」等眾多帶有戰略指導性的文化政策，這對中國四十年代以來的文化建設影響極為重大而深遠。

需要指出的是，由於長達半個多世紀國內戰爭與民族戰爭的頻繁劇烈，文化領域已很難獨立地按照某種「規律」去運行，要麼成為服務於現實鬥爭需要的一支戰鬥力量，要麼便退守於文化人自造的狹窄空間。一句

話，作為具有全域性的影響、幅射社會的「文化熱」已不再可能成為現實。

二、第二次「文化熱」──八十年代中期

二十世紀七十年代末，鄧小平領導中國開始了「建設有中國特色社會主義現代化」的宏偉大業，政治運動的主題為經濟建設的主題所取代，「改革開放」成為了時代的主旋律。在完成了撥亂反正的歷次政治領域的劫難使命之後，新的社會關係、社會組織機構、社會風尚開始重建。一批從「文化大革命」及歷次政治運動的劫難中走出的人們，一批在重新打開國門後放眼看世界的人們，一批敏感、激進的知識者們，在「五·四新文化運動」過去了七十年的八十年代中期，重新開始了大規模的文化反思，從而繼「五·四新文化運動」後掀起了又一輪「文化熱」。

八十年代中期興起的這場「文化熱」，與七十年前「五·四新文化運動」之間有著怎樣的聯繫呢？我認為，這兩次「文化熱」都是由菁英知識分子為主體發動的、以「思想啟蒙」為內涵的「文化運動」。其共同依據是面臨國家貧窮、落後的現狀；其共同參照對象是西方發達的經濟、社會與文化水準；其共同目標是推動中國迅速富強、進步，實現現代化；其總體特徵則都是「反傳統」、「反思傳統」，即反對或反思傳統文化中那些阻礙我們實現現代化的那些愚昧的、落後的、劣根的因素。

當然，這兩次「文化熱」的差異與不同也是顯明的。首先，其所處的國家地位與民族地位的巨大不同。「五·四」新文化運動興起之時，正是國內軍閥混戰、民不聊生，中華民族遭受著帝國主義的侵略、掠奪與欺侮之際。而八十年代的中國，早已是一個有著相當綜合國力的、獨立自主的國家，中華民族也早已以其自尊、自強的形象博得世人尊敬。其次，其所處的國際環境與世界格局的巨大不同。二十世紀上半葉人類爆發了兩次

世界大戰，戰爭摧殘了自然的環境，也摧殘了人類的文明。而八十年代「冷戰」已趨於結束，和平與發展已成為當今世界的最大的時代主題。再次，其「運動」走向的差異與不同。「五‧四新文化運動」是從思想啟蒙開始，走向政治鬥爭的；而八十年代這一次「文化熱」則恰恰相反，先從政治鬥爭入手（包括「撥亂反正」、真理標準大討論等），爾後進入到思想啟蒙階段。簡單地概括起來，第一次「文化熱」是從文化（層面）進入政治（層面）；第二次「文化熱」則是從政治（層面）進入文化（層面）。

以批判反思傳統文化、引進西方現當代理論、思想、學術成果為主要任務，這一次「文化熱」在思想學術領域、文學藝術領域都留下了深刻的印記。

面對十年「文化大革命」帶來的災難性後果，思想學術領域的人們開始在政治層面對其進行批判，後來人們將政治批判的視野又延伸到「文革」前的一系列政治運動中去（如「反右」鬥爭），到八十年代中期人們則將批判與反思延伸到了整個中國歷史與中國文化。人們發現「五‧四新文化運動」所進行的反對封建傳統文化的「思想啟蒙」在七十年後依然具有深刻的現實意義，因為「新文化運動」所提出的「德先生」（科學）、「賽先生」（民主）的問題在中國依然是個需要補課的重要命題。而要解決這個問題，首先要從翻譯、介紹西方自然科學、社會科學、人文科學的學術名著入手，我們需要瞭解，在關閉了對外開放大門幾十年後，西方文化已經又有了哪些新的探索、新的成果。

於是我們便在《百科知識》、《新華文摘》、《讀書》、《哲學譯叢》等眾多雜誌上看到了大量翻譯、介紹西方現代自然科學、社會科學、人文科學新思想、新觀點、新方法的文字。而譯介規模與社會影響最大的兩套叢書則為四川人民出版社推出的《走向未來》叢書和由李澤厚主編的《美學譯叢》叢書。影響最大的思想方法論為所謂「三論」（即資訊理論、控制論、系統論），流傳最廣的西方思想家、學者為薩特、尼采、叔本華、佛洛依德。薩特的存在主義、尼采的「超人」哲學、叔本華的「唯意志論」、佛洛依德的精神分析理論風

靡一時。

在引進西方現代思想學術理論的同時，思想學術領域的學者們從各自的學術領域地入手，開始了共同的文化反思。如哲學界的關於「主體論」問題的論爭；歷史學界對於中國社會歷史（尤其是封建社會歷史）的階段劃分問題的論爭、對於若干重大歷史現象（包括歷次農民運動）的論爭、對於現代史上、中共黨史上若干重要人物）的重新認識、重新評價等；文學界對於文學史上若干文學運動、文藝爭鳴等）的重新認識、對文學史上若干重要現象（包括中國現代文學史上若干重要人物）的重新認識、對文學創作一些基本理論問題的認識（如創作主體在文學創作中的地位、文學作品中人物性格的多元組合等）等；法學界、社會學界、經濟學界、語言學界、政治學界等一大批學者也加入到這規模巨大的「文化反思」中來。在此一時期青年學子中影響最大的當推著名學者李澤厚。除了他所主編的《美學譯叢》外，他在哲學、美學尤其是思想史研究方面，都做出了積極的貢獻。他的《批判哲學的的批判》、《美的歷程》特別是《中國古代思想史論》、《中國近代思想史論》、《中國現代思想史論》三本思想史著作，以文化反思的立場與視角，對中國思想史上重要的人物、現象、問題進行了富於新意的描述、概括與梳理、表述。

海外一些思想家、文學家、哲學家及各方面學者此時也以文化批判與反思的一些著作、言論在國內產生了較大的影響，如柏楊的《醜陋的中國人》、李敖的《傳統下的獨白》、《獨白下的傳統》及余英時、成中英、唐君毅、徐復觀、杜維明、黃仁宇、李歐梵、林毓生等的著作也在國內學界廣泛流傳。

在文學藝術領域，文化反思透過反傳統的方式與新思潮的追求得以充分體現。

1、文學

文學領域裡經由八十年代初王蒙等作家的努力，使西方現代派文學迅速引入中國文學創作的視野之中。意識

流、表現主義、象徵主義、超現實主義等西方現代派文學思潮為文學試界所熟悉，並嘗試摹仿與再創造。至八十年代中期，文學創作領域裡湧動起文化反思的潮流，這種潮流有各自不同的表現形態，但有一個共性，即把傳統文學創作中真假、善惡、美醜的二元對立的界限給以模糊，並普遍地融入更多理性的、傳奇的、抽象的內涵。

(1)「尋根」文學：將筆觸延伸到傳統文化的根蒂，對傳統文化本身蘊含的雄奇、瑰麗與豐富，及傳統文化本身蘊含的沉重、冷酷與神秘，進行超越二元對立價值觀的深刻反思。韓少功的《爸爸爸》(文藝理論家劉再復曾寫過《論內崇》的長文，對此篇小說予以全面分析與闡釋) (後被拍攝為同名影片，吳天明執導，張藝謀、呂麗萍主演，上映後獲國際電影節大獎)、阿城的《棋王》、《樹王》、《孩子王》(其中《棋王》、《孩子王》被陳凱歌拍成了同名影片)，張承志的《黑駿馬》、《北方的河》(其中《黑駿馬》被謝飛搬上了銀幕，並在國際電影節上獲獎)，莫言的「《紅高粱》家庭」系列(其中《紅高粱》成為張藝謀執導的第一部影片，也是標誌中國電影走向世界的一部重要影片)等為「尋根文學」的代表性作品。

(2)歷史反思：對中國歷史發展進程中的一些重要歷史人物與歷史事件，站在文化反思的立場上予以重新審視。姚雪垠的《李自成》、凌力的《少年天子》、黎汝清的《湘江之戰》、《皖南事變》、喬良的《靈旗》(吳子牛據此改編拍攝為《大磨坊》一片)等是其中的代表。

(3)情與欲。長期以來一直被視為「禁區」的描寫、表達兩性間相親相悅的情感、愛慾的題材領域，此時也得到突破。繼八〇年代初張弦《被愛情遺忘的角落》，張潔《愛是不能忘記的》等作品後，此時兩性間的情感、愛慾的描寫與表達，更超越了其社會性層面，而進入更隱秘的人性深層。王安憶的《小城之戀》、《荒山之戀》、《錦繡谷之戀》就是其中有代表性的篇章。

值得提出的是，此時活躍於文壇的一批中青年作家，如王蒙、劉心武、叢維熙、張賢亮、諶容、魯彥周、陸文夫、路遙、李國文、古樺、葉楠、白樺、李準、高曉聲、李存葆等人的作品，儘管其目標是對現實社會的

關注，對現實生活中諸多社會矛盾的揭示，對當代中國人心態的描摹與分析，但也不無文化反思的意蘊與品格。他們的許多作品經由電影藝術家的改編和藝術再創造，被搬到電影銀幕上，產生了更為廣泛的社會影響。如《如意》、《良家婦女》、《牧馬人》、《人到中年》、《天雲山傳奇》、《芙蓉鎮》、《人生》、《高山下的花環》等。

2、戲劇

八十年代中期「戲劇危機」的呼聲此起彼伏，傳統現實主義戲劇的創作理念遭遇空前的生存困境。隨著西方現代派戲劇的翻譯、介紹——荒誕派、表現主義、未來主義、存在主義、象徵主義等戲劇思潮開始風靡，貝克特、奧尼爾、薩特、布萊希特的戲劇觀念與戲劇表現方式為戲劇界所熟悉。重要的是，戲劇家們已不滿於「寫實」地參與世界與人生，而尋求戲劇與世界、戲劇與人生之間的一種新的關係，這便是所謂「探索戲劇」（中國式「現代派」戲劇）由來之原因。高行健的《絕對信號》、《車站》、《野人》，中國青年藝術劇院的《魔方》、魏明倫的《潘金蓮》等都是這方面的代表性作品。在傳統現實主義與現代派戲劇表現手法相結合基礎上創作出的《狗兒爺涅槃》、《桑樹坪紀事》等戲劇作品中，除了形態本身的反傳統探索外，文化反思、文化批判的含量更重、更高。

3、美術

也許美術界遭遇的西方現代派的衝擊與震盪最為劇烈。達達主義、印象派、後印象派、立體主義、「野獸派」與表現主義、象徵主義、抽象主義、超現實主義等一道，湧入中國畫壇，一時間使中國畫壇呈現出斑駁陸離的景觀。各持己見的美術界人士就現代美術觀念等展開了激烈的論爭，多種多樣的藝術探索層出不窮，而傳

統現實主義主流美術觀念顯然受到冷落。事實上，美術界的文化反思早在八十年代初期即已開始，羅中立的一幅《父親》塑造出的父親形象融剛毅與苦難、執著與麻木、可敬與可憐於一體，極具震撼力與感染力。而最具社會影響力的當屬中國美術館「人體藝術大展」的隆重舉行。如果說二十年代劉海粟因畫女性裸體而備受社會褒貶，那麼此時的萬人空巷爭睹裸體藝術畫作則顯示了社會更多的開放與寬容。而陳醉一冊本屬西方美術史論方面學術著作的《裸體藝術論》成為當年全國名列榜首的暢銷書，又顯示了人們對跨越傳統文化樊籬的「離經叛道」觀念與行為的企盼。

4、音樂

西方音樂的引入、嚴肅音樂的轉型、流行音樂的崛起是此一階段中國音樂發展的最為引人注目的景觀。

長期以來被當作資產階級藝術而不敢登臺的西方古典音樂與現代音樂，尤其是交響樂與歐美流行音樂（包括搖滾樂、鄉村音樂及大量影視音樂），在青年中頗受青睞，與此相關的錄音磁帶及各類音像製品也極受歡迎，還有與此相關的各類音樂表演（音樂會等）、音樂講座也十分熱鬧紅火。因為在不少年輕人眼裡，這些音樂與「文明」、「現代」聯繫在一起。相形之下，民族音樂發展的步伐則緩慢得多。「學院派」和專業人士圈裡的嚴肅音樂，在西方現代音樂的影響下，開始了其極富現代感和個性化的創作。譚盾、葉小綱、瞿小松、劉索拉等是其中的代表。隨著海峽兩岸敵對狀態的緩和，臺灣校園歌曲（如《鄉間的小路》、《爸爸的草鞋》、《外婆的澎湖灣》等）如一縷清風，吹進大陸歌壇，並很快家喻戶曉。鄧麗君演唱的歌曲可謂柔情似水、風情萬種（如《小城故事》、《何日君再來》等），令無數聽眾、觀眾為之傾倒。這些歌曲八十年代初還被視為「靡靡之音」，此時則普遍被接受。已經頗負聲名的朱逢博、李谷一此時也開始一反傳統歌唱方式，探索更具現代感和個性化的表現，而引來廣泛的爭議。伴隨著港臺流行音樂的大舉「入侵」（這其中一年一度的「電視春節聯

歡晚會」邀請港、臺歌手參加演出，起了相當大的推動作用），蘇芮、蔡琴、汪明荃、徐小鳳、譚詠麟、張國榮、梅豔芳、費翔、齊秦、姜育恆、王傑、張明敏、奚秀蘭等人的名字與歌唱為人所熟知。在經歷了一段摹仿（對港臺流行音樂）與學習之後，中國大陸的流行音樂創作逐漸活躍並達到了這一階段的高潮。崔健的《一無所有》、郭峰的《讓世界充滿愛》及此後颳起的「西北風」（代表作有《黃土高坡》等）及趙季平創作的電影歌曲、張藜與徐沛東合作的影視歌曲等為中國大陸流行音樂的崛起提供了極好的創作範本。

5、舞蹈

社會性舞蹈的普及及流行、現代舞的崛起、民族舞的現代化構成了這一時期舞蹈發展的三個新的「增長點」。社會性舞蹈包括源自歐美的交誼舞和從民間舞蹈發展出來的集體舞。跳舞成為一種時尚，在城市社區和大學校園、機關團體活動中登堂入室，這為職業的舞蹈藝術發展提供了社會基礎。而在借鑑、學習西方及各國現代舞基礎上發展、壯大的中國現代舞，也開始活躍於舞臺、社會及電視螢屏（如出現在各種電視綜藝節目中）。陶金率領的現代舞團的各式表演還被搬上電影銀幕（田壯壯導演的影片《搖滾青年》）。民族舞將古典舞蹈、民間舞蹈與現代舞結合起來，試圖走出一條新路。八十年代初《絲路花雨》等已開始了這種探索，楊麗萍、沈培藝等的創作與表演此時達到了較高水準。

反傳統的而非循規蹈矩的、探索的而非保守的、新潮的而非古舊的、個性化的而非常規化的、現代感的而非老成持重的等等特徵，風格，構成了第二次「文化熱」文學藝術領域新的形態風貌。即使是傳統的創作理念、方式、方法，也在這整體的思潮衝擊下，邁開了變革、創新的步伐。

與第一次「文化熱」時的情形大大不同的是，融入了較多現代科技含量的電影電視，在經歷了幾十年的積累基礎上（中國電影初創於一九〇五年，延展至此時也有八十年歷史，中國電視初創於一九五八年，延展至此

時也近三十年歷史），以驚人的速度大踏步前進，「影視文化」作為一種新銳的文化存在形態，迅速超越其他文學藝術門類領域在社會文化生態系統中的現實地位，而成為八十年代中期第二次「文化熱」中的極具社會號召力與影響力的生力軍。

中國電影此一時期在人才隊伍方面可以說達到了「歷史之最」，即出現了所謂「五代同堂」的局面。二十年代即投身電影事業的前輩夏衍、陽翰笙、吳永剛、孫瑜等寶刀不老，依然發揮著重要作用；三十至四十年代投身電影事業的電影藝術家陳荒煤、司徒慧敏、白楊、張駿祥、謝添、凌子風、桑弧、張瑞芳、孫道臨、秦怡等以其豐富的藝術經驗，創造著新的藝術成就；五十至六十年代活躍於影壇的謝鐵驪、成蔭、湯曉丹、王蘋、謝晉、于藍、田華、王曉棠、嚴寄洲、水華、謝芳等大顯身手，其中一些人創造出了個人藝術的最高成就；七十年代末嶄露頭角，此時擔當當中國電影創作中堅力量的「第四代」成就斐然，吳貽弓、黃健中、張暖忻、胡炳榴、丁蔭楠、謝飛、鄭洞天等的創作步入成熟；被稱為「第五代導演」的張藝謀、陳凱歌、田壯壯、吳子牛、張軍釗、何群等推出一批令世人耳目一新的電影作品，並屢屢在國際電影節上摘取大獎，邁出了中國電影走向世界的堅實一步。臺灣、香港的電影創作此時也達到了高潮狀態。臺灣的侯孝賢、李安、李行、楊德昌、王童；香港的王家衛、吳宇森、徐楓、徐克及藝員成龍、張曼玉、周潤發、梁家輝、張國榮、張艾嘉等都做出了不凡的貢獻。

國外及海外豐富多彩的電影的引進與上映，給觀眾帶來了全新的視聽感覺與享受，並引發了他們生動的世界文化的聯想與想像。一批異域電影學術著作的譯介與傳播，打開了電影人、文化人的創作視野與理論視野，深化了人們對電影文化、電影本體的認識與理解。電影教育進入大學課堂，培養了潛在的有較高素質的電影觀眾，也為電影文化的繼續進步做了充分的人才準備。中國電影受第二次「文化熱」的思潮影響，用自己的方式參與了此時的文化反思與文化批判，這在「第五代導演」的作品中體現尤為充分。在活躍的電影批評領域，也

同樣有著此次「文化熱」思潮的迴響，如關於「謝晉電影模式」的大討論中，對於傳統文化的批判與反思達到高潮。

中國電視此一時期占盡天時地利，取得令人豔羨的長足發展，這從三個系統格局的重大變化中可以見出。從大眾傳播系統來看，報紙、雜誌、書籍等傳統印刷媒體儘管還保留了其主流地位與傳統優勢，但相當一批讀者的閱讀時間開始減少，而投放於觀看電視、廣播、電影、音像等與現代科技緊密相聯的現代大眾傳播媒體各有其聽眾、觀眾，但全息性特徵與便捷的收視方式，使電視格外受到觀眾青睞。從藝術系統來看，詩歌、小說、散文等文學領域裡的創作雖然擁有眾多的讀者，但電視藝術創作的繁榮卻開始有力地壓縮著這些傳統文學創作樣式的生存空間。戲劇、音樂、舞蹈、美術、電影的創作與傳播空間更直接受到了電視的挑戰與衝擊，電視還以她特有的媒體優勢將這些藝術部門的不少創作素材抓取過來，以拓展自己的藝術表現能力。從娛樂休閒系統來看，琴、棋、書、畫等傳統娛樂方式依然擁有其較為深厚的社會基礎，健身、垂釣、卡拉OK、迪斯可、戶外旅行等成為新的時尚，但這些娛樂休閒方式每一種往往只擁有特定的群體與隊伍，然而電視則可以不受年齡、職業、地域、階層、性別等的局限，成為真正的面向大眾的娛樂休閒方式。

中國電視此時影響最大的幾種節目類型為電視劇、電視紀錄片（以「專題片」形態出現）和電視綜藝節目（尤其是以「春節聯歡晚會」為代表的各類綜藝晚會節目）。電視劇的創作題材豐富，體裁多樣。名著改編電視劇將流傳久遠的一些古典文學名著及現代文學名著搬上螢屏；情節劇以曲折生動的情節故事、通俗曉暢的敘述方式取得成功；歷史劇、人物傳記體電視劇以及取材於當代社會生活的改革題材電視劇，或針貶時弊，或發思古之幽情，或對歷史人物重新審讀，這幾類電視劇因其人文歷史含量較高、現實關注較多，而滲透了更豐富的文化批判與文化反思內涵，不少作品一經播出便引來強烈社會反響。這一時期電視紀錄片是從電視風光風

情片開始引起社會關注（其中許多片中的音樂、歌曲在觀眾中廣為流傳），爾後受到此時「文化熱」思潮的影響，在片中融入大量人文關懷內涵，顯示出電視參與文化批判與文化反思的較大潛力。

香港、臺灣電視劇及日本、美國、英國等地的電視劇、電視片在此時也大量湧入，不少節目播放時出現萬人空巷的盛況，這對電視文化的普及、覆蓋產生了很大的推動作用。

中外電視的交流在迅速加快，電視理論研究開始超越起步階段水準，電視批評日漸活躍，電視教育也有了一定的進步。電影的發展對電視影響很大，電影文化的思潮對電視文化的思潮產生著直接的幅射。影視互動局面開始形成。於是「影視文化」作為一個整體，為全社會所熱烈關注，「影視文化」作為社會文化系統中的重要一支，也就不可能不受到社會文化整體思潮的影響與制約。

二十世紀中國的兩次「文化熱」，使文化作為一支相對獨立的力量，參與了中國社會歷史前行的進程。

從表面上來看，打開國門，接受吸取西方文化的成果是其共同特徵，這一點的確勿庸置疑，但從深層本質上來看，異域文化的衝擊只是一個契機，中國思想學術、文學藝術諸領域中的代表人物們，並非僅是簡單地「拿來」，而是植根於中國特殊的歷史土壤、現實土壤中，結合中國的國情與社會實際，創造出了全新的而又符合中國民族需要的現代文化。中國的影視文化作為中國現代文化的一個有機組成部分，既在其形態、內涵、品質、品格等方面深受整體文化思潮湧動的影響與制約，又以其獨特的理念、方式、方法豐富、拓展了中國現代文化的內涵、品質與品格。

三、九十年代的文化景觀

九十年代以來，中國文化發展處於更為複雜的國內國際經濟、政治背景，呈現出更為多樣的景象、景觀。近距離的觀察反而多有局限，這裡筆者不敢妄加概括，因此只作掛一漏萬的粗略「掃描」。從總體上看，九十年代對於中國來說，是一個全面進入「轉型期」的歷史階段。

1、經濟政治背景

任何時代的文化都與特定時代經濟政治的發展狀況有著不可脫離的關係。儘管這種關係未必表現為簡單、直接的決定或對應關係，但從經濟政治背景的觀察中不難見出文化曲折走向的一些重要依據。

(1)經濟背景：從國內方面來看，改革開放以來中國經濟體制的探索，經歷了從社會主義計畫體制——以計畫為主，商品為輔——計畫與市場相結合幾個認識階段。進入九十年代，特別是鄧小平南方講話（一九九二年）之後，以江澤民為核心的中共第三代領導核心明確提出「建立社會主義市場經濟體制」的宏偉目標，並相繼制訂了一系列的政策、法規、措施，涉及了國民經濟和社會發展的幾乎所有領域、行業和方面。這是中國歷史上尤其是中華人民共和國歷史上的經濟建設探索中，是具有革命性意義的界碑。但是計劃經濟體制的許多弊端，尤其是由於剛剛步入「轉型」狀態的「雙軌制」的矛盾所帶來的許多弊端，也在經濟體制改革的不斷深入中凸現出來（如國有大中型企業的轉軌問題、「下崗」職工問題、經濟領域的腐敗與犯罪問題、國有資產的流失問題等）。從國際方面來看，新技術革命特別是資訊革命的爆發，使世界上一些發達國家在資訊產業等最現代化的領域展開一輪輪新的競爭，從而帶動了經濟日益「全球化」的局面。廣大發展中國家不甘於遭遇「窮者

更窮、富者更富」的惡性循環的厄運，採取各種方略來應對經濟「全球化」對本國經濟可能帶來的衝擊，同時也在尋求迅速發展的歷史機遇。

（2）政治背景：從國內方面來看，以江澤民為核心的中共第三代領導集體，提出了「將社會主義現代化建設全面推向二十一世紀」的政治總目標，並制訂了完整、系統而成熟的一系列政治方針、政策、策略，涉及到黨、國家和人民政治生活的方方面面，包括內政、外交，包括各種新的複雜關係處理與調整的基本原則和策略（如關於「鄧小平理論」的歷史地位；社會主義初級階段理論、社會主義所有制理論；改革、發展、穩定三者的關係等）。特別是「實現中華民族全面復興」口號的提出，顯示出跨世紀領導者的遠大政治理想與堅定的政治信念。從國際方面來看，八十年代末蘇聯東歐解體而使持續了幾十年的冷戰宣告結束。「和平」與「發展」成為時代的主題。兩個「超級大國」企圖「分割」對於世界的霸權之圖謀破產，世界發展出現了「多極化」趨勢。但民族問題、宗教問題及各國家、地區間為爭奪利益而發生的衝突乃至局部戰爭依然搞得世界不得安寧。

（3）九十年代經濟政治的「全球化」、「國際化」、「多極化」的趨勢與走向，極大地拓展了人們的視野，影響著人類的價值觀念、思維方式、社會結構、生活方式與心理心態。八十年代中國人所憧憬與期盼的二十一世紀就在眼前，激情與浪漫更多地讓位於冷靜與務實。九十年代中國文化的整體格局就在這樣的經濟政治背景中得以較大的調整與變化，出現了許多新的特徵。

二、文化格局

主流文化、菁英文化、大眾文化這三種文化形態與文化存在方式始終在社會文化中鼎足而立，但這三者之間的關係，它們各自的內涵、特徵及作用卻常常由於社會文化整體的變動而變動。九十年代文化格局大致是怎樣的呢？

（1）主流意識形態的強化。以江澤民為核心的中共第三代領導核心高度重視主流意識形態的作用。在宣傳思想領域採取有力的戰略與策略，不斷予以強化，以體現主流文化對有的價值與作用。江澤民關於鄧小平理論的一系列論述、關於「以正確的輿論引導人，以科學的理論武裝人，以高尚的精神塑造人，以優秀的作品鼓舞人」的論述，關於社會主義精神文明建設諸多問題的論述、關於「講學習、講政治、講正氣」的論述包括近年圍繞揭批法輪功展開的論述等，為九十年代主流意識形態最重要的一些內容。「主旋律」作為一種形象的表述，體現了主流意識形態對於精神產品的生產與傳播的總體要求。對於先進的、體現時代精神的英雄模範人物的大力張揚（如孔繁森、徐虎、李素麗、高建成、李向群等），對於落後的、愚昧的、錯誤的甚至反動的思想意識與行為的揭露與鞭撻，對於優秀的精神產品的表彰與鼓勵（如中共中央宣傳部設立的「精神文明建設」五個一工程獎）等都體現了主流文化、主流意識形態的強化。

（2）菁英文化圈的分化。與八十年代「異曲同工」的狀態，菁英文化圈形成一股較大的、具有共同思潮特徵的狀態）不同的是，九十年代菁英文化圈出現嚴重分化趨向。「轉型期」中國經濟建設的大踏步前進，使經濟發展自然成為社會最為關注的中心話題，思想文化「形而上」傳統的優越地位開始跌落，菁英文化圈中的人們感受到自己從「話語中心」被擠壓到了「話語邊緣」。現實生存的壓力與話語中心轉移帶來的失落，使得「文化熱」時期「振臂一呼應者雲集」（魯迅語）的菁英文化英雄風光不再。於是菁英文化圈出現了嚴重分化。一部分人「下海」，「投筆從商」，中外文化交流在廣度、深度上遠遠超過以往，但引發「文化熱」時期廣泛社會轟動的理論、學革開放的深入，一部分人歸併主流，一部分人將視野瞄準了大眾文化，不一而足。事實上隨著改說似乎已不存在，而更多的新理論、新學說、新話語僅限於在較為狹窄的小範圍、小圈子裡進行傳播。

（3）大眾文化地位的飆升。大眾文化的發展在現代中國一直遭受擠壓，經常與「庸俗」、「市儈」、「粗鄙」、「低劣」等貶義詞連結在一起。九十年代市場經濟的活躍、商品意識的普泛，給大眾文化發展創造了極

好的生存空間，使之地位迅速提升，成為社會關注的中心，開始扮演起時代文化的「主角」。之所以這麼說，至少有兩個標誌：一是大眾傳播媒介躍升為最具社會影響力的、最大的社會輿論來源。二是「消費主義」之盛行。報紙、雜誌、電影、廣播、音像尤其是電視，成為人們日常生活中不可或缺的伴隨物。舉凡名人私生活、政壇秘聞、社會黑幕都可以進入大眾消費領域。在街頭報攤上各類雜誌、讀物充斥著感官刺激與時尚生活內容。

3、文化特徵與事相

九十年代文化的最大特徵應當是主流文化、菁英文化、大眾文化疆界的模糊，也在某些方面出現「合流」趨勢。

(1)傳統「國學」重新得到垂青。眾所周知，兩次「文化熱」過程中，作為傳統文化重要組成部分的傳統學術即「國學」，遭受冷遇與批判，而此時卻重新受到社會與媒體的關注。「國學」大師們的生命歷程與學術成就被「炒作」起來，梁啟超、王國維、章太炎、辜鴻銘、顧頡剛尤其是吳宓、陳寅恪在沉寂多年後，被重新發掘出來。他們的傳記與學術著作一時呈「洛陽紙貴」之勢。被譽為「文化崑崙」的錢鍾書更是由於其不與媒體接近而更增加了社會對他的神秘之感，除去他的小說《圍城》被改編為電視劇外，他的《管錐編》、《談藝錄》等也備受推崇，專事研究錢鍾書成為一門受人尊敬的學問，被稱為「錢學」。海外學人研究「國學」中「儒學」的學者們，被譽為「第三代新儒學」的代表人物，在國內也很有市場（如杜維明等）。許多古典名著及研究論著在這「尚古」氛圍中成批、成套地得以推出、推廣。還有不少人物可謂「老樹開新花」，如張中行（著名女作家楊沫年輕時代的伴侶，因此成為《青春之歌》中余永澤的原形，長期遭受冷遇，八十多歲才出版了《順生論》、《流年碎影》等書）、季羨林（長期研究冷僻而晦澀的古

印度文化、學術與歷史，八十多歲寫出了《牛棚小品》等書，被視為九十年代指可數的文化大師之一）等。

（2）西方「後學」極為風行。八十年代第二次「文化熱」之後有一段西方思想學術文化引進的停歇，九十年代開始重又大量進入，其中最具影響、最為風行的是「後」學，如「後現代主義」、「後殖民主義」等。對於社會形態的描述也多冠以「後」、「新」的字眼，如「後工業時代」、「後資訊時代」等。為了表示自己獨立的學術派系或學術思路，也有不少學者將「後」前再冠以「後」字，如「後後××主義」、「後後××時代」等等。經常被人們提及的西方學界的代表人物有詹姆遜、弗洛姆、丹尼爾‧貝爾、亨廷頓、佛克馬、馬克思‧韋伯、本雅明、薩伊德、尼葛洛龐蒂等。

（3）「話語權」的爭奪——眾多「主義」的創立。經歷了八十年代「文化熱」的激情澎湃和受人敬仰，九十年代的許多文化人陷入了少有人問津的尷尬境地。在一場較大規模的「人文精神」大討論中，出現了以「順應」與「堅守」兩種立場為代表的不同取向與道路。「二王」（王蒙、王朔）與「二張」（張承志、張煒）可視為這兩種不同立場的代表（儘管事實上他們每一個人都有自己獨特的表達，但總體傾向如此）。此後再少有這樣波及面很大的論爭了，更多的人忙於自己「主義」的創立。除上述引入的「主義」外，還出現了諸如民族主義（如《中國可以說「不」》等一批站在民族主義立場「說不」的著作）、新權威主義、新保守主義、自由主義、新「左」派等等。「主義」之多令人眼花繚亂，持續時間之短給人以走馬燈般的感覺。我不完全懷疑其中的某些真誠的信仰與追求，但我相信大多「主義」的創立也許僅僅是滿足了少數人爭奪、搶奪學術「話語權」的慾望而已。

（4）商品化、通俗化、時尚化、小品化。
「商品化」意味著思想學術文化產品，按照市場運行的規則，被作為商品去生產、流通、傳播，進而喚起人們的消費慾望，達到較好的市場效果。「包裝」與「炒作」是商品化的基本手段與方式。冠之以「奇」、「絕」、「怪」、「神」、「最」標誌的各類文化產品，帶著「揭秘」、「解密」、「探密」等字樣的各式招

牌，吸引著消費者們（讀者、聽眾、觀眾們）。

「通俗化」一方面指的是大眾文化領域裡思想、文化、藝術產品的特徵，一方面也指那些經過大眾文化價值取向與消費方式處理過的、為大眾所普遍接受的那些精神文化產品的特徵。九十年代經商業「炒作」與「包裝」，成為通俗文化大家的為香港的金庸、臺灣的瓊瑤與內地的王朔。金庸的作品早在八十年代已經非常走紅，到了九十年代依然在讀者、觀眾中熱度不減。尤其是金庸的文學作品，被改編為影視劇作品，更帶動出一批「金庸迷」。瓊瑤在八十年代以她的《在水一方》、《六個夢》等馳名海內外，九十年代則以其《還珠格格》再度大紅大紫。王朔從文壇到影壇到電視圈，其言論與作品無一不遭爭議，現在他正忙於在網上「罵名人」，但依然會有很多人關注他在做什麼、說什麼。將一些有個性、有爭議或以往被排除在主流之外的人物的作品，拿出來經過重新「包裝」或「炒作」，使之成為流行讀物，是「通俗化」的另一種表現。周作人、梁實秋、林語堂、盧隱、蕭紅、張愛玲的作品成為暢銷書，就是這一努力的結果。

「時尚化」意味著將「商品化」與「通俗化」結合起來，使文化產品、文化人物、文化現象成為一種時髦的、具有裝飾裝點意義的「時尚」。「時尚」製造者普遍採用「名人效應」達到其目的。一些歌星、影星、電視節目主持人、作家、學者、體育明星及其他各界社會名流，均成為製造「時尚」的對象。透過打官司、在媒體上頻頻亮相、參與社會活動、出自傳讀物等方式，「名人」的言論、行為、生活方式直到外在裝扮、動作、表情，均作為一種「時尚」而為大眾所摹仿、追逐，至少成為他們津津樂道的談資。余秋雨從戲劇學教授到散文作家到為媒體廣為傳揚的文化名人，成為九十年代文化時尚中最受人關注的人物之一。顧准本是一個嚴肅探索中國社會民主化之路的思想家和學者，他的著作在塵封二十多年後重見天日，也成為了一種「時尚」，《顧准文集》與《顧准日記》的購買者們，是否真的關注顧准深邃的思想學術本身呢？未必，但如果書架上沒有一兩冊顧准的書，不夠「時尚」是顯然的。對於王小波、梁曉聲、賈平凹、格非、余華、劉恆、蘇童等其人

其作的爭議，也在某種程度上被「時尚化」了。至於劉歡、毛阿敏、韋唯；馬俊仁、郎平、李寧；張藝謀、陳凱歌、鞏俐、趙薇；趙忠祥、倪萍、吳小莉、楊瀾等各界「名人」，他們的許多表現都可作為一種「時尚」而被廣為傳播。

「小品化」則意味著一種即興的、零碎的、即時的文化產品生產、製造方式與形態。「小品化」是對以往文化產品所崇尚的完整、系統、嚴謹的、體大思精的「體系化」的反動。也許是現代生活節奏過於緊張，也許人們已不習慣去讀解、理解或建構「體系」，總之「小品化」是當下文化生產與製造的主體方式。即使是中外古典各類名著，也經常會被「化整為零」地變成各種「小品」，更不必說當代人的各類活動與創作了。

當然，我們不能不提到的是，九十年代文化景觀中，始終站在時代前沿，不斷創造著新的精神產品的老一輩知識分子，老一代文化人，他們也許在生產數量上遠不能與年輕一代相比，但在其振聾發聵、擲地有聲的言論與作品中，卻保持著知識分子、文化人高度的責任感，使命感，他們的人格精神使之堪稱知識者的楷模，社會的良知。他們是冰心、巴金、夏衍、費孝通等傑出文化人物。

九十年代「轉型期」中的中國影視文化，在這大的文化思潮影響下，表現出怎樣的形貌、特徵與風采？本書將在後面的篇章中展開表述，這裡不再贅言。

文化的力量無疑是巨大的，但作為人類精神產品創造最集中的成果，如何去評價文化的力量又是非常困難的。從這個意義上來講，文化可以是「無窮大」，文化也可以是「無限小」。而從事文化創造的人們可以被視為「人類進步的導師」、「人類靈魂的工程師」，也可以被視為「百無一用」的一介書生，「清談誤國」的幻想家。中國古代文化的源遠流長、博大精深，令後世永遠驕傲與敬仰。近現代中國文化的斑駁陸離、多姿多彩，為今人留下了許許多多需要繼續追索、探求的命題。

本導論之所以對二十世紀中國文化作了宏觀的描述，其本意在於為誕生於二十世紀的中國影視文化的表

述提供一個雖粗淺但恰當的參照系統，意在為未來中國影視文化建設尋求盡可能客觀、合理而且具有可能性的歷史定位。本導論無意對二十世紀中國文化本身作周密、完整的歷史分析與理論概括，因此名之為「鳥瞰」與「掃描」。

本體篇

第一章

關於文化

什麼是文化？對於這樣一個使用頻率極高的詞彙，人們似乎都有一種共識，但若給它一個準確的界定，似乎又很困難，所謂「可意會不可言傳」。也許沒有一種關於文化的定義可以無一遺漏、包羅萬象、準確到位，但從不同意義、不同角度、不同方式、不同層面林林總總的無數定義和表述中，我們或許可以接近「文化」最本質的所在。

一、文化的界定

海外著名華人學者余英時先生在他的《從價值系統看中國文化的現代意義》一書中曾經提及：數十年前，兩位著名的人類學家克羅伯（A.L.Kroeber）和克拉孔（C.Klukhohn）曾搜集了一百六十多個關於文化的定義。

今天，我們關於文化的定義無疑會更豐富而多樣。筆者謹從有限的資料裡，整理出其中有代表性的幾種界定，在此羅列如下。

1、從人類創造成果角度的界定

中國的《辭海》（上海辭書出版社一九八〇年八月第一版）中對文化作了這樣的界定：(1)「從廣義來說，指人類社會歷史實踐過程中所創造的物質財富和精神財富的總和。從狹義來說，指社會的意識形態，以及與之相適應的制度和組織機構。文化是一種歷史現象，每一社會都有與其相適應的文化，並隨著社會物質生產的發展而發展。作為意識形態的文化，是一定社會的政治和經濟的反映，又給予巨大影響和作用於一定社會的政治和經濟。在有階級的社會裡，它具有階級性。隨著民族的產生和發展，文化具有民族性，透過民族的形式的發展，形成民族的傳統。文化的發展具有歷史的連續性，社會物質生產發展的歷史連續性是文化發展歷史連續性的基礎。無產階級文化是批判地繼承人類歷史優秀文化遺產和總結階段鬥爭、生產鬥爭和科學實驗的實踐經驗而創造發展起來的」。(2)「泛指一般知識，包括語文知識在內。例如『學文化』就指的是學習文字和求取一般知識。又如對個人而言的『文化水準』，也是指一個人的語文和知識程度」。(3)「指中國古代封建王朝所施的文治和教化的總和」。

這個界定從馬克思主義辯證唯物主義與歷史唯物主義的高度出發，對文化作了比較全面、系統的表述。同時也考慮到中國社會的習慣認識、習慣表達（包括傳統認識、傳統表達）。

2、從民族生存方式角度的界定

美國著名文化學者、人類學者露絲‧本妮狄克特在長期對不同民族進行考察、研究基礎上，提煉出了有關文化差異、文化模式等一系列重要學術成果。她指出：「（文化）是透過某個民族的活動而表現出來的一種思維和行動方式，一種使這個民族不同於其他任何民族的方式。」（見〔法〕維克多‧埃爾著《文化概念》）這裡露絲‧本妮狄克特把文化理解為民族生活的形式、生存的方式，理解為民族之間差異的本質所在。

3、從整體性和歷史性角度的界定

上述克羅伯、克拉孔兩位人類學家，在整理了他們之前已有的一百六十多個關於「文化」的定義之後，對文化下了這樣的定義：「（文化）是成套的行為系統，而它的核心是由一套傳統觀念所構成。」（轉引自余英時《從價值系統看中國文化的現代意義》）在這裡，克羅伯、克拉孔首先強調了文化的整體性，即所謂「成套」的概念，「成套」意味著不是零散的、隨機的、偶發的，而是整體的、有機的、完整的。這實際上排除了一種隨意的、個人化的行為、生活的文化意義，只有構成「成套」的行為、生活「系統」，才談得上成為一種「文化」。同時他們關於「文化」的界定強調了歷史性，即所謂「傳統觀念」成為文化的「核心」。這種界定高度重視文化的歷史傳承意義。

4、從人類生活（特別是人類精神生活）的內容與內涵角度的界定

被譽為「文化科學奠基人」的泰勒在他的名著《原始文化》一書中的第一章，即對作為「科學」研究對象的「文化」作了如下界定：「從最為廣泛的民族志的意義上看，文化或文明是一個綜合性體系。它包括知

識、信仰、藝術、道德、法、習俗以及作為社會成員的人所學到的其它能力和習慣。在依據普遍原理探索人類各種社會中存在的條件時，它是探索人的思維和行為法則最為適宜的主題。另一方面，使文明得以廣泛普及的單一性，大體上可以歸結為具有單一原因的單一行為。而文明的各種程度，則可以視作發展或進化的階段。換言之，各個階段既是過去歷史的結果，也將在創造未來歷史時發揮固有的作用。」（轉引自〔日本〕綾部恆雄編《文化人類學的十五種理論》第九~十頁，國際文化出版公司一九八八年六月第一版）泰勒的這一界定至少有三層意思：第一，文化是人類創造、使人成其為人的那樣一些存在，或者說，文化是人類獨有的一些具有創造性的生活內容，它「包括知識、信仰、藝術、道德、法、習俗以及作為社會成員的人所學到的其它能力和習慣」。第二，文化最重要的內涵是一種精神性的創造，是對人的精神創造物的一種探究、承載與沿傳，「它是探索人的思維和行為法則最為適宜的主題」。第三，文化既有其穩定不變的物質，即所謂「使文明得以廣泛普及的單一性」，也有其不斷發展，進化的物質，即所謂「文明的各種程度，則可以視作發展或進化的階段」。泰勒看到了文化生生不息的歷史沿傳，進化的物質，看到不同時代文化或文明的存在「既是過去歷史的結果，也將在創造未來歷史時代發揮固有的作用」。

5、從系統構成角度的界定

美國文化學者懷特認為，文化是由技術體系、社會體系、觀念體系三部分（系統）組成的。其中技術體系決定社會體系，藝術、哲學等觀念體系則以社會體系為媒介，同樣為技術體系所決定（轉引自《文化人類學的十五種理論》第七六頁）。懷特這一界定十分清晰明瞭，表層的技術體系、仲介的社會體系和深層的觀念體系構成了文化。但懷特極為重視「技術體系」的決定性作用，他認為文化進化的程度，與人類獲取生存與發展所需要的能源的技術水準（程度）密切相關。技術體系的發達與豐富，決定了文化整體的發達與豐富。

6、從人類慾望控制角度的界定

著名的精神分析學派創立者佛洛依德在與科學大師愛因斯坦的通信中，多次談及文化問題。佛洛依德在給愛因斯坦的一封信裡，對「文化」作了這樣的界定：「（文化）是一種在於逐漸轉移教育目標的防衛機制，是對本能衝動的一種約束。」佛洛依德在他的學說中，對人類慾望及其動機作了極為深刻的分析。上述對於文化的界定，體現了他對於人類慾望及其動機研究的一貫思路，即認為文化的存在，是由於人類慾望的存在，是為了「對本能衝動」進行「一種約束」，是為了「逐漸轉移教育目標」，使人從原始本能衝動、原始慾望噴發中擺脫出來、得到「昇華」的一種「防衛機制」。

從以上六種有代表性的關於「文化」的界定中，我們約略地感受、理解了「文化」的一些基本特質。為了更進一步地對文化作較為深入的界定，我們不妨從中西方關於「文化」的字源、詞源的意義上作一剖析。

中國漢字的「文」與「紋」相通，本意為紋理，延伸為修飾之意，如文眉、文身等。人類獨有的創造物如文字進而文章、禮樂制度①、法令條文②以及修養、德行、智慧③等，均被稱之為「文」。「文」的對立面有質、野、武等，如「文野之分」、「文武之道」等。「化」本意為變、改，或使之變、使之改之意，如「化險為夷」、「化悲痛為力量」等，延伸為「潛移默化」（對於人或社會）、轉變成某種性質或狀態（如綠化、理想化、現代化、大眾化等）、轉移變革社會風俗風氣（如「風化」、「有傷風化」等）、還表示某種境界如「融化」、「神化」、「坐化」、「造化」等。研究自然變化、物質變化的學問我們稱之為「化學」，而對於人或社會而言，可稱之為「化」、「化育」、「教化」④。將「文化」合起來，意味著透過人工的、人為的修飾、修養，而使自然、社會與人發生變化，達到某種狀態或境界。「文」與「化」並聯使用，據研究較早見於戰國末年儒生編輯的易傳。將「天文（天道自然規律）」與「人文（人倫序列）」並提⑤，將「人文」與「化成天下」相聯，「文化」在這裡

已初步形成「以文教化」之意。至西漢以後，「文化」作為一專用名詞，得到較為廣泛的使用，如「聖人之治天下也，先文德而後武力。凡武之興，為不服也，文化不改，然後加誅。夫下愚不移，純德之所不能化，而後武力加焉⑥」「設神理以景俗，敷文化以柔遠⑦」「文化內輯，武功外悠⑧」等。這裡的「文化」之意，與「質樸」、「野蠻」、「武力」相對照，意指「文治教化」。這一意義一直延續到近現代，為中國古代歷史傳統中通用之意。

與中國傳統「文化」的意義相對應，西方文化中的「culture」（文化或文明）一詞，首先源於拉丁文中的「cultura」，其原形為動詞，含有耕種、居住、練習、留心或注意、敬神等多重意義。到十六、十七世紀，英文和法文的culture（德文對應詞為Kultur，俄文對應詞為Культура）逐漸由「耕種」之意延伸為對樹木禾苗的培養，並進而被指為對人類心靈、知識、情操、風尚的化育⑨。從中、西關於「文化」一詞的理解和表述中，我們看到其共同點在於「透過人為、人工努力，擺脫自然狀態，進入某種狀態或境界。而其不同點在於：中國「文化」的含義一開始即處於人的精神生產活動層面，西方「文化」的含義則是從人的物質生產活動層面逐漸轉向精神生產活動層面的。（我們從今天的英語中，還可以看到「culture」在人的物質生產活動中的廣泛應用，如農業為agriculture，經過人工培養的珍珠為culture pearls，體育為physicalculture。）

而「文化」作為一門獨立的學科，則是從近代歐洲開始的。從十九世紀中後期以降，歐洲關於「文化科學」的研究逐漸發達、繁榮，並形成了眾多學派。中國的「文化」研究是從中國近代開始的。在引進西方「文化」學學科理論的同時，也結合中國的社會實際和獨特國情，並融入自己民族傳統中的豐富積澱，形成了我們對於「文化」的理解、表述的內涵與方式，尤其是廣泛地體現在各個學科研究領域和社會實際生活領域之中。

綜上所述，我們可以這樣來描述和界定「文化」——文化是相對於自然而言的由人類的活動和意向影響、改造、創造了的存在，是人類的精神、意識、心靈的本質外化和內化的歷史運動的結果。它是人類生存的樣式，即以價值觀念為核心的觀念體系支配下的行為系統。不同的生存樣式（如民族、地域的不同）造就了不同

的文化樣式。

「文化」最為突出的兩種特質或特性為非自然性以及現實性與經驗性。

(1)非自然性。文化是相對於自然而言的非自然存在，不論是中國的「文治教化」還是西方的「耕種——培育」，都離不開作為主體的人類的創造性活動。而作為非自然存在的文化的形式，也必然會以非自然的方式去約束、規範人類社會每一個成員各種自然行為的約束。如何看待文化的這一非自然性及規範性的特質呢？應當看到：一方面，它對於人的自然的、原始的本性（如動物性）有相當的扼制，甚至這種扼制在較為低級的社會歷史發展階段、社會歷史發展水準上，還體現為相當殘酷、殘忍的情形（如我們所經常講到的某種黑暗社會制度的「吃人」的、「滅絕人性」的罪惡等）；另一方面，它對於人類社會整體利益的維護和社會個體發展來說，又是不可或缺的。人類社會如果缺乏一種有力度的文化的規範與約束，將會導致社會成員自然本性、慾望的氾濫施行，人類社會整體就會出現動盪、不平，這也使社會成員的個性發展成為了不可能。如與人類基本生存緊緊聯繫在一起的衣、食、住、行、兩性生活、人際交往等都不是隨心所欲、隨欲而行的，而與特定的服飾、飲食、居住、交通的「規則」聯結在一起，與婚姻、家庭、生育等的習俗、制度聯結在一起。誠如哲人們所說，「人乃生而自由，但卻無處不在枷鎖之中」（盧梭語），人追求自由卻又「逃避自由」（弗洛姆語），真空般的自由即便是可以成為現實（這顯然是不可能的）也必將使人陷入「生命中不能承受之輕」之中（昆德拉語）。因此，文化的「非自然性」盡管極大地扼制著人的自然本性的衝動與氾濫，但卻不能離開，因為它是維繫人之為人、維繫人類之為人類的重要標誌和依據。

(2)現實性與經驗性。這裡又有兩層意思，一層是「現實性」，即文化不是一個空洞的、抽象的、玄妙的概念、學理，而是實實在在地存在於人類社會實際的生活之中。對於文化的考察，也不能僅從書本、從故紙堆

中去找尋，而應立足於現實的存在，從豐富的日常生活實踐的感受、體悟、認知、理解的基礎上，去推測、聯想、想像進而勾勒、描述已經發生的或可能發生的文化事相，進而予以較為理性的描述和表達。離開了現實性的人類生活實際存在及對這現實性的豐富的感受與理解，就很難有對文化準確而到位的分析與表述。另一層是「經驗性」。這裡所說的「經驗性」並非所謂「經驗主義」，而指一種積澱──傳統的、歷史的、以往的經驗的積澱。文化是一種積澱的結果，沒有任何文化可以擺脫任何「經驗」積澱地「橫空出世」，可以沒有傳統歷史「經驗」積累地「異想天開」。對於一個個體的生命，他的「經驗」積累、積澱的過程，就是顯現其獨特文化品性的過程；對於一個領域、一個特定範圍而言，「積澱」可能意味著某種風氣、習俗等；對於一個民族而言，「積澱」可能體現為某種「民族性」、「國民性」，可能體現為某種共同的民族性格、氣質乃至民族文化──心理結構，體現在某些「集體無意識」或「集體記憶」當中。

二、文化的構成

文化是由哪些要素構成的？各構成要素間的關係如何？這是進入文化研究必須要解決的問題。

（一）文化構成要素

關於文化構成的要素，實際上在文化的界定中已經涉及。由於關於文化界定的思路、視角、方法都不盡相同，所以關於文化構成要素的表述也多種多樣。根據目前廣泛被接受的一些界定，我們可以從人類創造成果的角度，來對文化構成進行表述。文化從這一視角出發，其構成要素便是物質文化、制度文化、精神文化。

1、**物質文化**：指人類所創造的物質財富或物質性成果。樹木、泥土、石頭是自然存在，而人類依據自己主體的意念、意向將它們變成桌椅、磚瓦、石板路，便使之成為人類所創造的物質性成果。馬克思主義經典作家經常講到的「人化自然」，主要指的是人類在物質文化方面的創造與貢獻。以自然為素材，按照人類意願去進行塑造、改造、創造，這便構成了人類的物質文化。伴隨著人類科學技術水準的提高和改造自然能力的提高，許多創造成果未必是看得見摸得著的「物質」（如與資訊產業相關的高科技成果等），但它依然屬於物質性成果，從這個意義上講，「物質文化」也可以稱之為「物態文化」。

2、**制度文化**：指人類為了進行生產和生活而達成的某種關係和制度的總和。「制度」有時也被稱之為「體制」（「制度」是著眼於宏觀、一般、整體的表述，「體制」則往往表現為具體、實際、實在的制度）。我們經常所說的「經濟體制」、「政治體制」就指的是這一層面的文化創造。制度文化是人類為了更好、更有效地協調自身的生產和生活而達成的，它的內涵層面極為豐富、複雜。從最大的一個方面來看，人類制度文化的最宏大的一個部分是社會制度。馬克思主義學說創始人將人類社會制度歸納為原始社會、奴隸制社會、封建社會、資本主義社會、社會主義社會等幾個主要形態，並提出關於「共產主義社會」的遠景描繪。在同一類形態社會制度前提下，也有更細微的制度文化表現，如政治制度也各有特色，如中國特色的社會制度根據不同國情條件，其社會制度往往呈現為國有、民營等形態。社會主義社會行業領域，都會有各種各樣的制度文化創造。再如企業所有制在中國就呈現為國有、高福利的社會主義等。每一個事業、業制度；廢除「科舉制」後逐漸建立了現代學校教育制度，現代考試體制等。還如電影的生產制度，透過影片製作公司、製片廠的方式來組織實施；電視的生產方式，則是透過電視臺（媒體）運行方式來組織實施。塾方式，是我們提出的一個重要戰略發展目標。如教育體制在中國古代實行「科舉制」，教育方式往往是私

3、**精神文化**：指人類在思想、精神、心理、意識領域裡所創造的精神財富的總和。它包括思維方式、道

德意識、知識、信仰、法律、宗教、藝術等精神性成果的創造，其核心為價值觀念。與「物質文化」相對照，精神文化往往是看不見也摸不著的。精神文化潛藏於人的靈魂深處，誠如思想家與哲學家所公認的那樣，會思考並創造出精神性產品成果已經成為人與動物之間極為重要的區別與差異。在以價值觀為核心的精神文化世界裡，由於價值觀念千差萬別而帶來的精神文化的豐富、複雜，可能是文化研究最為困難的事情。與「物質文化」的可衡量、可鑑定、可比較的明確標準系統不同，「精神文化」最不易說清楚，也最不易去量化標準，精神文化之間（包括個體、群體、國家、民族的精神文化）的差異和不可比較，是文化構成中最為複雜豐富的一個部分。

（二）各構成要素之間的關係

物質文化、制度文化、精神文化三個層面的文化構成要素，既有其各自的特質特性，也有其相互之間相輔相成的關係。

物質文化是文化形成、文化創造的基礎與前提；制度文化是文化形成、文化創造的協調與保證；精神文化是文化形成、文化創造的核心與根本。

物質文化的發展水準、狀況對制度文化、精神文化的創造有著極大的推動作用。不能想像，人類在蒙昧時代物質文化發展水準上，可以創造出現代化的制度與現代化的精神產品。一旦物質文化發展到一定的程度與水準，也必然會對制度文化和精神文化的變革提出要求。物質文化是文化各構成要素中最活躍、最易變動的部分，也是不同類型文化、不同性質文化之間溝通與交流最易實現的部分。

制度文化為物質文化、精神文化之間的仲介環節，它是文化構成要素中極為敏感而具彈性的一部分。較之物質文化，制度文化似乎顯得有些「虛」；較之精神文化，制度文化又似乎顯得有些「實」。這種仲介的地

位，使得制度文化在協調物質文化與精神文化關係中，扮演著極為重要的角色。從制度文化本身的構成來看，一些協調人們生產、生活的關係和組織方式，越具體越易變動，越顯活躍，越宏大（如根本社會制度）越不易變動。在二十世紀全球「現代化」追求的語境下，發展水準不同的各個國家、各個民族都在積極探討既能實現現代化、又與本國、本民族傳統與國情契合的各個種類、各個層面的制度文化的建設之路。人們日益發現：制度文化的建設必將深刻影響物質文化、精神文化的發展。

精神文化則是文化各構成要素中最核心也最穩定、最不易變動的部分。精神文化作為人類精神產品的集中匯萃，從整體上看常常以觀念形態予以呈現，而豐富多樣的觀念形態必然會有其相應的價值系統的支撐。所以考察精神文化，不妨先考察其精神產品中各種各樣觀念形態，進而在觀念形態背後尋求其較為統一或較為根本的價值觀念。抓住了精神產品中蘊含的價值觀念，也就抓住了精神文化的實質所在。精神文化表面看起來很「虛」，但它卻對物質文化、制度文化的發展和建設起著巨大的制約作用，在文化創造與文化變革的大轉折時期，精神文化的建設甚至起著決定性的作用。

應當看到，物質文化、制度文化、精神文化之間的關係是互相影響、互相制約、互相推動的，而非單純的非此即彼或非彼即此的單項決定、單向控制與制約。

中國近代史上圍繞西方鐵路、電報這些物質文化成果的引入曾有一段精彩有趣的故事。在近代洋務運動中，一些先進的人士準備引進西方當時先進的鐵路、電報等交通、通訊的設施，起初晚清的大臣們「一聞修造鐵路電報，痛心疾首，群起阻難，至有見洋機器為公憤者」。光緒元年（一八七五年）清廷守舊派給皇帝的奏摺中這樣寫道：「銅線（即電線）之害不可枚舉，臣謹就其最大者言之。夫華洋風俗不同，天為之也。洋人知有天主、耶穌，不知有祖先，故凡入其教者，必先自毀其木主。中國視死如生，千萬年未之有改，而體魄所藏為尤重。電線之設，深入地底，橫衝直貫，四通八達，地脈既絕，風侵水灌，勢所必至，為子孫者心何以

安？」（《洋務運動文獻彙編》第六冊第三三〇頁）作為洋務派首領的李鴻章，一八六七年也曾義正辭嚴地反對修鐵路、架電線，他說：「議銅線、鐵路一條，此西事有大利於彼，有大害於我，而鐵路比銅線尤甚。」其理由是：「鐵路鑿我山川，害我田廬，礙我風水，占我商民生計。」而事隔十四年後的一八八一年，同樣是這位李鴻章，對鐵路卻有了截然相反的看法，他說：「惟以中國土壤之博，物產之豐，人才之盛，十倍於西洋各國，而富強之勢遠不逮各國者，察其要領，固由兵船兵器講求未精，亦由未能興造鐵路之故。」到一八八六年，李鴻章又有了新的認識：「竊維電線之設，實為辦洋務軍務之最要關鍵。萬里之外，瞬息可通。舉凡審察敵情，調度將士，酌劑餉需，考察功過，皆深賴之。兩粵邊防海防，均為前敵，而山奚谷阻絕，驛運素遲。光緒十年來，各路防剿吃緊，事機既急，情形百變，賴有電線得以下達軍情，上稟廟算，無誤機宜，為益實非淺鮮。」（高宗魯譯注《中國幼童留美史》，香港，第一一二頁）

從晚清人們對外來物質文化成果引進的態度變化過程，我們可以看到：物質文化創造成果的豐富，物質文化變動之活躍，使不同文化間的交流相對比較迅速和容易。眾所周知，最頑固地堅守封建體制的慈禧太后，也很快可以接受西方的物質文化成果（如鐘錶、自行車、電話、電影等）。

而制度文化的變動則非常緩慢。中國的封建社會制度維持了幾千年的歷史而未曾更改，其間雖然也出現了多次資本主義萌芽，但物質文化的變化只是偶爾「觸動」封建社會的某些方面但卻未從制度上予以根本推動。從這一意義來看，「戊戌變法」是一個重要標誌，因為「戊戌變法」的目標所向是從制度文化的改造出發改革中國。結果搖搖欲墜的晚清政權還是將支持改革的光緒皇帝軟禁，將譚嗣同等六君子問斬，康有為、梁啟超這些領袖人物被迫流亡海外。

孫中山領導的「辛亥革命」第一次採用革命方式將清政府推翻，建立了「中華民國」。這使一個維持了兩千多年的封建帝制第一次遭到毀滅性打擊，繼而宣告覆滅。令人深思的是：「民國」的旗幟儘管打了出來，但

這一重大的制度文化的革命，對於許多人來講還極不適應，這也為日後袁世凱、張勳等的「恢復帝制」的活動

提供了可行的社會文化的革命，對於許多人來講還極不適應，這也為日後袁世凱、張勳等的「恢復帝制」的活動提供了可行的社會文化土壤。

由此可見，制度文化的改革有多麼艱辛和不易。而精神文化的不易變動則更甚於制度文化。如上所述，儘管封建社會制度被孫中山領導的革命從制度上推翻了，但積澱於人的精神靈魂深處的封建的意識、封建的價值觀念體系並沒有隨著制度的變動而變動。正是由於這封建的價值觀念體系、封建的精神文化系統已經成為中國走向現代化的巨大障礙，才使思想、革命的發行者們開始了對封建傳統文化的徹底批判與清算。才有了「新文化運動」，有了從精神文化上棄舊求新的努力與探索，有了二十世紀一次又一次文化批判、文化啟蒙、文化反思的思潮的湧動。偉大的思想家、文學家魯迅先生畢生所致力的事業，就是對封建傳統文化及其延續的無情鞭撻，對新生文化的謳歌與讚美。魯迅先生經常講到的「萬難破毀」的「鐵屋子」，實際上也是對這封建傳統精神文化難於變動的象徵性表述。魯迅所揭示的「國民性」、民族「劣根性」，也是對中國封建傳統精神文化內涵特徵、內在弊端的深刻闡發。

物質文化、制度文化、精神文化之間的關係經常會處於「不和諧」、「不平衡」狀態，或者說它們三者之間的平衡是相對而言的。比如當一個社會的物質文化充分發達、繁榮之時是否意味著其制度文化、精神文化的發達？答案是顯而易見的。一個社會諸如理想覆滅、信仰失落、道德滑坡、人際關係緊張、社會問題層出不窮等。制度文化了精神文化的巨大危機諸如理想覆滅、信仰失落、道德滑坡、人際關係緊張、社會問題層出不窮等。制度文化的變革是否解決這三者之間的協調、平衡呢？也未必見得。在許多社會裡，都曾經有過推進制度文化變革的試驗（進行各種形式的「體制改革」等），為什麼許多試驗並沒取得預想的成功呢？因為制度文化本身就是著眼於人類社會生產與生活的關係、社會組織等的協調、保證，它必須要與某一社會人們普遍的理解、認識和需要相契合，也就是說，制度文化的變革並非一兩個先行者主觀的行動、試驗可以成功的，而必須合乎社會運動整

體潮流的流向，正如孫中山先生所說：「世界潮流、浩浩蕩蕩，順之則昌，逆之則亡。」制度文化的變革應在物質文化發展到一定水準，而人們普遍的需求已經產生的基礎上順勢進行。如此說來，是不是解決了精神文化問題就能使文化整體出現平衡、和諧呢？事實上也沒這麼簡單。精神文化本身的穩定性、不易變動性既有歷史傳統的因襲，也有現實境況的催生。儘管精神文化的核心是價值觀念系統，但價值觀念系統的變革不僅需要歷史傳統的許可，也需要現實條件的許可。有許許多多複雜交錯的力量制約著這種變革，這註定精神文化的變革絕非一蹴而就，而需漫長的過程。當然，精神文化在「量變」、「漸變」的基礎上，也可能在特定歷史、現實條件下，發生「質變」與「突變」（如「新文化」取代「舊文化」的革命）。即使有這樣的劇變，也不能簡單地歸結到精神文化本身的力量，而應看到這是來自於物質、制度及精神文化各個層面上多種力量匯合的結果。

之所以許多人感到精神文化之「虛」，很大一個原因或許在於從事精神文化自身力量的理解、認識和評價往往絕對化、孤立化、片面化和簡單化，恰如林毓生先生對於「五・四」反傳統主義者思想模式的分析所說：「正在中國傳統的思想內容解體之時，五・四反傳統主義者卻運用了一項來自傳統的，認為思想為根本的整體觀思想模式（holistic-intellectualistic mode of thinking）來解決迫切的社會、政治與文化問題。這種思想模式並非受西方影響所致，它是在辛亥革命以後政治與社會的壓力下，從中國傳統中認為思想為根本的一元論思想模式（monistic-intellectualistic mode of thinking）演變而來的。……這種視思想為根本的整體觀思想模式，認為中國傳統每一方面均是有機地經由根本思想所決定並聯繫在一起。……這個極為『意締牢結（ideologial）』式的全盤否定傳統運動，之所以如此僵化而熱烈，主要是因為它自身有其形式的一致性與『合理性』，而這種形式的一致性與『合理性』是因為它的論式與其他想法『絕緣』的關係。」（見林毓生《中國傳統的創造性轉化》第一五六至一五七頁，生活・讀書・新知三聯書店一九八八年十二月第一版）

三、關於文化的幾個關係與特徵

文化與人的關係、文化與文明的關係、文化與社會的關係是考察文化不能不涉及和釐清的幾個關係，而文化的傳承與變革中的穩定性與變動性則形成了文化流變的總體特徵。

（一）文化與人

在文化與人的關係上，有正、反兩個命題：正題為人創造了文化（或者說文化是由人創造的）；反題為文化創造了人（或者說人是由文化創造的），即：人文化。

所謂「人創造了文化」這一命題比較容易理解。人作為一種有意識、有頭腦、有主體創造力的高級動物，不斷地將自己的主體意識透過主體行為對自然、社會和人本身進行改造、加工、塑造、創造，這使得人與其他宇宙間的生命有了質的差異，創造文化於是也成為了人的重要標誌。這一命題表達了這樣的意思：只有人才能夠創造文化，文化是對於人的存在而言的。別的動物儘管也在生生不息地存在著，但它們只是被動地適應自然。我們也可以戲謔地稱之為「動物文化」，但這只是一種擬人化的表述，實際上離了人，也就無所謂「文化」。文化的存在、文化的發展必須以人的存在和發展為前提。正是有了人，有人類，有了人的創造性的活動，才有了宇宙間豐富多彩的文化。

而「文化創造了人」這一命題似乎比較難於理解，但仔細深究，便可認同這一命題。這裡所說的「文化創造了人」指的是文化對於人的生存與發展的極大制約。人不是一種孤立的存在，而是與其特定的文化生態環境緊緊結合在一起的，可以說，特定的文化生態環境創造了特定的人（不論是群體的還是個體的人），離開某種

特定的文化生態環境，人就可能變成另外一種情形的存在。從這個意義上看，不存在一種抽象的「人性」，所謂「人性」總是受特定文化生態環境制約和約束的。極端的例證比如「狼孩」，「狼孩」本是嬰兒或幼兒，但當嬰兒、幼兒被叼入狼群中「與狼為舞」多年後，我們發現它的所有品性都已「狼」化了。也就是說，如果離開特定人類文化生存環境，「人」就很難成其為真正意義上的「人」。

「文化創造人」可以透過特定的、不同的地域、民族、性別、職業、年齡、階層、時代、受教育狀況等方面（具體的文化生態環境）表現出來。

從地域文化來看。地域文化依託於自然地理環境，而有了人的活動和歷史積澱，也就形成了「人文地理」，自然地理與人文地理結合在一起，就形成了特定的地域文化。從大的區域來看，北方寒帶的文化品格整體上蕭穆、莊嚴、冷峻、剛烈；南方熱帶的文化品格則整體上清麗、熱烈、空靈、浪漫，在此種地域文化薰陶下，自然形成富於地域文化特徵的人格特徵。我們常說的齊魯、三晉、楚湘、江浙、嶺南等特色鮮明的地域文化，的確造就了各自不同的人格特徵。許多思想學派、文學流派、藝術流派都與特定的地域文化聯繫在一起，而許多思想家、學者、文人、藝術家也都鮮明地帶上了地域文化特徵，如中國現代「京派」文化與「海派」文化的對峙、互樸與此消彼長，造就了多少文化人物！一個個體的人，在他成長最關鍵的階段裡，接受了怎樣的地域文化影響，將是其人格特徵形成的至為重要的因素。總之，地域的自然環境特徵催生、造就了其特有的人文特徵，進而形成特定的地域文化，這特定地域文化又反過來造就了一代代具有鮮明地域文化色彩的人格特徵。

從職業角色來看。一種職業對人的社會角色塑造起著很大的作用。如長期從事偵探職業的人，可能習慣於把所有人都列為偵探目標；長期從事教師職業的人，可能難免習慣於循循善誘、好為人師；職業軍人可能在任何情形下都保持雷屬風行、一絲不苟的作風。職業角色能將人塑造成適合職業要求的人格形態。

從民族文化來看。不同民族長期形成的文化傳統可以深深烙印在生活於這民族文化環境中的每一個成員，而使他們的人格形態顯現出鮮明獨特的民族個性。法蘭西的浪漫多情；德意志的嚴謹思辨；俄羅斯的深沉悠長，漢民族的平和中庸，都是比較典型而著名的。著名文化學者露絲‧本妮狄克特曾以「菊花與刀」來表述她對日本大和民族個性的理解。民族文化的烙印是深刻而不易更改的。

從年齡視角來看。一個個體生命自幼年、童年、少年到青年、中年、老年，在不同的年齡階段會自然顯現出年齡對他（她）的深刻制約。比如一般說來青少年年齡階段的人可能容易充滿激情，同時也就易於衝動，普遍地容易產生反傳統的情緒。思想易於激進，也同時富於開拓性。而老年人往往容易愛惜生命，不願意接受新事物，不習慣改變現狀。思想易於保守，同時因經驗閱歷豐富而比較老成持重。我們經常會發現文化史、思想史上有許許多多這樣的例證：某人年青時是激進的反傳統主義者，而步入老年後卻成了捍衛傳統、排斥外來文化的文化保守主義者，我想，這與年齡的制約不無關係。

從性別視角來看。男女兩性在生理上的自然差異帶來了精神心理上的很大不同。歷史上有過以女性為主宰的「母系氏族社會」，進入奴隸制社會以來大多進入以男性為主宰的「父系氏族社會」，男性成了社會權力中心，文化創造也自然是男性視角、男性眼光支配下的產物。二十世紀西方「女奴主義運動」的崛起、倡行，其實就是對女性性別文化的獨特權力的要求。兩性的差異，所帶來的不同性別的文化創造，對不同性別的人也會帶來極大影響。

從時代視角來看。不同時代的不同文化生存環境，對人的塑造所起的作用也是不可低估的。從大的歷史段落來看，有學者將中國分為「渾樸時代」（從黃帝以前到周之中葉）、「駁雜時代」（春秋戰國、兩漢）、「浮靡時代（濁亂時代）」（魏晉南北朝、隋唐五代）、「由浮靡而趨敦朴時代」（宋遼金、明）（見張亮采《中國風俗史》，東方出版社一九九六年三月第一版）姑且不說這裡的劃分本身是否妥當，只就這大的歷史時

代塑造出的不同類型的人格，就能見出時代文化之意義。我們經常會聽到人們說到自己是「喝延河水長大」的一代、「生在舊社會、長在紅旗下」的一代、「上山下鄉」的一代、「獨生子女」的一代等等。每個時代都會湧現出典型體現那個時代精神風貌的代表性人物，如五十年代的雷鋒、六十年代的焦裕祿、八十年代的張海迪、九十年代的孔繁森等，他們對於一代人精神人格的塑造影響巨大。

從階層視角來看。處於或生活於不同社會階層，也會在人們身上打上深刻烙印。階層間的利益衝突和對峙，在階級社會中往往激化為嚴重的階級鬥爭。從大的階級階層來看，有統治者階級階層、被統治者階級階層。我們常把前者及附庸者稱之為「上層社會」，把後者稱之為「下層社會」。從小的階層來看，情況就豐富複雜得多。如在中國農村的歷史上從對社會財產的占有和生活境況的差異出發，我們曾將農村社會不同階層的人分為貧雇農、中農、富農、地主等階層。我們經常講到的還有諸如社會管理階層、知識分子階層、中產階級階層等，這些階層劃分儘管是相對的，但它們對所處階層的人們產生的制約（在思想意識、行為活動各方面）是極大的。

從受教育狀況來看。不同的受教育狀況，可使人們在氣質、個性、語言、行為、情感、思想、志趣等從裡到外、從內到外方面面都體現出很大差異。我們經常把受到良好教育、有較高人生理想和生活境界、生活情調的人稱之為「有教養」的人。塑造「有教養的人」，是教育的一個重要目標，也應是人類文化創造中一種較高的境界。靠著高度的「教養」，人類可以扼制來自於原始本能中的種種「惡」俗的慾望、習性等，而向著善良、誠實和美好的境地邁進。

所以，我們不僅應當看到文化是由人創造的，而且應當看到文化也在創造著人。而且在某種意義上可以說，「文化創造人」這一命題更深刻、也更令人深思。

（二）　文化與文明

「文化」與「文明」是非常接近的詞彙。在許多情況下，「文化」與「文明」是相通的同義詞，如物質文化——物質文明、精神文化——精神文明經常可以替代使用。我們為人類所創造的輝煌燦爛文化（或文明）而驕傲，這一意義上，「文化」與「文明」沒有什麼不同。

「文化」與「文明」的差異、不同可能至少有以下兩點：第一，「文化」更強調人類創造的觀念和方式，「文明」則更強調透過這種觀念、方式創造出的具體成果。如我們可以說，中國文化是一種重「實用理性」的文化，在「實用理性」的價值觀念和思維方式支配下，雖然我們創造了「四大發明」這樣舉世仰慕的偉大的文明成果，但卻沒有因此而將中國科學技術整體水準向前繼續推進一步。這裡，「文化」更多體現為一種觀念、方式，「文明」則更多指的是具體的創造成果。第二，「文化」泛指人類所有的創造成果，而「文明」則主要指的是人類創造成果中那些相對進步的、優秀的部分，或是某種較為先進、進步的狀態。如我們可以說，這是「先進文化」對「保守文化」的一次挑戰和衝擊，是「進步文化」對「落後文化」的一次清算與批判，因為「文明」一般就指的是「文化」中相對先進、優秀、進步的部分或狀態。著名人類學家摩爾根將人類歷史分為「蒙昧時代」、「野蠻時代」和「文明時代」，這裡的「文明」意味著相對進步、先進的狀態，而事實上對於「文化」而言，不僅包括了「文明時代」的人類創造成果，也包括了「蒙昧時代」、「野蠻時代」的人類創造成果。

（三）　文化與社會

社會是作為群體的人匯合而成的現實存在與現實境況，所以文化可以說一方面離不開社會而抽象地存在

（即文化必然會存在於社會之中），另一方面文化發展也會對社會發展起極大推動作用。

第一，社會是文化的載體。任何文化創造都離不開社會實際的發展水準與現實境況。在社會發展水準（特別是生產力水準）較低的境況下，人類文化創造充滿了神秘、迷信的色彩，這是人類社會懾於無法駕馭的自然的「魔力」而產生的。離開具體的社會發展水準與現實境況，文化便成為了抽象的「空中樓閣」，無以承載。

社會的不斷進步也推動著文化的不斷進步。其實，當人類社會從原始時代——奴隸制時代——封建時代——資本主義時代——社會主義時代，社會每向前跨出一大步，文化也往往同時往前跨出一大步。

第二，文化創造推動社會進步。人類的文化創造，往往意味著人類社會中較為先進、進步、優秀分子的創造，有時可能是一些具有巨大能量的個體，有時可能是一些具有巨大能量的群體，正是他們創造性的文化成果的推出，使人類在知識、信仰、道德、法律、宗教、藝術等領域的積累從「量」變到「質」變，由小到大、由弱到強，成為人類文化創造力的突出表徵。而這些成果的逐漸普及、拓展、傳播、傳承，就會對社會整體發展取向、人們的價值觀念、思維方式、審美趣味、心理心態等產生極大影響，並在此基礎上形成了社會現實中的種種「合力」，共同推動著社會的進步。

（四）文化的穩定性

所謂文化的穩定性，也可理解為文化的不易變動性或約定俗成性。

恰如人的個體生命的誕生和人類語言的發生，在文化形成的原始發生過程中，可能有許多偶然性，而一旦形成，就具有了較大的穩定性，不易更改、變動。一個個體生命，其源起是複雜的，決定其形態特徵的是遺傳和環境兩個方面，而這兩個方面對於個體生命來說都帶有很大的偶然性（比如父體與母體的遺傳基因在何種環境中同時相遇，並進入鍛造生命的過程），而一旦成形，就以一個完整的生命體出現，就註定了許多不可更

改、變動的生命訊號與特徵。人類語言的生成可以說是人類文化生成的同構異體的存在物。語言的生成過程，也是人類認識生成的過程，進而也可以視為人類文化的生成過程。為什麼我們人類的生命、語言、認識進而文化具有一種不易更改、變動的穩定性呢？要解決這一問題，必須回到關於人類生命、語言、認識的生成過程本身，我們需要弄清楚：決定這生成的根本原因在哪裡。著名的瑞士哲學家、心理學家皮亞傑指出，某種刺激（S）與人主體的感受（R）並不是簡單的刺激→帶來反應，即，而應當為雙向的回饋，即 $S \xrightarrow{決定} R$，即客觀環境的刺激與人的主體的反應是相互作用的，「所以這個公式不應當寫作S→R而應當寫作S⇅R，說得更確切一些，應寫作S（A R），其中A是刺激向某個反應格局的同化，而同化才是引起反應的根源」（「瑞士）皮亞傑：《發生認識論原理》商務印書館一九八一年九月第一版）。皮亞傑的「結構主義」主張「建構」學說，即主體（個體生命或語言、認識）先天某種「格局」的存在，使其有一種可以同化外在客觀環境、調節外在客觀環境刺激的能力，外在客觀環境的刺激又透過這「格局」的調節，而進入主體。「S（A R）」如同一個堅固的結晶，一旦形成便有了自己內在的規定性，這是它穩定性的基礎。文化的穩定性特徵便是在這個基礎上建構起來的，即人類特定的生存環境與其主體創造能力之間在雙向運動中，在某種既定的「格局」中完成其原始生成，而一旦形成了某種內在規定性，便形成了自身不易更改、變動的穩定性，而不斷地「遺傳」下去。

（五）文化的變動性

我們說文化的穩定性或約定俗成性，是表述文化傳統生生不息的強大同化力，但人總是在變化中發展，社會也總是在變化中發展的。這又決定了文化另一面特徵——變動性，即文化的變化、變異與創新。

恰如個體生命的存在，其遺傳與變異的可能性都非常大，父母都非常矮小，兒女卻可能非常高大，這就是

遺傳中的「變異」。語言的情形也相似，從整體上看古典時代與今天的語言內容形式許多都得到「遺傳」，但今天的語言畢竟比古典時代「變異」了許多乃至不能溝通。文化「變異」的外在原因有很多──如自然環境的變化，人類不同群體、種族之間的日益交流、融合，時代的變遷，社會境況的巨大變化等，但內在原因還在於人本身，文化「變異」的根本在於內在原因──人的變異。為什麼會發生文化的「變異」？其實道理很簡單，「物競天擇，適者生存」，人類要適應新的生存環境，就必須不斷調節、變動自己，而這種自我調適必然帶來價值觀念、思維方式、心理心態及知識、道德、宗教、藝術等方面的「變異」，這必然引發文化的「變異」。

一般說來年青一代對新的生存環境的變化最為敏感，改變現狀的意願與能力也最強烈和充足，所以在文化變異與創新過程中，往往年青一代扮演著主角。而新一代的文化「變異」與保守的傳統主義者必然會發生認識上的矛盾與衝突，因此「代溝」便容易形成。實際上，「代溝」的出現，某種意義上也預示了文化「變異」與「創新」的發生。

四、文化研究的意義

文化研究從內涵上看是對於文化自身的研究，即對於廣義的文化、狹義的文化所包含的所有對象的研究。文化研究的外延包括了廣義的文化和狹義的文化兩個方面。從文化的構成來看，物質文化、制度文化、精神文化是文化的三個主要要素。而一般我們更多地將文化研究指向狹義的文化領域──精神文化各部門（如知識、道德、法律、宗教、習俗、藝術等）的研究。文化研究對象包含了人類精神生產的各個部門，這些部門本身的豐富性、複雜性決定了文化研究的豐富性、複雜性。但其深層的價值觀念無疑是文化研究最為關注的。

我們可以透過下面的對應關係來探究文化研究獨特而重要的意義。

從第一個層面來看，人類在征服自然、改造自然過程中，積累了物質財富，發展了經濟，滿足了人類自身生存的基本需求。在這一層面上，人類價值觀念取向往往是單一、單向的，如自然為人所用、物質財富豐裕、經濟增長等都被視為正確的、好的，反之則是錯誤的、不好的。

從第二個層面來看。人類在征服自然、改造自然的進程中，逐漸擺脫原始自然狀態，達成有利於自身生產和生活的方式──社會，於是便有了社會中相關的組織、規則、律條，即各種制度。制度的建立，儘管對人類依然是一種束縛，但從整體上看，它使人類的生產和生活的能力、水準、品質有了很大保障和提高。在社會生活中，協調、實施各種制度的中樞是政治，政治即對社會的一種權力，依靠權力推行、實施各種制度，協調各社會集團、群體的利益關係等。在這一層面上，人類的價值觀念取向往往是雙向或對立的。所謂「雙向」或「對立」，指的是在取向、價值判斷上的雙重性。有時可能會在特定的社會環境、特定的政治氛圍中選擇某種價值觀念作為是非、肯否的標準，有時也可能會在時過境遷後根據社會環境、政治氛圍的變化，而選擇相反的或不同的價值觀念作為是否、肯否的標準。對於被肯定的價值觀念而言，與之不同的價值觀念往往成為其對立面而被摒棄；對於被否定的價值觀念而言，也可能在時過境遷後成為被肯定的價值觀念。正因為這一層面價值

自然	物質	經濟（第一層面）
社會	制度	政治（第二層面）
人	精神	文化（第三層面）

觀念的「雙向」、「對立」的雙重性特徵，而呈現出比第一個層面複雜得多的情形。正因此，在這一層面的價值判斷往往既明確（因為現實的社會政治必須對其價值觀念作明確的判斷與選擇）、又困難（因為從歷史進程來看，現實的價值觀念選擇往往受到特定的條件限制而難於理想，所以現實的價值觀念選擇需相當謹慎，不然就會顧此失彼甚至因小失大）。

從第三個層面看，人類在社會形成和發展進程中，一方面因社會進步而得到個體生命生存與發展的保障；另一方面也同時可能受到社會本身各種規則的約束而在個體生命的自由發展上受到阻礙。在這一層面上，我們面對的是一個個的個體的「人」。在「自然」狀態和「社會」狀態中，個體的人必須無條件地服從整體的規則規範，但每個人各不相同的人格形態特徵，又使他們渴望自由。而之所以人類精神產品在人類生活中佔有如此重要之地位，可能就是因為人類精神產品本身豐富駁雜的價值觀念取向，極大地滿足了人們的精神需求。尤其是在藝術世界中，有不少世代傳誦的大師、巨匠的經典作品，為人們推崇備至，這與這些作品中的豐富駁雜的價值觀念取向有關。在這一層面上，往往並不著意於單一的或雙重的價值觀念取向。在這一層面上，「自然」世界和「社會生活」中的明確清晰的理念為充滿個性、特色、呈現多元、豐富多彩的生活世界的展示所取代。

從這個意義上看，文化是一種內涵，也是一種視角。文化研究同樣如此，文化研究的內涵與視角應如文化本身的豐富駁雜，呈現「寬容」的風度。所謂文化研究的「寬容」，並不意味著喪失其應有的立場（如民族的、國家的、階級的），而是應當充分地肯定多種多樣的個性與特殊性。世界各民族、國家與地區的交流，必然會帶來不同文化的衝撞與對峙。文化研究的「寬容」，意味著對多種多樣文化存在的一種態度，只有深入地理解一個民族的文化，才能有健康、正常的文化交流和社會溝通。文化研究的「寬容」，還意味著對不同類型、層面文化間關係的一種態度（如任何一個國家文化類型構成中都會有主流文化、

菁英文化、大眾文化的存在）。不同類型、層面文化應當各有其位，互相補充，而不是惡性地搶奪自己的生存空間。文化研究的「寬容」，還意味著對於個體生命富於個性和特殊性的價值選擇的一種態度。每一個個體生命獨特的價值選擇，在精神產品創造過程中顯得格外重要。那些在精神產品世界裡耕耘著的優秀人物，恰恰是以他們獨一無二的富於想像力、創造力的表達，才使人類精神世界如此豐富多彩。

教皇保羅二世於一九八〇年五月至六月間，曾在聯合國教科文組織代表大會上發表關於「文化」的演說，他指出：「正因為有了文化，人類才真正過上了人的生活。文化是人類『生活』和『存在』的一種特有方式。人類總是根據自己特有的文化生活著；反過來，文化又在人類中間創造了一種同樣是人類特有的聯繫，決定了人類生活的人際特點和社會特點。在文化作為人類生存特有方式的統一性中，同時又存在著文化的多樣性，而人類就生活在這種多樣性之中……，文化是人類之所以成為人類的基礎，它使人類更加完美或日趨完美。」

這一段話精彩地表述了文化在人類社會生活中的意義。而文化研究的意義就在於以「寬容」的姿態、多元的視角，完整地呈現人類文化創造的風貌，開掘人類文化創造的深層本質，進而推動人類文化的建設和交流。

① 如《論語・子罕》：「文王既沒，文不在茲乎！」

② 如舞文弄墨，深文周納。《史記・酷吏列傳》：「與趙禹共定諸律令，務在深文。」

③ 如溫文爾雅、文采飛揚等。古人每以「文」追謚賢明先王：「道德博厚曰文，學勤好問曰文，慈惠愛民曰文，錫民爵位曰文，湣民惠禮曰文，經緯天地曰文。」見《逸周書・謚法解》，轉引自馮天瑜等著《中華文化史》第二頁，上海人民出版社一九九〇年八月第一版。

④ 如柳宗元《為諫議賀赦表》：「恩覃九有，化被萬方。」

⑤ 《易・賁卦》中《象傳》：「（剛柔交錯），天文也。文明以止，人文也。觀乎天文，以察時變；觀乎人文，以化成天下。」

⑥ 分別見劉向《説苑・指武》、王融：《三月三日曲水詩序》、《文選》中束皙《補之詩》，轉引自馮天瑜等著《中華文化史》第十三至十四頁，上海人民出版社一九九〇年八月第一版。

⑦ 同註⑥。

⑧ 同註⑥。

⑨ 引自馮天瑜等著《中華文化史》第十四頁，上海人民出版社一九九〇年八月第一版。

第二章

關於影視文化

影視文化即電影電視文化是二十世紀人類科技發展的新的成果。影視文化由於建立在這樣一個前提背景之上，而擁有了許多迴異於傳統文化形態、品種的特殊性、複雜性與豐富性。本章將就影視文化的界定、影視文化的構成、影視文化的幾個基本關係等作一理論上的探討。

一、影視文化界定

「影視文化」這一概念的界定，包括兩個方面的內涵與外延的界定，即作為一種客觀存在形態的「影視」和作為一種影響人類生活的「影視文化」的界定。

（一）電影、電視與影視

什麼是電影，什麼是電視，什麼是影視，是進入「影視文化」界定的首要問題。

關於「電影」的界定，有一些不同的表述，但對其基本的客觀存在形態的認識應是一致的。《電影藝術辭典》中關於電影是這樣表述的：「根據『視覺暫留』原理，運用照相（以及錄音）手段，把外界事物的影像（以及聲音）攝錄在膠片上，透過放映（以及還音），在銀幕上造成活動影像（以及聲音），以表現一定內

容的技術。電影是科學技術經過長時間的發展達到一定階段的產物」（《電影藝術辭典》，中國電影出版社一九八六年十二月第一版）。這一表述對目前電影的基本的客觀存在形態作了較為準確的把握，同時也對「電影」存在形態的歷史演革進行了詳盡的闡釋，如「視覺暫留」現象及理論的發現、照相術的研製、膠捲的發明、「活動電影視鏡」的發明、彩色電影與有聲電影的創造等。

關於「電視」的界定，也並非易事。儘管從客觀存在形態看，電視未必比電影更複雜，但構成電視的元素、要素同樣是豐富的。《中國廣播電視百科全書》對「電視」作了這樣的表述：「使用電子技術手段傳輸圖像和聲音的現代化傳播媒介。它透過光電變換系統使圖像（含螢幕文字）、聲音和色彩即時重現在覆蓋範圍內的接收機螢屏上」。這一表述進一步掃描了電視傳播的全過程：「一、電視臺運用電視攝像管和話筒攝取景物圖像及伴音，然後按一定的構思和順序加以編輯組合，製作成各類電視節目；二、把電視節目的視訊訊號用電子掃描方式進行光電分解，即由發送端的攝像管把節目的圖像、聲音和色彩轉變為脈衝信號，再透過電纜和天線發送出去；三，由接收端的顯像管把接收到的電脈衝信號轉換為光影圖像、聲音和色彩，在螢屏上還原為完整的節目。」（均見《中國廣播電視百科全書》，中國廣播電視出版社一九九五年一月第一版）這一表述也注意到了電視吸收各種傳統藝術樣式、其他媒體樣式的因素而呈現出的「綜合性」特徵。

關於「影視」的界定，可以在上述關於電影、電視界定基礎上進行。從客觀存在形態上看，為什麼將「影視」放在一起進行表述？這自然是因為電影、電視的相近性、共性的存在，而它們最集中、最突出、最直觀的相近性或共性便是「有聲有畫的活動影像」。儘管電影、電視的技術特徵、藝術特徵、傳播特徵各不相同，但在「有聲有畫的活動影像」這一形態特徵上是一致的。這是「影視」並提的重要基礎。儘管電影、電視各有其特定的規定性，但廣義的「影視」概念將包括電影、電視生產與傳播的全部。

（二）「影視文化」的三個系統

狹義地看，「影視」指電影、電視交叉的共性部分；廣義地看，「影視」包括電影、電視生產與傳播的全部。而「影視文化」同樣可以從三個系統中見出其特質和地位。

1、從大眾傳播系統來看

電影、電視自誕生起，就以其廣泛的覆蓋性而與傳統印刷媒體發生了歧變。傳統印刷媒體不論是傳播管道、方式，還是接受管道、方式，還是傳播機制，都帶有濃烈的個人化、個性化特色，而伴隨現代科技成長起來的電影、電視，則以其科技優勢而迅速在大眾傳播系統中成為重要角色。從印刷媒體——電子傳媒，大眾傳播系統內部各媒體在此消彼長中成長。

大眾傳播系統 ———— 報紙
　　　　　　　　　　 雜誌
　　　　　　　　　　 廣播
　　　　　　　　　　 電影
　　　　　　　　　　 電視

從表中我們看出，電影、電視無論是與傳統印刷媒體相比，還是與廣播相比，都在傳播範圍、傳播能力上佔有許多優勢。報紙、雜誌的文字傳播需一定的知識基礎，廣播單一的聲音傳播難免丟失很多重要的可感知資訊，而電影、電視的聲像合一、聲畫結合，使其獲得了相對「全息性」的傳播能力，強以覆蓋更大的傳

播範圍。

2、從藝術系統來看

人類迄今為止所創造的主要藝術形式主要由文字形態、非文字形態、綜合形態三類組成，它們合成了人類的藝術創造系統。

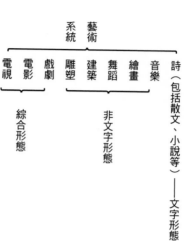

不論是文字形態的藝術品種，還是非文字形態的藝術品種，乃至綜合形態的戲劇，它們都經歷了數千年的歷史積澱，在人類文化史上寫下了重要的篇章。電影與電視儘管在藝術系統中資歷最淺，但卻以其巨大的包容力，吸納了以往人類藝術創造的許多因數，作為其基本元素，並創造性地整合為新的藝術品種──將文字與非文字、時間與空間、視覺與聽覺有機地組合在一起，借助其強大的傳播優勢，創造出二十世紀藝術的新的成果

與成就，並極大地影響著人類的社會生活。

3、從娛樂休閒系統來看

娛樂休閒系統 ── 健身／遊藝／旅行／電影／電視

娛樂休閒是人類生活中不可或缺的內容。娛樂休閒在各民族不同歷史時期都有各不相同的方式與表現。僅從現代人們普遍流行的一些娛樂休閒方式的比較中，就可看出電影、電視的特質與地位。健身作為一種娛樂休閒方式，包括了滑冰、攀岩、器械訓練、球類活動等；遊藝則包括了棋、牌、跳舞、卡拉OK及書畫等；旅行則包括了觀光旅遊、購物等。電影、電視作為人們的一種娛樂休閒方式，不論是從資金投入，還是從消費便捷程度上，都是最日常、最方便的一種。而且由於電影、電視信息量大，或想像力強、藝術魅力強，人們在娛樂休閒中還可以充分得到資訊服務或藝術享受。

（三）電影、電視文化的共性與差異

從上面的分析中，我們可以對「影視文化」作一簡要的概括和界定。所謂「影視文化」，是人類借助現代科技手段所創造的電影電視文化樣式。具體來說，「影視文化」是人類重要的傳播樣式，也是人類重要的藝術

樣式和娛樂休閒樣式。狹義地講，「影視文化」指的是電影、電視共同的「有聲有畫的活動影像」即影視藝術及其對社會生活的影響；廣義地講，「影視文化」泛指以電影、電視方式所進行的全部文化創造。

這裡需要指出的是，以上文字主要著眼於「影視」的共性、共同點來展開論述。事實上，電影、電視之間的差異也是顯而易見的。從主體形態來看，電影主要以故事片形態存在著，而電視則主要以紀錄性資訊為主體形態；電影傾力於藝術「作品」的創造；電視則傾力於「生活資訊流」的傳達；從美學原則來看，電影主要處理的是虛構性的藝術資訊（著力於藝術表現），電視則主要處理的是非虛構性的生活原生態資訊（著力於「生活真實感」的實現）；電影更多追求藝術的獨創性與經典價值，電視則更多追求現實生活資訊流的獨特發掘與實際價值；從文化取向來看，電影、電視兩個部門同樣重要，電影似乎更多傾向於菁英文化的價值取向，而電視則似乎更多傾向於大眾文化的價值取向。此外，在電影、電視的傳播過程中，技術的、藝術的、傳播者的、傳播方式的、生產方式的、受眾的、傳播環境的、接受環境的意義、地位、價值、角色、特徵等都有不少差異。簡單說來，「影視文化」儘管擁有傳播系統、藝術系統、娛樂休閒系統的諸多共性、共同性、接近性，但二者也同樣擁有不少差異和不同，相比較而言，對於電影來說，或許藝術是第一位的、傳播是第二位的；而對於電視來說，或許傳播是第一位的、藝術是第二位的。因此，電影文化與電視藝術更為親近；而電視文化與電視傳播密不可分。

（四）小結

作為電影文化、電視文化整體上的共性與差異如上所述。而作為整體的「影視文化」，因此可以從狹義、廣義兩種視角上被進一步界定。這就是說，狹義的「影視文化」，應當是體現為「影視藝術」，即以相對完整、相對獨立的電影、電視藝術作品為主體的影視存在形態，包括電影故事片、電視劇及藝術性的電影紀錄

片、藝術性的電視「螢幕作品」（如藝術性的電視文學作品、電視藝術片及藝術性的電視紀錄片）。而廣義的「影視文化」，應當是體現為電影、電視全部的存在形態。儘管電影、電視藝術片、電視紀錄片、娛樂休閒系統二者意義、價值、地位相當接近；另一方面，可以透過物質的（包括技術與形態的）、體制的（包括生產與傳播的）、觀念的（包括各種價值理念的）不同層面的比較與分析，尋找出它們相對共性的那些存在。

二、影視文化（廣義的）的構成

從廣義上看，影視文化是由物質的（包括技術與形態的）、體制的（包括生產與傳播的）、觀念的（包括各種價值理念的）三層面構成。

（一）物質層面

影視文化在物質層面體現為技術上與形態上的可以直接為人可感、可見的物態化存在。這一層面的影視文化變動速度很快，由於電影、電視技術的不斷革新和改進，而使電影、電視的形態和傳播方式不斷處於變化之中。

電影的技術發展經過了較長時間的積累。在十七世紀，牛頓首先發現了反映在人的視網膜上的形象不會立即消失這一重要現象。一八二四年，英國的彼得·馬克·羅格特在倫敦公佈了他的「視覺暫留」理論。所謂「視覺暫留」，即人的眼睛在觀看運動的物象或形象時，每個物象、形象都在消失後繼續滯留於視網膜上約不到一秒鐘的時間。人眼的這種視覺特徵，使在人的視網膜上組合出運動的形象有了可能。此時，法國的約瑟夫·尼埃浦斯開始了他的照相術研究。他在一八二二年拍出了第一張原始的照片，曝光時間長達十四小時。此

後，法國舞臺美工師達蓋爾與尼埃浦斯合作，利用當時已經發明的碘劑感光法，借助於水銀蒸發，終於把特定的形象固定了下來，這種完整的照相術和洗印方法首次成功於一八三九年。被稱為「達蓋爾照相法」的照相技術於是迅速發展起來。一八五一年濕性珂羅錠的發明使一張底版可以印出多張照片，一八八八年美國的喬治·伊斯曼發明了膠捲，並於一八九四年與發明家愛迪生合作製成了首部「活動電影視鏡」。「活動電影視鏡」已經初步具備了電影拍攝、洗印、放映三個基本元素，但它是把十五點二四米（五十英尺）的鑿孔膠片放映在一個大箱子裡，一次只能供一個人觀看。到一八九五年，法國的盧米埃爾兄弟製造出能將影像放映在白色幕布上的電影機，至此，成熟的電影宣告誕生。

電影初創時期是以無聲和黑白的形態出現的。歐洲電影以紀錄現實生活場景為主，美國電影則以遊藝表演的展示為主。在電影初創的第一個十年裡，有人已開始對無聲電影添加聲音元素的探索，許多影院裡出現了樂隊、樂師同步現場為無聲電影配音樂音響的情形。在美國貝爾電話公司發明的「維他風」系統，即大型唱片錄音結合機械連結裝置，造成音畫同步的基礎上，德國托比斯公司很快推出了光學錄音還音系統。二十年代末有聲電影始告誕生。在前蘇聯電影大師愛森斯坦及克雷爾手中，還嘗試探索出了音畫關係的不同形式（如音畫對位、畫外音等），至此聲音真正成為電影的一個重要藝術元素。

與有聲電影的發展歷程相似，彩色電影在其原始階段也採用人工作業方式。在無聲電影時期，許多故事片採用在某一場景或段落的膠片上塗上某種顏色，以加強效果的嘗試，有的還在膠片上逐格添塗色彩。一九一三年拍攝的義大利影片《龐貝爾日記》中，維蘇威火山爆發的場景就塗成了紅色、橘色的火焰和深藍色的天空，一九二五年拍攝的前蘇聯影片《戰艦波將金號》起義後的戰艦上升起了紅色旗幟。自二十年代開始這種「加色法」為「減色法」所替代，一九二七年拍攝的美國影片《賓虛傳》和此前的《黑海盜》（一九二六年）中一些彩色場面即採用此法。到一九三五年，三色的彩色系統宣告成功，第一部真正的彩色影片《名利場》正式問

世。而彩色在電影中的廣泛使用則延後至五、六十年代。

電影誕生一百多年來，從黑白、無聲到有聲、彩色，又從小銀幕到立體電影、寬銀幕電影，不斷進行著技術革新與改造，也使得電影的形態不斷發生變化，電影藝術的元素不斷豐富，電影的形式、品種不斷拓展擴大。近十年來現代高新技術進入電影，使電影形態進一步發生變革、創新。如三維動畫、電腦特技、現代錄音技術等的加入，使電影構成的元素、電影的時空觀念、電影的聲畫、視聽表現力、衝擊力和感染力不斷加強。以《阿凡達》為例，3D技術的應用，改變了電影的表現元素，如演員的動作、表情捕捉技術、渲染效果等；也使得觀眾的視野在橫向和縱向兩個層面都有所擴展，從二維的平面投射變成三維立體展示，讓觀眾獲得了全新的觀影體驗，畫面中的一切彷彿觸手可及，個人猶如身臨其境，從而帶來視覺奇觀，也正因為此，《阿凡達》獲得了全所未有的成功，在電影技術、電影票房等方面創造了一個神話，那麼電視則是建立在現代無線電電子技術基礎上誕生的。

如果說電影建立在現代照相技術、洗印技術（化學工業）等技術基礎之上，深深地影響著電影的未來發展。

電視的出現首先得益於電磁感應現象的發現。電視的源起開始於電報、電話等有線電子傳播媒介的發明。電子媒介擺脫了有形的電線，無線電子傳播成為了可能。

而無線電的發明、通信技術的發明使得電子媒介擺脫了有形的電線，無線電子傳播成為了可能。

無線電電子傳送首先在聲音的傳送上試驗成功，這便是廣播的誕生。此後，英國工程師發現的硒的光電效應，德國、前蘇聯、美國等國的科學家各自發明了電視發射和接收的控制系統，並利用圖像分解原理和掃描原理，解決了圖像傳送的通道問題。在此基礎上，二十世紀二十年代，機械電視首先在英國和美國出現。隨著電視攝像機的發明和接收機的問世，美國科學家發明的全電子電視取代了機械電視，標誌著真正的現代電視的問世。

至本世紀三十年代，英國廣播公司定期演播，英國、德國、美國、前蘇聯的電視也相繼誕生。

電視形態的每一次變革都伴隨著新技術的改進。從製作手段的技術改進來看，大的發展段落是從模擬化

階段逐步走入數位化階段。而在類比化階段，聲音與圖像的清晰度，逼真方式也經常因技術的變革而變革。從聲音的發展看，手搖式唱機、電唱機、鋼絲式答錄機、磁帶答錄機、鐳射唱盤（CD）等手段和方式的漸次遞進，使電視的聲音越來越清晰而逼真。從圖像的發展看，從黑白電視、彩色電視到高清電視、3D電視的漸次遞進，從分體的攝錄設備到一體化的攝錄設備（如ENG），使電視圖像還原生活的水準也越來越趨於清晰和逼真。進入數位化時代，憑藉電腦特技與多媒體製作，電視聲像的表現力、感染力日益增強，而且電視節目製作也日趨簡化與方便，電視節目製作能力也因此大大增強，電視節目的形態、品種、類型也因此而更加豐富多彩。

從傳送和接收來看，從無線微波傳送，到有線電纜或光導纖維的傳送，到衛星傳送，覆蓋面日益擴大，電視信號日益清晰，電視頻道日益豐富，容量日益加大，這都使電視的生產和傳播能力的大大增強成為了可能。

影視文化的發展是以物質層面技術的發展為基礎、前提與動力的。影視技術的進步，帶來了其形態的變化與豐富，也改變了人們對於影視的接受、理解與參與的方式和習慣，改變了人們的影視思維與觀念。

（二）制度層面

制度層面或者說體制方面的建設與發展在影視文化構成中處於至為關鍵的仲介地位。影視文化制度層面的內容既有宏觀的社會制度背景，也有具體的生產制度和管理制度。

1、社會制度

影視文化的宏觀社會制度背景，對影視文化發展而言是最大的制約。如一般說來，資本主義社會制度背景下的影視業，更多的強調產業自身的發展與壯大，往往以追求商業利益的最大化為首要目標。而社會主義社會制度背景

下的影視業，兼顧影視事業與影視產業的雙向發展、兩輪驅動，影視事業的主要職責在於做好公共文化服務，影視產業在於實現產業自身的做大做強。一般來講，對於政府而言，實現影視公共文化服務，滿足百姓基本的影視文化需求是其主要任務，具體來講，影視的社會效益放在首位考慮。在具體的影視產品層面，資本主義社會制度背景下的影視產品，其商品色彩往往極濃，而社會主義社會制度背景下的影視產品，則宣傳教育色彩普遍較為濃烈。

2、生產制度

影視生產是影視文化制度的主體構成部分。為有效地進行影視生產，而形成的一系列協調各方面關係的組織機構，是影視生產制度的具體體現。影視生產制度在總體上與其社會制度相吻合，同時又有自己的特點和特質。在資本主義社會制度中，影視生產基本上按照資本主義市場規則，以製片公司、媒體公司的組織機構形式為主體運行運作的，而且都是私人所有的。在社會主義社會制度背景下，影視生產一般按照計劃經濟的規則，以全民所有制的製片廠、電視臺的組織機構形式為主體運行運作的。影視生產制度的建立，是為了最有效地組織影視生產，適應不斷變革、進步著的影視技術及形態發展的需要，適應不斷增長著的人們對於影視新產品各種期待的需要。但是一種生產制度的建立並非易事，要改革一種生產體制創新的生產制度同樣有很大的難度。它首先需要面臨各種實際困難，對於長期生存於社會主義計劃經濟體制中的中國影視業來說，面臨著向社會主義市場經濟體制轉軌的形勢，解決傳統計劃體制下的一系列複雜問題很難一蹴而就。一些研究提出「制度創新」、「體制創新」，就是在這樣的意義上進行表述的。當前，推進影視業體制機制改革成為中國影視業發展的重要戰略任務，「一五」期間，電影製片廠、電臺電視臺改革深入推進，全國有三十五家電影製片廠、七十家電視劇製作機構、二百零四家省市電影公司、二百九十三家電影院等國有經營性事業單位完成轉企改制，九家廣播影視企業重組上市。①

3、管理制度

影視生產的管理制度應視為其社會制度背景下生產制度的具體化，指的是影視生產與傳播過程中對於各個環節（尤其是人、財、物幾個方面領域）的管理制度。資本主義影視生產中的管理基本依照資本運營的規則，以利益、利潤最大化為指針，透過影視生產的成本核算，來實施其人、財、物等的管理。社會主義影視生產中的管理，與社會主義影視生產制度基本一致，體現為行政方式（或手段）與市場方式（或手段）的雙軌並行。

從中國影視管理體制來看，對人事、資金、產品的運作使用，一方面以行政方式為主導（如幹部任用、資金投入、產品把關審查等），另一方面也在宏觀行政管理中融入市場方式（如人員聘用、資金多管道來源、產品進入市場競爭——對「票房價值」與「收視率」的高度重視等）。

影視生產的宏觀管理與微觀管理，都離不開特定法律法規的保障。影視生產本身既是可以產生巨大社會效益的公益性事業，又是可以賺取巨額利潤的文化產業，如何使影視生產既能保證其自身利益的獲得，又能為社

的確，在影視生產進入數位化生存的時代，在影視生產面臨著集所有傳統媒體於一身並產生著巨大能量的網路傳播的時代，傳統的單一的、狹小的、小而全生產的制度，傳統的媒體間各自為政的局面，傳統的條塊分割的局面，都將面臨著巨大的衝擊。一九九九年美國傳統的最有號召力的娛樂業集團——華納公司與美國最時尚、最現代的傳媒集團——美國線上的合併，震動了全球。二〇〇五年四月八日，由索尼（美國）公司（Sony Corporation of America）牽頭的財團出資四十八億美元收購美國好萊塢老牌電影公司米高梅的行動正式宣告完成。這種「強強聯合」本身就是將影視及相關媒體的生產制度賦予更充實、更宏大的內涵。中國的影視業還面臨著另一個挑戰，這就是中國可能加入WTO後影視業遭遇的國外傳媒業、影視業的衝擊。這些都為加速中國影視的生產制度的改革提供了時代性的機遇與挑戰。

會提供有益的精神食糧，如果沒有針對影視生產的特定的法律法規的制約，單靠行政手段和市場手段去調節，還是力度不夠的。因此為影視生產制訂相應的法律法規，並在此基礎上形成一系列管理條例才會更有效地作用於影視生產，進而從制度上保障影視文化的健康發展。

（三）觀念層面

影視文化觀念層面體現為影視的價值取向與價值理念，而這價值取向與價值理念，滲透在影視生產與傳播的各個環節、各個方面。

影視的觀念，就是人們對於影視的理性的認識、理解與把握，是人們的一般社會文化觀念在影視中的體現，也是人們對影視實際生產與傳播過程中的各種價值取向、價值理念的理性的認識、理解與把握。

從人們的一般社會文化中的價值理念與影視的價值理念的比較中，我們可以見出，有時影視的價值理念超前於人們的一般社會文化觀念，這時影視可能充當社會文化變革的先鋒的角色；有時影視的價值理念滯後於人們的一般社會文化觀念，這時影視可能就充當社會文化發展中的保守的角色。

從影視觀念自身的變革來看，除了大的社會生活環境變革的衝擊與影響，其自身也必然會進行著觀念的演革與嬗變。儘管與物質層面的變革相比，觀念層面的變革要艱難、緩慢得多，但物質層面與制度層面的變革，終究要極大地刺激、影響著觀念層面的變革。而影視一旦在觀念層面發生劇變，勢必極大地反作用於影視的物質層面與制度層面，使其相應發生劇變。

這裡僅從影視的文化角色定位和其功能的定位上來看影視文化觀念層面的一些情形。

影視的文化角色定位，包括主流文化、菁英文化、大眾文化及邊緣文化幾種情形。影視文化角色定位於主流文化，意味著影視生產與傳播將圍繞主流意識形態的需要，體現主流意識形態的意志（中國影視「喉舌」、

「二為」、「主旋律」等概念典型、生動地表述了其主流文化的角色定位。影視文化角色定位於菁英文化，

意味著影視生產與傳播將圍繞影視生產與傳播主體個性化乃至個人化創作與思考的需要，更多體現影視生產與

傳播主體個性化乃至個人化的意志（所謂「創造性」、「獨特性」、「經典性」等）。影視文化角色定位於大

眾文化，意味著影視生產與傳播將圍繞大眾普遍的、當下的情感心理訴求，滿足其普遍的、當下的情感心理需

要（如所謂「通俗性」、「流行性」、「好看」、「時尚性」等）。影視文化角色定位於邊緣文化，意味著影

視生產與傳播將圍繞非主流、非大眾也可能非菁英的那些影視生產與傳播主體的極端個人化的理念，有時可能

是影視生產與傳播借助影視手段、方式對於人類生存境況的感性表達，有時可能是影視生產與傳播主體對

於影視自身手段、方式的可能性的開掘與探求（如所謂「實驗性」、「先鋒性」等）。

由於主流文化、菁英文化、大眾文化、邊緣文化自身價值理念的差異，而使得影視文化角色的定位，對於

影視觀念的呈現、體現起著直接的制約作用。

當然我們也要看到，這幾種影視文化角色定位的情形，揭示的是極端典型的狀態，而事實上，具體的影視

生產與傳播過程中，這幾種觀念經常會糾結在一起，我們只能約略地判斷其主導觀念的傾向，而不能簡單地

將其判定為「非此即彼」的單一價值取向，不然，怎樣解釋影視生產與傳播中經常出現的「雅俗共賞」的情

形呢？

而在影視功能的定位上，情形可能會更為複雜。影視的功能內容包括娛樂消遣的、宣傳教育的、資訊傳

播的、審美的、認識的等幾個方面。影視功能定位於娛樂消遣，意味著影視生產與傳播將圍繞著大眾普遍的、

當下的輕鬆愉悅的感官享受，而努力去適應、迎合乃至趨附和媚俗。儘管娛樂消遣本身也有層次高低之分，但

上述特質應當不可或缺。娛樂消遣往往排斥深度的、個性化的體驗與思考，同時由於其容易滿足大眾普遍的當

下的某些情感心理需求乃至感官刺激需求，而贏得較高「票房價值」或「收視率」，從而獲得較大的經濟利

益。需要指出的是，這並不意味著只要追求「娛樂消遣」功能，就能達到這一目標（最好的經濟效益），真正的有較高經濟效益同時又實現「娛樂消遣」功能的影視產品，也往往需要一定的思想容量特別是智慧含量。

「通俗」並不等於「庸俗」乃至「低俗」。影視功能定位於宣傳教育，意味著影視生產與傳達，在這裡，尤為重要的是當下的政流意識形態以及當下人們普遍認同並普遍需要的某種或某些理念來予以傳達，在這裡，尤為重要的是當下的政治理念和道德理念的制約。任何一個民族、國家和地區，都必然會對影視生產與傳播進行程度不同、方式不同的政治理念、道德理念的制約。各國影視生產與傳播的審查、監督機制儘管有差異，但也有許多共同點。我們這裡所說的走向極致的「宣傳教育」影視產品，往往體現出概念大於形象、抽象大於具像的特點，有些未必真的認同生產與傳播（或不認同這種理念而敷衍了事）的此類影視產品，有可能得到主流文化或一部分接受者的認同，

實現了一定的社會效益，但由於此類影視產品「說教味」太濃，而常常達不到其預想的效果。當然，真正好的「宣傳教育」影視產品，應「寓教於樂」，才能達到令人滿意的社會效益。雖然大多數此類產品社會效益轉好，經濟效益較差，但優秀產品理應實現社會效益、經濟效益雙豐收（或「雙贏」）。影視功能定位於審美，意味著影視生產與傳播，將圍繞當下人們普遍的審美趣味與審美取向，滿足當下人們普遍的審美需求。但審美取向、審美趣味、審美需求往往既有共同性，又有個別性，常常不易單獨地抽取出來，因為它總是與特定環境中人們的思想、名其妙的」。影視產品的審美功能的實現，常常不易單獨地抽取出來，也有「不可喻」、「莫心理、情感的總體需要的特徵聯結在一起。影視功能定位於資訊傳播或認識，是比較理性的功能選擇。作為大眾傳播媒介，影視的生產與傳播當然離不開其資訊傳播和認識的功能，但這種比較理性的功能選擇能獨立實現嗎？實際上與審美功能的實現相似（只不過「審美」更為感性），影視生產與傳播在資訊傳播和認識功能的實現上，也往往不能單獨地抽取出來，而需一定的外在「包裝」和內在內容的展現。（如依託於一個感人的故事或一個真實的事件）。

不論怎樣，影視文化觀念層面的情狀，對於影視文化的發展起著極大的制約作用。

三、影視文化（狹義的）幾個基本關係

由於廣義的影視文化構成成分複雜，電影與電視之間既有交叉、共同點，又有各不相同的領域和範圍，所以當我們對影視文化的幾個基本關係進行表述的時候，應當就狹義的「影視文化」，即電影與電視共同、交叉的那一部分，即「影視藝術」領域來予以展開。

在「影視藝術」這一領域，存在著社會歷史——影視藝術本體——受眾三個方面的關係，即這三者之間相互影響、相互制約、相互促進、相互推動的多重關係。

（一）「社會歷史」與「影視藝術本體」之關係

在影視藝術本體與社會歷史的關係上，體現為社會歷史境況對影視藝術本體創造的制約，以及影視藝術本體對社會歷史所承擔的功能。

1、制約

社會歷史境況的不同，對影視藝術本體創造帶來了許多不同的制約。這種制約體現在以下三個層面。

第一，物質層面的制約。社會歷史經濟發展的境況、物質財富積累的境況、科學技術水準的境況，都對影視藝術本體創造帶來了直接的制約。影視藝術創作需要較高的財力投入，只有社會整體的物質財富充裕，就有更多的餘力投入影視藝術本體創造，就可能保證影視藝術的生產力大大增強。科學技術的發展水準，對影視藝術本體

創造制約更大。沒有科學技術的不斷進步，就沒有影視繼續探索新形態、新形式、新樣式的物質基礎。事實上，電影從無聲到有聲，從黑白到彩色，每一次大的飛躍都依仗科學技術水準的提高。電視的生產製作與傳輸傳送，從模擬到數位化，從原始直播到錄播再到現代直播，每一次飛躍也都依仗科學技術水準的提高。如果物質層面達不到一定水準，影視藝術的生產和傳播必然受到很大制約。這個道理顯而易見。

第二，制度層面的制約。不論是大的社會制度，還是具體的生產和管理制度，都對影視藝術本體創造予以相當大的制約。在一種「唯利是圖」的制度背景下，縱使影視藝術本體有多少創新的探索，也是很難有繼續生存發展的空間的.；在一種以社會效益為最大目標追求的制度背景下，縱使影視藝術本體有多麼刺激、好看、有潛在票房價值或收視率，但假若導向上不符合要求，依然不會使其隨意進入市場的。在以市場手段為主要特徵的生產、管理制度背景下，影視藝術本體再有突破的藝術理念，也要遵循市場規則；在以行政手段為主要特徵的生產、管理制度背景下，影視藝術本體的運作，難免行政的干預和制約。

第三，觀念層面的制約。特定社會境況中特定的價值觀念、思維方式及特定的信仰、道德、宗教、習俗等對影視藝術本體創造制約最大。比如有的政教合一的國家，宗教傳統深厚，對富於現代文明色彩的藝術文化產品非常排斥，甚至規定不得放映電影，當然就談不上影視生產和傳播了，其理由是擔心電影的放映，有傷風化、有傷宗教的神聖莊嚴，破壞宗教的神秘氣息。他們把電影看作是魔怪、魔鬼，認為電影與神是相背逆的。在這種觀念支配下，影視生產與傳播就完全成為了不可能。道德觀念對於影視藝術本體的制約也是極為顯明的。在義大利影片《新天堂影院》中，我們看到牧師。作為電影審查官，專門負責掐掉影片中男女歡愛接吻的段落，因為這是當時那裡的道德觀念所不能接受的。不同國家、不同時代的道德觀念，對影視藝術本體創造給予的道德寬容度也是不同的，之所以有電影電視審查制度、電影電視分級制度，都體現了道德觀念對影視藝術本體創造的制約。

需要指出的是，來自於物質層面、制度層面、觀念層面的社會歷史境況，對於影視藝術本體創造的制約，並不見得完全是單向的、同步的。也就是說，物質發達的國家和地區，影視藝術生產與傳播未必就一定發達。正如馬克思所說的歷史上常常出現的「藝術生產與物質生產的不平衡」那樣。比如印度是個發展中的較為貧窮的國家，但其影視藝術本體創造能力，尤其是電影生產與傳播能力卻極強，它依靠寶萊塢及其他幾個主要影視基地，每年生產的影片數量和售出票房業績，在全世界都是名列前茅的，對印度以至整個印度次大陸，中東以及非洲（尤其是南非）和東南亞的一部分的流行文化都有重要的影響，是世界上名副其實的電影大國；而世界上很多較為富有的國家如沙烏地阿拉伯等的情形則恰恰相反。

2、功能

與二者之間「制約」關係相對應的是影視藝術本體對社會歷史所承擔的功能。影視藝術本體在技術層面、形態層面、語言層面上各國、各民族、各地區並無太多差異，但在對社會歷史所承擔的功能方面，卻往往大相逕庭。我們所說的影視「民族化」的題，很重要的一個因素是這「功能」的特殊性和差異性。

有人說，影視藝術無國界，是純藝術，不應承擔什麼社會歷史功能，這只是看到了影視藝術最表象的技藝層面，事實上，沒有任何影視藝術本體可以脫離對社會歷史功能的承擔。不論是立足於主流文化，還是立於菁英文化、大眾文化，不論是追求宣傳教育，還是追求消遣娛樂，還是審美、認識與資訊傳播，影視藝術本體創造都在特定社會歷史境況制約下，自覺或不自覺地承擔著某些功能。因為社會歷史發展進程中所形成的人們對於藝術功能的理念，並不會因藝術生產類型、形式、方式、品種的變化而變化。具體的功能性內容、內涵可以在變，但其功能模式則往往很難變動。比如中國傳統文學藝術「載道教化」的主體功能，在代代相傳中成為了一種極具民族特性的功能模式，如元代劇作家高則誠（《瑟琶記》作者）所言「不關風化體，縱好也徒

然），實際上表達了中國傳統藝術對「載道教化」功能的高度重視。儘管在社會歷史發展過程中，「載道教化」內容不斷在變化，但其功能模式卻被承繼下來，並影響著中國現代影視劇創作、生產與傳播。

3、「超前」與「滯後」

在社會歷史與影視藝術本體之間，還存在著「超前」與「滯後」的關係。當社會歷史境況發生較大變化，出現「超前」於影視藝術本體創造情形之時，影視藝術本體則處於相對「滯後」狀態，便需要加大改革力度，以適應社會歷史境況的變化。如在二十世紀三十年代初民族危亡的緊急關頭，中國社會上下抗日救國的浪潮一浪高過一浪，而此時中國電影的許多從業者（特別是經營電影的資本家們）還沉湎於「神怪」、「武打」、「言情」、「家庭恩怨」的電影生產觀念，而一批愛國進步的文化人、電影人則紛紛站出來，用電影喊出了抗戰救亡的最強音。再如在七十年代末中國社會歷史進入「改革開放」的新時代，而電影本體觀念卻相對滯後，於是便有人提出解放思想，使「電影語言現代化」的改革思想。而當影視藝術本體創造出現「超前」於社會歷史發展境況，而人們普遍的價值觀念、思維方式、審美心理等還不能習慣、接受時，社會歷史境況就相對「滯後」於影視藝術的本體創造。一般說來，那些勇於探索影視本體新形式、新樣式、新潛力的人們，常常以自己的新的探索而「超前」於社會歷史發展境況，而招致爭議或不解。如以張藝謀、陳凱歌等為代表的新一代電影藝術家，推出了他們迥異於傳統電影樣式的新電影後，引來了社會廣泛的爭議，批評者甚眾。再如八十年代後期「娛樂片」的崛起，招致了社會更為強烈的批評，所以「娛樂片」還未等到穩定其自身的形態特徵，便匆匆忙忙中被社會「拋棄」了。

（二）影視藝術本體自身的幾個關係

影視藝術本體，是由影視藝術作品、影視藝術家（生產者與傳播者）、影視藝術現象（由作品和人延伸出的現象）構成的。影視藝術自身因此而出現了幾個關係：影視藝術本體與藝術文化傳統及異域文化（尤其是異域影視文化）的關係（現象），影視藝術本體創造中中外在表象符號與內在藝術精神的關係（作品），影視藝術本體創造中個性化創造與集體無意識的「模式」的關係（人）。

1、影視藝術本體與藝術文化傳統及異域文化（尤其是異域影視文化）的關係。

我們判斷某個或某種影視藝術本體創造現象的價值，必須有一種方法或視角，從中找尋一種標準。我認為從與藝術文化傳統（本民族的）的關係（歷史的、縱向的）以及從與異域文化（尤其是異域影視文化）（比較的、橫向）的對照、分析中，當能找尋到較為合適的標準，進而確立其價值。如下頁圖示：

由於影視藝術本體創造離不開其民族藝術文化傳統的土壤，離不開這藝術文化傳統的歷史積澱，所以我們從歷史、縱向的方法與視角，可以進行分析、對照，看出哪些方面是繼承的、守成的，哪些方面是發展的、創新的，繼承與守成中有哪些發展、創新，發展與創新中又有哪些繼承與守成，進而確立影視藝術本體（現象）的價值。對於有爭議的人、作品或現象，不妨採用此種方法與視角進行分析、判斷。

由於影視藝術誕生於二十世紀現代科技的背景下，因此不同民族影視藝術在技術、語言表層基礎是一致的，為什麼會出現不同民族影視藝術的巨大差異呢？這涉及到很多問題，但同屬影視藝術，便有了可比性的前提。在影視藝術本體創造與異域文化（異域影視）的橫向比較中，可以看出哪些是共性的，哪些是個性的；哪些是世界性的，哪些是民族性的；哪些是先進的，哪些是落後的；哪些是借鑑、摹仿的，哪些是全新創造

的……，在這橫向的對照、對比中，可以較為準確地找到某一現象的特定價值。

而將這縱向、歷史的對照與橫向、比較的對照結合起來，即將影視藝術創造置放於與藝術文化傳統和異域文化（異域影視）關係的座標軸中，便可以準確、清晰地判斷影視藝術本體創造的地位、意義和價值了（找到其準確的座標點）。

影視藝術本體 ————————┐
　　　　　　　　　　　　　 │
　　　　　　　　　　　　　 │
　　　　　　　　　　　　　 │　藝術文化
　　　　　　　　　　　　　 │
異域文化（異域影視）　　　 │
（橫向、比較）　　　　　　　傳統（縱向、歷史）

2、外在表象符號與內在藝術精神的關係。

影視藝術最直觀的形態是影視藝術作品的視聽綜合的影像形態，而這影像則是由一系列可以直接作用於人們感知系統——尤其是視覺、聽覺的表象符號構成的。這些表象符號有人物、景物、場景，有人聲、自然聲、

音樂與音效聲等，經過藝術的、技術的處理，這些表象符合連綴為一個較為完整的整體，表達影視藝術家對於世界和生活的理解、情感與情緒。儘管這些表象符號的素材大多來自於人類生活原生態，而且在電影銀幕、電視螢幕上栩栩如生，宛如自然真實的生活，但由於影視藝術家運用了各種影視技術與藝術的手法，將其進行了或誇張、或改造、或變形、或加工的處理，進行了不同方式的組合、組接與編輯、剪輯，進行了不同角度、不同景別、不同深度、不同方位的處理，而使銀幕、螢幕上的生活時空與自然生活原生形態發生了較大差異，成為了銀幕、螢幕的藝術時空、藝術世界。

我們可以看到，影視藝術在其歷史發展進程中形成了一整套自己獨特的藝術表達方式、藝術語言方式，如蒙太奇、長鏡頭的鏡頭組接方式，推、拉、搖、移、俯、仰的拍攝技法，特寫、近景、中景、全景的景別深度以及關於視與聽、聲與畫的多種組合方式、剪輯方式等，這使得電影銀幕、電視螢幕對於人類生活和人類精神理念的表達能力大大增強，並使人類學會用影像思維方式感知、認識和理解世界。所以，影視藝術表象符號系統一方面極大地拓展了人類藝術的表達視野和表達能力，一方面也為人類之間的溝通與交流提供了有聲影像的基礎。

但表象符號的一致性、共同性、接近性，並不能解決影視文化、影視藝術的差異存在。不同時代、不同民族、不同國家和地區之間影視文化、影視藝術交流與溝通經常會出現很多障礙，其原因何在呢？

我認為癥結隱藏在影視表象符號背後的藝術精神的差異上。所謂影視藝術精神，指的是影視藝術家特定的價值觀念、思維方式、心理內涵等在影視藝術作品中的反映和表現。由於影視藝術家在價值觀念、思維方式、心理內涵以及對世界、對生活的感知、認識、理解和把握的不同和差異，而使其賦予影視表象符號以不同的內涵和意念。

這裡又有兩種情形：一種是表象符號本身的特殊性；二是同一表象符號被賦予不同的內涵和意念。前者比較容易理解，像斯皮爾伯格《侏羅紀公園》中的恐龍等怪誕的、獨特的、透過現代電子技術合成的表象符號，

這種表象符號，本身就具有相當的特殊性，其背後的藝術精神可以單獨地予以分析、開掘。後者問題就比較複雜，它涉及到時代、民族、國家（和地區）的不同文化及影視藝術家的不同藝術精神的差異。

(1)時代的差異。 比如同樣是青松、大海、日出、暴風雨等景物景觀，在中國五十至六十年代電影中這些景物景觀作為電影的表象符合，便具有了英雄主義的精神理念與內涵，這些表象符號往往與崇高、犧牲、獻身、無私無畏、英勇不屈、奮鬥不息等聯繫在一起。在中國六十至七十年代電影中，這些表象符號的政治意義大大增強，不能想像「日出」與階級敵人在一起，因為敵人一定會與「黑暗」為伍；連音樂、音效都被賦予了鮮明、清晰的角色特徵（或「敵」或「我」，或正面或反面）。而這種情形在此後的年代裡就沒有了那麼強烈的性質區別，更多被還原了其自然特徵。

(2)民族的差異。 對於同樣一種表現對象的表象符號，不同民族往往會以不同的藝術精神去處理。如戰爭片中犧牲性的場面（如倒在戰火中的戰士），不同民族往往會賦予其不同的藝術精神。俄羅斯民族的深厚而博大的人道主義精神，常常將對生命消逝的無限惋惜與感嘆滲透其間（如影片《這裡的黎明靜悄悄》中五個女戰士之死，美麗而動人）；美國民族的自由精神，常常將對個體生命的摧殘、對個體自由的摧殘的憤慨與反抗滲透其間（如影片《生於七月四日》中男主角朗尼倒在越戰戰場上）；而中國民族熱愛和平、反對侵略的倫理態度，常常將犧牲性昇華為一種為崇高目標而獻身的英雄主義品格，昇華為鼓舞革命鬥志的高尚情操（如影片《英雄兒女》中王成之死）。

(3)國家（與地區）的差異。 影視藝術表象符號中，最直觀的莫過於銀幕、螢幕上的人（尤其是電影演員、電視劇演員和電視節目主持人）。不同國家和地區在這些表象符號中，體現出各自的個性、色彩和特徵。如中國電影銀幕上時而含蓄收斂、時而誇張過火的整體表演風格，歐洲電影銀幕上深沉、質樸的整體表演風格，美國電影銀幕上時而含蓄收斂、時而誇張過火的整體表演風格，歐洲電影銀幕上深沉、質樸的整體表演風格，美國電影銀幕上開放而熱烈的整體表演風格等，都典型地體現了各自不同的藝術精神。再如龍這個文化符號，在

中國傳統文化中，它不僅被視為一種通天的神獸，而且還被視為一種惡魔的象徵，帶有惡毒、兇狠的意味。再如大熊貓，在國人心目中，它是國寶，也是可愛憨厚、誠實友善的文化象徵，因此常常被賦予了重要的外交職能；但是好萊塢的《功夫熊貓》系列電影卻將熊貓阿寶塑造成了一個美國式的超級大英雄，力挽狂瀾，救蒼生於水火。中國不同地區的影視藝術，也有著鮮明的地區差異。如同是表現母子深情、親情的影視片，內地更多注入社會性內涵，臺灣則更多注入「悲情」內涵。同是表現宮廷故事的歷史類影視片，內地更多注重歷史真實，香港則更多注重「演義」、「搞笑」等。

3、個性化創造與集體無意識的「模式」之關係。

個性化創造是影視藝術本體創造的基礎。成功的、有魅力的影視藝術作品離不開影視藝術家獨具個性的藝術創造。而這「個性化創造」源於影視藝術家獨立的藝術精神，他們獨到的對於世界和人類生活的情感體驗、情感感受及理性的思考、認識、理解與把握，在此基礎上鍛造出獨具個性的影視藝術符號，並賦予這些表象符號以獨具個性的藝術精神。

集體無意識的「模式」源於一個民族、一個國家、一個群體等在長期歷史積澱中形成的價值觀念、思維方式、文化——心理結構、習慣、習俗。具體到影視藝術中，體現在兩個方面：一是影視藝術本體自身生產創作形成的集體無意識的「模式」；一是社會文化傳統中歷史積澱形成的集體無意識的「模式」。

個性化創造表面看來與集體無意識的「模式」應當水火不容，但事實上二者之間存在著許多關聯。一方面，如果沒有個性化創造的基礎，一味按已有的大家習以為常的某種「模式」去簡單複製的話，影視藝術作品的生命力將不會長久，只有呈現出獨特的個性化創造，才有可能獲得其持久魅力。另一方面，個性化創造也並不意味著孤芳自賞、打碎所有的既定「遊戲規則」，天馬行空地編造，並不意味著擺脫所有為公眾普遍習慣和

認同的集體無意識的「模式」。

所以我個人比較傾向於這樣一種思路：在尊重、熟悉、把握了影視藝術諸多集體無意識的「模式」基礎上來進行個性化的創造。從這個意義上看，也可以理解為「戴著鐐銬跳舞」、「從有法之法進入無法之法」。

這就需要對集體無意識作進一步的分析。所謂「模式」，也可以視為一種規則，一種套路。

從社會文化的歷史積澱著形成的集體無意識的「模式」，對影視藝術的題材內容、主題意向、敘事結構和視點等都產生著極大的影響，並在不同民族、不同時代、不同地域形成了不同的「模式」特點。

從大的人類性話語看，幾乎各個國家和地區的影視創作都離不開「生」與「死」、「愛」與「恨」、「善」與「惡」、戰爭與和平、慾望與道德、理想與現實、成功與失敗這樣一些題材內容，並在這些三元對立的矛盾衝突中，表達各自的感受、體驗、認識與理解（體現為各不相同的主題意向）。從小的具體的話語看，英雄落難、生離死別、一見鍾情、夢想成真、除暴安良、懲惡揚善等也往往是各個國家和地區影視製作中經常面對的題材內容與主題意向。

這樣一些「模式」之所以廣泛地、經常地出現於世界影視藝術創作中，在於它們可以滿足人們對於這樣一些話語的共同關注與期待。

對於這樣一些共同的話語，共同的題材內容乃至主題意向，不同民族、不同時代、不同地域的不同處理與表現，主要在敘事結構與視點的差異上。

以民族的差異為例。歐洲文化求真的傳統使其在價值觀念與思維方式上講述嚴謹、周密的理性，在影視敘事結構與視點選擇上也往往是這樣，「理性」（哲理的、思辨的）色彩濃郁。美國文化中自由主義的傳統，使其格外關注個體生命的種種慾望與需求，因而美國影視作品大都選擇個人主義的敘事結構與視點（在這個意義上，也許「西部電影」中的「牛仔」模式體現最為典型）。俄羅斯文化中人道主義的傳統，使其對作為群體生存的人類整體命運

格外關注，即使在個體生命的藝術表現中，也滲透著對於整體人類生命的人道主義關懷。中國文化中的倫理主義傳統，使中國影視創作往往習慣於選擇倫理的敘事結構與視點，不論是婚姻家庭類，還是政治、歷史類，還是社會生活類，常常是歸結到倫理的結構與視點上（「謝晉模式」討論中的一個重要問題就是這一問題）。

從影視藝術本體自身來看，影視藝術生產創作歷史進程中，也日益積澱著許多集體無意識的「模式」，這集中體現於不同層面、不同角度的各種「類型片」的生產創作之中。

從大的類型來看，對應著主流文化、菁英文化、大眾文化的主要「類型」分別為「政治電影」、「藝術電影」與「商業電影」。這幾類電影在敘事方式、敘事策略與生產創作目標上，各有自己的一套規則。

從題材內容來看，影視的「類型」十分豐富，如愛情片、戰爭片、科幻片、災難片、驚險片、歷史片、傳記片等。其中每一種「類型片」都擁有許多著名的作品，這些作品的情節故事不同，但其敘事方式與策略上基本相同。

從小的範圍來看，由於特定地區社會文化差異與影視藝術傳統的差異，也形成了一些富於地域色彩的影視「類型」作品。如七、八十年代臺灣的「文藝片」、在香港長久不衰的「功夫片」（李小龍、成龍等因此成為國際巨星）、在印度具有旺盛生命力的歌舞片等。這些「類型」同樣也形成了自己的一套「模式」。

不論是社會文化的歷史積澱，還是影視生產創作自身的歷史積澱，集體無意識的「模式」的形成、存在與發展乃至繁榮，絕不是偶然的，一定有其存在的社會依據。從這個意義上看，「存在的就是合理的」。所以重要的不是去簡單地蔑視、無視乃至去摧毀某些或某種「模式」，而應正確地、辯證地去看取「模式」。我認為，影視藝術生產創作中出現的各類、各種「模式」，是其本體成熟的一種標誌，能夠成其為「模式」而被廣泛仿效並推廣，證明它是有生命力的。有時一種「模式」也在曲折變化中拓展、豐富著並不斷獲得新的生命力（如「棄婦」模式從中國古典詩詞曲賦中走出，在中國影視藝術創作中不斷推出經典力作，像《神女》、《一

江春水向東流》《祝福》直至電視連續劇《渴望》等）。如果某種「模式」被證明已經沒有必要存在的話，它也會自然而然地被淘汰出去（如「文化大革命」時期「高、大、全」的「模式」）。重要的不是「模式」存在與否，而是如何正確而辯證地看待它。個性化的創造並不意味著非要做出「前無古人，後無來者」的絕活，而應在繼承、借鑑、學習這些成型、成熟「模式」的基礎上進行新的探索和開拓。

記得有一位學者說過，不要怕重複說起自己已經說過的話，因為只要是經過你心靈浸染過的，就應當是屬於你自己的、獨一無二的存在。

（三）影視藝術本體與受眾的關係

在影視藝術本體與受眾之間，存在著二者相互「適應」與相互「引導」之關係。不論是為了影視藝術生產與傳播的需要（電影受眾參與程度直接影響受眾的存在。影視藝術理論對於受眾的研究，受到影視藝術生產與傳播實踐的直接刺激，也吸收了美學（接受美學）、社會學、傳播學、調查統計學等的思路與方法，逐漸改變了傳統把受眾視為一個被動的消極的接受群體的看法，而把受眾視為能動的、積極的、對影視藝術生產有巨大推動作用的豐富多彩、充滿活力的群體。同時，這個群體又因知識素養、文化水準、社會階層、年齡、職業、居住環境、生存狀態等的不同，而對影視藝術產生了不同的態度和選擇。

在影視藝術本體與受眾之間，存在著二者相互「適應」與相互「引導」之關係。不論是為了影視藝術生產與傳播的需要（電影受眾參與程度直接影響「票房價值」，電視受眾參與程度直接影響「收視率」）進而影響其廣告收入），都應當高度重視受眾的存在。影視藝術的理論探索對於受眾的研究也日益重視。影視藝術理論對於受眾的研究，受到影視藝術生產與傳播實踐的直接刺激，也吸收了美學（接受美學）、社會學、傳播學、調查統計學等的思路與方法，逐漸改變了傳統把受眾視為一個被動的消極的接受群體的看法，而把受眾視為能動的、積極的、對影視藝術生產有巨大推動作用的豐富多彩、充滿活力的群體。同時，這個群體又因知識素養、文化水準、社會階層、年齡、職業、居住環境、生存狀態等的不同，而對影視藝術產生了不同的態度和選擇。

所以，「適應」與「引導」都應是雙向的。也就是說，「適應」意味著影視藝術本體創造對受眾的適應和

受眾對影視藝術本體創造的適應；「引導」意味著影視藝術本體創造對受眾的引導和受眾對影視藝術本體創造的引導。而「適應」與「引導」的內容則涉及到二者的價值取向、審美趣味、語言、手法等。

實際上，社會歷史境況和影視藝術的集體無意識的「模式」往往具體透過受眾得以反映，得以體現。在廣泛的調查分析基礎上，對於受眾價值取向、思維方式、文化──心理結構、審美趣味等的判斷，是影視藝術本體創造成功有效地進行的重要基礎。

因此，當影視藝術本體創造提出新的價值理念、嘗試新的美學風格、敘事方式、語言方式和方法手段的時候，有可能會出現大多受眾的不習慣、不認同，此時，影視藝術本體創造扮演著「引導」者的角色，而需要受眾逐漸來「適應」。如果這「引導」與以往二者的習慣、認同距離不太遙遠、比較適度，那麼經過一段時間的磨合，受眾會逐漸習慣和認同的。如果這二者距離太遠，那麼就要有被受眾冷落的心理準備。許多「先鋒」、「實驗」影視創作始終不能與受眾建立起習慣、認同的關係，結果就難以在受眾那裡紮根。

而當受眾在特定社會歷史境況中，其價值觀念、思維方式、文化──心理結構、審美趣味等發生巨大變化時，他們也會對影視藝術本體創造提出他們自己的要求和期待，此時受眾扮演著「引導」者的角色，要求影視藝術本體創造「適應」他們的這些要求。如果影視藝術本體創造還固守以往的舊的理念、方式、方法、手段，那就會被受眾所冷落乃至拋棄。

影視藝術本體創造的價值終究要在廣大受眾那裡接受檢驗，被廣大受眾予以判斷。所以研究受眾，有針對性地為特定受眾量身定做產品，是影視藝術本體創造成功的一個重要因素。

影視藝術本體與受眾的這雙重「適應」與「引導」關係，並不意味著單方面的去「迎合」和滿足，受眾的需要和期待，與影視藝術本體的責任，都是同樣重要的存在。我們以往的影視藝術本體創造中，經常出現或極端「適應」或極端「引導」的教訓。一說「適應」，就迎合受眾，甚至迎合受眾中某些未必健康的惡俗、低俗

趣味，走向極端「教化」。一說「引導」，就板起臉來，不管受眾願不願意接受，生硬地訓導、灌輸給他們，走向極端「媚俗」。這都不是正確的態度。

當然，受眾的複雜多樣，影視藝術本體創造的複雜多樣，影視藝術本體創造複雜多樣，註定了「適應」與「引導」是一個永無止境的探索過程，二者總是從相對平衡走向打碎平衡，再探索走向新的平衡。正是因為了這不停頓、不間斷的運動，才使影視藝術本體不斷走向進步，也使受眾對影視藝術本體的鑑賞判斷能力和水準不斷得到提高，進而推動影視藝術、影視文化不斷前進。

本章參考書目

① 楊偉光主編：《中國電視論綱》北京出版社一九九八版

② 陳曉雲、陳育新著《作為文化的影像》中國廣播電視出版社一九九九年版

③〔德〕齊格費里德‧克拉考爾《電影的本性——物質現實的復原》中國電影出版社一九八一年版

④ 朱羽君、王紀言、鐘大年主編《中國應用電視學》北京師範大學出版社一九九三年版

① 張海濤：《中國廣播電影電視產業體制機制改革呈現強勁態勢》，中國政府網，二〇一一年二月二十八日。

第三章

電影文化與電影藝術

電影是一種傳播媒介，電影也是一個文化產業，電影還歸屬一種意識形態，但電影首先是一種藝術。正是由於電影藝術的發展與進步，才極大地拓展了人們感知世界、認識世界、把握世界的視野和潛力，才使電影作為一種傳播媒介、產業和意識形態部門的力量得以有效、有力地發揮和施展，才造就了電影文化蔚為壯觀的宏闊景觀。因此，本章將著力描繪電影藝術發展的邏輯與歷史的軌跡，進而揭示電影文化的特質與魅力。

一、對電影藝術歷史進程的邏輯演繹

電影藝術自身的歷史發展進程中充滿了偶然性，也許不是可以由理性去把握和展現的。但透過電影歷史發展進程中的蕪雜紛繁的形貌，難道找尋不出某種內在的邏輯規則嗎？事實上，許多學者、研究者都在以自己的演繹方式，去表述電影藝術的歷史發展軌跡，由於這些演繹方式是理性的，是邏輯的，難免打上特定時代、國度、地域、特定立場、觀點的烙印，甚至難免受制於研究者個人的特殊喜好、興趣、學術背景的影響。因此，誰也不能把自己的邏輯演繹方式當成唯一正確的真理，誰也不可能包羅萬象、無一遺漏地展現出電影藝術發展進程的全貌。既然如此，筆者不揣淺陋，也企圖用自己的邏輯演繹方式，去表述電影藝術歷史發展的進程。圖示如下：

(社會)功能：	追求消遣	創造夢幻	批判現實	表現心靈
藝術本體　形態：照相	照相	影戲	影像	鏡像
語言：活動照片組合	活動照片組合	蒙太奇	長鏡頭	多元化
創作方法：自然主義	自然主義	優美、典雅、和諧	深沉、質樸	不和諧、不規則
美學風格：滑稽	滑稽	古典主義、浪漫主義	現實主義	現代主義
受眾（需要）：獵奇（被動接受）	獵奇（被動接受）	圓夢	觀照生活	發現自我
	第一階段（電影初創～二十世紀二十年代）	第二階段（二十年代～三十、四十年代）	第三階段（三十、四十年代～五十、六十年代）	第四階段五十、六十年代以後

需要說明和指出的是：

第一，橫向地看，本圖示按照電影藝術的（社會）功能、藝術本體（包括形態、語言、創作方法、美學風格）、受眾（需要）幾個方面最典型、最有代表性的特徵予以表述，形成電影藝術（邏輯演繹）的階段性段落。

第二，縱向地看，本圖示按照每一階段上每一部分的特徵予以勾聯，形成歷史發展的脈絡。

第三，不論是橫向的各種特徵之間，還是縱向的脈絡之間；不論是階段的劃分，還是特徵的表述，其中都有交叉、有呼應甚至有重疊，並非互不搭界，涇渭分明。橫向的特徵表述中，出現這樣的交叉、呼應與重疊是正常的，因為都是同一階段不同方面、角度的表述；縱向的脈絡表述中，出現或超前或滯後的情形，也符合歷史發展實際，因為電影藝術發展的歷史進程中經常會有這樣「超前」或「滯後」或「重又再現」的現象發生，

所謂歷史上常有「驚人相似一幕」的發生，也屬正常。之所以硬性地將其截為幾個段落，幾條脈絡，一是為了理論表述的方便，二是為了表示總體、整體特徵的典型性、代表性。如果有的現象或特徵早已發生，但屬特殊個例、特殊個案，還沒有形成電影藝術整體的傾向、潮流，那麼我們就可能將其忽略不計，而置放於後面的段落裡。

本章將以縱向表述為主，橫向表述為輔，考慮到（社會）功能與受眾（需要）、創作方法與美學風格的相互吻合、相互映襯，本章將把這幾個方面、幾個部分合在一起進行表述。

二、電影藝術的（社會）功能與受眾（需要）

電影藝術在對於其所承擔的（社會）功能的認識、把握和表現上，走了一條從追求消遣——創造夢幻——批判現實——表現心靈的路程，而受眾的需要和表現，也相應沿著獵奇（被動接受）——圓夢——觀照生活——發現自我的軌跡前行。

（一）追求消遣與獵奇（被動接受）

電影最初的發明者與創作者愛迪生、盧米埃爾兄弟、梅里愛等，都以前所未有的電影方式與手段，記錄了人們日常生活的真實情景，記錄了人類社會活動與娛樂活動的真實情景。人們從銀幕上看到了最為逼真的活動影像，比起靜態的攝影照相，電影可以連續活動與運動；比起展現活動著的人之形象的戲劇，電影去掉了很多藝術性的修飾加工。電影這時承載的功能比較單純，就是為人們提供一種消遣娛樂。因此這時的電影多為短紀錄片，沒有什麼情節，也沒有多少構思，更談不上什麼藝術理念，其社會形象與馬戲團的「雜要」恐怕相差不

大。不斷變化著的日常生活場景，各種社會生活、娛樂生活場景本身就足以使人們感到新鮮、新奇、刺激、有趣。所以電影的受眾此時的心理需求也集中於從電影中「獵奇」。這時電影的代表作有《工廠的大門》、《水澆園丁》、《火車進站》等。

（二）創造夢幻與圓夢

經過二十年左右的初創階段的積累，電影自二十世紀二十年代開始步入「創造夢幻」階段。在這一階段，以美國好萊塢為代表的全球電影製造業，將在銀幕上「創造夢幻」作為了電影最高的功能追求。美國好萊塢被人們稱作「夢幻工廠」，便是很好的證明。此時電影的創作者與觀眾都已不滿足於只從銀幕上看到日常生活和人們社會生活、娛樂生活的真實情景，尤其是第一次世界大戰後，低靡的人類生活狀態與隨後陸續席捲全球的資本主義經濟危機，使人們急需精神的撫慰。電影恰在此時，利用其已經積累起來的一些技術、藝術經驗，開始了銀幕「夢幻」般世界的創造了。

於是我們看到了銀幕形象的巨大變化：真實的生活場景被豪華、華麗、高貴、精緻的攝影棚的佈景所取代；優美的旋律、動人的歌聲、瀟灑輕鬆的踢踏舞開始出現（這時正經歷從無聲片──有聲片的轉折期，而有聲片則經歷了伴音伴樂直到錄音合成的變化）；演員誇張而迷人的表演取代了自然狀態中的非職業表演；曲折生動、極具戲劇性的情節故事也取代了無情節、無構思的初期電影。

電影的「明星制」的創立，為「創造夢幻」，為圓廣大觀眾的夢提供了很好的生產制度基礎。所謂「明星制」，即以電影演員為中心，透過劇本、導演、攝影、化妝、燈光、服裝等各個環節的通力合作，圍繞某位具有某種特殊氣質、個性和形象性格特徵的演員，為他（她）「量身定做」許多電影內容與形式（如專門為之編劇本，專門為之配音樂，專門為之塑造形象等），將他（她）塑造為銀幕上光彩照人、具有

非凡魅力的電影「明星」。一旦「明星」塑造成功，又會以「明星」作為招徠觀眾的招牌，不斷推出一系列電影，繼續吸引廣大觀眾觀看，進而實現電影方面面的效益。

創造「明星」就是「創造夢幻」中最重要的一個部分。偉大的卓別林、嘉寶和可愛的鄧波兒便是其中最具夢幻感的明星人物。查理‧卓別林以他獨一無二的卓越演技，在一系列喜劇影片中塑造了一個手拄拐杖、頭戴禮帽、腳穿破皮靴的「流浪漢」形象，不論是《流浪者》還是《淘金記》、《城市之光》、《摩登時代》、《大獨裁者》，這一流浪漢形象始終沒有改變。他以「含淚的笑」的藝術表現方法，賦予「流浪漢」以弱克強、以小勝大、屢敗屢戰，苦中作樂的性格、氣質與個性，讓人們在歡笑聲中從小人物的命運及卓別林的表演中，找尋到生活的力量、信心與勇氣。葛麗泰‧嘉寶從她瑞典故鄉來到好萊塢，很快得到電影製作人們的青睞。她在《洪流》、《妖婦》、《茶花女》、《安娜‧克利斯蒂》、《瑞典女王》、《大飯店》等影片中扮演的女主角，幾乎都是「豔若桃花、冷落冰霜」一類，這些銀幕形象既冷豔又高貴，於深沉靜默中蘊積著一種巨大的內在力量，因而給人以無法接近、高懸天際的無限孤獨感與神秘感。這使得嘉寶的銀幕形象超凡拔俗，給人以蔑視世俗的勇氣與力量，並使被紛亂世俗攪煩了的人們，從中獲得某種心靈的慰藉與寧靜。秀蘭‧鄧波兒如小天使般躍入銀幕，使萬千觀眾為之傾倒，為之著迷，為之留連忘返。這個天才童星，以其純真、爛漫、活潑而能歌善舞，拍攝了《小叛逆》、《小上校》、《戰爭寶寶》、《沙漠奇遇》、《寶貝兒行個禮》、《站起來歡呼》等數十部影片，她的兩個甜甜的小酒窩、一頭金黃色的捲髮、充滿童趣的大眼睛、活潑可愛的踢踏舞，不僅為好萊塢電影掙來了巨額的「票房價值」，也使萬千生活在垂頭喪氣中的人們為之歡欣愉悅。正如秀蘭‧鄧波兒六歲榮獲奧斯卡金像獎時，頒獎者所講的那樣，她是「聖誕老人送給人類的最好禮物」，她「使這個疲勞而古老的世界心花怒放」。以秀蘭‧鄧波兒形象推出的玩具、服裝、日用品和各類書籍、畫冊、音像製品等多年來一直風行世界。

同一時期的中國電影也採用「明星制」，推出了胡蝶、阮玲玉、金焰等一代電影巨星。他們的銀幕形象與他們的個人生活同樣被世人所矚目、所關注。人們在他們身上賦予了許多夢幻般的理想和願望，同時又從他們身上圓了自己的夢。

（三）批判現實與觀照生活

進入二十世紀三、四十年代，特別是四十年代中後期，歐洲電影崛起，前蘇聯、中國、日本的電影也步入一個新的階段，打破了美國電影獨霸世界的局面。電影的技術、藝術表現能力大大提高，寫實主義成為此時最主要的電影潮流。電影不再沉湎於攝影棚內搭設富麗堂皇的佈景陳設，不再沉浸在美麗優美的歌舞表演，不再滿足於製造銀幕偶像，創造銀幕夢幻，而開始走出攝影棚，走進萬千百姓的真實社會生活空間，關注民眾的真實生活狀態，觸及尖銳激烈的社會現實問題，灌注深刻有力的社會批判。

前蘇聯的《夏伯陽》、《童年》、「梅可馨」系列（《梅可馨的青年時代》、《梅可馨的歸來》、《革命搖籃維堡區》）、《馬門教授》，及紀錄片《在蘇聯的二十四小時戰鬥》、《烏克蘭保衛戰》等，以深刻的思想性、強烈的人民性、濃墨重彩的磅礡激情對蘇聯戰爭年代的社會生活作了藝術的展現。

英國紀錄片學派的形成與崛起，是此一時期值得注意的電影現象。他們在繼承學習早期電影紀錄片經驗和蘇聯電影學派經驗基礎上，從關注紀錄片美學形式逐步進入關注社會現實生活。他們的紀錄片作品有《富饒的世界》、《夜郵》、《沙漠大捷》、《倫敦大火記》、《麗莉‧瑪蓮》、《九勇士》、《倫敦能堅持下去》、《前進的道路》等。

最能體現此一時期主體潮流傾向的是義大利新現實主義電影。電影藝術家們探索以自然的生活場景、非職業的演員、充斥著強烈社會現實關注、社會現實批判思想傾向為特徵的「新現實主義」電影。義大利新現實主

義電影的代表性作品有《羅馬，不設防城市》、《偷自行車的人》、《擦鞋童》、《遊擊隊》、《溫別爾托•D》等。

中國此一時期現實主義電影也步入了其高峰狀態。如三十年代的《春蠶》、《漁光曲》、《馬路天使》、《十字街頭》，四十年代的《一江春水向東流》、《八千里路雲和月》、《萬家燈火》、《烏鴉與麻雀》等，都成為中國電影史上的經典作品。

為什麼此時電影批判現實的社會功能得以凸現？應當看到，二十年代末席捲世界的經濟危機還未過去，德國法西斯已開始蠢蠢欲動，第二次世界大戰的曠日持久的戰火，燒得全世界不得安寧，戰後家破人亡、失業輟學、生活無著、民不聊生，這使電影藝術家不得不正視日益嚴重的社會問題，「夢幻」固然可貴也令人留連忘返，但「夢幻」代替不了冷酷的現實。對社會現實問題的關注與批判，而且是真實的、客觀的、嚴肅的、冷靜的描述，是人們需要的。廣大觀眾迫切需要在銀幕上觀照自己真實的生活，以求與銀幕上的真實生活發生情感與思想的共鳴、共振。

（四）表現心靈與發現自我

電影作為一種文化產品，其所承載的功能有很多。最初人們開始挖掘了電影消遣娛樂的功能，此後人們開掘了電影的創造夢幻的功能，再後來人們開掘了電影的批判現實的功能，這些功能的開發有的成為商業電影的依託，有的成為政治電影的依託。但作為一種藝術，電影的很重要的一種功能是對人類心靈的表現，而這往往透過極具想像力、創造力的電影藝術家來實現的。早在二十世紀二十年代，就有歐洲的電影藝術家開始了現代主義電影的探索。在法國、德國，雲集了一批受現代主義藝術與哲學思潮影響的電影藝術家們，提出了極其先鋒的電影主張，並將其付諸實踐。如德國影片《卡里加里博士》作為表現主義的代表作，法國影片《貝殼和僧

侶》、《一條安達魯狗》作為超現實主義的代表作，都對人類心靈生活進行了深刻探討與變形處理，開啟了電影探索人類心靈的先河，但並未形成全域性的潮流。直到五、六十年代，對人類心靈的開掘成為電影功能開發中最重要的一個潮流，其最重要的一標誌是「法國新浪潮」電影運動的興起。

法國新浪潮電影運動是圍繞在法國《電影手冊》雜誌周圍的一批青年影評家發起並推動的（高潮在一九五九～一九六一年間）。他們提出了「作家電影」（也譯為「作者電影」）的系統主張，其中最突出的一種觀點，即認為電影應當充分地體現藝術家獨創的、獨特的個性特徵，這個特徵就是藝術家本人的「署名」。這一「署名」不僅要貫穿於他的一部影片，而且要貫穿於他的一系列影片之中；也不僅僅只體現為電影技能的特徵，甚至連使用的素材都要具備「署名」的特徵。一句話，電影（像作家一樣——筆者加注）是個人化的藝術。高度的個人化的強調，使電影超越表象的生活世界，而努力開掘人類（透過藝術家個人體驗）心靈深處的隱秘的內心世界。其代表的作品有戈達爾的《精疲力盡》（也曾譯為《喘息》）、雷乃的《廣島之戀》等。瑞典導演英格瑪‧伯格曼的《第七封印》、《野草莓》在此之前已經開始從現代主義探索進入商業放映，義大利的安東尼奧尼的《蝕》、《紅色沙漠》，費里尼的《道路》、《甜蜜的生活》尤其是《八部半》（《8½》）等，都在探索人類心靈方面做出了積極努力。

儘管這種潮流與好萊塢式電影的商業價值不可相比，但能夠進入商業放映，就足以證明還是有不少觀眾能夠予以接受和認同。電影藝術家以電影表現個性化的風格，表現個性化的人類心靈生活，而觀眾則從中可以「發現自我」，發現在世俗生活中可能漠視、忽略但卻潛於心靈深處的那個「自我」。

三、電影藝術形態的演進

電影藝術形態從整體上看，經歷了從照相——影戲——影像——鏡像幾個階段的演進歷程。而在這四個階段中，電影藝術分別遵循和依照了照相（攝影）的原則、戲劇性的原則、生活化的原則和表現性的原則。

（一）照相階段

電影最初的形態以及影片結構與照相（攝影）相似，只不過是把這些拍攝的照片印在膠片上，放置於電影鏡中觀賞，如同看幻燈片一樣。一八九四年美國的愛迪生在紐約開設了第一家電影鏡觀賞店，當時只有在電影鏡中看膠片，而無銀幕放映，所以還不能算是真正意義的電影。一八九五年，法國人盧米埃爾兄弟對電影進行了根本性改革，並於一八九五年十二月二十八日首次在紐約一家咖啡館裡放映了十二部一分鐘的影片，於是這個日子就成為了世界電影的誕生紀念日。四個月後，在紐約出現了第一家投射式的電影院。

電影在這個時期形態、結構本著照相（攝影）原則，照實記錄而已。稍有區別的是，盧米埃爾兄弟的影片中，紀錄的是現實生活裡一些真實的日常生活場景，如火車進車、工人下班、街上車輛飛馳、給嬰兒餵奶等。作為歐美電影兩個主要流派——寫實主義與技術主義的肇始，雖然二者紀錄內容有異，但其形態、結構特徵則完全一致，都可歸入「照相」階段。

在「照相」和「影戲」兩個階段之間，有一個過渡性的人物值得重視，他就是法國電影的先驅——喬治•梅里愛。梅里愛從偶然的電影攝影的故障中，發現了一些電影的特技拍攝方法，如慢動作、快動作、停機

再拍、疊化等一系列電影拍攝技法。但梅里愛後來滿足於在攝影棚裡透過種種特技手段，來製造生活的「幻象」，如他的影片《月球旅行》等，這實際上割斷了電影與現實生活之間的密切關係，把「照相」階段的可貴的寫實主義傳統丟掉了，逐漸與美國電影的技術主義傳統合流，將電影推入到「影戲」階段。當然，從電影藝術形態本身的發展看，梅里愛的發現和發明是非常重要的，這些電影技法、手段的發現、發明儘管未必自覺，但在客觀上極大地豐富了電影再現、表現生活的能力，也開掘了電影獨特的思維方式與語言方式。梅里愛的電影從整體上看沒有擺脫「照相」階段「照實紀錄」的特徵，只是由於他後期專注於非日常生活——即「幻景」的拍攝，這些「幻景」本身蘊含的東西與下一個階段「影戲」階段連結在了一起。

（二）影戲階段

經過十數年的積累，電影較為完備的攝影棚已建立起來，照相階段裡拍攝的簡單而隨意的日常生活情景，或簡單的「雜耍」已不能滿足社會的要求，觀眾的要求，也不能滿足電影家們的探索的要求。於是，一些電影家們嘗試著將戲劇的情節故事、人物表演引入電影，以吸引更多的觀眾，這便是「影戲」階段的開始。「影戲」階段也可以說是「戲劇性電影」階段。儘管在技術、表現方法上完全不同，但「影戲」階段電影在總體上遵循和依照了「戲劇性」的原則，即其形態、結構等特徵充滿了「戲劇性」因素。所謂「戲劇性」，至少有以下幾個特徵：

1、假定性：戲劇舞臺不是一個真實的生活空間，而是一個「虛擬」、「虛構」、「假定」的空間。它需要靠佈景、道具、美工等部門的努力，創造一個充滿「假定性」的舞臺空間，讓人透過這「假定」的空間。在舞臺空間中時間也充滿了假定性。比如，在幾十天內發生的事件舞臺展現時間只有兩、三個小時。再比如空間環境，也只能透過佈景和幾件對推進生髮自己的聯想、想像，從而生髮出對於生活的「幻覺」、「幻像」。

戲劇情節進展有直接作用的「道具」來「假定性」地展現。

2、完整性。對於一齣戲，尤其是古典戲劇而言，一般都要求實現時間、地點、情節的大體完整一致（所謂「三一律」）。現代戲劇雖然並不嚴格要求按「三一律」的具體規則去做了，但「完整性」的意識還是有的——即透過一個統一的視點、焦點（觀眾觀看戲劇演出的視點、焦點是演員、角色、人物，其他背景都只是為了配合演員表演的），表述一個結構較為完整的情節過程。

3、誇張性。為了讓處於特定時空（舞臺時空——劇場）中的觀眾能清清楚楚地把握戲劇的全過程，戲劇藝術家們一定要對戲劇舞臺上各個部門都要進行一番不同於現實生活的適度誇張。如佈景要適合於戲劇情節的特定氣氛、格調，做放大或縮小的處理；如道具、服裝、化妝等也要根據特定時代、民族、國度及人物性格自身的特徵，進行提煉加工，把最具表現力的部分突出出來。而演員的表演，則需比真實生活更生動、更有力、更有效果，這就要求其必須用適度誇張的聲音、表情、行體動作來進行表現。

這些「戲劇性」的原則在「影戲」階段的電影作品中表現得相當突出。如銀幕時空不是真實、自然的生活場景，而是攝影棚的光、影、佈景「假定性」地營造出來的；電影情節是完整統一的，甚至可以用情節故事講述出來；電影銀幕上的佈景、服裝、道具、化妝尤其是表演都是華麗、堂皇，經過誇張改造過的。

「影戲」階段的一個突出特點是以演員為中心，這是與戲劇藝術完全一致的地方。戲劇藝術是以演員為中心的藝術，靠演員表演將劇作家及其他部門戲劇藝術家的意識表現出來（正如有人所說，幕布一拉開，導演應當「死」在演員身上）。「影戲」階段電影的以演員為中心，體現在其「明星制」的確立上。「明星制」儘管直接根源於電影商業化的需要，但從另一方面看，也滿足了觀眾期待著在銀幕上看到「名角兒」的心理需要（這與觀眾看戲劇時，希望從戲劇舞臺上欣賞到「名角兒」表演的心理是相近的）。

「影戲」階段持續了相當長的一段時間（從二十世紀二十年代至少到二十世紀四十年代）。在這一時段中，前期（三十年代之前）戲劇性因素更為突出，後期（三十年代之後）則逐漸開始向「影像階段」邁進。在這一時期，電影藝術經歷了從無聲——有聲，從黑白——彩色，從小銀幕——寬銀幕的技術上的不斷改進，這也使之逐漸擺脫傳統「戲劇性」的束縛，而向著更加「電影化」的方向前進著。

本時期除了上面已提到的人物和作品外，還出現了格里菲斯、約翰、福特、希區考克、霍華德·霍克斯、弗萊德·齊納曼、喬治·史蒂文斯等出色導演，出現了《一個國家的誕生》、《黨同伐異》、《雨中曲》、《音樂之聲》、《紅河》、《正午》、《原野奇俠》、《鐵騎》、《弗蘭肯斯坦》、《蝴蝶夢》、《亂世佳人》、《魂斷藍橋》、《戰地鐘聲》等代表性影片，還出現了瑪麗·璧克馥、約翰·懷思、亨弗萊·鮑嘉、埃洛·弗林、英格麗·褒曼、費雯麗、克拉克·蓋博、葛列格里·派克、勞勃·泰勒等電影巨星。

中國的「影戲」一方面受到好萊塢電影的衝擊和影響，另一方面也植根於民族文化土壤之中，受到中國傳統文學藝術包括傳統戲曲藝術的觀念、方式、方法的影響，也受到同時代的舞臺話劇的影響，加上特殊的社會歷史境況與觀眾觀賞心理的反作用，形成了獨具民族特色的電影「影戲」樣式。除上述提到的人物和作品外，這時期中國「影戲」還出現了鄭正秋、夏衍、陽翰笙、孫瑜、吳永剛、史東山、沈西苓、蔡楚生、鄭君里、費穆、袁牧之、陳鯉庭、湯曉丹、沈浮等傑出編劇、導演藝術家；出現了《十字街頭》、《馬路天使》、《姊妹花》、《桃李劫》、《風雲兒女》、《塞上風雲》、《遙遠的愛》、《天堂春夢》、《聖城記》、《幸福狂想曲》、《松花江上》、《麗人行》、《三毛流浪記》、《小城之春》、《希望在人間》等大量優秀作品；出現了白楊、趙丹、金山、舒繡文、周璇、吳茵、上官雲珠、張瑞芳、秦怡、孫道臨、黎莉莉、王人美、陶金等電影明星。

（三）影像階段

「影戲」階段的電影，比較注重「理想化」色彩，以真實的「夢幻」、對現實生活的假定性的、誇張的情節故事來構成。但兩次世界大戰、現實生活中存在的眾多社會問題、民族問題等不可能被敏銳的電影藝術家漠視，因此，在「影戲」電影興旺繁榮的同時，也有一些電影藝術家將視野投放在社會現實生活之上，以更為自然、真實的生活情狀取代「夢幻」的銀幕世界。這便是「影像」階段電影的基本特徵與取向。在義大利新現實主義電影藝術家那裡，非職業的表演佔據了銀幕，連「偷自行車」這樣極為平常的生活細節也搬上了銀幕。在他們的電影中完整的情節故事被細膩自然的情景所取代，充滿假定性的銀幕時空被還原為較為自然真實的生活時空，誇張的表演變為了非職業的表演。在這一時期，電影理論的建設，也產生了一次飛躍，出現了法國安德列‧巴贊的《電影是什麼》、德國克拉考爾《電影的本性——物質現實的復原》這樣一些理論名著，這對人們深刻地理解電影藝術起到了重要而積極的作用。巴贊、克拉考爾的理論被我們統稱為「紀實」的理論，他們對電影的「紀實」本性作了非常到位的闡釋與分析。

「影像」階段的電影由於過於注重銀幕影像的自然、真實，有時也有缺乏適當剪裁的不足，這也在一定程度上影響了電影作為藝術的內在張力。但在電影藝術發展史上，它為探索電影藝術本體的特性、特質所作的貢獻和努力是不可抹殺、不可低估的。

比較而言，歐洲電影承繼最初的「寫實主義」傳統，比美國電影更注重「寫實」。美國電影則承繼了最初的「技術主義」傳統，比歐洲電影更喜歡「夢幻」。所以，在「影像」階段，以好萊塢為代表的美國電影在世界電影業獨佔鰲頭；而在「影像」階段，歐洲電影則取得了令人欽羨的成就。前蘇聯電影受其文藝政策的影響，也受到其民族文化傳統和現實社會需要影響，既不像美國電影那麼「夢幻」，也不像歐洲電影那麼生活

化，而體現出很強的政治性。從《戰艦波將金號》到《十月》，從《母親》到《夏伯陽》，都貫穿著強烈的現實政治色彩。因此，前蘇聯此時電影藝術形態應是介乎「影戲」與「影像」之間的狀態。

此時中國電影與前蘇聯電影相似，其形態也應介乎「影戲」與「影像」之間。但由於受美國好萊塢影響更多、更大、更直接的關係，也由於自身歷史文化傳統、現實社會境況與受眾心理需求等方面的原因，總體上看更傾於「影戲」。

（四）鏡像階段

自二十世紀二十年代開始，已有一些電影藝術的先驅人物開始了非「照相」、非「影戲」電影的探索，到二十世紀五十年代之後，電影向著更具「個性化」、也更「電影化」的方向邁進，這便進入了電影藝術的「鏡像」階段。如果說「影戲」階段的電影往往以演員、以明星為中心，「影像」階段的電影，演員就已不再是中心角色，而代之以更日常化的社會現實生活，導演的地位日趨重要，而到了「鏡像」階段的電影則以充分地體現導演的個性化風格特色為其標誌，導演成了電影絕對的中心角色。

「鏡像」階段的電影再不強調情節故事和人物角色的特殊吸引力，也不強調不剪斷的生活流程的吸引力，而強調導演對世界、對生活富於個性感受、體驗、理解與把握，強調導演對於拍攝素材的風格化的表現。即使是相近（乃至相同）的情節、故事、人物，到了不同的導演手上，也會出現完全不同的個性化、風格化處理。所以，「鏡像」階段的電影藝術家們並不尋求外在的刺激人的情節、故事、人物，也未必一定依靠大牌明星的支撐，只靠導演獨特的感受、體驗、把握、表述方式來構築自己的作品，喚起人們的興趣。

因此從整體上看，照相階段的電影基本上還不能稱得上藝術創作，也就談不上電影的藝術個性了，而影戲

階段的電影藝術個性，則主要是透過演員、明星和情節故事來體現的。到了影像時代，特別是鏡像時代，電影藝術的個性則需透過導演的藝術個性來予以體現。

最能體現「鏡像」階段電影特徵的也許是「作家電影」（或「作者電影」）。但由於電影是一種文化產業，是一種調度各環節、部門通力合作的依傍著現代科技水準的特殊藝術產品，與一般個人寫作方式（如文學創作）大相徑庭，於是，我們在表述「鏡像」階段（包括「作家電影」）導演個性化風格時，不得不面對這樣幾個關係：在電影商業運作中，這種導演的「個性化」會不會遭遇失敗？在電影與社會的關係上，這種導演「個性化」的表現會不會帶來溝通的麻煩？

這的確是個現實的問題。「鏡像」電影本身往往以電影導演在電影藝術本身的形式、樣式等方面做了怎樣的新的探索，作為衡量導演藝術水準、藝術貢獻的尺規，但商業電影的運作要求、社會普遍的可接受能力並不會關注電影藝術本體自身的進步如何，而有其更通俗化、大眾化的要求。儘管也有一些「鏡像」電影導演的個性化表現風格被人們接受，並取得一定的好的商業效果，但從整體看來，這種多方面成功者畢竟還是少數。商業電影需要經濟利益上的回報，社會一般觀眾熟悉並接受某種新的藝術理念需要一個適應的過程，所以它們與「鏡像」電影追求導演的獨特的「個性化」方面，經常會發生衝突。如何協調其關係，將是發揮、施展電影藝術魅力的一個重要問題。

四、電影藝術語言的演進

電影藝術語言的演進歷程，是與電影技術與藝術的發展水準及觀念有直接關係的。在默片（無聲片）時代，電影語言主要以黑白畫面語言為主，電影進入有聲時代，聲音（包括人聲、自然聲、音樂、音效等）成為

電影語言的重要組成部分。當電影進入彩色時代，色彩也成為了電影語言的一個重要組成部分。這裡將以電影畫面語言的演進為主，以視聽綜合為輔進行描述。

（一）活動照片組合

照相時代的電影，是將靜態的攝影圖片印在每秒鐘十六格（後變為二十四格）的膠片上，變成活動的照片。利用人的「視覺暫留」現象（人的眼睛在看取某一物象之後的瞬間，視網膜上將仍然停留著那一物象的視覺形象），將原本印在膠片上的靜態圖像，連接在一起，放映在銀幕上，形成了運動的感覺。每秒鐘畫格越少，放映時畫面跳動越快；畫格越多，畫面越接近物象自然狀態的運動速度。透過這樣的畫格，可以進行快動作、慢動作的處理，在這一時期處理電影畫面的技法還有疊化、停機再拍等，但運用得還不是很自覺。由於畫格較少（十六格），畫面給人的感覺似乎非常跳躍（畫面之間的連接顯得很突兀，因為此時電影攝影機像照相機一樣，往往固定於一個機位，不進行也不太可能進行大的時空變動，畫面不同時空之間往往出現「跳接」情形）。所以用「活動照片組合」描述照相時代的電影語言是符合當時實際情況的。這一時期電影多是紀錄短片，一般情況下一兩分鐘就構成一部影片，每次可以放映十幾部這樣的短片。每一部短片基本上只有一個單鏡頭，一般採用的是全景拍攝方法，來記錄日常生活情景或其它社會生活情景。

（二）「蒙太奇」

「蒙太奇」來自法語「montage」一詞，原義為建築學上的「構成」、「裝配」之意，借用到電影藝術中，有組接、構成之意。電影語言中的「蒙太奇」，應至少有三層意思：第一，作為電影藝術的一種思維方法

（「蒙太奇」思維）；第二，作為電影的一種基本結構手段和敘事方法（包括場面、段落設計與安排的技巧，包括分鏡頭的設計、安排的技巧）；第三，作為電影藝術的一種具體的剪輯技巧與方法。

電影「蒙太奇」語言的發展經歷了一個較長時間的積累，也隨著電影藝術的進步而不斷獲得其內涵與樣式的拓展與豐富。

在「照相」時代，電影攝影的技巧積累了一些原初的經驗。梅里愛的一些特技攝影技巧的發現與發明，為「蒙太奇」的成形打下了基礎。格里菲斯在梅里愛探索的基礎上，將電影畫面構成單位由一個完整的單鏡頭（通常是一個完整的、連續的段落和場景），變成了一個個分鏡頭，於是便有了「鏡頭」之間的銜接，有了最原初的「分鏡頭」意識和「剪輯」意識，即將拍攝來的場景、段落，分成一個個相對獨立的「分鏡頭」，再將這些分鏡頭，按照一定的邏輯和思路「剪輯」在一起。

顯然，格里菲斯不滿足於單鏡頭地展示簡單的生活場景、段落，他在尋找一種同樣具有戲劇性效果的銀幕故事，尋找一種敘說這戲劇性銀幕故事的語言方式。格里菲斯透過他的影片，向人們昭示著：電影同樣可以表現得像戲劇一樣扣人心弦。

格里菲斯在他的名片《一個國家的誕生》裡，有這樣一個經典段落：白人姑娘弗羅拉‧卡梅隆被黑人逼迫自殺跳崖這一場戲，如果是在戲劇舞臺上，可能會以對話來展開並且只有一個場景。格里菲斯為使這個場面段落充滿戲劇性的衝突與懸念，而且比舞臺戲劇還要好看，將這一個完整的情節故事段落分成了不同的鏡頭，視點分別在白人姑娘和黑人兩邊，即視點一會兒在白人姑娘這裡，一會兒在黑人身上，一個在追逐（黑人），一個以跳崖相要脅（白人姑娘），再加之全景、中近景、特寫的景深的不斷拉近，使被組接起來的這組鏡頭，情感、情緒被一層層推向高潮，充滿了藝術張力。格里菲斯這一組鏡頭的剪輯處理，使電影語言從原始剪輯進入到了「敘事蒙太奇」的階段。

「敘事蒙太奇」的發現和運用，使電影藝術語言的表現力大為提高，也使電影語言擺脫了戲劇性思維的影響和制約，有了自己獨特而有力的語言方式。在「照相」時代，電影攝影、剪輯的畫面處理，基本上是以戲劇舞臺的處理方式進行的，即完整地記錄一幕戲一個生活段落的全景，這就比不上真正的戲劇更有魅力。因為劇場中演員與觀眾是直接進行現場交流的，透過演員的調節，觀眾情緒自然會與之發生共鳴，電影拍成膠片，觀眾只有隔著一道銀幕，去看一生活段落的全景，假如是同樣的情節故事，都「全景」式地展示，電影顯然是比不過戲劇的。但若按照「敘事蒙太奇」的方法，加上適當的渲染與省略，將完整的情節故事拆成若干個鏡頭，再透過景別的不斷變化（遠景、中近景、特寫等），就可能出現緊張、強烈的視覺衝擊，進而形成張弛相間的敘事藝術節奏，從而達到很好的（有時超過戲劇性的）藝術效果。

使「蒙太奇」作為一種電影藝術語言，達到了一個新的境界和階段。如果說在格里菲斯那裡，「蒙太奇」只是一種電影敘事的技藝，目的是為了突破戲劇性的狹窄時空局限，而加快電影敘事的節奏，增強電影藝術的視覺衝擊力，那麼到了愛森斯坦手下，「蒙太奇」不僅可以加快電影敘事的節奏，而且透過不同鏡頭的組接、組合，還可以產生新的關係和意義。

前蘇聯電影大師愛森斯坦等人在格里菲斯「敘事蒙太奇」基礎上，又進行了「思想蒙太奇」的成功探索，愛森斯坦的影片《戰艦波將金號》，有一組經典場面「奧德薩階梯」把鎮壓水兵起義的哥薩克士兵行進中的中、近景及特寫鏡頭的中、近景及特寫鏡頭組接在一起進行剪裁，與階梯上形形色色人們慌亂腳步的中、近景及特寫鏡頭，分別從士兵和群眾兩個視點來抓取場景。這樣，不必透過真槍實戰的戰鬥場景，只透過行進打破單一的視點，分別從士兵和群眾兩個視點來抓取場景。這樣，不必透過真槍實戰的戰鬥場景，只透過行進軍隊的腳步和人們恐慌的表情，就把當時的緊張戰鬥氣氛渲染、表現了出來。

更為典型的是普多夫金《母親》中工人運動和解凍的河水兩組鏡頭的組接。把工人運動這樣一個社會現象和春水解凍這樣一個自然現象組接在一起，產生的效果是：人們透過河水解凍，可以感覺到工人運動像春水

解凍一樣，由蒙昧而覺醒，到自覺掀起反對沙皇統治的大潮。這樣的「蒙太奇」語言寓意深刻，極富思想性。

正如愛森斯坦所說：「蒙太奇是一種思想，它產生於兩個獨立鏡頭的聯結，蒙太奇是賦予兩個靜態畫面以運動（即思想）的手段」。（《一個電影工作者的日記》，中譯本《愛森斯坦論文選集》第三四九頁）

「思想蒙太奇」被愛森斯坦等創造性地運用，同時迅速地影響到世界電影藝術的生產與創作。在約里斯‧伊文思的影片《蘇德海》中，一九三〇年代資本主義經濟危機時期人們毀壞糧食的鏡頭（焚燒小麥或拋入海中），同一個面黃肌瘦、眼睛憂鬱的兒童的感人鏡頭組接在一起，從而產生了震撼人心的思想力量，伊文思藉以表達這樣的思想：疏忽大意所表現的醜惡和非人道特徵，它既要對破壞大量財富負責，又要對大批人的貧困負責（參見【法】馬賽爾‧瑪律丹《電影語言》第一二一頁何振淦譯，中國電影出版社一九八〇年第一版）。

庫里肖夫曾將三個單獨的靜態鏡頭，經過多種排列組合，而產生了完全不同的視覺效果，這被人們稱為「庫里肖夫效應」。「庫里肖夫效應」所試驗的是視覺方面的「蒙太奇」效果，而進入有聲電影時代，聲音作為另外一個重要因素加入「蒙太奇」，而使「蒙太奇」擁有了更為豐富而複雜的內涵、形式與品種。

在運用「蒙太奇」語言上，不同國家、地區，不同民族乃至每位電影藝術家的不同個性，都使得他們在運用「蒙太奇」語言方面有各自的傾向和個性習慣。從總體上看，美國電影更傾向於採用「節奏蒙太奇」、「敘事蒙太奇」，目的是為了創造更加明快、順暢的視聽感覺；前蘇聯電影則更傾向於採用「思想蒙太奇」，目的是為了製造更加清晰、深刻的思想理念（新中國電影受蘇聯「蒙太奇」學派影響較深，運用「思想蒙太奇」較多）。而歐洲電影則似乎介於二者之間。

「蒙太奇」語言的發現與運用，是電影藝術發展史上非常重要的一步。電影藝術因「蒙太奇」語言的發現與運用，而成為人類藝術系統中的「第八藝術」，「蒙太奇」語言也因此與文字、音符等語言形式一起，成為

藝術語言家族中最具影響力的語言形式之一。

「蒙太奇」語言由原始鏡頭組接——敘事蒙太奇——思想蒙太奇的發展，使電影藝術大大拓展了自己的表現視野與表現能力，使電影的藝術品質與文化品質有了飛躍性的提高。

（三）長鏡頭

電影藝術語言的演進，與其它事物自身的發展軌跡一樣，也經常處於「螺旋式上升」的狀態，「長鏡頭」的廣泛使用也是如此。

「長鏡頭」的使用，追溯起來可以源自照相階段。在照相階段，電影工作者的「紀錄」受到當時電影攝影技術的限制，儘管也發明、發現了推、拉、搖、移、跟等攝影技法，但運用得還不是很自如，此時的單鏡頭實際上也就是原始的長鏡頭，但由於攝影水準的限制，還不能較為自如地多層面、全方位地展現拍攝對象。經過「蒙太奇」階段的積累，攝影技術水準有了很大提高，尤其是剪接水準大大提高。但人為的「蒙太奇」組接，使生活原生形態自然、真實的感覺受到削弱，於是在「影像」階段，隨著電影觀念的變化，人們越來越重視對生活原生形態更為「逼真」地「再現」。所以我們看到，這一階段電影語言的方式普遍也發生變化，儘量少用人為的、主觀性很強的「蒙太奇」來剪斷客觀、自然的生活流程。在已經非常豐富、發達的攝影技術水準的支援下，以盡量不剪斷自然生活流程、保持相對完整的生活段落的攝影技法——「長鏡頭」被人們廣泛認同、接受和使用。表面上看來，這似乎又回到了照相時代電影原始的單鏡頭的拍攝技法上去了，但由於中間有了攝影藝術、技術水準大幅提高的前提，此時的「長鏡頭」拍攝應視為在更高層次和起點上的對生活的「紀錄」。

「長鏡頭」的廣泛使用，使電影可以以「物質現實」的「復原」來替代靠主觀意念的「蒙太奇」方法。

在電影《公民凱恩》（一九四一年）裡已有了「長鏡頭」的運用。在影片中，主人公凱恩對他的第二任妻

子蘇珊（歌手）說：你不要走。如果用以往「蒙太奇」的語言來表現這一場景，鏡頭就可能會在凱恩和蘇珊之間來回閃、切，然而導演奧遜‧威爾斯卻用了一個長鏡頭，讓攝影機自然地、緩緩地移動，從凱恩到蘇珊，又緩緩地回到凱恩那裡，最後是凱恩凝望著蘇珊的背影，直到縱深處，一道又一道門，直到最後一道門被關掉為止。這裡，鏡頭沒有來回閃、切，而是一氣呵成，這使整個場面的情緒、情節保持完整、流暢。

在義大利新現實主義電影中，「長鏡頭」的廣泛使用已成為了該電影流派一個突出的標誌。幾乎每一部影片都有幾個或更多不間斷生活流程的「長鏡頭」的運用。

「長鏡頭」表面看起來似乎有些沉悶，但卻可以大大增強銀幕生活的實感。經過巴贊、克拉考爾系統的理論表述，「長鏡頭」作為一種獨特的語言方式，在世界電影生產與創作中，被廣泛認同、接受與運用。

中國八十年代的電影創作在學習、借鑑、運用「長鏡頭」方面留下了紮實的印跡。在八十年代中國一批著名影片中，「長鏡頭」不論是在總數量上還是單位長度上，都創下了一個高紀錄。如《鄰居》（鏡頭總數四百八十個，全片長度九千八百五十四呎七格，五十呎以上長鏡頭達四十四個，其中最長的鏡頭達一百四十二呎）、《城南舊事》（鏡頭總數五百十六個，全片長度八千二百八十五呎七格，五十呎以上長鏡頭達十八個，其中最長的鏡頭達一百二十二點八呎）、《人生》（鏡頭總數七百十八個，全片長度一萬三千八百二十八呎，五十呎以上長鏡頭達三十九個，其中最長的鏡頭達一百四十四呎）、《野山》（鏡頭總數四百五十個，全片長度九千零五十四呎七格，五十呎以上長鏡頭達三十一個，其中最長的鏡頭達三百零四呎）等。（參見張鳳鑄《電視聲畫藝術》第四一四頁，北京廣播學院出版社一九九七年版）

而《黃土地》中的「祈雨」、《人生》中的「巧珍出嫁」、《城南舊事》中的「小英子目送宋媽遠去」等已經成為中國電影「長鏡頭」運用的經典範本。「長鏡頭」強調不剪斷生活流程的實感，強調相對完整的一個生活流程，但這並不意味著瑣細、瑣碎、表象化，也不意味著敘事節奏與思想運動的停滯、緩慢、無變化。

恰恰相反的是，越是運用長鏡頭，越需進行高度而巧妙的藝術構思，越需充分調度的長鏡頭設計並表現出來。

地運用多種攝影技法盡可能多層次、多方面、多角度、多景別地將一個完整的場景畫面，越需自如

「長鏡頭」作為一種重要的電影語言方式，作為電影「紀實」理論中的重要組成部分，不僅對電影生產創

作產生了很大推動作用，也對電視生產與創作產生了很大推動作用（如對電視紀錄片生產與創作的推動）。

（四）多元化

電影藝術語言的演進，隨著電影技術與藝術手段、方式以及電影傳播手段、方式的不斷豐富而豐富。在最

近二十年中，電影的聲音（包括人聲、自然聲、音樂、音響效果等）、色彩與照明語言在電影藝術生產與創

中地位日顯重要。尤其是電影聲、畫之關係，越來越出現變化無窮的境界，得到電影藝術家們的高度重視。新

的聲畫語言方式也因而不斷被電影藝術家們推出。在默片（無聲片）時代後期，已有電影家們嘗試將聲音因素

滲透到電影中去，於是我們便在電影院裡看到了隨影片一起活動著的樂池裡樂隊的音樂伴奏（或伴唱）。但此

時電影的畫面與音樂還是兩張皮，音樂的出現更多是為了渲染、調節無聲電影放映過程中的氣氛。當然有時也

考慮與影片畫面情節故事的同步，如歡樂、喜悅的畫面，便伴以歡樂、喜悅的旋律；悲傷、憂鬱的畫面，便伴

以悲傷、憂鬱的樂曲。

有聲電影的成功，使人聲變得格外重要。無聲片時代的字幕，此時許多就變成了演員的對話或獨白。此

外，音樂就不必再靠樂隊現場伴奏（伴唱）了，音響效果聲包括人的喘息、呻吟，動物的叫聲，還有雷聲、雨

聲等自然音響，都成為了影片語言重要的構成部分。

但在相當長的時間裡，畫面與聲音的關係基本處於同步狀態，即畫面的情緒、情調與音樂音響的情緒、情

調是完全一致與同步的。同步的聲畫合一效果，用到紀錄片中，可以體現真實感（聲畫同期錄製）；用到故事

片中，可以強化藝術效果（聲、畫同步，相互烘托與渲染）。

電影聲畫藝術語言的探索進程中，也出現了聲畫不同步或未必同步的方式，這種不同步主要有兩種情形：

一是聲畫分立；二是聲畫對位。

所謂聲畫分立，意味著影片的聲音與畫面各自按照自己的邏輯展開，聲音與畫面的關係是各自獨立、互相補充，若即若離。在聲畫分立之時，聲音一般不會來自畫面之中，而以畫外形式出現，但在總體情感、情緒上，又有一種相互映照的關係。如大陸片《人到中年》裡，女主人公陸文婷在荒漠上攀行，這時作曲家從畫外插入了一段「無字歌」，似乎感覺自己正在一個無限的荒漠上艱難攀行，畫面上陸文婷在荒漠上攀行，同時又有掙扎奮鬥的情緒在其中。再如電影《紅高粱》裡，當男女主人公在高粱地裡「野合」之時，從畫外插進一段嗩吶強烈的吹奏樂，伴以咚咚的鼓聲，這裡面也許有歡快、有崇高、有莊嚴、有諧謔，萬般滋味盡在其中。這裡聲音與畫面是各自獨立，但又相輔相成的，並不是互相說明，而是互相補充，共同營造意蘊深廣的銀幕時空。

所謂聲畫對位，意味著聲音與畫面在情感、內涵、情緒、情調、氛圍、節奏恰好是錯位、對立的，形成很大反差的。正是由於聲音與畫面的差異、對立、錯位、相反，才更有力地形成一種對比和對照，從而用一種反差的方式更強有力地表達出正面的意義、價值。聲畫對位的哲學與美學根據是對立統一的辯證法，而其現實依據則是豐富複雜的社會生活。動與靜、熱與冷、喜與悲、輕與重、快與慢等多種多樣對立的關係，使電影因此而深刻、豐富，取得更好的藝術效果。二十世紀三十年代愛森斯坦、普多夫金等首先嘗試音畫對位並提出其理論觀點。此後，在許多電影中都有聲畫對位的成功表現。在大陸片《老井》中，那個女瞎子淒淒慘慘的演唱與周圍圍觀人們的哄笑形成巨大反差，這裡演唱充滿了悲涼的色彩，而人們的哄笑卻那麼愚昧而無禮，令人感喟不已。電影《人生》裡「巧珍出嫁」是一場非常精彩的段落。聲音是陝北農村舉行喜慶之事吹奏的極其歡

快的嗩吶樂曲，而巧珍卻是那麼痛苦、無奈，最後回望高加林家之時，流下了一行清淚。這裡聲音與畫面也恰好形成了鮮明的對比，真可謂悲從喜來，悲喜交加，令人百感交集。

色彩作為一種重要的電影語言因素介入電影藝術生產與創作，也經歷了一個演革過程。電影處於無聲片、黑白片的時候，人們對色彩還沒有太明晰和自覺的認識（儘管黑白兩色也是色彩）。當電影進入彩色片時代，人們起初主要將其用來裝飾、美化、強化某種畫面的特定意義與內涵。如在《雨中曲》中，紅、黃、綠、藍一切都顯得那麼濃豔、華麗。後來人們逐漸開始淡化色彩過於奪人耳目的作用（當然此時也要看到電影彩色技術的發展，使得色彩日益靠近生活化狀態），而開始注重用色彩展現生活獨特的感受、體驗、理解與把握。不僅對於彩色，而且對於黑白兩色也有了更深刻的認識。如瑞典伯格曼在他的名作《第七封印》、《野草莓》等片中，就以黑白兩色表現他意識中的兩個世界，一個象徵陰暗、地獄、不可思議的恐懼；一個象徵純潔、和諧、無界和理性。再如法國阿倫·雷乃在他的名作《廣島之戀》中，自由地將黑、白與彩色交叉並用，以象徵二戰之後和二戰期間的不同生活情形（中國電影《小花》也比較成功地運用了彩色——黑白交叉的方法）。

總之，在現代電影中，不論是攝影畫面本身，還是聲音（包括音樂、音像及人聲等）、色彩，還有服裝、化妝、照明、道具、特技等部門，都出現了由互相同步——互相不同步的趨向，這是電影語言多元化的一個突出表徵，從而也造就了電影藝術多姿多彩的風貌。

五、電影藝術創作方法與美學風格的演進

電影藝術在創作方法與美學風格的演進過程中，一方面與同時代其他藝術部門在思潮上會相互影響，另一方面也逐漸形成了富於電影藝術特質的創作思路與美學追求。

（一）「自然主義」與「滑稽」

所謂「自然主義」方法，即對自然與社會生活表象的不加提煉、概括的照實紀錄。電影初創時期，電影家們帶著新的機器，去掃描日常社會生活場景與娛樂生活場景，基本採用自然主義創作方法，對生活場景進行表象的紀錄。既說不上藝術構思，也沒有多少藝術技法，關鍵是沒有藝術地表現人們生活表象背後的深層存在。即使是梅里愛這樣的發現、發明了許多電影創作技法的大師，也沒能超越「自然主義」的範疇。而人們出於獵奇的心理需要，像觀賞馬戲、雜耍一樣地觀賞電影，因此此時電影的美學風格屬「滑稽」一類。

（二）古典主義、浪漫主義與優美、典雅、和諧

「影戲」時代的電影，既有其商業性的追求，也有其藝術性的追求。與「自然主義」創作方法不同，此時電影加入了藝術家的「情感」因素。按照古典主義和浪漫主義的創作方法，編制吸引人的電影情節故事，塑造有魅力的、寄託著藝術家理想的人物角色。古典主義的創作方法要求情節的完整、規範、一致，人物的富於理性；浪漫主義的創作方法要求情節的大膽想像、虛構與傳奇，人物的富於激情。

「影戲」階段的電影二者兼備。如卓別林在他一系列影片中塑造的小人物流浪漢的形象，處於社會底層。流浪漢經常受到欺侮，但卻從不輕易向強大的惡勢力──那些老闆、工廠主、員警們包括使之「異化」的機器──低頭，而總是巧妙地與之展開鬥爭。在流浪漢身上，既有古典主義的風範──善良、開朗、富於同情心、不屈不撓，又有浪漫主義的想像與激情──常常在幾乎註定的失敗面前化險為夷、轉危為安，而且最終走向光明的未來。《摩登時代》中那個查理幾進幾出監獄，每次都陷入深深的絕望，但最後還是逃了出來，與心愛的姑娘踏上未來的征程。

按照古典主義和浪漫主義創作方法創作出來的電影作品，體現出的是優美、典雅、和諧的美學風格。這具體體現在電影情節故事的編制和人物角色的塑造上。情節故事常常是完整、通暢的。「影戲」階段電影一般都有一個可以講得出來的「電影故事」，同時一般都有一個某種類型的理想化的人物形象（所謂某種理想化的「類型」角色，指的是性格單一、純淨，成為某種理想的化身——或善良、或勇敢、或智慧、或忠誠……）。之所以要推出「明星」，除去商業化因素，從「影戲」電影自身需要來看，也是必不可缺的，因為「明星」所擁有的氣質、情感、性格個性等，對完成優美、典雅、和諧的類型化、理想化角色的塑造，是至關重要的。

我們忘不了神秘的嘉寶、高貴的褒曼、多情的費雯麗，忘不了濃豔的伊莉莎白·泰勒、英俊瀟灑的馬龍·白蘭度，忘不了幽默的克拉克·蓋博，活潑可愛的凱薩琳·赫本，正是他們出眾的風采，使銀幕變得如此迷人。在他們塑造角色的過程中，他們自己也成為了大眾偶像。

中國「影戲」時代情形與當時的美國電影情形相似，古典主義與浪漫主義創作方法，加上優美、典雅、和諧的美學風格，體現在一批優秀電影的情節故事之中，體現在一批明星、偶像身上。我們同樣忘不了悲憫憂鬱的阮玲玉、雍容華貴的胡蝶、朝氣蓬勃的金焰、風流倜儻的趙丹、樸實大方的白楊、小家碧玉的周璇等光彩照人的銀幕偶像。

（三）現實主義與深沉、質樸

現實主義的創作方法，指的是按照現實生活的本來面目，揭示隱藏在現實生活表象背後的本質的一種創作方法。與自然主義相比，它更關注揭示生活本質（而非僅僅展現生活表象）；與浪漫主義相比，它更關注生動、感性的細節（而非抽象、理性的觀念）。歐洲十九世紀現實主義文藝創作達到了一個高峰，巴爾扎克、托爾斯泰、契訶夫等一批現實主義大師創作了許多不

朽的作品。這是二十世紀電影現實主義創作非常重要的一個基礎。現實主義創作方法的要求，使得電影與其生存的社會現實、歷史文化土壤結合緊密，也因而形成了各具特色的現實主義作品格。

1、歐洲的現實主義電影：基本屬於「批判現實主義」範疇。這與歐洲十九世紀批判現實主義的文學藝術傳統有很深的淵源關係。在法國、德國、英國等國家的現實主義電影創作中，多的是對社會現實生活寄予極大的分析與批判，而分析與批判的標準常常是「人道主義」原則，即對世間不公平、不平等的社會現象寄予極大的關注與批判，對被壓迫、被侮辱者深深的同情。義大利新現實主義電影是歐洲現實主義電影創作的典範代表。《羅馬十一點》、《偷自行車的人》等片真實自然而細節豐富同時也不缺乏典型性，是義大利新現實主義電影創作在批判現實主義基礎上新的表現與貢獻。

2、蘇聯的現實主義電影：表現為「社會主義現實主義」特質。它在反映現實、再現生活的同時，尤其重視社會主義政治性、宣傳性、教育性意義。十九世紀俄羅斯文化深厚的「人道主義」精神與社會主義現實主義創作要求相結合，便形成了蘇聯式現實主義的基本特徵。力求較強的社會教育意義，幾乎滲透在了蘇聯此類影片的全部作品中。從《戰艦波將金號》、《十月》、《夏伯陽》、《母親》到《靜靜的頓河》、《這裡的黎明靜悄悄》、《岸》等無不如此。

3、美國的現實主義電影：帶有強烈的「情感擴張」色彩，或說屬於「煽情主義」一類。也許美國社會相對比較平安，沒有遭受過太多戰爭磨難的緣故，也許美國社會「自由主義」、「個人主義」傳統根深蒂固的緣故，美國現實主義電影創作對於個體生命的情感、愛情、命運等最為關注，許多電影圍繞人間之愛、男歡女愛選取素材，即使涉及到戰爭等嚴肅、重大政治社會問題時，其落點也往往是「情與愛」，好萊塢的「煽情主義」彌漫在其幾乎所有的現實主義電影創作中，如《魂斷藍橋》、《亂世佳人》等。

4、中國的現實主義電影：一方面受到前蘇聯電影影響，注重電影的政治性、宣傳性作用；另一方面也受到美國好萊塢電影影響，注重影片的「煽情」效果。當然，最為重要的還是現實民族危亡、階級衝突等的直接刺激、批判、針砭現實的色彩很濃。而中國現實主義電影創作最獨特的還是源於民族傳統文化的「倫理道德至上」的品質。從「忠孝節義」等傳統倫理道德準則，演變為現代的「忠於國家民族」、講究「氣節」的現代倫理道德準則，並將這準則滲透在愛情、婚姻、家庭之中。所謂政治性、宣傳性、教育性，所謂「煽情主義」，到了中國現實主義電影中，都要落在「倫理道德」準則上，才可能發生作用。最具影響力的中國現實主義電影《一江春水向東流》等典型地體現了這一品質特徵。

在美學風格上，現實主義電影往往追求深沉、質樸。日常生活、現實社會生活本身的生動的、真實的細節、情節，是體現這種美學風格的重要依託。

（四）現代主義與不和諧、不規則

現代主義泛指二十世紀以來與傳統自然主義、古典主義、浪漫主義、現實主義原則相背逆的眾多新的思想文化藝術思潮，如超現實主義、立體主義、象徵主義、未來主義、表現主義、意識流、存在主義、荒誕派等。

現代主義是在二十世紀人類社會歷史境況、自然科學、社會科學與人文科學都發生了深刻而重要變化基礎上產生的。

從人類社會歷史境況來看，兩次世界大戰在相距僅僅三十年時間就相繼爆發，證明人類不僅面臨著外在自然界的威脅，更面臨著自我毀滅的威脅，而且在某種意義上可以說，後一種威脅比前一種威脅更令人憂慮。現實的惡果使許多人陷入對人類自身的反思之中，許多人感到「人」絕不是一種成熟的、理性的、高貴的生物，其本質實際上是不成熟、非理性、不高貴的。

從現代自然科學發展來看，愛因斯坦「相對論」等的發現，打破了以往人類對於宇宙與自身存在的看法，人們不再高呼「人，萬物的靈長，宇宙的精華」！而感到自己在茫茫宇宙中實在是過於渺小了。

從現代社會科學、人文科學發展來看，人類向著自身精神、心靈深處的探究大大地向前邁進了一步。

如果說自然科學在「外宇宙」的發現，使人類的世界觀發生了深刻變化，那麼現代社會科學、人文科學則以其對人的精神、心靈的「內宇宙」的發現，則使人的世界觀發生了一次深刻的革命。尼采、叔本華、薩特、佛洛依德等人的學說便成為其中的代表。

在此基礎上形成的二十世紀文學藝術在各個方面都發生了巨大變化。文學、戲劇、美術、雕塑、音樂、舞蹈每個藝術部門都開始了「現代主義」的探索，而其總體特徵則為：非理性、抽象化、反傳統。

現代主義電影自然也深受這思潮的衝擊與影響，在許多電影藝術家的個人化、先鋒性、實驗性的電影創作中，非理性、抽象化、反傳統的色彩與意味相當濃厚。

現代主義既在創作方法上打破傳統，也在美學風格上追求不和諧、不規則（打破傳統的和諧、規則），如在情節故事上的荒誕、荒謬、怪異，在人物角色上的抽象化、符號化、變形、扭曲等，甚至反古典傳統的美學觀，追求「以醜為美」。

電影文化就是在電影藝術從功能——藝術本體——受眾幾個方面的互動中，曲折前行著。本章所進行的描述，並不是嚴格意義上的歷史的描述，而是對電影藝術自身觀念發展的理論表述。需要指出的是，各個階段的遞進發展，只是一個整體的框架，而不代表豐富、複雜的電影藝術實踐的全部。本章最主要的努力是對電影藝術本體自身從形態、語言到創作方法與美學風格的歷史演進所作的邏輯演繹，藉以更逼近「電影文化」的本質所在。

六、中國電影倫理化敘事的當代價值

改革開放以來，中國電影在觀念、生產、傳播等各個方面，以「現代化」的名義，逐漸淡化了中國電影傳統中的一些理念與方法，更多原則和標準向以歐美特別是好萊塢學習、借鑑和移植，似乎西方電影，尤其是歐美電影代表了現代或現代化的準則，而傳統中國電影中的許多傳統模式被有意無意地忽略，甚至拋棄。可以理解的是，中國電影在改革開放前的若干年間封閉和幾乎中斷了與西方電影的直接交流和對話，因此在一個時期強化向西方電影學習具有某種「補課」的意義。這從「第五代」等電影導演群的崛起，中國電影逐漸進入世界各大電影節，新生代電影不斷尋求國際認可和國際支持，以及對好萊塢大片模式的膜拜、追隨都可見一斑。客觀地說，這樣一種取向對於不斷開放著的中國電影的進步與探索是有積極意義的，但同時我們也看到，隨著電影產業化、市場化的力度加大，特別是加入WTO以後，歐美大片的進入，中國電影經歷了十幾年來一次次的掙扎與陣痛。當我們即將告別二十一世紀的第一個十年，面對已然成為第二大經濟實體的經濟大國地位和相對應的政治大國的地位，我們的文化軟實力之「軟」已成為一個緊迫而重大的課題。電影作為最具跨文化、跨國界傳播優勢的藝術與媒介，在文化軟實力提升的進程中，無疑扮演著極其重要的角色。如何提升中國電影的文化傳播力和影響力，是否還繼續以歐美為主導的準則、模式和路徑來安排和設計中國民族電影的發展道路，是擺在我們面前的一個現實而緊要的重大命題。

從上世紀末、本世紀初賀歲片的悄然崛起，到中國電影生產數量的逐年快速增長，電影票房的迅速成長，觀眾觀影的熱情日漸高漲，我們似乎看到了中國民族電影在經歷了一次次掙扎和陣痛之後，逐漸明確和自覺地尋找到另一種發展思路，這就是植根中華傳統文化，深入把握中國國情，以本土化、現實化、民族化的發展理

念彰顯中國民族電影的實力與魅力，在歐美主導的潮流中貢獻出極具東方特色的中國電影的獨特的生產傳播的理念、方式與路徑。從近期熱映的幾部影片，如馮小剛的《唐山大地震》、張藝謀的《山楂樹之戀》可以見出，這些影片幾乎都回歸和採取了中國電影乃至中國傳統文化中藝術文化創造的一個重要的理念、方法與視角，這就是倫理化敘事。

（一）倫理化敘事的內涵和外延

所謂倫理化敘事，從價值取向上看，集中體現在傳統文化核心價值上，即所謂忠、孝、節、義，對國家和對家庭的忠貞與忠誠，對長者和尊者的孝敬和孝道，對族群和至親的貞潔和節操，對朋友和同黨的義氣等等。中國傳統文化這些基本的價值取向形成了中國電影的敘事當中的若干年間的基本取向，概括地說，所謂倫理化的價值取向是把個體生命置放於國家、團體、族群、家庭等各種關係之中，以盡忠、盡孝、盡節、盡義，以個人利益服從集體利益為正向價值，反之則是被否定的負面價值。以這樣的價值取向為基點延伸出對於人和事的評判標準，這就是善與惡的明確的倫理標準，如岳飛、文天祥便是盡忠的典型，桃園三結義是盡義的典型，這些都是善的典型，而陳世美、秦檜則是惡的典型。具體到電影的故事和視角中，則聚焦於親情、友情和愛情，常常是在情感與道德的衝突與糾葛中呈現出巨大的衝突而形成令人唏噓感喟的命運。倫理化視角在電影中體現最為集中地是悲情戲與苦情戲。中國早期電影的《孤兒救祖記》和四十年代的《一江春水向東流》，直到八十年代謝晉的《高山上的花環》、《牧馬人》、《芙蓉鎮》等其價值判斷、故事內容和敘事的視角不論是什麼題材都會選擇倫理化的敘事，即在親情、友情和愛情人倫情感關係中，由於傳統的道德價值和新的歷史時代的機遇變化所產生的劇烈衝突導致巨大的悲情和苦情，以此來描摹歷史時代和人性。這種倫理化的敘事方式是中國藝術文化傳統中最經典、最傳統的敘事方式，在中國電影的發展進程中，留下了深刻的烙印。當然，在反傳統

尤其是電影為政治服務的年代，倫理化敘事被更多的否定，而在改革開放的新時期，儘管二十世紀八十年代，曾經得以局部的回歸，但又在新一輪向歐美學習的浪潮中遭到進一步的否定。而賀歲片的逐漸崛起，尤其是近年來，從《唐山大地震》、《山楂樹之戀》等電影的成功又使我們看到倫理化敘事依然具有它獨特的魅力和價值。

（二）倫理化敘事得以回歸的原因

倫理化敘事以親情、友情、愛情等人倫關係面臨傳統時代關係和新的時代境遇的衝突為切入點，以衝突之後的悲情與苦情為故事內容，對此持否定看法的人士或許認為這種敘事方式太過老舊、過時，只靠催淚賺取電影票房；而肯定者會認為這是中國傳統文化所造就的土壤，所形成的民族集體無意識的審美慣性和喜好使然。

從中國電影發展史來看，倫理化敘事所帶來的社會反映也是多方面的，假若只是以傳統的倫理道德價值取向來進行簡單的善惡評判這顯然是不夠的，而真正有價值的倫理化敘事必須與先進的時代精神和民族精神為依託，在傳統倫理道德價值取向和新的歷史時代要求的碰撞中，正視其必然的衝突，同時以先進的民族精神和時代精神來把控傳統的倫理道德價值取向，而且不簡單地對傳統倫理道德價值取向進行否定，這是獲取觀眾認可的重要基礎。之所以近年來倫理化敘事又成為中國電影人重新拾取的電影敘事方式，我想有三種原因：一是中國電影在經歷了師法歐美、師法西方若干年之後，感受到一味仿照西方敘事理念、方式的問題，產生了從傳統電影敘事中尋找經驗的自覺回歸；二是面臨強大的歐美電影、西方電影的壓力，認識到只有用更東方、更傳統的敘事方式才能打造民族電影品牌，獲得獨樹一幟的競爭力；三是在提升文化軟實力的進程中我們認識到只有把作為文化大國的文化傳統充分彰顯才有可能與大國地位相稱。從現實情形看，電視劇在市場化、產業化的進程中，逐漸找到了獨具中國特色的發展道路，其中家庭倫理劇的火爆也讓電影人看到了潛藏於中國百姓心靈深處的文化基因和文化傳統，尤其是對倫理化敘事中悲情和苦情戲的喜好和興趣，依然具有強盛的生命力，這是我

們中國觀眾集體無意識的審美喜好和興趣深厚的大眾土壤。正是出於對彰顯民族電影魅力、競爭力和文化傳播力的意識的逐漸自覺，和影視劇現實引發的對與觀眾集體無意識的審美喜好和興趣的理性認知，使得倫理化敘事成為了近年中國電影一些有作為的藝術家自覺和理性的一種選擇。

（三）倫理化敘事展開應處理的幾種關係

倫理化敘事意味著以倫理的取向、視角去演繹情節、人物和故事，在倫理化敘事的展開中至少應處理好以下幾種關係。

一是傳統與現代的關係。由於倫理化敘事的價值取向和視角容易令人產生老舊的感覺，而電影又是一個時尚的載體，一定會顯現時代的和時下的精神氣質、元素與符號，如何將感覺老舊的傳統的倫理道德的取向與視角以及相關的情節故事和時代的時尚的符號進行有機的整合，這是此類電影面臨的一個難題，《唐山大地震》中透過人物形象的設計將代表著傳統價值和符號的李元妮（徐帆飾演）和代表著時尚符號的方登（張靜初飾演）形成了一對極具張力的衝突，在兩個人物以及他們代表的傳統與現代兩種符號激烈博弈中最終融化和解，用倫理化敘事對這種衝突進行了成功的解讀和演繹。《山楂樹之戀》儘管有意略去了複雜的歷史背景，但其發乎情、止乎禮的傳統倫理價值取向，和老三（竇驍飾演）這各極具時尚感的符號產生了一種衝突與博弈，儘管有人批評該片的情節結構有些虛化和不合理，但是畢竟在男女主人公未能成就的現實愛情面前還是讓人產生扼腕歎息的悲情、苦情的感慨，在現代與傳統的對峙、衝突、博弈及交融中更能顯現倫理化敘事的力量。但這裡也應該注意過於老舊會產生恍如隔世的不認同感，過於現代而喪失掉倫理化敘事的力量，如何既體現倫理價值又富有時尚感是一個難題。

二是情感和理性的關係。倫理化敘事儘管著眼於「理」，實則到達於情，常常以倫理衝突中的情感作為主要的線索和聚焦點。理是內隱的，而情是外顯的，不管是親情、友情或愛情，倫理化敘事中如果沒有足夠的情感釋放，那就難免失之刻板和僵化，很難產生感染力，甚至流於說教。如果過於釋放情感，既有情感情和苦情，而失去理性的控制，缺失理性的力量和審美力，最好的狀態就是維持情與理的平衡，又將限於過度的悲的感染力，又不失理性的控制，留下足夠的審美空間和意味。相比較而言，《唐山大地震》更傾向情感的呈現與表達，當然在情感的表達中也不失理性的控制，李元妮對女兒和丈夫的思念，尤其是對女兒的歉疚始終深深埋在心裡直到最後的爆發。而《山楂樹之戀》號稱是「史上最乾淨」的影片，理性控制的色彩更為濃厚，情感展開的力度相對並不突出，儘管如此，在理性的控制下也時時顯露男女之間愛情的即將燃燒的一種狀態。總體說來，這兩部影片在情感與理性關係的處理上較為成熟和適度。

三是故事和影像的關係。倫理化敘事的突出特點是情感與理性衝突中的情節故事的曲折性，這是中國觀眾習慣的一唱三歎、一波三折的敘事傳統，但同時電影的影像呈現又常常要求其打破故事的完整性，彰顯影像自身的光影魅力，如何在曲折生動完整的情節故事和自由馳騁的影像之間保持一種均衡時倫理化敘事存在的有一個難題，相比較而言，《唐山大地震》偏重於對故事情節本身針腳細膩的影像的架構，而《山楂樹之戀》更偏向於對影像自身光影魅力的呈現。當然這兩部影片的高潮段落都有將故事魅力和影像魅力較為到位的段落，如《唐山大地震》中開篇的蜻蜓飛舞和雨後大地震的天崩地裂，從番茄到墓地的段落，《山楂樹之戀》中男女主角隔河相擁的段落和影片最後老三離去的段落，這些都把情節故事的曲折生動和影像的衝擊力有機結合了起來。

四是思想和技巧的關係。倫理化敘事是一種視角、一種方式，自身在長期的積澱中形成了情感與倫理衝突、糾葛的戲劇化的若干種模式，如英雄美人模式、怨婦模式、兩姐妹模式等等，在貧與富，強與弱，正與反，真與假，美與醜，善與惡等多種對立衝突中形成很多敘事技巧，這是倫理化敘事的一筆寶貴財富。在作為

具有原創意義的電影敘事，僅僅滿足于傳統倫理化敘事技巧是不夠的，還需融入藝術家獨特的思想，包括新的觀點、新的闡釋和新的理解，沒有思想的技巧一定顯得過俗，但如無視倫理化敘事基本技巧，過度展現個人化的思想表達，就有可能不被觀眾認可和接受。《唐山大地震》中母女的相互怨與棄，認同與理解，沿襲了倫理化敘事一貫的敘事技巧，同時也不乏馮小剛式的對人性的獨特解讀，尤其是母親近乎怪異地偏強和女兒近乎怪異的躲避，都是傳統倫理化敘事中較為新鮮和奇特的。當然這裡也會有敘事的風險，或許向前再走一步，就有不合情理的可能。《山楂樹之戀》男女主角的相識、相戀，分與合同樣存在這樣的問題，張藝謀式的解讀有其獨到之處，但在技巧層面，無疑更多與傳統倫理化敘事相悖的地方，因此敘事技巧的不盡圓潤也導致了觀眾的若干質疑。

倫理化敘事作為中國藝術文化，中國電影重要的敘事傳統，擁有深厚的民族文化土壤，儘管歷經反傳統和為政治服務及歐美電影現代化潮流的衝擊，在當代中國已然成為經濟大國和政治大國的背景下，在國家文化軟實力急需提升的現實情形下，重新找回這種倫理化敘事傳統，發現這種敘事方式具有突出的魅力，依然受到當代中國觀眾的強烈的認同。處理好倫理化敘事中若干關係，將對於有中國特色的電影敘事模式的建構具有現實意義。從《唐山大地震》、《山楂樹之戀》等幾部成功的影片中我們能重新感受到倫理化敘事的魅力，重新體味倫理化敘事的當代價值。

參考書目

① 《世界電影史》（法）喬治・薩杜爾著　中國電影出版社一九九五年第二版

② 《中國電影發展史》程季華主編　中國電影出版社一九八一年第二版

③ 《西方電影史概論》邵牧君著　中國電影出版社一九八二年版

④ 《電影語言》（法）馬賽爾・瑪律丹著　何振淦譯　中國電影出版社一九八〇年版

⑤ 《影片的美學》（蘇）B・日丹著　中國電影出版社一九九二年版

⑥ 《電影的元素》（美）李・R・波布克著　中國電影出版社一九八六年版

⑦ 《電影是什麼》（法）安德烈・巴贊著　中國電影出版社一九八七年版

⑧ 《電影的本性——物質現實的復原》（德）齊格弗里德・克拉考爾著　中國電影出版社一九八一年版

⑨ 《電影作為藝術》（德）魯道夫・愛因海姆著　中國電影出版社一九八〇年版

⑩ 《電影聲畫藝術》張鳳鑄著　北京廣播學院出版社一九九七年版

第四章
電視文化與電視傳播

隨著電視這一傳播媒介的發展與繁榮，一種由電視所發出的強大衝擊波遍及人類社會的各個角落，從而形成了規模宏大的「電視文化」。電視文化不僅包括電視媒介自身所傳播的資訊內容，包括電視傳播過程中傳播者之間、傳播者與傳播組織、傳播制度之間、傳播者與接受者之間種種錯綜複雜的關係，還包括由於電視傳播而帶來的社會、民族、國家以及每個個人的價值觀念、思維方式、信仰追求以及心理狀態等的深刻變革。因此，電視文化與電視傳播有著密不可分的聯繫，電視文化可以說是電視傳播的結果，沒有電視傳播，就不可能帶來電視文化，電視傳播成為電視文化的載體；同時電視文化的實現，又往往是電視這一傳播媒體所無法駕馭的，於是對於電視文化在全球範圍內未來發展可能性的預測、規劃與設計、調控也成為了人類社會所面臨的重大社會課題。

一、電視作為傳播媒介和文化載體

任何傳播媒介的產生都是建立在人類社會的一種共同需求——交往需求的基礎之上的。一部人類社會的發展史，不僅是生產力不斷進步的歷史，也可以看作是人類交往關係不斷發展的歷史。不論是一個社會內部人與人交往的發展，還是社會與社會之間的交往的發展，都可以促進文化與文明的不斷進步，從這個意義上看，人

二、電視文化特性

伴隨電視傳播而形成的電視文化，與以往文化樣式相比，究竟有哪些特殊性呢？要探究這個問題，還得從電視傳播活動的過程來進行研究，即：一個電視節目是如何製作出來的，其中傳播者與接受者各是以怎樣的態度參與製作？各處於怎樣的地位？電視節目本身有些什麼特殊的內涵要求和形式要求？電視實際上對社會產生

類交往的拓展，是人類文化、文明進步的重要標誌。馬克思主義經典作家曾高度評價人類「普遍交往」在社會發展史進程中的重要作用：「共產主義……是以生產力的普遍發展和與此的世界交往的普遍發展為前提的。」而衡量人類交往發展的標準之一，無疑當推交往與傳播的媒介。人類社會由原始時代的口頭交流，結繩記事到文字的出現，標誌著人類文化創造與文明程度的初期成果。印刷工具的發明，使人類文化的傳播與交往的大規模展開成為了可能。隨著二十世紀科技的發展，可以跨越時間、空間，可以跨越民族、國度的制約的嶄新的傳播媒介、傳播方式、傳播手段，也就是所謂這些可以跨越時間、空間，可以跨越民族、國度的制約的嶄新的傳播媒介、傳播方式、傳播手段，也就是所謂「大眾傳播媒介」。大眾傳播諸媒介中，廣播建立在無線電技術基礎之上，電視則因其採用最先進的電子技術，而使得傳播範圍更趨廣闊，傳播效果更為逼真，傳播方式更為便利，因而成為了最現代化，最強有力的文化載體，由於電視這一現代化大眾傳播媒介的誕生，而使人類進入了一個以電視為標誌的電視社會，電視文化的新時代。

文化學的基本原理告訴我們：文化是人創造的，而一旦人類創造了文化，這種文化又會反過來影響、塑造和改變著人。電視文化是在人類交往媒介隨著技術進步不斷演變的過程中產生的，而一旦人類創造了電視文化，電視文化又反過來給予人類以一種巨大的影響、塑造與改變。

著怎樣的影響等等。在與其他文化樣式傳播活動規律的比較中，我們可以見出電視文化有如下特性：

1、節目製作與節目形態的高度綜合性與相容性

電視可以說是一個最新，最現代化的資訊綜合加工廠。在這裡，不論是政治的、社會的、新聞性的，還是娛樂性的、藝術性的、商業性的原料，都可以拿來進行加工，由此可見電視寬廣的視野、胸懷與高度的相容性。不僅節目的形態如此豐富多樣，而且節目的製作也呈現出高度的綜合性與相容性，如果說報刊雜誌等媒介主要倚仗文字，廣播主要倚仗聲音，電影主要倚仗畫面造型，那麼電視的節目製作則是融文字、聲音、畫面等多種視、聽手為幹一體的最高度綜合的創作。有人說戲劇、電影是綜合性藝術，這固然不錯，可當你步入電視這個新的、最現代化的資訊綜合加工廠後，會發現電視的綜合與相容程度遠非戲劇、電影可以匹敵，而且電視的節目製作與節目形態將個體勞動極其自然地融化到全部的電視傳播過程之中，就像現代化工廠的生產流水線一樣，每一個環節都很難獨立存在，任何環節都是緊密聯繫在一起的。這也與過去時代印刷媒介有很大差別，即流水作業取代了個體「小而全」的勞動方式。在一個電視欄目，一部電視紀錄片，一部電視劇，一個大型綜藝晚會之中，你很難用評價一部文學作品、一齣戲劇、一部電影的個人風格的標準去看待它們。在這些電視節目中，個人風格與個體勞動固然不可或缺，也不能否認，但在傳播效果上，觀眾接受的是整體的資訊、氛圍與感覺，或者說觀眾觀看電視節目的主要目的不在於個人風格或電視的個體勞動的成果，而在於電視節目所給予人們的整體的資訊、氛圍與感覺。

正因為電視具有如此高度的相容性與綜合性，所以電視文化也以其真實、全面、宏大地展現社會歷史生活的特質，以其創造的幾乎與社會現實生活同步展開的「第二重經驗現實空間」，而躍居於其他傳播媒介之上，成為最具衝擊力的新的文化樣式。

2、節目內容與形式的即時性和普及性

所謂「即時性」，指的是電視節目擅長於表現和反映當下發生的、時效性極強的事態與情狀的性能。電視文化在節目內容方面的即時性特徵，是由電視的「瞬態化」——稍縱即逝的品質決定的，如果說其他傳播媒介（如各種印刷品）可以進行反覆閱讀的話，電視則很難進行這種反覆的閱讀，因此，以追逐當下發生的各種社會事態與情狀，敏銳地捕捉與再現它們，也就是「即時性」的特徵，成為了電視節目內容的一個重要特徵。

「即時性」，從傳統媒介的一些評價標準來看，也許過於倉促，不容易留下什麼經過千錘百煉、圓熟精到的經典之作，但從現代觀眾的心理需求來看，它最大程度地滿足了觀眾獵取最新社會動向的心理需求，特別是某些富於現場感的同步追蹤。如對於各種文藝演出、體育比賽和競選演說、慶典講演等的現場直播，因為採用的是「現在進行時」的播出方式，很多富於戲劇性的情景，給觀眾帶來了巨大的觀賞魅力和心理刺激。如四年一度的世界盃足球賽的現場直播與轉播，維也納一年一度的新年音樂會的直播與轉播，美國總統競選演說，奧斯卡金像獎頒獎儀式等，都在某一個共同的時刻，使全世界不同膚色、不同語言、不同社會背景的人們紛紛聚集在電視機前，共同領略和獲取正在展開著的事態與情狀給人們帶來的多種多樣的魅力與刺激。

所謂「普及性」，意指電視的廣泛傳播範圍，由於電視的「即時性」，使得電視節目在表述內容和表述形式上不可能過於複雜，而要求清晰、簡明、單純、通俗，這就使電視節目的傳播與接受範圍比傳統媒介大得多。一個沒有受過教育的人不會看報、讀書，但卻可以去看電視。當然，這決不意味著電視文化只能降低品味，迎合沒受過教育的人們的需要，作為一種文化樣式，它只不過比傳統文化樣式更便於為大眾服務，並不因此而丟棄自己的文化追求。從這個意義上看，它應是「雅俗共賞」的。也就是說，我們所講的「普及性」不僅僅是針對文化水準較低的觀眾，而是適應各個文化層次觀眾普遍需求的。因此，「雅俗共賞」就成為了衡

量電視節目實際傳播效果的重要尺度，也因而成為了衡量電視節目實際傳播效果的重要尺度，成為了電視文化的重要特性。我們一年一度的春節聯歡晚會，把老少幾代不同文化水準的人們都聚集到一起，共同欣賞其中的節目，就很好地印證了電視文化「普及性」的特徵。像電視節目主持人面對觀眾傾心相談的形式，電視記者現場採訪的形式，電視語言口語化的形式等也都很好地體現了電視文化「普及性」的特徵。

3、巨大的社會教育效果與示範性導向性

從電視的傳播效果來看，它的社會教育功能是其他傳媒和文化樣式不能相比的。這當然是就其普遍性而言的。局部地看，書本和具體的社會交往（如家庭、學校、社會中的人際交往）可以給人以深刻的社會教育，但由於電視本身具有高度的相容性、綜合性、即時性、普及性，使電視文化高度社會化了，因此它對於人們的社會教育功能的發揮也就在很大程度上取代或部分取代了書本，以及具體社會交往中人們所受的社會教育了。

我們之所以說電視的社會教育功能影響巨大，其一是因為電視螢幕所展示的世界是形象、人們在觀看電視節目之時有意無意地就瞭解了世界斑斕多姿的風貌和社會歷史方面面的知識，這不需要他們像讀書或聽課那樣絞盡腦汁而且很有局限；其二是因為電視的社會教育是「寓教於樂」的。電視以一種並非強迫的形式在進行傳播，而且往往是在滿足人們消遣娛樂心理需求基礎之上進行傳播的，因此人們在觀賞電視節目時，不僅沒有疲憊、枯燥、乏味之感，反而可以極其放鬆、隨意、自由；其三是因為電視的世界是無限廣闊的，一部書、一堂課大概總要尋覓某一種主要議題，而電視的世界則不受這種限制，它可以在一瞬間跨越不同的領域，一部不同的民族，不同的國度，不同的階層，因而它使觀看電視節目的人們見多識廣，思維活躍，潛移默化地接受了豐富的社會教育。

正因為這一點，才使電視文化具備了高度示範性、導向性的特徵，不論是人們的思想傾向、見解認識，還是生活方式、行為方式，都在不知不覺地接受著電視的衝擊。日本電視連續劇《血疑》播出後，青年男女們紛紛摹仿劇中主人公幸子、光夫的服飾，一時間，幸子衫、光夫衫成為了他們最時髦的服飾。而少兒節目中《變形金剛》的播出，使玩具廠獲得了高額利潤，因為孩子們迷醉於變形金剛的威力，而玩具市場的變形金剛滿足了他們的需求。每一條新聞，文藝節目，廣告……所發生的社會影響，對人們所進行的有意無意的引導和示範，都是不容低估的。

4、廣泛的大眾參與

從電視傳播的方式來看，電視文化是最具開放性的一種文化樣式，它不是封閉的、單向的傳播者——接受者的交流，而是全方位地、多層面地交流，需要不同階層。不同文化教養、不同國度、地區，民族的人們共同參與。在大眾參與的廣泛性上，在一般傳播媒介和文化載體那裡，接受者一般扮演的是比較被動的角色，而在看電視過程中，則是另外一種景象：接受者不僅是主動的，甚至本身就擔當起傳播者和創造者的角色。在美國洛杉磯的槍戰事件、前西德飛機駛入紅場事件的新聞報導過程中，不是電視製作部門，而是旁觀的群眾搶拍了這些珍貴資料，並送交電視臺播出的。在許多電視紀錄片、電視劇的拍攝過程中，被拍攝對象和觀眾既是受者，又是傳者，往往不是電視工作者進行拍攝、操縱著他們進行拍攝，反倒是他們參與進來，將他們的意圖與見解賦予電視節目製作者，共同完成了電視節目的製作。電視文化的這種大眾參與的廣泛性，又有力地強化了它的即時性、普及性、強化了節目製作和形態的相容性與綜合性，強化了它的社會教育功能。於是一些具有強烈大眾參與色彩的節目形式也應運而生，如觀眾點播節目，服務性節目，與各階層、各領域合作拍攝的節目，電視資訊溝通節目（如電視徵婚節目），還有大量的電視徵文，電視主持人大獎賽，電視歌手大獎賽等；都得到了觀眾

的熱烈反響和歡迎。電視文化的繁榮與發達，離不開各階層人們的廣泛參與，從某種意義上可以說，各階層人們參與電視文化創造的廣泛性程度，是保持電視文化的生機與活力的必備條件，是衡量電視文化發展水準的重要尺規。

三、空前宏偉的文化景觀

前面我們已談到，電視文化一方面是由人類創造的，另一方面它又反過去強有力地影響、塑造、改變著人類。這種影響、塑造與改變在廣度與深度上遠遠超過了以往傳統的媒介，從而造就了世界文化發展史上規模空前浩大宏偉的新的文化景觀。

1、創造了人類文化交流與文化傳播的奇蹟

電視文化有著最為開放與寬廣的視野與胸懷，它運用自己最先進的技術手段，使各民族、各國家、各階層不同文化之間跨越時間、空間的交流成為了可能。我們常稱看電視可以「足不出戶便可觀（聞）天下事」就是這個意思。如果說傳統的傳播媒介和文化載體還有各自的局限和制約的話，那麼對於電視來說，幾乎沒有什麼不可以作為它捕捉的對象，最重要的是，它可以最為迅疾、便利而又高度逼真、全面地將當下社會動態資訊與其他資訊同時傳遍全球，不論是東方數千年前的文化成果，還是西方正在創造的新的文化成果，不論是星外的奇觀，還是地球哪個角落裡的故事，都可以透過電視而讓全世界的人們迅速地領略、把握和熟悉起來。尤其值得注意的是，由於電視的出現，使大規模的文化傳播得以實現。各民族、各國家的一切優秀文化成果，都透過電視的傳播而得以保護、保存和發揚光大。如許多優秀的文學作品搬上電視螢幕，使文學原著為不同膚色、不

同地區、不同階層的人們所熟知，再如許多優秀的科技成果，也是透過電視而促進了它的廣泛的認識價值和使用價值的實現。固然電視的出現，給其他傳播媒介和文化載體帶來了很大衝擊，但同時其他傳播媒介和文化載體又透過電視而重新調整了自己的方向並使已有的成就進一步得到了展示和傳揚。電視文化的發展非但沒有毀滅其他傳播媒體的價值，在這相容並蓄和積極弘揚的過程中，電視文化創造了人類文化發展史上的奇蹟──它使「地球村」上的村民們彼此變得寬容大度，變得開闊豁達，彼此越來越減少了偏見和敵視，彼此越來越增進了友誼、理解和尊重。從這個意義上來看，電視文化的確是功德無量的。

2、加速了人的社會化的進程

由於電視文化以空前宏大的規模傳播著極為豐富多樣的資訊，又由於電視觀看的隨意、自由和「家庭化」的特點，使人們在家庭、學校教育之外，又找到了一條新的教育途徑。上學讀書的孩子在家庭、課堂之外又更多地獲取了家庭和學校所沒有給予的知識，成人在工作之餘也可以透過電視接受社會再教育。電視無疑使人越來越見多識廣，進而也加速了自身的社會化進程。因為所謂的「社會化」，就是每一個社會成員不自覺地適應社會需要，使自己逐漸具備作為該社會或群體的成員所應具有的知識、技能、態度、情感和行為的過程，也是一個不斷地學習和適應所在的社會或群體的行為模式和行為規範的過程，而電視透過大量的、日常性的資訊傳播，使人們在消遣娛樂和隨意輕鬆的觀看中自然地走上了這樣社會化的過程。尤其是對於正在學習、成長發育過程的青少年，電視節目中所推崇或貶損的形象，電視節目中所滲透出的觀念、行為的標準，都會對他們走向社會化產生深刻的影響。

3、改變了人的生活方式與價值取向

電視文化對於人的生活方式與價值取向的影響，是最潛在的，也是最根本的。如果把從小看電視長大的孩子稱作是「電視文化時代的人」，那麼這些人顯然有著迥異於傳統文化教育出來的人的種種品格和特質。這些人知識面廣、感覺敏銳，對新潮的東西極感興趣，他們將電視中「現實」與生活中的現實看成是一回事，他們判斷事物的價值取向是面向未來的，新鮮的，而非傳統的，保守的。當然，電視文化也不可避免地給這些人以消極的影響，這裡不作詳細論述。僅對家庭這個社會的細胞進行剖析，就可以發現其中的許多傾向。如果說以往家庭生活在沒有電視的情況下可以自然運行的話，那麼對於一個擁有電視的家庭來說，這個家庭的生活恐怕無法脫離電視的影響。收看電視成為了家庭的主要娛樂生活，佔據了家庭的大部分閒暇時間，電視使娛樂家庭化，而家庭教育和家庭休息則電視化了。電視文化依託於家庭，而家庭文化的主要內容則是電視文化。所以有的專家學者指出，電視把劇院、電影院、博物館、美術館甚至學校都搬到了人們的家庭之中。這種生活方式的改變所帶來的人們的價值觀念系統的改變，目前還需作進一步的探究。因為從人類文化發展歷史的眼光來看，電視文化還剛剛處於嬰兒時期，很多東西還需留待未來來作考察，但至少一些現象可以證實電視文化對人類總體價值取向的深刻影響，如以往的節日慶典、紅白喜事等的儀式的改變，親友聚會方式和聚會內容（如大年三十闔家聚在一起看春節聯歡晚會等）的改變，以及各種社會流行「熱」潮的掀起等，都與電視文化有著直接間接的聯繫。

四、對電視文化發展的戰略規劃與宏觀調控

任何事物總有它的兩面性，電視文化亦不例外。當我們高歌禮讚電視文化對於人類的巨大貢獻之時，不能不看到：恰恰是電視文化，同時又帶來了令人擔憂的種種社會弊端。有人曾這樣批評電視：電視對社會的毒害也相當嚴重，它被指責用政治、思想和商業宣傳來塑造人的思想。每天的電視節目中，都有大量暴力和色情場面，因此有人批評它是「魔鬼的眼睛」。有的學者把電視的弊端——「電視病」概括為三種類型：第一種是由於電視傳播的文化內容所造成的弊端，如「電視是一種麻醉劑」（容易消磨、麻醉人的意志，使人守著電視機消耗歲月，不願或不能集中精力去面對複雜的現實，去做艱苦的事情），導致文化滲透和文化侵略（發達國家向發展中國家輸送自己的價值觀念和生活方式，造成搶劫、兇殺、道德墮落等嚴重社會問題），並間接破壞和威脅著原有民族文化（傳統、民族文化個性）；第二種是電視傳播的局限而引起的弱點，如「散佈愚昧」（由於電視適宜表現形象的、表象的內容，不適於表現抽象的、個性的內容，長此以往，便造成人的思維水準的降低，滿足於表象的理解和接受，而不願作深入的思考，文盲、半文盲也隨之大量出現）；第三種「電視病」則是「由於電視資訊負載較大，加上接收方式不當而引起的」。人們面對眼花繚亂的電視資訊的「視覺轟炸」，一方面損害了人們的思考能力和判斷力，另一方面由於狹隘的接收環境，而產生與社會隔離的狀況，人的本性是傾向於群體生活的，社會交往是人的基本心理需求，一旦失去了群體交往，則可能造成精神壓抑與苦悶，帶來許多心理障礙。

電視的巨大社會影響——無論是創造宏偉的文化奇觀，還是帶來種種嚴重社會弊端，使我們看到了一種不能逃避的重大歷史使命，這就是要從電視文化的最高目標，到具體的電視節目製作上，對電視文化進行宏觀調

控和做發展的戰略規劃。對電視文化的戰略規劃和宏觀調控，是為了更好地發揚電視文化的優勢，剔除電視文化可能帶來的弊端。對於中國電視文化的發展，依據中國的特殊國情，在制定規劃與進行調控時應遵循這樣幾個原則：第一，電視文化的發展應當有利於建設有中國特色的社會主義。中國的改革開放會帶來中國經濟、社會的巨大變革，在新的形勢條件下，如何把握好這個方向，是應當首先予以考慮的問題。第二，電視文化的發展應有利於吸收各民族、各國家優秀的文化成果。電視文化本身就具有強烈的開放性，不能想像在一種封閉的環境氣氛中可以使電視文化繁榮發達，必須創造條件，使中國電視文化及時地吸收並創造性地學習其他民族與國度的一切優秀文化成果。

遵循上述原則，應注意處理好以下幾個關係：

第一，大眾文化與提高性文化

從大的範疇來看，電視文化主要屬於面向全社會的普及性的「大眾文化」，但恰如一切文化的起步都基本源自民間一樣，電視文化未來的發展並不會僅僅停留在普及性層面上──普及性層面的文化屬性自然不應放棄──但它同時還應為建立和傳播高層次的提高性文化留下一個較大的發展空間。因為「大眾文化」主要面對最廣泛的社會群眾，而提高性文化主要面對有較高文化修養、較高文化品味和較高文化追求的人們。只有兼顧二者，才可能使電視文化充滿生機活力，否則一味停留在通俗的、普及性層面，電視文化就失卻了發展的強大動力。

第二，傳統文化與現代文化

傳統文化是建立在傳統土壤上，適應著傳統社會的經濟社會條件而建立起來的，長期生活在這塊土壤上的

人們對它有著十分親切的感情。現代文化則是建立在現代社會的生產力、生產關係發展水準之上的,適應著現代社會人們的諸種生存與心理需求的文化。電視文化從技術層面看應屬現代文化範疇,但考慮到中國是個發展中國家,現代社會的發展水準並不很高,如果一味地在電視中展示現代社會的一些生活方式和價值觀念,就可能會引起人們的盲目追求超前消費(包括物質性消費和精神性消費)的不好傾向,另外這樣的展示也與現階段中國經濟社會的整體發展水準不相適應,不會得到人們的歡迎與理解。於是,繼承、弘揚傳統文化中的優秀遺產是必要的、必需的,當然這並不應該忽視對現代文化的推進與發展,所以如何協調二者關係是一項非常艱巨的任務。

第三,民族文化與外來文化

民族文化是電視文化發展的基石,離開民族文化之根,是不可能建設成有中國特色的電視文化的,但外來文化又是電視文化發展不可缺少的養料與補充。近十年來,隨著中國經濟的對外開放,外來文化也像潮水般湧進中國,這是一件好事,因為有比較才會有鑑別,然後才會有發展。我們社會中一度曾出現過很多透過電視媒介帶動出來的「熱」,如「迪斯可熱」、「足球熱」、「英語熱」、「阿信熱」……都與電視引進的外來文化有關。這並不可怕,只要我們牢牢把握好民族文化與外來文化的關係,像魯迅先生那樣採用「拿來主義」的氣魄,就一定會創造出有中國氣派、中國風格的電視文化。

電視文化事業是一項全社會的事業,它不僅需要從事電視傳播的專業工作者去努力、拼搏,更需要全社會共同去參與、關心與合作。中國的電視文化建設雖然起步並不早,但其發展速度與勢頭卻是十分驚人的。我們相信,隨著改革開放的大踏步前進,中國的電視文化一定會以自己的獨特風采,自信而耀眼地屹立在世界電視文化之林!

第五章

新中國影視文化回顧與前瞻

新中國影視文化是新中國社會文化構成中不可或缺的一個部分。新中國影視文化的發展經歷了創建、繁榮、轉型三個歷史階段，經歷了自身建設的多次浪潮，為新中國社會文化作出了歷史性的貢獻。在這世紀之交的時刻，回顧本世紀新中國影視文化的歷程，展望未來新中國影視文化的前景，是一件具有重要意義的事情。

在這回顧與前瞻中，我們將對新中國影視文化特別是跨世紀中國影視文化作一歷史與邏輯、宏觀與微觀、理論與實際相結合的整體描述與分析。

影視文化實際上包括了「電影」與「電視」兩大部類。而「電影」又涵蓋了創作、生產、發行等環節，涵蓋了故事片、紀錄片、科教片、美術片等多種不同類型；「電視」則同樣涵蓋了電視生產、創作與傳播各個環節，涵蓋了藝術與技術不同的內容，涵蓋了電視劇、專題節目、新聞節目、紀錄片、文化娛樂節目、服務節目等不同類型。此外，「電影」與「電視」不論是發展歷史、媒介屬性、功能特徵、本體構成還是目、服務節目等不同類型。此外，「電影」與「電視」不論是發展歷史、媒介屬性、功能特徵、本體構成還是傳播方式、生產方式等都存在著很大差異。因而，本文既要考慮電影生產、創作、傳播規律，考慮電影的特

一、新中國影視文化發展的三個歷史階段

新中國影視文化的發展與中國社會、政治、文化發展的步伐幾近一致，從整體上看，新中國影視文化的發展經歷了創建期、繁榮期和轉型期三個大的歷史階段，每一歷史階段上都形成了其較為鮮明的總體特徵。

1、創建期（一九四九至一九七八）

新中國的建立，同時也標誌了新中國影視文化開始步入其創建時期。在一九四九至一九五八年間，新中國影視文化體現為電影文化，自一九五八年中國電視誕生以後，新中國影視文化的影、視兩個部類開始共同攜手前進。

新中國影視文化近三十年的創建階段，又可分為共和國初創十七年、「文革」和「文革後」三個部分。儘管這三個部分有很大不同，但其總體傾向、特徵、基本範式和模式都是大同小異的。

第一，初步建立了社會主義生產體系。按照社會主義計劃經濟的總體要求，創建期的中國影視文化在生產體系上具有嚴格的計劃經濟特徵。電影生產從題材選擇到主題確立，以至拍攝班子的搭建、演職員的選擇、拍攝方案的實施直到各個技術環節的落實，每一個環節都是在嚴格的組織審查、組織把關前提下完成的。

性、特徵，也要考慮電視生產、創作與傳播規律，考慮電視的特性、特徵。依照人們已約定俗成的某種認識，本文在研究與表述「新中國影視文化」之時，本著「求同存異」、「刪繁就簡」的原則，就新中國電影文化、新中國電視文化共同的某些特質作為研究與表述的對象，具體說來就是以新中國電影文化中的故事片、電視文化中的電視劇作為研究與表述重點，兼及其它不同類型、形態與現象。

電視生產與電影生產的情形相類，由於「喉舌」性質的確立，電視生產從節目來源、節目製作到節目播出一系列環節也都嚴格遵循有關制度規定，「紀律性」極強。這就形成了中國特色社會主義影視生產體系的雛型。但也應當指出，當這一生產體系被機械地推至極致，也會產生負面效應。最明顯不過的例證就是「文革」期間的影視生產，在極「左」路線干擾下，「文革」期間的影視生產許多被「四人幫」及其黨羽直接干涉、插手，連創作中的許多細枝末節問題也要他們來拍板，這就嚴重影響了影視工作者個人主觀能動性的發揮，嚴重影響了影視生產力的提高與進步。

第二，初步完成了中國影視「基礎建設」任務。這裡的「基礎建設」，主要指的是物質層面的建設。中國電影文化賴以生存的技術、製作方面的積累，從無到有，從弱到強。僅在北京一地，就有十數家較大規模的電影製片廠及洗印廠等。中國電影從黑白片到彩色片，從小銀幕到寬銀幕、立體影院，中國電影從城市到農村的放映、發行網路的建立，都為中國電影文化的發展奠定了堅實的物質基礎。中國電視儘管起步較晚，而且受到各方面因素的制約，但由黑白到彩色，由原始的直播系統到較為先進的錄播系統，由小範圍微波傳送到覆蓋範圍的擴展，由一家電視臺到數十家電視臺，這些為中國電視文化的發展同樣奠定了堅實的物質基礎。

第三，開啟了中國民族化的影視創作道路。新中國電影創作一開始就以「民族化」的創作理念、創作方法、創作手段相標榜，在繼承了中華傳統優秀文化基礎上，自覺地沿著探索具有鮮明中國氣派、中國風範的民族化道路前進。不論是題材來源、主題、人物形象塑造、語言還是拍攝方式、敘事方式都遵循著這樣的規則。中國電視此一時期還遠未成熟，但在總體方向上與電影的路子是一致的。

第四，體現了高度的「宣傳教化」的功能特徵。新中國影視文化繼承了中國傳統「文以載道」的功能特徵，並在新的歷史時期將「宣傳教化」的功能發揮到了一個極致。此一時期中國電影按照黨的宣傳方針，配合

各個階段的中心任務，推出了一批適應當時形勢需要的作品，成為中國宣傳戰線上一個影響巨大的生力軍。此一時期的中國電視則更是在意識形態領域自覺地扮演「喉舌」的角色，成為直接發佈政令、宣傳政策、教育人民的有力武器。

第五，培育了幾代觀眾穩定而獨特的欣賞趣味、價值取向與接受心理。此一時期中國觀眾在影視文化的薰陶中，形成了他們對影視作品穩定而獨特的欣賞趣味，這就是將完整的故事、曲折的情節、鮮明的人物個性、充滿戲劇激情的語言、濃墨重彩的色彩旋律作為評判是否優秀作品的標準。此一時期中國觀眾在價值取向上最看重影視作品的政治意義、思想傾向、現實作用，正確的政治觀點、積極的思想傾向、實際的現實作用，成為大多數觀眾價值取向的尺規。此一時期中國觀眾的接受心理基本是被動的，與影視創作的關係是單向的（被動接受影視傳播的理念、方式與方法）。

2、繁榮期（一九七八至八十年代末）

改革開放為新中國影視文化的發展注入了全新的活力，提供了走向繁榮的歷史契機。一九七八年中共的十一屆三中全會的勝利召開，使新中國影視文化煥發了青春，步入了繁榮時期。其突出表徵體現為以下幾個方面。

第一，影視文化建設從「基礎建設」階段向「本體建設」階段大踏步前進。中國影視文化在創建期主要集中於「基礎建設」的努力，這種努力從歷史發展的角度看，是必不可少的一個階段。當「基礎建設」任務基本完成，「本體建設」的重要性便日漸突現。如果說影視的「基礎建設」意味著影視賴以生存的特徵、技術層面的建設，那麼影視的「本體建設」則意味著影視特有的、獨具的特徵、特質和自身規律的發現、開掘和開拓。「繁榮期」的影視文化「基本建設」呈現出絢麗多彩的局面，結出了豐富的成果。中國電影在此期間從創作體

制上逐漸確立了「導演中心」制；作品類型上除傳統現實主義作品外，也出現了詩化電影、散文化電影、紀實體電影，以往歷史題材、現實題材電影得到了新的開掘，青年題材、知識分子題材電影尤其取得了較大突破；電影語言的探索得到了空前的重視，電影的敘事方式、敘事視點、敘事技巧日益多樣，電影的藝術表現力得到很大提高。中國電視的「本體建設」也有長足進步，基本形成了電視新聞、電視專題、電視文藝幾大節目類型，而電視廣告、電視劇、電視紀錄片等節目類型則以嶄新的面貌出現在電視螢屏。

第二，影視生產力得到空前解放，影視產品的數量和品質大幅度提高。「繁榮期」的影視創作、製作機構、單位大大擴張，出現了許多新的機構、單位，原有的電影生產製作廠家、電視臺、站也在技術、物質和隊伍上加大了改革力度，使影視生產力獲得了空前的解放。在黨的文藝「雙百方針」和「二為」方針指引下，廣大影視從業者振奮精神，不懈探索，大膽創新，生產、製作了幾倍於「創建期」中國影視的新作品，好作品。各類評獎機制的建立和完善，也成為推動影視生產力、提高影視產品數量和品質的有效催化劑。如電影政府獎（後更名為「華表獎」）、電影「金雞」獎、電影「百花」獎及各種電影節評獎等；如電視劇「飛天」獎、電視劇「金鷹」獎、電視文藝「星光」獎等。

第三，影視生產、創作隊伍趨向完整、合理，顯示出影視事業強盛的生命力。「創建期」影視生產、創作隊伍受各方面環境、條件限制，人才結構、佈局不盡合理，構成也不夠完整。培養後備影視人才的專業院校為數既少，培養能力又弱，再加上「文革」十年的浩劫，更使影視生產、創作隊伍嚴重青黃不接。「繁榮期」影視生產、創作隊伍急劇擴大，不到十年的積累，使從業者迅速擴展為數十萬人。影視生產、創作所需的各類工種的人才基本配置齊備，構成基本完整，年齡佈局老、中、青幾代同堂（如電影「五代」導演同時發揮著巨大作用），地區佈局從文化中心到邊緣地區的完整、合理搭配。特別是影視教育的蔓延、普及（除北京廣播學院、北京電影學院兩所影視教育專門高等院校外，全國近二百所高等學院相繼出現了影視教育內容），為影視

生產、創作隊伍保持強盛的、不間斷的生命做出了積極貢獻。

第四，影視文化在人們的社會生活中扮演著越來越重要的角色，對社會價值觀、人們生活方式產生了越來越重大的影響。「繁榮期」中國影視文化正處於中國撥亂反正改革開放的年代，新舊思維方式、社會變革中重的衝突與交疊此起彼伏，影視文化及時地以自己獨特的貢獻，成為人們在這波浪起伏的生活變革、社會變革中重要的思想源，心理依託和情感寄託的對象。許多影視作品乃至許多影視人物的行為成為思想，為人們所追逐、所渴求、所仿效。此時影視作品的思想觀點、情感取向和審美取向，極大地影響乃至改變人們的人生觀、價值觀、審美觀、婚戀觀，尤其是對社會新思潮、生活新風尚、新時尚的塑造，是其它媒體力不所及的。影院作為人們尤其是青年人們「精神聚餐」的重要場所，具有獨一無二的發散、凝聚、宣洩、疏導社會精神、社會心理的重要場所。而電視則在這一時期突飛猛進地發展，中國因此一躍成為世界上擁有電視機數量最多的一個國家，中國的電視觀眾躍升為二億。這使得電視在中國政治、社會、經濟、文化生活中的地位迅疾提高，到八十年代末，電視傳媒已向「第一傳媒」開始衝刺。如果說電影所發揮的功能在「創建期」遠遠領先於電視，那麼「繁榮期」電影與電視已開始分庭抗禮，乃至電視的勢頭超越了電影。不管電影與電視各自的影響力和功能的發揮有多少變化，影視文化作為整體對社會生活的影響是空前巨大的。

3、轉型期（八十年代末──至今）

八十年代末九十年代初，中國經濟走上了探索社會主義市場經濟體系的新的道路，中國社會從整體上開始了轉型，傳統的較為單一的社會格局、政治格局和文化格局被打破，新的成熟、穩定的格局尚未形成，人們把這一社會歷史時期稱之為「轉型期」。作為傳統意識形態和宣傳文化部門中極為活躍而敏感的領域，影視文化這個部門領域也開始進入它的「轉型期」。「轉型期」「新中國影視文化」的突出表徵體現在以下幾個方面。

第一，適應時代變革需求的新的影視生產基地和影視創作機制的形成和鞏固。以往階段影視生產基地全部由國家統一安排、組織、管理，而此一階段既保留了這類基地的優勢，又適應時代變革需求，組建了新的影視生產基地，採用了新的影視創作機制。如電影製片廠引入國外資金，進行合作拍片；如向社會徵集影視劇本、腳本，競標導演和演員；如按照市場規則，進行影、視作品的借貸款、分配等。由一些影視從業者個人或同仁集結組織的影視文化公司、影視廣告公司、影視製作公司也如雨後春筍，迅疾成長，為影視生產、影視創作極大地滿足社會需求作出了重要貢獻。

第二，影視分流與合作──影視新的互動局面的形成。由於電視起步晚，在相當長的歷史時期，電視發展追逐電影的觀念、方法和技巧，「繁榮期」電視以較快速度取得長足進步，進入「轉型期」的電視更以超乎人們預料的速度成為大眾傳播媒介中的「第一傳媒」，而電影則與它的輝煌時期相比出現了很大困難。在這電影與電視此消彼長的過程中，影視出現新的互動局面。一方面，影視各自探索自己的獨特的發展道路，電影失掉傳統的市場優勢後，努力開拓自己的新的市場，從創作、拍攝的組織到發行、放映的管理，都艱難地進行著不懈的探索。電視則以它時代驕子的姿態，自如地遊弋在巨大的市場中，以它符合自身運作規律的創作、製作、生產、傳播和經營，成就了令人豔羨的巨大的電視產業。不僅在資訊傳播、藝術創作、社會教育、文化娛樂等方面做出傑出成就，而且在市場產業經營中成為中國社會經濟發展最快的一個行業領域。另一方面，電影與電視在分流過程中，也不斷地繼續探求新的合作管道和合作方式，從「創建期」電視無償播放電影，到「繁榮期」影、視的競爭、對峙，到「轉型期」實現分流中的合作，影視互動走過了一條曲折的道路。「轉型期」電影人投入電視業，電視人經營電影創作、生產與傳播，電影放映中加入電視廣告，電視螢屏上開闢電影頻道，這些都為未來電影電視之間互動關係的良性循環，創造未來影視文化新景觀積累了紮實的基礎。

第三，影視創作佳作迭出，在國際影視界產生較大影響。經過「創建期」與「繁榮期」的積累，「轉型

期」影視創作不論是數量還是品質都有了很大的提高，湧現出各種類型的優秀之作，特別是以「第五」電影導演群體、「第六代」電影導演群體為代表的電影作品，在國際許多個大型電影節上屢屢獲得大獎，使中國電影在國際影壇佔據了較為重要的地位，產生了較大的影響，真正實現了中國電影「走向世界」的歷史夙願。中國電視也以它的大規模、大製作和一批精緻的電視劇、片、節目推向了海外市場，在華語圈及亞、歐、美地區產生了積極廣泛的影響。

第四，「產業化」和觀眾的主動參與極大的影響著影視文化的風貌和生存狀態。「轉型期」影視文化之所以被稱為「轉型」，一個突出標誌便是影視不僅僅作為一種意識形態的產物，或作為一種具有精神價值的特殊商品的特徵，接受市場的檢驗，逐漸具備了「產業化」功能。以往我們看重影視文化的意識形態屬性和藝術屬性，但較少考慮到它的產業的、商業的屬性和功能，「轉型期」影視文化「產業化」屬性和功能的開發，使其形態、風貌及生存狀態與前幾個時期發生了很大變化。影視創作再也不像從前只考慮政治宣傳價值、藝術價值，也同時考慮其商業價值。許多影視的創作、生產與傳播按照產業化、市場運作規則，對具備潛在市場價值的影視產品進行投資，按市場要求進行成本核算、宣傳推廣。北京紫禁城影業公司的成立，及該公司所投拍的一系列影片的成功，便是按「產業化」、按市場規則運行的。而眾多的電視劇、電視節目更是自覺地按「產業化」要求去運作、實施、推行的。由於「產業化」屬性、功能的開發，使觀眾在影視文化傳播過程、環節中的地位也發生了較大變化。以往觀眾總是習慣於被動地參與，實際上是被動地接受影視文化的教育、教化，而「轉型期」觀眾也在影視創作「轉型」的同時進行著自身的「轉型」。一個非常明顯的變化體現在：以往影視創作者更多考慮自己主觀、主體、藝術個性、創作個性的表達，而此時影視創作則首先往往考慮觀眾的欣賞趣味、觀眾的思想情感心理需要，甚至有的影視作品的生產過程就是觀眾不斷參與的過程，如有的電影創作進行到「半成品」狀態時，舉辦觀眾聯誼會，根據觀眾的意見和希望進行下半部的生產；如有的電視

劇創作將觀眾請到現場，將觀眾的回饋作為構成整個拍攝創作不可分割的有機組成部分等。

第五，「轉型期」的「中國影視文化」整體上趨於「世俗化」取向。以往影視文化的基本立場是作為意識形態組成部門和藝術創作部門的立場，即把實施教育教化和傳播藝術理想作為其基本取向。「轉型期」的「中國影視文化」則將自己的基本立場向「世俗化」取向轉移。這體現為影視創作中的非英雄主義傾向，創作者與觀眾之間的平等交流傾向，創作方法的紀實主義傾向，運作方式的市場主義傾向。以百姓、以觀眾的「世俗化」價值取向要求影視創作，使「轉型期」的「中國影視文化」整體上呈現出「世俗化」取向。

二、「轉型期」中國影視文化建設的四個浪潮

「轉型期」的「中國影視文化」自身的建設經歷了四個產生了較大反響的潮流，它們分別是：娛樂化、紀實主義、新英雄主義、平民化。這些浪潮有的是階段性的影響，有的是持久的影響。有的影視創作、影視現象典型地體現了某種浪潮的特點，有的影視創作、影視文化現象則同時集中體現了幾種浪潮的共同特點，由於存在著這樣一些複雜情況，本課題研究在表述上按照這些浪潮在整個「轉型期」中的強度，進行排序和選擇。

1、娛樂化

電影與電視作為大眾傳播媒介，其所承載的功能始終為媒介的「把關人」所操縱，或者說其所承載的功能不能脫離特定的歷史條件、社會現實需要、政治經濟狀況及文化傳統的制約。在西方發達的資本主義國家，影視受自由市場經濟的支配，其取悅於觀眾的目標從來沒有放棄過，而取悅於觀眾的最重要的管道，就是發揮影

視傳媒的娛樂功能，從影視傳媒在西方被稱作「娛樂業」這一點來看，就非常顯著地呈現出影視傳媒娛樂功能的發揮和實現，對西方影視傳媒的獨一無二的重要價值。所以，在西方發達資本主義國家影視傳媒「娛樂化」是與生俱來的、勿庸置疑的一種功能，一種不可替代的功能。對於西方發達資本主義國家的影視傳媒來說，「娛樂化」功能的發揮和實現不是一個可不可以、應不應該、占多大比例或份額的問題，而是一個如何發揮、如何實現的問題。

而中國影視傳媒長期以來在中國特定的社會現實條件下，被作為一種「載道」、「教化」的工具、手段而發揮著它認知、教育上的功能，儘管我們也有「審美娛樂」功能被提及，但不論是力度，還是廣度、深度上都遠遠不夠。如果說「創建期」具有「娛樂」功能特徵的影視之作寥若晨星的話，那麼「繁榮期」「娛樂化」影視之作則依然是「星星之火」，而在「轉型期」「娛樂化」影視之作則已開始形成「燎原」之勢。但影視「娛樂化」功能的開發在「轉型期」的「燎原」之勢的形成，也並非一帆風順，而是一波三折。

八十年代末九十年代初以王朔小說改編成的影視作品「娛樂片」為代表，掀起了中國影視大規模「娛樂化」浪潮的第一個高峰，對整個中國影視文化產生了巨大的輻射。此時代表性的作品有電影《頑主》、《一半是海水一半是火焰》、《大撒把》等。由王朔小說改編成的這些電影作品，以戲謔調侃的語言風格，尖銳諷刺的修辭方式，世俗化傳奇的生活內容與情節故事，在社會上引起了強烈的反響，同時也引發了人們對「王朔現象」「娛樂片」問題的熱烈爭論，肯定者熱烈頌揚王朔電影娛樂片對傳統電影文化理念的有力衝擊，對新的電影理念的卓越貢獻，甚至把它看作是中國新電影的希望所在；否定者則強烈抨擊王朔電影娛樂片中的思想負面價值，如其對歷史的荒誕「顛覆」，其對生活的不嚴肅態度，其風格作派中的反文化、反主流、反傳統的虛無、解構傾向等。而更多的人對其則持觀望、持一分為二的態度。

王朔電影娛樂片迅速崛起、轟動，走紅大江南北，但這股潮流很快由於種種原因而趨於衰落。

九十年代中期中國影視文化開始了形成其「娛樂化」浪潮的第二個高峰。代表性作品則集中體現在電視劇創作中，如《北京人在紐約》、《編輯部的故事》、《愛你沒商量》、《海馬歌舞廳》、《過把癮》等。電影《離婚了，就別再來找我》等，電視娛樂節目《開心娛樂城》、《黃金樂園》、《午夜娛樂城》等也基本出現在此一時期。

與第一個高峰時的創作相比，這一次影視「娛樂化」的探索在廣度、高度、深度上均有長足進步，其社會影響和生產創作獲得了更強的力度，各個方面都明顯地趨於成熟。首先，其對社會現實生活的觀察、提煉與概括既把握了真實創作原則，又增加了智慧含量與思想含量，達到了一定的深度與高度。許多作品不再為「樂」而「樂」，而是建立在真、善、美的目標和基礎上進行主題的提煉、人物的塑造、語言的選擇與風格化的追求。

其次，其對社會現實生活面的題材拓展也上了一個新的臺階，各個階層、各個領域、各種地域、各種文化、各色人等幾乎均有表現，此前「娛樂片」題材選擇較為單一、單薄的局面被打破。再次，社會各階層觀眾對「娛樂片」的理解和接受能力大大加強。與此前相比，這個時期人們越來越以審美的眼光而非思想價值取向的視角去觀照「娛樂片」，心態的調整使觀眾越來越用較為純粹的審美心理去看取這些影視作品，這使得此時「娛樂片」的創作空間、生產規模也急遽拓展、擴大。

當然，「轉型期」各個方面的矛盾、不協調也自然體現在部分「娛樂片」影視創作中，《海馬歌舞廳》、《愛你沒商量》整體上的失敗就是明證。它昭示了徹底虛無主義的價值取向、為「侃」而「侃」的創作方法，為「樂」而「樂」的創作宗旨已遭到淘汰。

九十年代後期，中國影視文化「娛樂化」浪潮形成了它的第三個高峰。以「賀歲片」——如《不見不散》、《沒事偷著樂》、《甲方乙方》及故事片《有話好好說》、《夫唱妻和》、《站直啦，別趴下》等為代表的電影，以情景劇《我愛我家》、《臨時家庭》、《新七十二家房客》及《咱爸咱媽》等為代表的電視劇及一大批電

視遊戲娛樂節目等的崛起，使「轉型期」中國影視文化「娛樂化」創作步入了較為成熟的時期。不論是創作理念、創作方法還是生產運作機制、方式，還是社會對它的理解、接受和參與，均達到了一個相當高的水準。

「轉型期」的中國影視文化「娛樂化」經過了一波三折的「浪潮」，給予了我們怎樣的啟示呢？

第一，在對影視「娛樂」功能的認識上，獲得了巨大進步。一方面，人們認識到娛樂本是人的遊戲本能的自然顯現，影視創作「娛樂化」浪潮的興起，實際上是對過去許多年來我們受極「左」思想的干擾；而對影視文化本身應當有的這種功能過於忽略的一種「撥亂反正」；另一方面，人們也認識到「娛樂化」並不是影視文化唯一的功能，「娛樂化」受民族文化傳統、社會歷史發展、社會生活現狀、人們接受心理等多方面因素的制約，「娛樂」應當滿足、更應當「契合」上述諸種條件限定下人們的需要。之所以有些影視「娛樂片」遭受失敗，有些走了創作的彎路，都與未能辯證地理解和貫徹這種認識有關。而那些成功的乃至成為一個時期經典之作的影視「娛樂片」，則無一不是在正確把握了影視「娛樂化」功能的辯證關係基礎上受到歡迎的。

第二，在探索中國特色的影視「娛樂片」生產創作模式上走出了一條自己的道路。這條道路的探索也是由表及裡、由外到內、由淺入深的一個過程。「娛樂化」第一個高峰時期，「娛樂片」首先從語言層面開始突破，那幽默風趣、別致生動、具有「傳奇」色彩的王朔式語言風格，即人們熟悉並稱之為北京式「調侃」的那種語言風格，一時間風靡全國上下，堪稱新時代「新生」語言的一個縮影。「娛樂化」第二個高峰時期，「娛樂片」則開始轉向情節故事「風格化」的探索。單一的人物語言的「調侃」向著整體、情節故事的「調侃」風格拓進。以一個或幾個人物生動的性格為基礎，進行整體情節故事的「編纂」，「娛樂片」此時的結構水準大大提高。「娛樂化」第三個高峰時期，「娛樂片」則更以社會生活的熱點、焦點問題、話題為由頭，進行全方位深入的策劃、構思、創作。從歐美現代影視劇創作生產模式中借鑑有價值的成份進行改造，如劇本策劃機

制、創作流水線機制（從策劃到編劇、導演及後期編輯、製作的一條龍）、市場推廣機制（創作拍攝前「賣點」的選擇、創作過程中形象的塑造及後影視開發諸環節的宣傳推廣等），這些機制的形成既有外來借鑑成份，也融進了中國特色管理運行方式的許多因素。同時，此時「娛樂片」成熟的重要原因，是找到了與社會現實生活、與人們普通的心理需要、生活需要相契合的一個「點」——即當下社會生活的熱點、焦點問題與話題，這使得「娛樂片」創作在現代影視生產機制及其有強烈時代精神的內容的結合中，取得較高成就，並在觀眾中確立了其不可替代的形象、地位。

第三，在對觀眾的態度、與觀眾的關係上，也走過了一條逐漸擺正自己位置的道路。在「娛樂化」浪潮第一個高峰時期，許多「娛樂片」實際上採取了「賤己也賤人」的策略，在反傳統、反主流和反文化的旗幟標傍下，貌似調侃自我，實則也居高臨下地調侃了觀眾，加之當時觀眾對這種類型影視作品的不習慣、不理解、不接受，所以沒有獲得持久生命力。在「娛樂化」浪潮第二個高峰時期，不少「娛樂片」開始糾正這種不好的創作傾向，轉向「賤己不賤人」的策略，「娛樂片」中既有自我調侃，也有人與人之間富於善意、真誠的交流，創作者開始尋求與觀眾平等交流的途徑和方式。「娛樂化」浪潮第三個高峰時期，「娛樂片」創作整體上轉向「尊己尊人」的策略。在不損傷自我完整人格形象、不損傷作品完整的生活內涵和思想內涵基礎上，調動各種手段，讓觀眾充分參與。於是，創作者開始將自己置於為觀眾製造具有「娛樂」功能影視產品的職業勞動者位置，將觀眾置於「衣食父母」或「上帝」的位置，觀眾的參與程度、參與水準和對「娛樂片」創作巨大的反作用、反影響、反制約日漸顯著，在這一過程中，「娛樂片」創作者和接受者的心態也日漸正常、日漸成熟、日漸步入良性循環的狀態。

2、紀實主義

長期以來，主宰中國影視文化的影視創作手法、影視思維方法是蘇聯電影「蒙太奇」學派，這與當時我們國家的社會歷史情況緊密聯繫在一起。改革開放以來，中國影視也打開了它關閉已久的大門，我們看到了幾十年間，世界影視已是這般婀娜多姿，豐富絢爛！打開大門，我們才知道，中國影視的創作手法、思維方法及敘述方法是如此單一貧乏，於是，一個響亮的口號被提了出來──「電影語言要現代化」！正是在這樣的情境中，一個曾在西方電影界產生過深遠影響的電影學說──「紀實」理論被引入中國，巴贊、克拉考爾很快成為影視業內人士競相傳頌、標傍的名字，他們的理論觀點迅速蔓延，在這蔓延的過程中，中國社會現實狀況、觀眾需求與影視業的可能性相結合，形成了曠日持久的「紀實主義」浪潮。

「紀實主義」電影理論的核心是「再現物質現實」、「還原物質現實」，具體說來，不間斷地展示生活過程的流動（長鏡頭）、盡可能實現的非職業表演效果、盡可能採用的生活實景、自然光等，都是「紀實主義」最具代表性的一些創作手法和表現手段。「紀實主義」的這些觀點、方法進入中國後，首先在八十年代「繁榮期」引出了一批優秀「紀實主義」影片的創作成功，如《沙鷗》、《鄰居等》，還有一些重大革命歷史題材影片，創作時也融入了「紀實性」的因素，如在《南昌起義》、《西安事變》、《血戰臺兒莊》等影片中，創作者自覺追求「紀實性」與「文獻性」的結合，在重大革命歷史題材片創作上取得了新的突破。

但「繁榮期」的電影創作只是出現了「紀實性」的許多因素，由於此時人們對「紀實」語言的運用還比較生澀，傳統電影思維方式、敘述方式和表現方式的「戲劇性」、「文學性」因素還相當有力地滲透在電影創作各個環節中，加上此時人們還不太習慣這種不像「戲」的「紀實性」風格表現，電影創作主導思路的還是如何提煉影片的思想內涵特別是政治思想內涵，所以作為一種電影藝術思維、電影藝術表現的理論學說和創作方

法，「紀實主義」從整體上看還處於較為幼稚的摸索階段。

而就在電影的「紀實主義」緩緩進入中國電影主流並開始提高其影響力的時候，電影業以「娛樂片」異軍突起，使「紀實主義」在電影中的探索之路受到衝擊，但作為一種探索，「紀實主義」並未在電影創作上止步，只是沒有成為最強勁的潮流。

令人驚詫的是，一直不被人太看重的電視，經歷了三十多年的積累，在八十年代末九十年代初以如火如荼之勢成為中國大眾傳播媒介中最具號召力和影響力的傳播媒體，而使其品格大增的恰恰是以「紀實主義」相標榜的一批電視紀錄片的推出。

電視的「紀實」，一方面受電影「紀實主義」理論影響，一方面也有其自身深刻的社會歷史原因及電視自身建設的原因。與電影「紀實主義」在理論觀點上相似，電視的「紀實」，也同樣追求不間斷地紀錄生活自然展開的流程（長鏡頭），同樣反對過分的主體干預，不同的是，電視的「紀實」首先強調「跟蹤拍攝」非虛構生活，這樣「同期聲」的紀錄便顯得格外重要。如電視紀錄片《藏北人家》、《遠在北京的家》、《十五歲的初中生》、《德興坊》、《老年婚姻諮詢所見聞》、《龍脊》、《深山船家》、《回家》、《壁畫後面的故事》等，到《東方時空‧生活空間》的出現和成熟，將電視「紀實」推了一個高潮。

如果說「紀實主義」的理論首先催生了「繁榮期」的中國電影，那麼當這理論蔓延到中國電視創作領域的時候，則結合了中國電視的特殊背景和其自身狀況，又結出了電視「紀實」的碩果。而電視的「紀實」不僅對電視傳媒自身意義重大，而且反過來又極大地推動了包括電影、報刊、雜誌、廣播、戲劇等傳媒領域，如許多報刊雜誌紛紛刊出的「××紀實」、「××紀實寫真」等重頭文稿；如廣播的「熱線電話」；如電影更進一步的非職業化表演、實景拍攝等。

應當看到，電視的「紀實」是對過去多年來「主題先行」、「主觀判斷生活」乃至「粉飾現實」的創作方

法的一種反動、一種撥亂反正。人們有權利看到真正的現實生活圖景，有權利分享被拍攝對象的真情實感，有權利在此基礎上作出自己的價值判斷。人們已厭倦了那種居高臨下的、充斥著教訓、不符合現實生活邏輯和情感邏輯的電視節目。這是電視「紀實」浪潮湧動的重要社會原因。

九十年代中後期，「紀實主義」在中國影視創作中經由一段時間的積累，已日漸成熟，飛速發展著的中國社會，也越來越能夠給予「紀實主義」創作以取之不盡的靈感和生活素材，觀眾也越來越習慣、熟悉這樣的思維方法、敘述方法和表現方法，於是傳統過於封閉化、戲劇化、典型化的創作方式已不再成為主流，在傳統與現代的交融中，「紀實」影視創作趨於成熟，出現了張藝謀的《秋菊打官司》、黃健中的《過年》、吳子牛的《南京大屠殺》、青年電影廠的《離開雷鋒的日子》、寧瀛的《找樂》、《民警故事》、姜文的《陽光燦爛的日子》、丁蔭楠的《周恩來》、八一廠的《大決戰》、《大轉折》等一大批具有強烈「紀實」風格的優秀影片，出現了《渴望》、《編輯部的故事》、《我愛我家》、《臨時家庭》、《過把癮》、《北京人在紐約》、《新七十二家房客》等一大批具有強烈「紀實」風格的電視劇佳作，以及一大批在「紀實主義」旗幟下催生出來的談話性節目、電視紀錄片等。

「紀實主義」從表層來看，意味著影視創作的一種思維方法、敘述方法和表現方法，但其深層意義則是人們對真實社會生活的關注、對真實社會心理的關注、對人的個體深層心態的關注，這是人們作為「人」的尊嚴意識、主體意識、自我意識覺醒的標誌，這對推進社會的民主進程，提高人的判斷、鑑別、認識、感受社會、感受自我的能力，從而整體提高民族的素質素養都有潛在的意義。

3、新英雄主義

「創建期」的中國影視文化，有一個鮮明的時代特徵和思想特徵，這就是對「英雄主義」的崇尚。新中國

建立以來，活躍在影視銀幕、螢屏上的英雄形象數不勝數，如趙一曼、石東根、李向陽、戰長河、董存瑞、李

雙雙、瓊花、鄧世昌、江姐、許雲峰、張嘎、林則徐、林詳謙、施洋、韓英、劉文學等一大批各個歷史時期的

英雄形象家喻戶曉，婦孺皆知，成為幾代觀眾心中永不磨滅的偶像，對培育幾代青年的人生觀、價值觀、世界

觀，乃至許多人的愛情觀、生活觀、審美觀都起到了不可估量的巨大作用。

一場「文化大革命」，將這「英雄主義」的健康追求推向極致，以違反生活邏輯、違犯人

的情感邏輯的「高、大、全」「三突出」的錯誤的創作方法，創作了一批缺乏內在依據和生動血肉的極其概念

化、模式化的「假英雄」形象，如八大樣戲中的那些主角，如重新拍攝的《南征北戰》、《平原游擊隊》、

《渡江偵察記》中的主角，如《春苗》、《反擊》、《盛大的節日》裡的主角等。儘管當時這種「一花獨放」

的局面，給一代人留下了「英雄主義」的理想與教育，但由於這種「英雄」的形象和「英雄主義」的創作觀

念、創作理念脫離真實、客觀的社會現實生活和真實、客觀的歷史，完全是極「左」文藝路線的產物，所以很

快也就沒有了它生存的環境，但作為一種理想化的理念，它依然沿著其慣性繼續延伸了一段時間，直到八十年

代初期或者說，「文革」式的「英雄主義」創作觀念、創作理念乃至表現方式上的許多因素，儘管從政治上整

體被否定了，但在創作上其慣性還在發揮著一定作用，如雷同化的人物、類型化的形象、概念化的性格、模式

化的語言等。

「繁榮期」中國影視的「英雄主義」理念開始發生重大變化。以「第五代」電影導演的電影創作作為代表，

「英雄主義」被賦予了具有時代感和歷史感的新的內涵。「第五代」的電影中，抽象的概念化、雷同化、模式

化、類型化的人物、形象、性格、語言被充滿感性的、個性的、激情的、傳奇的人物、形象、性格、語言所替

代，而這恰恰是對過去多年來「英雄主義」影視創作理念、創作方法的一種反動。在《一個和八個》、《晚

鐘》、《黃土地》、《紅高粱》、《盜馬賊》、《烈火金鋼》等片中，「英雄」並非無情無義，並非沒有缺

點，並非一出生就義無反顧，並非沒有任何一己之念的衝鋒陷陣，但「英雄」在特定情境中的妥協、退讓、焦慮、衝動乃至犯錯等恰恰構成了這一時期「英雄主義」追求的理念——「英雄主義」逐漸向著更為真實、也更為真誠的現實生活和歷史生活靠近了，逐漸向著觀眾本真純樸的生活和心靈靠近了。

與「第五代」電影幾乎同時崛起的重大革命歷史題材的影視創作，也以對「英雄主義」的新的理解、新的詮釋而對中國影視文化產生了巨大的震動和影響。

重大革命歷史題材影視創作，在以往相當一段時間內，是個比較敏感而較多禁忌的領域。即或偶爾涉及，也是浮光掠影地展示一下而已，如在影視創作中偶爾露一下領袖形象等。「繁榮期」重大革命歷史題材創作開始有所突破，如《西安事變》、《南昌起義》、《血戰臺兒莊》等，將較為完整的某個重要歷史事件、某些重要歷史人物搬上了銀幕或螢屏，但此時對歷史事件和歷史人物的展示，更多是編年史式地鋪敘，在「英雄主義」理念上沒有太多突破。「轉型期」重大革命歷史題材影視創作則向著這一禁忌較多的領域發起了挑戰，取得了豐碩的成果。「轉型期」重大革命歷史題材創作隨著人們思想的解放、觀念的更新，而充滿了創新的活力，傳統「英雄主義」創作理念、創作方法向著「新英雄主義」的創作理念、創作方法邁進。

「轉型期」具有代表性的重大革命歷史題材影視作品有電影《開國大典》、《周恩來》、《重慶談判》、《開天闢地》、《遵義會議》、《孫中山》、《百色起義》、《毛澤東的故事》、《劉少奇的四十四天》、《大決戰》、《大轉折》等，電視劇則有《秋白之死》、《巨人的握手》、《宋慶齡和她的姊妹們》、《中國出了個毛澤東》、《潘漢年》等。這些影視作品以「新英雄主義」的創作理念、創作方法而推動、影響乃至改變了人們對「英雄」、對「英雄主義」的觀念。

從「第五代」導演電影創作和重大革命歷史題材影視創作最新成果看，「轉型期」影視創作的「新英雄主義」基本採取了兩種互為補充的策略和方式，其一是「世俗」的「英雄」化，其二是「英雄」的「世俗」化。

所謂「世俗」的「英雄」化，意指從世俗生活中、從凡人凡事中尋找不平凡的、超凡拔俗的精神品格。大千世界，芸芸眾生，主宰生活主流的不是驚天動地、感天地泣鬼神的那些人和事，而是平平常常的生活存在，但正是在這平平常常的生活存在中，蘊藏著一些體現人的高貴、人的尊嚴、人的力量的精神品格。「轉型期」影視創作關注這些精神品格的搜尋、挖掘與表現，從而找到了一條頗具時代感的創作道路，並對觀眾產生了積極而重要的影響。

在以「第五代」導演為代表的創作群體的影視創作中，我們看到了不同於以往「英雄」形象的新英雄形象，這些「新英雄」共同的特點是真實、自然、可貴但並不完美。《紅高粱》裡「我爺爺」與「我奶奶」是尋常百姓，普通農民，但他們蔑視權貴，蔑視傳統禮教，敢愛敢恨，不論是面對土匪，還是面對只認錢不認親情的「父親」，還是面對漢奸、日本侵略者，他們都視死如歸地去殺，坦坦蕩蕩地尋求自己的幸福，儘管他們看起來失之放縱（「野合」、「顛轎」等），甚至愚昧，但不屈不撓地活著是最令人敬佩的品格。《秋菊打官司》中的秋菊沒多少文化，也有著一般農民常有的迷信和易受欺騙，身懷六甲而四處奔走，從裡到外既無英雄氣質亦無英雄的飄灑風度，但她執著、執拗地為捍衛自己的尊嚴而去「要個說法」的精神，卻使她平凡的人生加入了不平凡的內涵。《鳳凰琴》中身處貧困而矢志不移的鄉村教師、《活著》中貪賭、好玩而又善良、多情的皮影藝人，《離開雷鋒的日子裡》為懺悔誤撞雷鋒而竭其一生學習雷鋒的喬安山，及電視劇《渴望》中形形色色的北京市民，《過把癮》中性格乖張而愛情不變的城市青年，《北京人在紐約》中性格充滿矛盾、毛病一身但豪爽俠義的男女主角等等，都是以往影視銀幕、螢屏上少見的「英雄」形象。他們有著與千千萬萬普通人都一樣或相似的生活處境和命運遭際，有著不可避免的並不完美甚至有很大缺憾的問題乃至毛病——來自於其性格、性情，來自於其對世事人生的理解與判斷，但正是在這些不完美中，在這些平平常常的生活狀態中，都時時顯現著他們超出尋常的或執著，或忍耐，或拼搏，或達觀的精神氣質，精神追

求，從而引發觀眾們強烈的共鳴。

而「英雄」的「世俗化」，則意指影視銀幕、螢屏上以往那些叱吒風雲、指點江山的英雄們，更多被作為普通人，而顯現出他們超凡拔俗背後的與普通人一樣的七情六欲，自然情形、平常狀態，即英雄們不平凡中的平凡處。

重大革命歷史題材影視作品中，我們看到了以往不敢想像的一些情節故事，一些因如此生活化而分外打動人、感染人的情感細節。《開國大典》中在毛澤東與毛岸英、蔣介石與蔣經國這兩對共產黨、國民黨最高統帥父子間發生的故事對比中，揭示人民革命必勝的歷史選擇。影片整體是磅礴大氣的，因為它表現的是中國現代史上最恢宏、也最充滿英雄氣度的一幕歷史場景，但其核心結構卻恰恰是毛氏父子、蔣氏父子兩對父子的情節故事與情感糾葛，同是祭祖掃墓，蔣氏父子辭別故里的無奈與傷感，毛氏父子回顧革命半生親人紛紛魂歸黃泉的深沉與動情，似乎讓我們穿過時光的隧道，透過歲月的迷惘，與這些驚天動地的大人物共敘家常。《周恩來》中我們看到的不僅是一個共和國總理偉岸的身影和輝煌的業績，我們也感受到了他內心深處不斷被刺中的傷痛，他身處逆境，身患絕症中難以言說的悲憤與鬱悶。在電視劇《巨人的握手》、《宋慶齡和她的姊妹們》等作品中，我們也領略了孫中山、宋慶齡高山仰止的偉業後面豐富、複雜的平常人的情懷。孫中山面對流氓土匪氣十足的軍閥們怒不可遏的吼叫，宋慶齡為求真理毅然與親人斷交，孤獨地遠涉重洋，他們的喜怒哀樂自然不僅僅是兒女情長，但其兒女情長處與普通人一樣，這使得這些偉人、英雄的形象迅速與觀眾們貼近、親近起來。

還有一些再現和表現革命歷史故事或當代英雄模範故事的影視作品，如電影《烈火金鋼》、《蔣築英》、《焦裕祿》、《軍嫂》、《孔繁森》電視劇《烏龍山剿匪記》、《敵後武工隊》、《青春之歌》、《野火春風斗古城》，同樣以「新英雄主義」的創作理念，透過「世俗」的「英雄」化，「英雄」的「世俗」化，摒棄了

以往「英雄主義」的過於追求完美、完整、高大的創作傾向，而呈現出自然、真切、具有情感共鳴和親和力的生活化內容。這也是和平年代裡人們追求自然真實生活、追求人生幸福的一種價值體現，一種生活需求。

「新英雄主義」的創作理念與創作方法，契合了「轉型期」社會和觀眾的心理、情感、審美的需要，所以顯示了較強的生命力。而我們也看到，有些影視作品依然保守地依循以往「英雄主義」的創作套路，有些甚至往「高、大、全」方向上滑行，其結果是被觀眾所冷淡或淘汰，這其中有對生活體驗、表現不足的因素，也有創作理念、創作方法落伍的因素。

需要指出的是，「新英雄主義」的兩個基本策略——「世俗」的「英雄」化和「英雄」的「世俗」化，並不意味著對「英雄主義」那些價值觀念的背叛，恰恰相反，「新英雄主義」是在對「英雄主義」價值觀念充分吸收、汲取的基礎上，對「英雄主義」傳統創作方式中那些與時代需要不相契合的部分進行「揚棄」而成就的。如正義感、同情心、責任感、使命感、獻身精神等具有崇高品質的精神追求與價值追求，也同樣為「新英雄主義」所推崇，只是「新英雄主義」根據時代變革與觀眾需要，在創作理念與創作方法上更貼近、更自然、更真切也更具親和力。

4、平民化

中國影視文化最傳統的價值取向和功能特徵是它的教育教化，這與我們民族幾千年來文化的整體價值取向和功能特徵一脈相承，當然這教育教化的具體內容因時代變革而變革，但這教育教化的模式不曾發生變革。應當說，教育教化的價值取向與功能特徵的強調、宣導與實施，對人民凝聚力、向心力特別是文化上的凝聚力、向心力的強化大有益處，不應輕易否定或放棄，但「文革」把這種價值取向推向極致，「八億人民八臺戲」都是自上而下的訓教、訓導，進入「繁榮期」這種「居高臨下」的教育教化模式開始被瓦解，但新的價值

取向的模式尚未建立，與「娛樂化」、「紀實主義」、「新英雄主義」一樣，「平民化」價值取向的逐漸凸出，成為了建立「轉型期」影視文化新的價值取向模式的重要潮流。

「平民化」意味著影視創作在內容、題材、主題選擇上的貼近（貼近生活、貼近觀眾）性，在創作視角、表現視角、敘述視角上的平民意識（而非居高臨下的貴族意識），在創作心態上的平民意識（不給予觀眾指導性的結論，而給予觀眾提供共思共樂的參與空間）。

「轉型期」影視創作的「平民化」潮流體現在一些新的影視品種的出現或開拓上，如電影新民俗片、新體驗片、賀歲片，電視劇的言情劇、歷史劇、喜劇以及一大批名牌電視欄目、電視節目等。

「新民俗片」通常借助富於濃郁地域文化特徵的典型環境，如黃土地、黃河、江南水鄉、上海灘、北方深宅大院等，營造某種特定的氛圍，展開具有傳奇色彩的浪漫故事，體現一種奇異的民俗風情。從《紅高粱》中的「高粱地」及「我爺爺」、「我奶奶」的奇異情愛開始，《菊豆》、《大紅燈籠高高掛》、《二嫫》、《五魁》、《黃河謠》、《紅粉》、《秋菊打官司》、《炮打雙燈》、《桃花滿天紅》、《硯床》、《這女人這輩子》、《風月》等一大批具備上述特徵的「新民俗片」，給我們打開了演繹歷史、演繹傳統、演繹男女情愛的另一種視角，另一種方式。「新民俗片」實際是影視創作借助於傳統民俗，並在此基礎上進行充分的藝術想像，賦予這民俗以更強烈的傳奇性、故事性、情感性和刺激性。由於影視藝術技術手段的自如運用，使影片的觀賞性大大提高，並成為海內外影視業內外人士共同關注的話題。

「新民俗片」突破了傳統民俗外在的或樸實或華麗、或清新或熱烈的色調，而將富於大起大落、跌宕起伏的情感故事置放其間，從而使之獲得了新的生命。有人批評「新民俗片」是對中國傳統民俗荒誕的詮釋與無情的消解，有人批評「新民俗片」是為迎合西方人的口味而炮製出來的類型化作品，也許大家的視角和出發點不同，自然會仁者見仁，智者見智，但從影視文化的整體走向來看，「新民俗片」在影視「平民化」的探索上做

出了可貴的努力——將深刻的人文關懷與思想追求隱藏於極具可視性、極具觀賞性的場景、氛圍與傳奇的情節故事之中。

「新體驗片」用對普通人日常生活體驗的展示來代替典型化、寓言化、傳奇化，它常常選擇那些在現實生活中無法把握自己命運的小人物，他們在人生旅程中所經常遭遇的困境、窘境，以及他們為擺脫這種困境、窘境而掙扎的故事。在敘述與表現上，「新體驗片」風格樸實、樸素，節奏平平淡淡，情調起伏適度。《心香》、《四十不惑》、《大撒把》、《無人喝彩》、《雜嘴子》、《找樂》、《民警故事》、《站直啦，別趴下》、《背對背、臉對臉》、《埋伏》、《離開雷鋒的日子》、《有話好好說》、《活著》、《冬春的日子》、《巫山雲雨》等，都是體現了「新體驗片」特徵的名片。「新體驗片」在價值取向上不僅僅關注了普通人所面對的工作、事業及生活中的社會性問題，而且關注了普通人無法迴避的諸多人生問題——尷尬、困窘、創傷、苦難時常不期而遇，時常從天而降，在這裡，偶然性取代了必然性，生活體驗本身比人為的戲劇還要精彩，同時也展現了普通人面對這些困境、窘境等人生苦難時的智慧和力量，或自嘲或宣洩或妥協或退讓，或充滿愛心、或充分體諒……，總之以普通人平和、平淡的方式去迎接人生的挑戰。

因此，「新體驗片」贏得了觀眾強烈的共鳴、高度的認同，因為這原本就是與他們別無二致的生活情形，甚至人們會將自己對應於片中的主人公，進而從中找到了心靈的安慰和蘊藉。

而近幾年電影「賀歲片」的崛起，則形成了另一道格外亮麗的風景。《甲方乙方》、《不見不散》、《沒事偷著樂》、《好漢三條半》、《男婦女主任》等「賀歲片」的上映，更將影視創作「平民化」的潮流推向了一個新的階段。「賀歲片」採取的創作風格基本上是喜劇風格，選用主角多是廣大百姓觀眾所熟悉和喜愛的喜劇明星（相聲、小品演員），故事多是百姓生活中日常的乃至瑣碎的小事，氛圍則是濃濃的節日喜慶氛圍，敘事與表現上既有「新體驗片」的平實生活內容，又有略帶誇張、具有一定概括力的戲劇化情境與內涵，更重要的

是在嬉笑怒罵、啼笑皆非、顧此失彼、歪打正著等各種生活遭際與情境中，體現出隨機應變、自我調侃等人生智慧和克服生活困境、窘境的主意、辦法，從而增強平民百姓對生活的信念、信心和力量。這是「賀歲片」大受歡迎的重要原因。

電視劇「平民化」的創作趨勢更為自覺、普遍，這也許源於電視劇運作日益市場化、日益靠提高收視率來維繫其生存發展，所以只有採取「平民化」策略，才更有利於吸引眾多普通百姓觀眾。

歷史劇特別是那些借古諷今、借古喻今的歷史題材電視劇，是「平民化」電視劇思想含量最重的一種類型。《雍正王朝》、《乾隆皇帝》、《宰相劉羅鍋》、《康熙微服私訪》、《慈禧西行》等劇在歷史真實基礎上進行合理的藝術想像、藝術加工，賦予其中主人公、眾多人物，故事以鮮明的時代內涵與傳奇內涵，而改編、創作的根據一是民間傳說演義，一是今天人們的想像乃至希望。如《乾隆皇帝》中乾隆的風流倜儻、《宰相劉羅鍋》裡劉羅鍋與皇帝佬兒鬥智鬥勇、嘲弄權貴、針砭時弊、懲辦腐敗；《康熙微服私訪》中康熙大帝飽受愚弄、欺侮而又時以正義之氣力擊潰腐朽；《慈禧西行》中堂堂太后狼狽逃竄一路餐風露宿、饑寒交迫……這些都使百姓觀眾得到了巨大的心理滿足——可以對不可一世、至高無上的權威、權貴或嬉笑怒罵，或冷嘲熱諷，或看取熱鬧的心態，去遊戲其間，儘管這不等於歷史真實，也不具備現實意義，但其中的人物、故事、情緒和思想、語言可以使百姓觀眾撫今追昔，浮想聯翩，在觀看歷史傳奇、歷史演義中得到一些「幸災樂禍」，或自己終於免受此難，或大人物大英雄也「在劫難逃」這樣一些慶倖和愉快的感覺。有人說電視的功能在於「三解」——解惑、解悶、解氣，即給人們提供知識資訊（解惑）、消閒娛樂（解悶）、讓人們得到公平、公正，替人們申張正義（解氣），上述歷史題材電視劇就常常能發揮解惑、解悶、解氣的功能，所以具有極強的平民性，為百姓觀眾喜聞樂見。

言情劇的流行與言情小說的流行有著共同的觀眾背景，即廣大電視觀眾接受電視言情劇的心理基礎是渴望比生活中更浪漫、更多情、更美好、更熱烈的理想情感生活的出現，三四十年代以來被改編成電視劇（如張恨水的《啼笑姻緣》等），從臺灣女作家瓊瑤的小說改編成的電視言情劇，更是在海峽兩岸紅極一時（如《在水一方》、《月朦朧鳥朦朧》、《六個夢》等），「轉型期」言情劇的代表作有經典話劇《雷雨》改編成的同名電視劇，《蝴蝶蘭》、《周璇》及最近瓊瑤新作《還珠格格》等。這些作品常常將善良、美麗、純潔與多情集中於男女主人公身上，將最美好、最動人、最完美的情愛賦予他們，但同時又讓他們陷於不能控制、不能自拔的險境中，在生死考驗面前呈現愛的力量，情的力量。觀眾常常會在觀看過程中設身處地地處於那個特定的情境氛圍中，與主人公一起經歷歡樂與痛苦、情愛與傷感的糾葛之中，為其哭、為其笑，在大起大落的情感運動中得到情感的宣洩、排解與釋放，得到身心極大的愉悅和滿足。

電視劇喜劇片則以其幽默、風趣、智慧與明快在影視創作中佔有十分重要的地位，成為影視創作「平民化」最突出的一個領域。《編輯部的故事》、《臨時家庭》、《好男好女》、《過把癮》、《咱爺咱媽》、《新七十二家房客》等劇幾乎家喻戶曉。這些喜劇電視劇有著許多共性，如主人公大都心地善良，熱情為人、富於同情心，但往往又自以為是、自作聰明、好要面子、極易「上當受騙」，所以經常會出現「好心辦錯事」、「顧此而失彼」，「聰明反被聰明誤」、「歪打正著」、「人善被人欺」「好心被當成驢肝肺」、「偷雞不成反被狗咬」等等的喜劇化情境，使觀眾在忍俊不禁中得到人生的體悟、生活的啟示、處世的智慧，舒心的感受。如《編輯部裡的故事》中的老、中、青三代編輯中，性格各異，但卻都有著善良、愛助人、愛管閒事、好為人師、自以為是等共同特點，他們常常為了助人一臂之力，助人擺脫困境而千方百計，絞盡腦計，幾乎什麼「邪招」都使了出來，可結果常常是「雞飛蛋打」、白忙一場而自己卻倉皇逃走，還落了個「狗咬耗子多管閒事」的名聲。這其中處處是「急中生智」的聰明，以至於這些電視劇喜劇片許多臺詞、對話

都成了百姓生活中的警句、格言而廣為流傳，深入人心。

「轉型期」的「平民化」影視創作除了這些電影、電視劇的成果，還體現在一批電視名牌欄目、名牌節目的創設、運作過程中。如中央電視臺《東方時空》（尤其是其中以「講述老百姓自己的故事」為宗旨的《生活空間》）、《實話實說》及各類專題節目、娛樂類節目、服務類節目、文藝類節目等都以「真誠為您服務」相標傍，以往帶有濃烈教化及至教訓口氣和「居高臨下」的姿態為「平視」、「平等交流」、互相「敞開你的心扉」，說說心裡話所取代。僅從電視臺播音員對觀眾的問候語，從「同志們」到「觀眾同志」到「觀眾朋友」，就能見出電視節目、欄目一步步向「平民化」視角、方向轉移、前進的印跡。

「轉型期」影視創作「平民化」的價值取向，體現了中國社會整體的價值取向的變化。政治體制、經濟體制、社會體制的「整體轉型」給「平民化」的創作趨向一個大的背景，而觀眾的欣賞趣味、審美趣味、生活趣味、心理感受、情感感受等的需要則是這種取向成為一大批影視作品的最重要的依據和基礎。

轉型期中國「影視文化」建設的四個浪潮——「娛樂化」、「紀實主義」、「新英雄主義」、「平民化」已作為一種既定的事實和足跡，清晰地記錄在了中國影視文化發展歷程之中，儘管對此人們有褒有貶，但這四個浪潮以期鮮明的時代感和探索精神，為中國影視文化注入了全新的生機活力，它適應了中國社會發展的需要，滿足了人們對日益增長的優秀影視創作的需要，必將對未來中國影視文化的進一步發展產生深遠影響。

三、跨世紀中國影視文化的戰略目標和戰略任務

面臨世紀之交的中國影視文化，將以怎樣的形象、姿態、風貌步入二十一世紀，在未來新世紀中國社會文化格局中，又將扮演怎樣的角色，起到怎樣的作用，換言之，跨世紀中國影視文化的戰略目標和戰略任務是什

麼，應當是我們當下認真思考並予以梳理的又一個重要命題。

跨世紀的中國影視文化，建立在新中國建立五十週年來影視文化建設的基礎上，常言道：溫故而知新，在我們對五十年來中國影視文化特別是新的歷史時期（「繁榮期」、「轉型期」）影視文化的歷程作了客觀描述與回顧的基礎上，我們對跨世紀中國影視文化的前景充滿了期待，充滿了希望。

1、跨世紀中國影視文化的戰略目標

跨世紀的中國影視文化，一方面需要對民族傳統文化作較大規模的整理、繼承、開掘和再創造；另一方面，也需要對世界影視文化發展的挑戰，以更符合世界影視文化發展潮流的狀態、方式和水準呈現在世人面前。跨世紀中國影視文化，一方面要在「轉型期」成果基礎上，繼續深入地貼近生活，貼近時代，為百姓觀眾喜聞樂見；另一方面也要努力提高其品格品位，以更多佳作留下深刻的時代記錄。概括起來說，跨世紀中國影視文化的戰略目標應當為：民族化、國際化、大眾化、人文化。

(1)民族化

談到民族化，便會讓人聯想到大漠孤煙、黃土高坡、長江長城、黃山黃河、無垠草原及青藏高原，的確這些不朽的標誌是我們民族文化最典型的形態風貌的象徵，對於影視文化創造來說，再現、表現這些具有鮮明民族特色的形態風貌是「民族化」必不可少的內容。但僅僅在形態風貌上去再現與表現，還是遠遠不夠的，如果說這只是「民族化」第一個層次的內容，那麼生動地展現這形態風貌後面的生活——「人」的生活則是「民族化」第二個層次的內容。新的時代，使我們各民族的生活方式、生活狀態、生活理念發生了巨大變化，怎樣深入到這千姿百態豐富雜多的生活中去，提取最具代表性、最具時代感的內容，是影視文化工作者不可推卸的歷史責任。而更核心、更重要的，還在於透過這表層的民族生活形態風貌，民族生活方式、狀態、理念，去提

練、昇華，概括出屬於我們民族特有的那些精神氣質。影視文化史上的經典之作，無不以深刻地體現揭示民族精神氣質而流傳不衰。

影視文化「民族化」的另一個問題是，「民族化」並不僅僅是已經過去的、時代久遠的那些歷史生活，這當然是重要的，還應包括近、現代乃至當代中華民族最新的物質精神財富的創造。「繁榮期」與「轉型期」許多優秀影視作品，是從現當代優秀文學、戲劇創作中經過改編，經過重新處理、創造而成功的，未來這條道路依然是影視文化創造的重要素材來源，當然，不僅僅是那些優秀文學、戲劇創作，還應拓展視野，到更為廣闊的天地裡尋找素材，如新聞、報刊，如人文社會科學最新研究成果，如社會流行的各種時尚等。

影視文化「民族化」還有一個問題便是老生常談的繼承與發展的問題。繼承民族傳統優秀文化成果，並不斷開掘其富於時代感的內涵，使之「化腐朽為神奇」，這就是繼承中的發展，同時，在民族傳統文化基礎上，鍛造新的語彙、新的思維、新的創作方法和表現方式，也是繼承中的發展。只談繼承，不談發展，是一種保守的思想；只談發展，不談繼承，則是容易缺乏長久生命力的思想。

跨世紀中國影視文化應當以她大氣磅礡的氣勢，努力汲取民族傳統文化，特別是傳統影視文化中的豐富營養，為創造具有中國氣派、中國風格、中國特色的「民族化」影視文化作出自己寶貴的貢獻。

(2)國際化

八十年代以來，中國影視文化邁出了「國際化」步伐，經過影視工作者的辛勤耕耘，中國影視已開始在國際影視界佔有一席地位，如各種國際性獎項的獲取，如大量中、外合作影視片的成功，如日益頻繁的中、外影視交流，以及中國影視佳作走向國際市場等。面對新世紀，中國影視將如何繼續完成其更宏偉的「國際化」目標呢？

第一，在影視運作模式上，應遵循國際慣例與國際準則。作為一個龐大的文化產業，發達國家的影視文化創造已經形成了相對成熟、穩定的運作方式，運行體系，國際影視運作也同樣形成了一整體模式，不論是物質、技術、版權、製作流程的管理、協商與控制，都形成了一些國際慣例與準則。我們長期受單一計劃經濟管理體制與模式的制約，不習慣、不熟悉這些國際慣例與準則，在中外影視交流、合作過程中，要麼盲目地依附合作者，要麼無意中沒有遵守有關慣例準則，這就影響了我們的形象，也阻礙了影視文化「國際化」的進程。而嚴格遵循國際慣例準則，我們就把握了主動，既不損害別人的利益，也將有效地保護我們自己的利益。

第二，在意識形態策略上即要「求同存異」，也要「內外有別」，應當鼓勵影視作品「國際版」的獨立推出。長期以來，我們與西方國家在意識形態領域存在嚴重分歧，至今依然如此。在影視創作上同樣如此，新中國建立以來的許多影視作品，拿到國際上去得不到人家的認同，這是可以理解的。「轉型期」中國影視佳作透過許多方式打入國際影視界，但在意識形態上，不少影視作品採取了「投其所好」（投西方人的口味）的作法，這又難以讓我們自己認可。從目前國際影視策略方面看難以取得多大改變，面對這種局面，我們應當化被動為主壓制發展中國家的影視文化發展，從意識形態方面的動向來看，西方人借助其經濟、政治、文化的強勢來動，能否本著「求同存異」原則，在大的問題上予以迴避，但涉及民族尊嚴之處絕不讓步。我們也要「內外有別」，符合主流意識形態的影視文化創作，是「國內版」，同時按照國際上容易接受、認可的方式，鼓勵做成「國際版」，專對國際影視界開放。這對改善我們的意識形態策略、強化對外影視宣傳力度大有益處。

第三，實現影視文化「國際化」目標，關鍵在於優秀人才的脫穎而出。應當集中各方面優勢力量，採取積極措施，為那些政治強、業務精、作風正，同時有一定國際交流合作經驗、有「國際化」意識的影視創作優秀人才提供必要條件，使之早日登上國際影視界。只要有長期打算，就一定能將一批優秀人物推到國際影視舞臺

前沿，那時影視文化「國際化」目標的實現就為時不遠了。

(3)大眾化

中國影視文化在「轉型期」最突出的成就，就是其「大眾化」品格的確立與實現。在中國影視文化「大眾化」的道路上，留下了許多可貴的經驗，也留下了值得反思的一些教訓。

第一，在影視創作的價值取向上，要將「適應」與「引導」相結合。所謂「適應」，就是適應廣大觀眾日益變化的價值取向的需要；所謂「引導」，就是在「適應」中「引導」，觀眾對其價值取向的選擇。沒有「適應」，難免脫離觀眾；沒有「引導」，則可能流於「迎合」乃至「媚俗」，遲早也會為觀眾所摒棄。「轉型期」許多成功的影視作品，都是在這個關係上把握比較到位的，而有些（如為「侃」而「侃」的「賓館影視」）則失之偏頗。

第二，在影視創作的審美品格上，要將「通俗」與「雅致」結合，真正實現「雅俗共賞」。儘管對影視創作來講，「雅俗共賞」是個很難達到的境界，但那些優秀作品的確也實現了這個目標。「通俗」指的是將一種理念、思想、情感用淺顯、樸素、直白的方式表達出來，「雅致」指的是這種表達的精緻、精確、精彩。這其中「智慧」的含量尤為重要，影視創作中多一些「智慧」點，就多一種吸引力，就多一種將「通俗」與「雅致」結合起來的途徑的辦法。

第三，在影視生產與傳播過程中，要將創作者的「設計」與觀眾的「參與」結合起來，以達到影視有效的創作與傳播效果。在「轉型期」以前，受當時各方面條件的限制，影視生產與傳播似乎只是影視創作者的事情，影視的「設計」只能依據影視創作者自身的積累成果，而「轉型期」影視創作的「設計」則越來越離不開觀眾的「參與」了。有些影視作品，其生產過程伴之以觀眾的「參與」，其傳播過程同樣仰仗觀眾的「參與」，甚至有的影視作品完全把握觀眾「參與」的意見，建議去「設計」自己未來的作品。這種創作者「設計」與觀眾

「參與」密切結合的結果，就是大大提高了影視生產、傳播的效果，這是實現影視「大眾化」的重要管道。

(4)人文化

「人文化」指的是影視文化創造中蘊含的人文價值，即影視文化創造中那些具有獨創性的、對人生有獨到發現的，表達了獨特人生哲理、人文理想的價值存在。中國影視文化在「轉型期」裡貢獻了這方面的一些探索，但從整體上看力度尚須加強。

第一，應當重視對現實生活中敏感、重要人生問題的表現與探索。我們所處的時代，是一個大變革的時代，人們在急遽變動的現實生活中突如其來地面臨眾多人生問題，在工作、事業、愛情、友誼、婚姻、家庭等許多人生問題上有痛苦、有困惑、有疑問、有焦慮、有憂患，如何面對這眾多古老而全新的人生問題，需要影視創作不迴避，不遠離，而紮紮實實地從現實生活中去提取，予以高度的提煉與概括，予以獨特的敘述與表現。

第二，應當重視從歷史素材中發掘富於時代感的新的命題。歷史與現實經常會發生「驚人相似的一幕」，借古諷今，借古喻今，而許多人生命題也許透過對歷史素材的富於時代感的發掘而重新為今天的人們所需要的珍寶。許多成功影視之作的秘訣是借古諷今，今天的人們所認知，給人們以啟迪。歷史素材中蘊藏著無數為今天時代、今天的人們所需要的珍寶。

第三，應當充分汲取中外影視文化乃至中外人文社會科學的最新成果，探索更具表現力的多樣的敘述方式與表現方式。敘述與表現的「視角」，經常會與影視創作者整體素養相關聯，這不僅是個藝術技巧的問題，也是一個人文品格的問題。要想獲得更為豐富的影視表現力，獲得更為多樣的敘述方式與表現方式（多種多樣的「視角」），就須充分汲取中外影視文化已有和正在創造的新的成果，甚至廣泛汲取中外人文社會科學最新的成果，使影視創作獲得思維上的開闊與豐富，從而探索出新的敘述與表現形式。

民族化、國際化、大眾化、人文化，作為跨世紀中國影視文化的戰略目標，需方方面面共同努力方能實現，對中國影視文化工作者和相關領域、部門來說，可謂任重而道遠。

2、跨世紀中國影視文化的戰略任務

（1）為國家影視「精品戰略」的實現提供新的影視文本

進入九十年代，國家對電影電視創作從宏觀規劃到微觀落實，都圍繞著「出精品」作文章，與此相關一系列方針、政策、措施的出臺，被人們稱之為「精品戰略」。「精品戰略」的提出，對中國影視文化發展指明了方向。跨世紀中國影視文化的首當其衝的任務，就是為國家影視「精品戰略」的實現做出自己的新的貢獻，提供新的影視文本。

第一，確定跨世紀中國影視「精品」選題的範圍。根據社會、文化、百姓生活發展的需要，確定入圍「精品」的影視作品選題，以重點保證其生產和品質。

第二，加大影視「精品」的策劃力度。對於已經入圍影視「精品」選題的影視創作，重在策劃，盡量在前期策劃中精心構思、設計，儘量將有代表性的意見和希望體現在策劃之中。

第三，加大影視「精品」的後開發力度。被確定為「精品」的影視創作不僅要在藝術上把關，也要在「後開發」上予以強勁支援，如新聞傳播、相關產品製作出售、發行管道上的優惠等，使之發揮應有的影響和作用。

（2）為未來影視文化建設探索新的增長點

「轉型期」的影視文化，以娛樂化、紀實主義、新英雄主義、平民化的探索，為中國影視文化建設作出了極為重要的貢獻。在世紀之交的時刻，我們應以怎樣的努力，來為未來影視文化建設探索新的增長點呢？

第一，在影視創作上，繼續發揮集團優勢，同時注重創作者個性的融入，形成具有中國特色的影視生產創作模式。縱觀世界影視文化創造，大凡成熟的影視創作，都離不開一種基本生產創作模式的支撐，「模式」在這裡並不是一種死板的套路，而是一種規律。中國影視文化在其自身的發展歷程中，也逐漸摸索出了一些規律，其

中以創作者個性為先導，創作生產集團為後盾，形成了一些較具中國特色的影視生產創作方式，在此基礎上，應當繼續前進，把一些特色影視生產創作方式凝煉、集中、提升為中國特色的影視生產創作模式，這將對提高中國影視文化的生產力起極大的推動作用。

第二，在影視傳播上，應充分利用各種傳媒的作用，使影視傳播力度、效果加倍提高。極有可能帶出新的事業領域，在資訊社會，知識經濟時代也等各類傳播媒體如能與影視創作聯手，相互推動。因此，加大傳播力度，對中國影視文化乃至傳播業的發展都將產生積極影響。

第三，在影視經營運作上，努力開拓新的市場，提高「綜合效應」。發達國家影視業的「後影視開發」已經營運作多年，形成了較為成熟、完備的影視市場。而中國影視業經營運作方式近些年來剛剛開始探索市場化之路，所以我們的影視市場體系遠遠不夠成熟、完備，在這種情形下，我們理應為國家影視文化發展走出一條良性的市場化之路，儘管這條路會走得很艱難，但現在畢竟已經上了路，所有的成敗得失都是寶貴財富，但有一點需指出，絕不能僅僅從一個角度去考慮市場開發，如只從商業利益（賺錢）或只從迎合觀眾某種較為低俗的趣味出發，這些都是短時、短視的「效應」，應提倡「綜合效應」——兼顧社會效益與經濟效益，兼顧「雅」與「俗」等，這才有可能培育、帶動一個較為長久的、有生命力的社會主義影視市場。

(3)為中國社會文化進步提供新的理念

中國影視文化是中國社會文化的一個組成部分，因此，它有理由為推動中國社會文化的進步作出自己的貢獻。這主要體現在為中國社會文化進步提供新的理念方面。理念的獲得離不開理論建設，因此，重視和加強中國影視文化的理論建設就顯得格外重要。如何加強中國影視文化的理論建設？

第一，加強中國影視文化的理論隊伍的建設。跨世紀中國影視文化，不僅需要一批拼搏在創作第一線的影

視工作者，也需要一批活躍在理論批評領域裡的專門的影視理論批評工作者。為保證他們出新成果，新理念，需要從長遠打算，就中國影視理論工作者隊伍的來源、佈局、現狀出發，在資訊交流管道、課題立項、成果推出、資金投入、後備人才培養等方面進行安排，使這支隊伍保持旺盛的生命力。

第二，加強中國影視文化的理論陣地建設。充分利用現有影視理論研究陣地，使影視成果多層次、多方面地得以推出。其中基礎理論研究、提高理論成果的權威性、指導性和建設性。

第三，加強各種方式的激勵機制的建設。應當象重視影視創作的激勵一樣，重視影視理論研究，給影視理論研究以更多的機會，獲得它最大的作用和效益。在激勵機制的建設上，採取靈活多樣的方式方法，予以宣導、傳播、鼓勵，不使其自生自滅。

當然，除了外部各種條件、環境，重要的還是中國影視文化的理論隊伍自身素質與水準的提高，從業者應面向新世紀，面向世界，面向未來，以高度的責任感、使命感、以科學的精神和創新的勇氣，知難而進，不斷探索跨世紀中國影視文化面臨的新情況、新問題，予以高屋建瓴的闡釋和表達。

縱覽新中國影視文化發展的三個歷史階段，特別是「轉型期」中國影視文化建設的四個浪潮，我們深感跨世紀的中國影視文化肩負著光榮而艱巨的歷史使命，可謂任重而道遠。

四、新中國以來電影藝術發展之路與思考

在筆者看來，新中國六十多年電影藝術發展之路大體可以劃分為五個階段，在每一個階段，中國電影藝術所扮演的角色和承擔的功能，以及創作方法既有相互聯繫和傳承，又呈現出不同的特點和風貌。經過六十多年的發展探索，中國電影創造了輝煌的業績，也不斷面臨著新的困難與新的挑戰。面對複雜而全新的社會環境、

文化環境以及媒介環境，從六十多年的發展之路，我們應獲得怎樣的經驗和啟示呢？本節將對此作一初步解析。

（一）新中國以來電影藝術發展的五個階段

新中國六十多年來的電影藝術發展劃分的五個階段分別為：建構模式階段（一九四九至一九六六年），走向極左階段（一九六六至一九七六年），開放多元階段（一九七六至二十世紀八十年代），探索轉型階段（二十世紀九十年代），復甦重構階段（二十一世紀以來）。

1、建構模式階段（一九四九至一九六六年）。

新中國的誕生，不僅建立了一個新的政權，也開闢了電影藝術發展新的道路。在十七年時間裡初步建構了有鮮明新中國特質的電影藝術生產、傳播模式。這一模式主要體現為：強調電影為政治服務的政治宣傳功能，扮演配合革命鬥爭的工具角色，產生團結人民，打擊敵人的傳播功效；這一模式要求對觀眾進行革命信念的洗禮，革命理想的灌輸和革命激情的薰染。在創作方法上，主要採用革命現實主義和革命浪漫主義的相結合的方法，「革命」、「激情」、「理想」成為這一階段電影藝術的主要特徵和關鍵字。這一模式的形成，一方面來自列寧關於電影是「形象的政論片」的思想；另一方面更重要的是來自於緊張、激烈的國際國內政治鬥爭、革命運動及社會環境的迫切需要。這一模式實際上早在延安時期已初見端倪，在這一階段得到了極大的強化。

2、走向極左階段（一九六六至一九七六年）。

文革十年，是極「左」政治統治的十年，電影也不例外，自然也走向了極「左」，直接成為了極「左」政治的工具手段。創作方法也丟棄了現實主義的基本要求，將革命浪漫主義推向了極致，呈現出「偽古典主義」的形貌。電影觀眾則處於完全被動、盲從的地位，因為別無選擇，「八億人民八臺戲」即是這一階段電影觀影狀態的生動寫照。儘管個別影片如《閃閃的紅星》、《海霞》等也做了難能可貴的藝術探索，但總體上還是凸顯著極「左」的色彩與印記。

3、開放多元階段（一九七六至二十世紀八十年代）。這一階段，各條戰線、各行各業都在進行著聲勢浩大的思想解放運動。在電影藝術領域，「批判現實」「反思歷史」成為關鍵字。這一階段的電影擺脫了單一的蘇聯的模式，尤其是極左的模式，打開國門，向世界開放，將歐洲主流電影作為學習的榜樣，一些電影藝術大師如巴贊、克拉考爾等的電影理論被翻譯介紹進來，一些經典的影片也傳入中國，這些在理論和實踐上對中國電影藝術的成熟起到極大地推動和促進作用。這一階段中國電影因此呈現多元繁榮的局面，主要體現在三個方面：一是恢復三十年代以來中國電影的現實主義傳統；二是依循西方最前沿的電影寫實美學的原則，結合中國的當代現實生活，形成這一階段的新現實主義創作潮流；三是大膽引入西方最前沿的電影藝術形式，形成具有現代意味的全新電影藝術創作。尤為難能可貴的是，這一階段老中青幾代電影藝術家都煥發了創作青春，推出了內容與樣式豐富多彩的銀幕景觀，一批傳世之作得以生產與傳播，如《小花》、《小街》、《鄰居》、《牧馬人》、《高山下的花環》、《芙蓉鎮》、《黃土地》、《紅高粱》等。正是由於思想上的解放才有了中國電影開放的局面，也正是因為開放的局面，才形成了中國電影多元繁榮的時代風貌。

4、探索轉型階段（二十世紀九十年代）。二十世紀九十年代以後，中國電影處於探索徘徊階段，在探索中徘徊，在徘徊中探索。一方面中國經濟社會的轉型帶來了中國電影的轉型，傳統的計劃經濟體制逐漸被打破，中國特色社會主義市場體系進入了全面探索，這使得長期在計劃經濟體制下生存的電影生產模式遭遇到極大挑戰；另一方面電視等媒體的崛起和中國加入ＷＴＯ，也給傳統的電影帶來了強烈的衝擊。儘管一些電影藝術家創作了具有國際影響的電影藝術作品，也有一些年輕的電影人推出了具有藝術與社會價值的獨立影片，但從整體上看，這一階段電影的生產力在下降，生產關係急需調整，電影觀眾對電影的關注在下滑，不再擁有八十年代電影的影響和地位。當然我們也必須看到，在徘徊和困境中，中國電影在這一階段也不斷進行著體制、機制、生產與傳播等多方面探索，這些都為下一階段的電影藝術發展奠定了基礎。

5、復甦重構階段（二十一世紀以來）。新世紀以來，中國電影的關鍵字就是「產業化」。在上一階段探索的基礎上，中國的電影政策更加開放，電影全新的生產關係調整初見成效，投資主體、生產主體、院線經營日益實現多元化，電影公共服務的理念得到全新的闡釋、確立並展開，逐步形成了符合新時代市場規律的電影生產、傳播、運營體系。其中，電影生產的科技含量日益提高，電影傳播方式、渠道也日益豐富與多樣。

（二）當前中國電影藝術發展的三個格局

當前的中國電影藝術發展已形成內容生產、產業和文化的新格局，彰顯出時代的活力，也正在開闢著新的生存發展空間。

1、電影內容生產格局：主旋律電影、藝術電影、商業電影三足鼎立又相互交融

經過多年的探索，中國電影的內容生產已經形成了主旋律電影、藝術電影、商業電影三足鼎立的格局。主旋律電影立足於意識形態宣傳的需要，從歷史與現實中選取符合體現主流價值的題材，突出對電影觀眾的教育作用；藝術電影著力於電影藝術家個性化的內容與形式探索，凸顯獨特的情感與思想的表達，呈現出多樣化的藝術追求；商業電影則著力於對市場和觀眾娛樂化的訴求，透過具有觀賞性的視聽形象喚起觀眾休閒娛樂的滿足。從當前中國電影內容生產的數量、質量和傳播效果來看，這三種類型電影的確形成了三分天下的局面。尤其值得關注的是這三大類電影既各具特色，擁有不同的目標與追求，但同時也相互借鑑，相互滲透，乃至相互交融。一些成功的電影藝術創作已突破了單一類型電影的傳統做法，從不同類型電影中取長補短，如《建國大業》從題材上看屬於典型的主旋律電影，但其精細的藝術架構不論從思想上還是藝術上都在同類題材中取得了相當的突破，具有了藝術電影獨特的藝術個性和原創價值，同時一百七十多位明星的加盟也帶來了極具觀賞和

娛樂色彩的商業電影元素，具備了商業電影的價值。而馮小剛一系列賀歲片的推出屬於典型的商業電影，但其匠心獨運的藝術構思也使其具有了藝術電影的價值，同時這些賀歲片的懲惡揚善等價值取向也與主旋律電影的要求並行不悖。需要指出的是，如何在藝術電影的生產與傳播中滲透主旋律電影的價值，同時又能獲得商業電影的價值，在這一方面尚有較大的探索和創新的空間。

2、電影產業格局：大片、中片和小片共同繁榮，中片亟待重點發展

所謂大片、中片、小片從產業的角度來看，主要是以投入的水平來界分的。數千萬元（人民幣）以上的投入一般稱之為大片，一千萬至數千萬元（人民幣）之間的一般稱之為中片，一千萬元（人民幣）以下的投入一般稱之為小片。近年來，以《英雄》、《十面埋伏》、《赤壁》等為代表的電影大片，以其巨大的投入，豪華的明星陣容，恢弘的場面與氣勢，強烈的視聽衝擊力獲得了極高的票房回報，為中國電影產業的發展做出了突出貢獻。而眾多的小片則以其個性化的創造對青春、生命、歷史、現實予以了精緻的發現和展示，體現出較為鮮明的藝術質感。

但我們也要看到大片固然擁有令人羨慕的票房號召力，卻往往因為過多地表現了我們歷史文化中的扭曲甚至荒誕的一面，過度在意歐美反應的「媚洋」傾向而遭致人們詬病，在拉動電影市場的同時難免對藝術文化造成損傷。不少小片或許不乏精美的藝術表現，但卻由於投入不足，規模有限，難以收穫理想的票房，對電影產業的貢獻度也因之不足。當然，個別小片如《瘋狂的石頭》也創造了出人意料的票房奇蹟，但這畢竟是鳳毛麟角的個案。

近年來，以《雲水謠》、《鐵人》等為代表的中片的推出，景況令人欣喜。這些中片投入不大，但卻擁有了較好的票房。在獲得市場價值的同時，又不失藝術的質感，呈現出較高的文化品位與品格。可以說，中片兼具了大片的市場效應與小片的藝術文化品質。因此，重點發展與推動中片發展是啟動中國電影產業的關鍵。

3、電影文化格局：在藝術文化、傳媒文化和娛樂休閒文化中應當發揮更大的引領作用

從文化視角來看，電影屬於藝術文化，又屬傳媒文化和娛樂休閒文化。在藝術文化中，電影在各個歷史階段，時常扮演著引領的角色，對其他藝術樣式，如音樂、美術、電視等產生過重要影響。但由於種種原因，電影對於其他藝術品種的影響力近些年來受到了一定程度的削弱。儘管一些著名電影人如張藝謀、陳凱歌等在其他藝術樣式的探索中做出了傑出貢獻，但總體上看，電影藝術在引領其他藝術和創造新的藝術樣式的進程中還有較大的發展空間。在傳媒文化領域，紀錄電影、科教電影曾經產生過不可替代的歷史性作用，而多年來，隨著電視的崛起，尤其是互聯網、手機等新媒體的崛起，電影在傳媒領域獨特的宣傳與教育作用受到削弱。在媒介走向融合的今天，電影需與時俱進，強化其獨特的傳媒功能。而在休閒娛樂領域，電影與之具有天然的緣分。我們在《印象劉三姐》的演出現場，在盧山旅遊景區已經體驗到電影在其中舉足輕重的地位和作用。隨著文化創意產業的發展，休閒娛樂業的繁榮，電影理應在其中扮演更為重要的角色。不論是引領並創造新的藝術樣式，還是強化傳媒功能，融入休閒娛樂等創意產業，電影的文化功能在未來應當得到進一步的強化與拓展，進而形成更全面、更完善的電影文化格局。

（三）對未來中國電影發展的四點思考

新中國六十多年電影藝術發展之路積累了寶貴的歷史經驗，也留下了不少遺憾乃至教訓。站在歷史發展的新的起點上，回顧歷史，展望未來，對未來中國電影發展有如下幾點思考。

1、本土化。

不論是模仿蘇聯還是模仿歐美，借鑑與學習必不可少，但真正產生重大而深遠影響的成功的電影作品，無一不是深刻反映現實與歷史，真實表達了中國人的情感和思想，體現出中國氣派、風度和風範的

佳作。因此，堅持走本土化路線，紮根中國的歷史文化土壤，追求中國百姓的喜聞樂見，彰顯鮮明的民族特質與大國氣度，這應當成為中國電影不可動搖的目標追求。

2、**國際化**。國際化意味著中國電影不能「閉關鎖國」，而要堅持開放，從世界上各個國家和地區的優秀電影理論和實踐中汲取營養，豐富我們電影生產、傳播理念、方法與手段。在理念上，應當擁有開闊的國際視野，以民族性的話題表現人類性的情懷；在方法上，應當融入世界電影主流，以國際通行的規則，國際慣例來生產、傳播和運營民族電影；在手段上，則應學習和借鑑最先進的藝術和技術手法，不斷鞏固和提升與世界電影對話的能力。

3、**人文化**。不論是事件、故事、情節還是細節，也不論是敘事方式與表現技巧，最終都離不開銀幕上大寫的「人」的形象。以人為本，塑造出有血有肉，同時有歷史文化含量的銀幕形象，從而豐富新時代中國電影畫廊，這應當是中國電影為之不懈努力的重要任務。

4、**專業化**。評價電影藝術的水準有很多，如政治標準、思想標準、市場標準、產業標準，這些固然都很重要，但電影藝術有其自身的一整套專業化評價標準。尤其在電影的生產和傳播過程中，每一個環節能否達到精益求精的專業化水準，對電影藝術的品質和效應影響巨大。只有在電影藝術的生產與傳播的各個環節都能保持較高的專業化追求，才有可能實現電影藝術思想性、藝術性和觀賞性的完美統一。

新中國六十多年電影藝術發展，是新中國六十多年文化藝術創造和社會生活進步的重要組成部分。六十多年來，中國電影在不同的歷史階段發揮了多方面的功能，扮演了多樣的角色，成為新中國歷史發展進程中人們共同的影像記憶。這是一筆寶貴的財富，值得我們不斷地從新的時代起點上予以回顧、梳理，其豐富的經驗將會為未來中國電影的發展帶來多方面的啟示。

五、中國電視節目創新的三個發展階段

中國電視已經走過了五十多年，在半個世紀的歷史進程中，她有過創業的艱辛、探索的曲折，也有過成功的輝煌與喜悅……而始終未曾間斷的是她一以貫之、孜孜不倦的創新。中國電視五十多年，從某種意義上看，就是一部不斷滿足中國百姓日益增長的文化需求的創新史。

筆者認為，中國電視五十多年在內容生產方面，可以用「品」字來劃分出三個發展階段：前二十年是以「宣傳品」為主導的階段；後三十年又可分為兩個時期──以「作品」為主導的階段和以「產品」為主導的階段。從以「宣傳品」主導到以「作品」、「產品」為主導，每一發展階段上，電視節目創新在目標、內容、方式等方面，也呈現出不同的特點。本文力圖對中國電視五十多年來節目創新的歷程作一梳理和分析，並對其未來發展予以思考和前瞻。

（一）「宣傳品」為主導階段（一九五八至一九七八）：多種傳媒、藝術樣式的借鑑、模仿

「建立在社會主義政治體制背景下的中國電視，從一開始就奠定了其特殊的重要地位──黨和政府的喉舌和宣傳工具。」因此，這一階段中國電視的內容生產，主要圍繞黨和政府的每個階段的中心工作，來組織、開展宣傳，承擔的是「宣傳教化」功能，扮演著黨和政府的「喉舌」角色，突出強調的是意識形態的要求。導向正確、領導滿意則是衡量節目宣傳質量、效果的最為重要的評價標準。

由於處在初創階段，電視節目從技術到藝術遠未成熟，更多是從鄰近的廣播、報紙、通訊社、新聞紀錄電影和戲劇（舞臺劇）、電影（故事片）那裡學習、借鑑和模仿。如在影像上模仿紀錄電影（「新影體」）；

在文字風格上模仿《人民日報》（「人民體」）；在播報方式上模仿人民廣播（「廣播體」）；在報導體裁上則模仿的是新華通訊社（「新華體」）……在傳媒系統當中，電視像是新聞紀錄電影的縮小版，人民日報的影像版，人民廣播的圖像版，新華通訊社的精簡版；在藝術系統中，電視則更多從戲劇（舞臺劇）、電影（故事片）那裡直接借鑑、吸納內容、樣態與方式，不少電視節目被觀眾視為「小戲劇」、「小電影」。

1、**電視劇**。從一九五八年中國第一部電視劇《一口菜餅子》誕生到《黨救活了他》、《相親記》、《新的一代》、《火種》等中國早期電視劇，其大多場景構成單一、故事情節簡單、沒有複雜的人物關係和結構線索。如《一口菜餅子》的背景就是一塊灰天幕，場景只是一個草棚子和一些簡單的道具，整個劇時長只有二十分鐘，故事情節就是姐姐向妹妹講述一口菜餅子的故事。由於當時的技術條件限制，這些電視劇幾乎都採取的是直播的方式，因此，演員的表演和觀眾的觀賞處於同步狀態，沒有錄製，沒有剪輯，因此，「從某種程度上說，更接近於舞臺劇。」

2、**電視新聞**。「早期北京電視臺的攝製人員大都來自『新影』廠和『八一』廠……在觀念和實踐方面都深深影響了早期中國電視的電視新聞……創作手法如出一轍。」「早期電視新聞節目的形態有圖片報導、電視新聞片以及口播新聞。」這些新聞節目主要有三種形式：第一種是圖片加解說，如圖片報導，「圖片報導是電視新聞節目的一種形式。採用的圖片大多來自新華社，在攝像處理的同時加配解說詞」；第二種是新聞紀錄片加解說，如電視新聞片，北京電視臺設立的固定欄目《電視新聞》，主要播放的就是這種節目類型；第三種是口播稿稿，即口播新聞，北京電視臺設立的固定欄目《電視新聞電臺，如由沈力播報的《簡明新聞》。

3、**電視文藝**。電視文藝是早期電視節目中不可或缺的重要內容，從一九五八了國慶焰火晚會的轉播，從一九六〇年開始就有了綜合性的文藝晚會春節文藝晚會的出現，儘管早期電視文藝節目更多的是對詩歌朗誦、舞蹈、相聲、曲藝、雜技、映月等藝術樣式的直播或轉播，沒有進行成功的「電視化」，但是它對電視文藝節

目形式的嘗試和探索還是為我們的電視文藝發展邁出了可貴的一步。如三次《笑的晚會》，尤其是第三次《笑的晚會》，「試圖突破社會上現有文藝節目的局限，創作適於電視演播的喜劇節目」，對中國電視文藝，尤其是晚會類節目的發展打下了很好的技術與藝術基礎。

這一階段電視節目創新更多的體現在借鑑、模仿的「雜交」，因此，一些節目呈現出「四不像」狀態，如「電視片」既有故事性，也有新聞紀實性，其解說詞既不像傳統新聞報導，也不像傳統文學樣式，而顯現出「別樣」的形貌，《收租院》就是此一階段電視節目創新影響較大的代表性之作。

從整體上看，這一階段中國電視節目體現出以導向正確、領導滿意、凸顯意識形態宣傳功能的「宣傳品」特質，在節目創新方面，主要體現為借鑑、模仿其他歷史積累較長、較厚的傳媒樣式與藝術樣式，尚未形成自己鮮明獨立的傳媒特徵與藝術特徵。當然，借鑑、模仿常常是創新的第一步，這一時期在借鑑、模仿中的一些探索也已顯現出一些具有突破可能的新質。

（二）「作品」為主導階段（一九七八年至二十世紀九十年代中後期）：形式與觀念的探索

這一階段，中國電視一方面努力擺脫上一時期模仿、借鑑別種傳媒樣式、藝術樣式的狀態；另一方面又在模仿、借鑑別種傳媒樣式、藝術樣式的基礎之上，努力探索具有電視獨特傳媒特徵、藝術特徵的新形式和新觀念，探索具有中國特色的電視內容生產之路。概括而言，這一階段電視內容生產是以「作品」生產為主導的階段，電視從業者的職業化、專業化追求得到了極大的尊重和肯定。在電視形式、觀念上追求個性、原創性和獨特性成為這一時期節目創新的突出特點。

1、形式與類型的探索（二十世紀八十年代）

二十世紀八十年代電視節目創新的成果，集中體現為電視專題片、電視劇和電視文藝這幾種有中國特色的節目類型的發展和成熟，以及節目主持人這一電視獨特識別字號的出現上。

（1）電視專題片。電視專題片是中國電視人在本土實踐中提煉、概括出的節目類型。這一時期電視專題片生產量量大，影響深遠，成為中國電視螢屏支柱性的節目內容之一，主要體現為以下幾種形態：一是風光風情片，以展現自然景觀、民族風情、地域風光為主，如《大連漫遊》、《哈爾濱的夏天》、《三峽的傳說》（插曲《鄉戀》在文藝界乃至社會上引發了很大的爭議，並導致此後中國大陸原創流行音樂的崛起），這些風光風情片在視聽表現力與衝擊力上做了不少新的探索；二是文化片，以表現歷史文化創造與進步為主，標誌性的作品就是轟動一時的《話說長江》與《話說運河》，《話說長江》與《話說運河》等將中國古典小說的章回體結構成功地運用到專題片的創作上，創造了電視文化片的「話說體」；三是主題鮮明，這些政論片已經有意識地將思想宣傳融入個人化思考與表達之中；四是行業宣傳片，如農業、工業、教育、軍事、外交等眾多行業領域，在行業領域宣傳中也加入了創作者個人化的理解。這一時期的專題片，無論是哪種類型，它既不同於傳統的新聞宣傳報導，也不同於國外的紀錄片，而是具有中國特色的、體現出創作者獨特思考、觀察與表達的節目類型。

想、視角的政論片，如《讓歷史告訴未來》等，與純粹的宣傳片不同，

（2）電視劇。二十世紀八十年代，小型攝影機、錄影機、錄影磁帶的出現，演播室設備的更新，甚至是特技設備的應用，為電視劇的創作打下了堅實的基礎，因此「中國電視劇在八十年代前期迎來了第一個創作高峰，……並在八十年代中期以後，逐步走向成熟。」這種成熟不僅表現在電視劇創作數量的迅速增加上，更表現在對電視劇藝術本體、電視劇劇作形式、電視劇題材的探索上：如完成了舞臺化向電視化的過渡。本時期

的電視劇已由早期直播的舞臺劇，發展成為可以錄播，且具夾敘夾議，跳進跳出等特點的單本劇，如《凡人小事》、《蹉跎歲月》等；再如以單本劇為主經由多本劇向以電視連續劇為主過渡。從第一部電視連續劇《敵營十八年》的推出到各種題材電視劇的大量湧現，像人物傳記類的《魯迅》、《秋白之死》，哲理類的《希波克拉底誓言》，紀實類的《女記者的話外音》，歷史類的《努爾哈赤》，名著改編類的《紅樓夢》，農村題材的《雪野》、《轆轤女人和井》，改革反思類的《新星》等等。電視連續劇的故事性、懸疑性、連續性使其很快成為電視受眾最受歡迎的節目類型，成為電視螢屏最主要的節目內容，這種情形在全世界電視內容構成中也是少有的一道獨特風景。

(3)電視文藝。電視文藝與綜藝的創新引人注目：如春節聯歡晚會的出現，它把中國傳統的廟會等內容、形式搬到了電視螢屏，創造了中國電視的新的藝術品種。從一九八三年第一次春節聯歡晚會至今，她創造了吉尼斯世界收視記錄，並成為了全世界華人的共同擁有的新春儀式，不可或缺的一種新民俗；再如新的電視綜藝文藝節目樣式的出現，像電視詩歌、電視散文、電視小品、音樂電視（MTV）等。這些對提升中國電視的影響力做出了重要貢獻。

(4)主持人。電視主持人的出現，使中國電視開始由廣義的大眾傳播向人際傳播轉變，實現了大眾傳播與人際傳播的時代性結合。從二十世紀八十年代初期中國電視新聞節目中首次出現「主持人」稱謂，到一九八四年《話說長江》中陳鐸和虹雲以主持人形象造就的萬人空巷的收視景觀，到專欄節目、綜藝節目和體育節目領域裡三位標誌性主持人趙忠祥、倪萍和宋世雄的走紅，再到後來《東方時空》中主持人群體（敬一丹、方宏進、白岩松、水均益及稍後的崔永元等）的橫空出世，電視節目主持人日益深入人心，影響巨大，成為了電視節目特有的形象標識。

2、觀念的探索（二十世紀九十年代）

二十世紀九十年代，中國電視處於快速上升時期，也是諸多新的電視觀念更迭推出的時期。新的電視觀念的探索一方面是由於中國電視自身經過十幾年的形式、類型的探索，獨立性、自主性日益強化；另一方面則是中國電視不斷開放進程中，境外、國外大量電視節目的引進所產生的刺激與撞擊的結果。全新的觀念賦予了中國電視節目頗具東方氣韻的內容與形式，成就了大量獨具中國特色的電視作品，有些被譽為電視作品中的「精品」。這期間，有五種節目創新觀念影響最大。

(1)電視紀實觀念。電視紀實是以電視的技術與藝術的方式對生活原生態的真實紀錄。以電視紀錄片《望長城》播出為標誌，中國電視的紀實觀念開啟了電視節目創新的一個全新時期。此後紀實的新觀念不僅影響了電視紀錄片創作，也影響了中國電視的其他各類節目的創作，影響了電視節目的製作與傳播方式，甚至也輻射到了其他媒介與藝術樣式。紀實觀念影響下的紀錄片代表作有《遠在北京的家》、《香港滄桑》、《鄧小平》、《毛澤東》等。

(2)電視欄目化觀念。電視欄目是電視節目的一種載體方式，是特定的電視傳播內容按照相對統一穩定的標準和規則組織串連在一起的一種載體方式。電視欄目與其他電視節目相比較更強調相對統一穩定的播出時段、時間長度及標識、標誌，相對統一、穩定的節目內容、風格與樣式等。從一九八五年中央電視臺提出「全部節目實行欄目化播出」的要求，到一九九三年四月《東方時空》的播出為標誌，中國電視「欄目化」的觀念趨於成熟。這一時期產生了廣泛影響的著名電視欄目還有：新聞評論性類的《焦點訪談》、新聞深度報導類的《新聞調查》、文藝類的《綜藝大觀》等。電視「欄目化」規範對中國電視節目生產與傳播整體能力與水平的提高，對滿足廣大電視觀眾不斷變化的需要和口味有著積極和重要的意義和作用。

（3）電視談話觀念。電視談話是電視說話的一種方式，而電視說話方式的觀念演進與特定的時代環境、電視媒體自身的發展和人們對電視說話的理解和認識有著密切的聯繫。一九九六年三月開播的《實話實說》，標誌了中國電視的說話方式進入了一個全新階段，這便是現代電視談話觀念的形成。自《實話實說》之後，中國電視談話節目發展迅猛，並形成了時事新聞類談話、社會類談話、娛樂類談話三足鼎立的格局。除《實話實說》之外還有一些知名的談話類欄目如《藝術人生》、《對話》、《鏘鏘三人行》等。電視談話觀念的逐漸成熟有多方面的意義和價值，除了充分展示電視傳播主體的個性化魅力，極大地調動了電視觀眾積極參與外，相對較低的成本投入與相對較高的效益回報，也使電視媒體以之為提高節目生產能力，創造媒介較好的效益的最佳節目類型選擇，而從更大的背景中來看，在主流電視媒體中更多地讓普通觀眾參與表達，某種意義上體現了社會民主化程度的提高，也客觀地推進了社會民主化進程。

（4）電視直播觀念。電視直播在電視初創時代就是一種基本的傳播方式，隨著ENG設備的引入，中國電視從七十年代後期開始，變為以錄播為主要傳播形式。應當看到，錄播對電視節目製作質量的提高和生產能力的增強起到了巨大作用，但隨著技術的逐漸改進，社會的逐漸開放，人們對電視的收視需求逐漸發生的變化，現代的電視直播觀念也開始逐漸形成。一九九七年被稱為中國電視的「直播年」，這一年，中央電視臺的三次大直播——「三峽截流」、「黃河小浪底」、「香港回歸」，充分借助現代電視的各種技術手段，在「第一時空」同步地、立體地、全息地並且全方位、多層次、多角度地進行報導，充分發揮了電視獨特的傳播優勢和魅力。此後，「直播」成為了電視節目普遍的樣態。

（5）電視遊戲娛樂觀念。遊戲娛樂是人類生活的一項重要內容，也是電視傳媒節目構成中的重要內容，但在中國電視長期的發展進程中，遊戲娛樂卻始終沒有獲得相對獨立的地位。從九十年代初期以來，電視遊戲娛樂節目的探索就已經在多家主流媒體進行，但由於上述各種原因，並沒有取得較好的傳播效果。一九九八年

歲末，湖南衛視一檔名為《快樂大本營》欄目的播出，使人們看到了一種非常純粹和獨立的電視遊戲娛樂節目。一時間，冠以「快樂」、「歡樂」等名稱的電視遊戲娛樂節目在各種主流電視媒體中紛紛亮相，如《幸運五二》、《開心辭典》、《玫瑰之約》等等，令廣大電視觀眾耳目一新，趨之若鶩。電視遊戲娛樂節目的迅速走紅，使得中國電視的遊戲娛樂觀念成為一種時尚的觀念，影響至今。

電視內容生產在這一時期透過八十年代形式、類型的探索，九十年代觀念的探索，以「作品」的個性、獨特性為追求，在節目創新上邁出了堅實的步伐，為電視本體獨特的傳媒特徵、藝術特徵的形成，為中國特色電視節目風格、樣態的形成，為中國電視迅速崛起成長為「第一大眾傳媒」和最具影響力的藝術品種，積累了實貴的經驗，創造了豐碩的成果。

（三）「產品」為主導階段（二十世紀九十年代中後期至今）：市場化、產業化的探索

二十世紀九十年代中後期以來，電視傳媒市場化程度不斷加深，電視的內容與市場、與觀眾的收視日益緊密地結合在一起。產業化、集團化、市場、效益、效率、收視率、受眾需求以及成本核算、營銷、廣告等影響著電視實踐。中國電視全面進入了以「產品」為主導的階段，節目創新也是圍繞著「產品」展開進行的。而作為「產品」，其評價標準就轉換成它的市場價值的實現，比如較高的收視率、較強的廣告拉動能力或者市場的回收能力、開發能力，能否形成產業鏈、創造市場價值等。所以，具備可觀市場價值的大型電視選秀活動、電視欄目品牌的創造以及電視產品的後開發（音像製品、系列圖書等）被高度重視，而這一時期，電視創新的主要任務也自然而然地成為了吸引觀眾的眼球，贏得觀眾的認可，提高收視率，增加廣告額，獲取最大的市場回報。

1、**節目娛樂化**：追求吸引力。「產品」時期的電視節目整體呈現娛樂化趨勢，不僅綜藝節目在談娛樂，新聞節目、專題節目、社教節目以及各種對象性節目都或多或少在談娛樂。娛樂元素成為這些節目不可缺少的內容，可視性、互動性、參與性、故事性和懸念性，成為它們追求的目標。其中尤以綜藝節目的娛樂化程度最高，影響的範圍最廣，掀起了一股娛樂選秀熱潮。湖南衛視的《超級女聲》，東方衛視的《我型我Show》，中央電視臺的《夢想中國》，江蘇衛視的《絕對唱響》……這些節目與傳統電視文藝、綜藝節目最大的不同在於：從以電視媒體為主，從「我播你看」、「我說你聽」變為以觀眾的參與為主，「大家做大家看」、「大家說大家聽」，將國外「真人秀」的表現樣式引進國內，進行了本土化改造，吸引了無數人加入到「選秀」行列，歌手秀、老人秀、職場秀、寶寶秀……讓萬千觀眾有機會成為「選秀」中的一員，或以「粉絲」等身分直接、間接地介入，參與到節目中來。

2、**欄目品牌化**：追求影響力。近些年，困擾電視發展的一個重要問題就是節目「同質化」，因此，走「差異化」之路，打造品牌，進而提升影響力成為電視欄目的普遍的追求。對電視欄目而言，品牌的打造最重要的就是要挖掘欄目的獨特優勢，尋找優質資源、稀缺資源、不可替代的資源，做到「人無我有」、「人有我優」、「人優我特」、「人特我絕」。如《藝術人生》打「情感」牌，《新聞調查》打「深度」牌，《焦點訪談》打「輿論監督」牌等等。如圍繞明星主持人量身訂做新的欄目，《幸運五二》成功後，又推出了為李詠專門設計的《非常6＋1》、《夢想中國》；《新聞1＋1》則主要圍繞白岩松和董倩兩位知名新聞評論主持人專門設計製作的。再如推出與欄目相關的活動，延伸品牌效應，像《經濟半小時》延伸出來的每年三月十五日的《三一五晚會》，每年年末的年度經濟人物評選活動等。

3、**頻道專業化**：追求號召力。專業化頻道就是以特定專業性的內容、面對特定服務對象所組合成的頻道。每一個頻道有它非常鮮明的風格和它的主打的內容，形成統一性、個性和獨特性。如女性頻道、生活頻

道、法制頻道、旅遊頻道、讀書頻道等等。二十世紀九十年代中期以來，電視媒體的頻道專業化意識開始加強，近幾年來，中央電視臺、各省、區、市等電視臺紛紛向頻道專業化方向發展。在不斷的調整中，各個頻道更加突出專業化特色，使節目編排得更加合理、有序，更利於不同群體觀眾收視。如中央電視臺科教頻道以「教育品格、科學品質、文化品位」為宗旨，以開掘人的知識、智慧、能力為己任，以傳播先進的文化和實現社會的文明進步為目標的文化品格，和追求真、善、美的審美品格，在眾多頻道中脫穎而出，體現很強的號召力；省級臺在頻道專業化的步伐上走得也很快，一方面開辦貼近百姓生活的都市頻道、生活頻道、娛樂頻道、音樂頻道、外語頻道等專業化頻道，同時省級衛視還根據自己的資源優勢進行特色定位，如湖南衛視定位於大眾娛樂、重慶衛視定位於故事、江蘇衛視定位於情感、安徽衛視定位於電視劇等…省級地面頻道被譽為「地面頻道四小龍」的浙江教育科技頻道、江蘇城市頻道、湖南經視臺、山東齊魯臺本身也是專業化探索的成功案例。隨著數位化進程的加快，電視頻道的專業化程度將更加細化，例如動作電影頻道、釣魚頻道、高爾夫頻道、老故事頻道等等。

在市場化、產業化的探索中，不論節目，還是欄目、頻道，都在努力追求創造出有足夠吸引力、影響力、號召力的「產品」，節目創新的速度、頻率、節奏日益加快，其效益也日益凸顯，如中央電視臺黃金時段播出的電視劇《闖關東》拉動的廣告收入超過一億元，一些品牌欄目如江蘇城市頻道的《南京零距離》拉動廣告收入一點五億多元，中央電視臺的專業頻道如CCTV2、CCTV5、CCTV8拉動的廣告收入都超過八億元，而省級地面頻道的「四小龍」年廣告收入也都超過二億元。

（四）新媒體語境下電視節目創新空間

毫無疑問，當前及今後一個時期，隨著數位技術、通訊技術的發展，IPTV、網路電視、手機電視、移動電視、戶外大屏等新媒體樣式相繼出現，我們已經處在了一個新媒體所營造的語境之中。新媒體一方面對傳統

媒體產生了極大衝擊，改變著傳媒的格局與生態；另一方面也對社會生活各個領域產生著極大衝擊，創造著新的社會生活景觀。可以說，今後一個時期，新媒體的影響力還將加速提升。如對政治、經濟、文化、社會以及科技都會產生重要影響。這種背景下，未來電視節目的創新空間何在？電視各種類型節目又將呈現怎樣的趨勢？這些都成為電視業界與學界普遍關注的問題。

1、新媒體與傳統電視的關係

新媒體的強大影響將使傳統電視遭遇了前所未有的挑戰和衝擊，這至少體現在以下幾個方面：

(1)電視受眾的關注度明顯下降。目前，我們看到新媒體正在非常強力地瓜分傳統電視的受眾市場，截至二〇〇八年六月底中國線民已經達到二點五三億，遠遠超過美國成為世界上最大的線民區域，新一代年輕人主要的資訊和娛樂通道是新媒體，電視的收視率整體明顯下降。

(2)電視的內容體系日顯其封閉。電視不論是內容生產還是內容傳播，在線性的時空狀態下的呈現，遠不及新媒體狀態下的自由度和個性化。在資訊資訊和娛樂等傳統優勢領域，電視對受眾的吸引力已開始轉向新媒體。

(3)電視市場份額急劇減少。傳統電視所佔有的市場不論是廣告還是付費，都正在被新媒體瓜分和佔有，尤其是各種風險投資似乎更眷顧新媒體。受國家相關政策等因素的制約，許多資本難以進入新媒體，這也使電視的產業發展遭遇瓶頸。

(4)電視體制機制趨於老化。在幾十年的運行中，電視形成了成型的體制與機制，對龐大的電視從業者的管理以及電視生產運營、傳播的管理，成本極高，內耗突出，負擔沉重。由於新媒體沒有傳統媒體的積澱，輕裝上陣，充滿活力，電視與之相比較競爭力顯然不足。

在這種情形下，我們是不是可以斷言，新媒體將取代傳統的電視？儘管我們可以預見新媒體廣闊的前景，

但在目前的情形下，我們必須看到，新媒體也有它相當的現實局限，表現在以下三個方面：

(1) 概念大於平臺。即圍繞著新媒體探討多、概念多、說法多，而相比較而言，概念是遠遠大於平臺的，以IPTV和手機電視為例，從現實看，只有幾家獲得了執照資格。

(2) 平臺大於內容。即有限的平臺基本上又是傳統的內容，適合新媒體的內容還遠遠沒有生產出來，也就是說平臺存在，但是內容還比較陳舊，並沒有完全適應新媒體的要求。

(3) 內容大於需求。即有限的內容遠遠不能滿足受眾的需求，它並沒有引發更廣泛的群體對這些內容的強烈需求。

以這三句話來概括新媒體的現實局限，並非否定新媒體的價值，因為按照規律，任何媒體都有從弱到強的積累過程，目前新媒體只是處於一個初創階段，存在的種種局限也是必然的。

2、新媒體語境下電視節目生產的潮流與趨勢

面對新媒體來勢兇猛的衝擊與挑戰，傳統電視是否意味著已成昨日黃花了？是否已到了窮途末路的境地了？筆者認為，恰如媒介發展史上新興媒體的崛起並不會使傳統媒體走向消亡，傳統媒體在新興媒體的刺激下重新認知，發掘自己的媒介優勢，還是可能變被動為主動，走向新生的。當前在新媒體不斷壯大的語境下，傳統電視空間，特別是電視節目創新發展的空間何在？筆者認為，傳統電視節目創新將在以下三個方面找到自己不可替代的優勢。

(1) 內容主流化。中國電視在長期的歷史進程中，倚靠其強大的背景和資源，在主流化內容的生產和傳播中，佔據著壟斷的地位，在公眾中形成了較高的權威性，在資訊採集、製作、編排和播出的全過程中，都有著較為嚴格的審查、把關和監控。而相比較而言，新媒體在這一方面的自由度和個人化色彩更重，主流化和權威

性不夠。面對新媒體的挑戰,電視只有不斷提高其節目的主流化和權威性才可以維持其內容的強勢。

(2)直播日常化。與新媒體相比,電視的弱勢在於互動性、參與性不夠,但電視如果能夠將線性封閉的生產播出狀態盡可能調整到直播,以現在進行時的姿態與生活同步,而且這種直播應當是大量的、日常化的,這就可以極大地提高觀眾的參與和互動,以聲像文字全息的優勢充分張揚直播的魅力。二〇〇八年春節以來,從《抗擊暴風雪》,到五一二汶川大地震爆發後,全國各大電視頻道並機直播《抗震救災 眾志成城》,實現了「直播日常化」,尤其是對重大事件及時啟動直播,不僅使中國電視獲得了巨大的公信力與影響力,也塑造了中國良好的國家形象與民族形象。

(3)高端大製作。新媒體的優勢之一在於資訊海量,但其劣勢在於資訊的過度海量。在數量上,電視很難與新媒體來比拼;但從質量和品質來看,電視則擁有相當大的潛力與作為。近年來,中央電視臺推出的大型紀錄片《故宮》、《再說長江》、《大國崛起》、《森林之歌》、《復興之路》等,以其恢宏的氣勢、豐富的內涵、深厚的底蘊、濃麗的色彩、精湛的製作造就了中國電視螢屏的鮮亮的風景。這給我們一個啟示:集中優勢兵力,瞄準國際前沿,推出思想性、藝術性和觀賞性俱佳的大製作,打造螢屏精品,是電視拓展自己生存發展空間的重要途徑。

半個世紀的歲月,中國電視在內容生產上經歷了以「宣傳品」為主導、到以「作品」為主導,再到以「產品」為主導的三個階段,在每一個階段,中國電視的節目創新從內容到形式,從觀念到樣態,都經歷了不斷的艱辛探索。正是靠著這種孜孜不倦的探索,才有了中國電視歷史性的成就與輝煌。從中國電視五十多年的歷史經驗中,我們可以獲得這樣的啟示:面對新媒體的挑戰,面對世界電視的競爭,中國電視一方面要堅持改革開放,堅持不斷地學習借鑒不同國家、地區、不同傳媒與藝術樣式的理念與方式;另一方面堅持立足現實,堅定地走民族化、本土化的道路,只有這樣才能夠一步一個腳印地開創出新的境界與局面。

六、影視文化創意產業研究的三大命題

任何科學領域和學科的研究都有自己的基本研究命題，影視文化創意產業的研究也應如此。

（一）四大要素間的關係問題

影視文化創意產業的四大要素間有著相互影響、交織與複雜的關係，其各自的角色分別概括為：創意是核心，體現為原動力；藝術是樣態，體現為表現力；技術是保障，體現為支撐力；產業是環境，體現為整合力。

而從產業價值鏈的角度來看，創意和藝術居於價值鏈的上游，是影視文化創意產業的本質和樣態，這兩者的關係更為緊密一些，其個人性和自由度較高。而技術和產業要素主要關係到影視文化創意產業的下游，即產品的包裝、流通和展示領域，任何影視技術的推廣都需要產業化運作，而影視產業是技術含量極高的產業，影視產品的包裝、流通等離不開高新技術的發展和應用。進一步講，無論是技術和產業相對於前兩種因素來說，更為組織化、規模化和工業化，具有很強的非個人性。而有關創意和藝術、技術和產業間關係上文已有所闡述，且創意、藝術和技術問題在影視藝術和影視文化的研究歷史上多有論述，接下來想著重探討一下產業要素與其他三者的關係。

最早思考這個問題的是兩位流亡美國的德裔猶太哲學家希歐多爾‧阿多諾和馬克思‧霍克海默，在他們一九四七年發表的《啟蒙辯證法》一書中用題為「文化工業」一章的篇幅討論了他們對美國電影、廣播音樂節目等文化產品的看法。這兩位法蘭克福學派的批評家對美國文化產品工業化生產深表憂慮，認為存在著一種把文化視為消費品的全球性潮流，美國電影、廣播節目等文化產品具有標準化、系列化和大量複製性的大工業生

產的特點，這就把文化降低到僅僅是商品的地位，抹殺了文化應有的批判力，消解了其可能擁有的任何的真正體驗的痕跡，致使文化的枯竭以及其哲學角色和存在意義的墮落。由此，他們創立了文化工業理論。顯然，在阿多諾和霍克海默看來，創意、藝術與產業是對立的，產業化的影視文化會侵害創意和藝術的神聖感和神秘感，即，這種基於經濟利益和社會控制的產業化會使影視文化喪失獨特性，成為標準化、廣普性的大眾文化，毫無審美價值可言。而且也會消蝕影視創意的創造力，工業化導致同質化、類型化或刻板印象化。這種看法與他們經典歐洲文化和藝術傳統背景有關，因為當時歐洲的文化和藝術尚未步入產業化階段，仍處於純藝術和菁英文化時期。而這種審視影視文化的理念迄今仍有較大影響，這從歐洲、特別是歐洲的先鋒電影、純藝術影視等可見一斑，而在反思高度產業化的影視文化存在的局限性的研究中也可以看到這種觀點的影子。

從二十世紀六十年代末，影視創意和藝術、產業和社會之間更加深遠地相互影響、更加緊密地相互交織，特別是美國的好萊塢電影產業形成了一整套完善而有效的產業化運作體系，並延伸到電視業，不僅培育了成熟的國內消費市場，而且逐漸雄霸全球視聽產品市場，進而形成了一種全球性的影視文化產業化浪潮。基於此，米亞基（Bernard Miege）等法國社會學家反思文化工業理論，把單數的INDUSTRY變成複數的INDUSTRIES，也就是我們現在所言的文化產業。雖然他們的提法表面上看只是單複數上的差異，但其深層次的內涵卻與文化工業理論有很大不同，首先是米亞基等文化產業社會學家更樂觀地看待文化產品的商業化趨勢，沒有將創意、藝術與產業對立起來，認為文化的產業化會帶來更多的創新。其次，米亞基等認為文化的產業化進程不像其他領域那樣容易，會是一個充滿矛盾和相當複雜的過程。可見，影視文化的產業化運作是這種新型文化形態發展的一種現實狀態，而且一個無可否認的事實是美國推行的影視業大工業化生產模式使得美國影視文化取得了巨大的成功。到二十世紀九十年代，全球無線電視和基礎有線電視收入的七十五％，付費電視收入的八十五％是靠美國的電視節目。全球五十五％電影票房收入和五十五％的家庭錄影收入也是靠美國產品。美國的ＣＤ和錄

音帶占全球錄音產業收入約一半。毫無疑問，在全球影視產業中，美國居於支配地位。其成功還表現在成熟的產業運作模式，比如，影視業的規模經濟和範圍經濟的有效應用（多視窗戰略）、價值鏈的整合等等，更為重要的是美國影視文化及其附加的美國式價值觀在全球範圍內流行。因此，正視影視創意和藝術與產業間無法割捨的緊密關係才是當今影視文化和影視文化創意產業的研究焦點和重點之一。這一方面是因為影視文化是藝術性頗強的精神產品，同時也具有很明顯的經濟屬性，包括影視業在內的文化創意產業越來越成為主要發達國家國民經濟增長的重要支柱產業之一。但過度產業化或不當的商業行為是不僅會侵蝕、降低影視創意和藝術的動力和水準，還會影響文化的多樣性和豐富性。

實際上，本章所論只是影視文化創意產業四大要素間關係的冰山之一角，需要討論的問題還很多。比如，在產業語境下如何促進創意的勃發以及保護創造力等問題、如何平衡創意的藝術水準與市場需求等問題、如何看待數位技術的虛擬性與藝術真實、生活真實的關係問題等等。

（二）體制和政策問題

無論是從影視文化創意產業的發展軌跡和模式，還是從四大要素及其關係來看，政策和體制始終是促進產業發展的關鍵問題。從一定程度上講，幾乎所有的問題都會歸結到或關乎到政策安排、體制和制度的設計問題。合理的政策安排和有效的制度體制設計會促進影視文化創意的勃興、藝術的繁榮、技術的研發與推廣以及產業的發展，反之亦然。而影視文化創意產業的體制和政策問題至少包括以下幾個層面：

一是創意的激發和保護的政策安排問題。創意的勃發要靠創造力，而創造力培育需要自由、有效的政策環境，這關係到內容的製作和繁榮等問題，許多歐美發達國家的成功案例已經證實了這一點。因此，研究這些發達國家在制度體制設計和政策安排的經驗和教訓，同時挖掘有利於創造力和創意興盛的政策和體制是這方面研

究的重點問題。

二是藝術和文化的多樣性、多元化的政策體制問題。多樣性的藝術和多元化的文化是人類文化建設和發展追求的理想目標，而隨著市場化、產業化和全球化進程的推進，多樣性和多元化的文化受到了很大的衝擊，如何保護和促進民族性、本土性、個性化的藝術的發展成為各國影視文化創意產業政策安排的重要問題之一。

三是影視技術的研發和應用推廣政策和體制問題。技術是中性的，但因所處國家的體制和政策的不同，使其具有積極或消極發明和應用環境和社會影響，這個問題不僅僅關係到技術本身，而且也影響到創意、藝術和產業等要素。四是產業的政策和體制問題。這至少涉及到如何鼓勵競爭和促使效率最大化等的政策安排等問題，影視文化創意產業政策安排要促使市場主體積極、規範和有效的競爭，以避免幾家大公司獨霸市場、繁榮影視文化。同時，又要政策體制的設計又要發揮規模經濟、範圍經濟的特質來促進產業的效率最大化，而如何平衡鼓勵競爭和促使效率最大化之間的關係是政策安排和制度體制設計的難題和焦點。

（三）影視文化傳播與社會影響問題

記得帕洛阿爾托學派（Palo Alto Group）有句著名的格言說：人們不能不傳播，也就是本質上將傳播等同於人類行為。事實也確如其所言，任何人類的行為都離不開資訊的流動和交流，也就是傳播，而影視文化更是如此，特別是在當今所處的資訊社會當中更是如此，知識、技術和科學的傳播成為各國發展的決定性因素。而影視文化更是如此，如果沒有傳播影視還處於實驗室之中，就難以形成一種藝術樣態和文化形態，更不會有社會影響，而且影視文化本來就是大眾傳播系統的一員。影視文化的傳播又有其自身的特色，是藝術的傳播、文化的傳播，還是一種休閒娛樂方式的傳播，這期間有許多規律和技巧值得關注。同時，影視文化從一開始，便對社會產生很大和深遠的影響，當然這種影響有好的、積極的一面，也有壞的、消極的一面。那麼在影視文化創意產業的語境下，影視

文化傳播和社會影響問題更加需要深思。首先，產業化的影視文化傳播具有全球性、商業性和體系性，這些特點在何種程度上改變了傳統影視文化的傳播模式？構建了哪些新型的模式？由此，其傳播主體、傳播內容、傳播手段和渠道發生了哪些變革？其次，影視文化傳播實踐會發生哪些新的轉變？其傳播機制、技能和行為又會有哪些新的特徵？最後，在這些變革驅動下，影視文化會對社會產生哪些影響？實際上這是影視文化的傳播效果問題。這個問題至少涉及到三個層面：一是負載著人類普適性價值跨國影視文化對各民族國家的價值理念、人們的行為和生活方式的影響，二是各民族國家的文化對世界的影響，三是帶有全球症候的消費主義和享樂主義對社會的影響問題。

七、中國影視文化創意產業存在的問題

建國以來，中國把影視作品視為「宣傳品」，具有很濃的意識形態宣傳色彩，直到改革開放後影視作品才被先後被視為「作品」和「產品」，逐漸認識到了影視文化的商業屬性，開啟了影視文化的產業化進程，而對中國影視文化創意產業的研究除上文所論及的普遍性問題之外，還要考慮中國的特殊國情，比如意識形態宣傳的要素、條塊分割的產業格局以及城鄉二元經濟結構影響下的影視文化消費心理和行為的差異等等，這是我們的現實基礎，脫離了這個基礎我們的研究就失去著眼點和歸屬點。我們既要放眼世界（全球化視角），同時要腳踏實地（本土化視角）；既要關注理論的建構與完善，又要紮根和指向實踐。由此，我們初步梳理出目前中國影視文化創意產業研究的幾大問題以及問題的癥結所在。

（一）中國影視文化創意產業存在的問題

1、創意的創造力問題

中國創造了許多人們喜聞樂見、藝術品位極高的影視作品，有著豐富燦爛的影視文化，但是隨著市場化和產業化的進程的不斷深入，出現了原創和創新嚴重匱乏，跟風和拷貝現象層出不窮、膚淺化、惡俗化之風屢禁不止，滋生這樣的問題的根本緣由是創意匱乏。即，創意問題不僅僅中國影視文化創意產業的首要問題，而且焦點問題和難點問題，而其核心是一個創造力的培育、發掘、激發、施展和保護等問題。

首先，由於歷史的緣由，中國在促使國民個體創造力的提高方面的政策和體制供給不足，這關係到政策安排和制度設計的價值理念的轉變、政策制定的民主化以及實施的剛性等問題。比如，長期以來過多地、片面地強調集體和組織利益與刻板化的意識形態宣傳優先等價值觀，在客觀上阻礙了個人創造力的培育、發掘和激發；而在政策制定過程中的過濃的權力意志、實施中的剛性不足等，同樣會消蝕個人創造力的施展和保護。

其次，中國對創造力保護的法律保障不夠完善，創造力是人類極為脆弱的稀缺資源，需要有效和完善的法律保護，由此，美國把文化創意產業稱之為版權產業，其要旨就是強調對創造力的保護。好在中國已有版權方面的立法，不過如何保護在全球化、數位化和社會轉型中的中國影視文化創意卻是一個新的更為複雜的問題。

最後，長期以來，美國等西方國家的影視文化產品橫行天下，主導著世界電影市場，中國影視業發展不僅起步較晚，而且無論從資本積累、創意生產，還是市場運作等方面遠遠不及美國等發達國家。縱觀中國影視文化發展歷程，一個明顯的軌跡是學習好萊塢等西方電影創意與民族性的獨創之間複雜而矛盾的交織，建國前的舊中國本土化戰略，在世界範圍內整合全球的影視文化資源，建構和鞏固其市場優勢，而中國影視業發展不僅起步較晚，憑藉其雄厚的資本力量和

更多的是學習、甚至是拷貝西方的影視創意，一切以好萊塢模式為準繩，大有全盤西化之勢；而建國初期的影視創意則走向另一個極端，閉門造車，對好萊塢等西方影視全盤否定，獨創自己的革命劇與樣板戲等意識形態宣傳色彩極濃和民族性影視作品；改革開放以來，特別是在初期，已經發展成熟的歐美國家的影視作品紛至沓來，其創意之巧妙、製作之精良，使得國產影視相形見絀，民族自豪感和原創力受到前所未有的衝擊、甚至是打擊，加之影視創意及其轉化的成本與風險不斷增大，中國影視又步入了一個以好萊塢等西方影視創品為準繩的時期；隨著中國政治、經濟和社會文化和影視業的不斷發展，影視業的市場化、產業化進程的不斷推進，中國特色的影視創意能力得以提高，一大批反映中國改革開放和中華民族傳統文化的影視作品應運而生，中國式影視原創力和創新能力得以挖掘、激發、創造民族品牌和建構中國特色影視文化創意體系成為學界和業界關注的熱點問題。特別是在黨的十六大和十七大提供發展文化產業的戰略舉措以來，影視文化創意問題受到前所未有的重視。不過，我們也要清醒地看到，目前中國影視原創力仍然是相當的貧乏、拷貝和模仿西方影視創意的作品比比皆是，因此如何處理好學習西方和提高自身的原創和創意能力之間的關係是影視文化創意產業研究的首要問題之一。

2、藝術的生產力問題

藝術生產力和其他生產力一樣都具有人和物兩個層面的要素，其中人的要素是最為重要的，這又與創意問題是緊密相連的，生產力發展的源泉和關鍵還是人的創造力的問題，而物的要素是指藝術生產的手段等生產資料和生產物件，其中技術、資金是最為重要的生產資料，而非物質形態的精神文化資源是藝術生產的物件，這關乎到對影視藝術品屬性的認識問題。

首先，影視技術越來越成為決定影視藝術生產力的重要因素之一，這不僅僅因為影視藝術從誕生前就負載

著較高的技術含量，而且當代影視藝術生產過程中對技術要求和依賴越來越高，比如大量的數位類比畫面和高保真聲響成為當代影視作品不可或缺的元素。近年來，中國在數位技術等新技術應用和推廣上取得了長足的發展，但是技術應用的區域性差異，特別是城鄉之間的差異，成為制約中國影視技術水平全面提高和協調發展的阻滯性因素。此外，如何處理技術應用與激發創造力的關係問題亦是一個值得深思的問題，過度的技術理性和盲目的技術樂觀主義會導致人的工具化，人淪為技術的奴隸，從而致使影視創造力的降低。

其次，目前中國影視內容製作上仍然存在投入不足，無力或很少從事高技術、高成本、高風險和高質量的影視內容製作，只能滿足或停留在小打小鬧、自給自足、自娛自樂的小作坊式生產，無法形成專業化和產業化生產，從而造成在內容製作上惡性循環，囿於低水平的重複之中。因此，降低影視內容製作和播出的門檻，吸納社會資本流入，同時加大政府對公益性影視產品的投資力度，是促使影視藝術生產力迅速提高的重要保障。

再次，一直以來，中國文化藝術生產秉承「文以載道」的古訓，中國影視藝術製作從一開始就有很濃的教化和社會責任感，特別是建國以來強調影視藝術的意識形態宣傳功能，不屑於從事娛樂性、個性化強的藝術生產，而從上個世紀九十年以來又步入了娛樂滿天飛的時期，娛樂成為影視內容製作的時尚。實際上，影視藝術本來就具有教化性、娛樂性、商業性等多重屬性，因此，在理念上正視影視藝術的多重屬性，徹底解放藝術的生產力，創作和生產多樣化的藝術產品，以滿足多元化的社會需求。最後，在全球化語境下，影視藝術的生產物件不僅僅是本土性、民族性的影視文化資源，而是在世界範圍內整合資源，時代華納、迪士尼、環球影視公司等跨國影視集團已經開始挖掘、再創造其他國家的文化資源，比如，「木乃伊」系列組合的是埃及、中國等國家的故事、文化元素，《功夫熊貓》《美麗中國》（wild China）等是美英影視公司演繹的是中國的傳統文化資源和自然風光等。

3、產業的推動力問題

與美英等發達國家相比，中國的影視文化創意產業正處於市場化、資本化和產業化過程中，專業化、規模化的程度較低，產業發展的推動力不足。首先，中國影視文化創意產業的價值鏈不很完善，甚至斷裂。產業價值鏈的整合、重組和完善是成熟的影視文化創意產業的重要標誌，即，搞活產業的上游─給創意以多元化和多樣化的自由創造空間和環境，同時拓展產品的流通與展示等下游環節，開發諸如主題公園、玩具等衍生產品，是稀缺的創意多視窗、多層面表達，從而降低成本和風險，實現效益最大化，這樣，才會推動整個產業的發展。而正是中國影視業亟需解決的問題，目前中國影視業過多地依賴票房和廣告收入，創意的多層次、多視窗拓展嚴重不足，沒有形成上下游貫通和整合的價值鏈，往往囿於單打獨鬥、小作坊式的運作。其次，產業的推動力源於有效和積極的市場競爭，而四級辦所形成的條塊分割的市場結構恰恰有礙於良性競爭的形成，目前要實現影視文化資源跨越省市都是一件很難的事情，更勿論跨地區、跨行業整合了。開始於上個世紀九十年代的集團化至今也未能改變中國影視業的市場結構，而二○○一年旨在推進跨地區、跨媒介的二十一號文件也只能成為一種願景。因此，打破條塊分割的行政化市場結構，進而摒棄地方保護主義等不當理念，是啟動中國影視文化創意產業的產業動力的又一關鍵問題。最後，在產業政策安排上，中國存在著放寬上游和規範下游、促使價值鏈整合的政策供給不足等問題。

4、政策體制的生命力問題

政策、體制是影視文化創意產業生存的遊戲規則和宏觀環境，當前，中國正處在完善社會主義市場經濟體制的關鍵時期，政治、經濟和社會文化都成為一種變數，由計劃經濟、市場化的初級階段向完善的中國特色

的社會主義市場經濟模式轉型。而影視文化創意產業在中國還處於起步和發展階段，對創造力的激發和保護、影視藝術生產力的認識和促進技術研發和運用等方面的政策供給、體制制度設計還有許多亟待完善的地方。加之，全球政治經濟形勢風雲變幻，金融問題、能源問題、糧食問題等等都會影響到中國政治經濟生活的各個方面，特別是近來的華爾街金融危機和由此產生的世界性的金融問題變得更加錯綜複雜，再一次證明了市場不是萬能的。這使得中國影視文化創意產業政策安排、體制制度設計問題也是史無前例的、具有中國特色的。因此，增強政策體制的生命力是中國影視文化創意產業又一重要問題，至少包含以下幾個問題：一是如何激發創意的創造力的政策和體制供給問題，二是促使藝術生產力科學發展的政策安排問題，三是平衡技術創新與藝術追求、意識形態宣傳性、藝術性和創意之間的政策安排與體制設計問題，四是增強產業動力的政策安排問題，五是應對全球化影響的政策安排問題。

縱觀世界電影、電視的發展歷程，不同時期對於影視的認知、解讀和觀念都體現著特定時代的內涵與特徵。早期的影視被視為娛樂，後來又被視為藝術，再後來更被視為文化工業，當今影視則已經成為一種集藝術、商業、文化等綜合元素與功能於一體的影視文化創意產業。

（二）中國影視文化創意產業問題的癥結所在

經過三十多年的改革開放，在經濟建設、政治改革和社會發展等各個方面都取得了舉世矚目的成就，尤其是在經濟上已經步入世界大國之列，但其文化軟實力與中國政治、經濟地位相比則明顯已成為「軟肋」，特別是文化的國際競爭力與傳播力嚴重滯後，這已經受到政府和社會各界的高度關注。近兩年來，中國政府已先後頒發了《文化產業振興規劃》、加快推進三網融合的決議、《關於促進電影產業繁榮發展的指導意見》等重要文件，將影視業提升到了國家發展戰略層面的高度，建設與推進中國影視文化創意產業，因此成為了具有戰略

意義的時代命題。

建設與推進中國影視文化創意產業，離不開對現存問題進行深入觀察與冷靜思考。筆者認為，當前中國影視文化創意產業主要存在著三大問題：創意不足、文化不強、產業不大。

1、創意不足是中國影視文化創意產業的基本問題

創意的源頭和本質是人的創造力，目前中國影視文化創意產業存在著創意不足這一基本問題，主要體現在創造力激發的屏障、創造力表達的偏執與創造力保護的虛弱三個方面。

(1)創造力激發的屏障。創造力是一種極具個人化的、奇妙的、超驗性的、非理性和獨特的理念和想法，同時又蘊含著特定歷史文化與時代價值，其迸發需要自由、開放、活躍的環境。審視中國影視文化創意產業的生存環境，影響創造力激發的至少存在三個屏障：

第一，宣傳教化屏障。長期以來中國影視過多地、片面地強調刻板的、僵化的宣傳教化，很多影視作品忽略了藝術創作本身的規律，簡單化地在作品中貼標籤、喊口號，泯滅了創造力的激發。第二，創作觀念屏障。很多影視從業者習慣於墨守成規，在創作觀念上更多模仿和傳承一些固有的理念和方式，視野狹窄，卻又固步自封，呈現出封閉保守的狀態。沒有對國內外多種創作觀念充分借鑑、吸收與消化，只是拘泥於狹窄封閉的創作窠臼，這不可能有創造力的迸發。第三，商業利益屏障。影視是產業，影視產品是商品，但同時也必須要看到影視是特殊產業，影視產品是特殊商品，因為影視蘊含著豐富的文化與精神內涵，對社會的精神文明和文化建設具有重要的影響，社會效益永遠應該放在首位來考慮。我們注意到在影視產業化推動的進程中，許多從業者被直接的商業利益所誘惑，為了獲利的考慮常常急功近利，甚至唯利是圖，這無疑對創造力的激發帶來很大損傷。

（2）創造力表達的偏執。如果說創造力激發更多來自於創造主體的外在生存環境，那麼創造力的實現則直接體現為創造力的表達。在這方面我們常常陷於某種階段性偏執狀態。

新中國影視六十多年來在創造力的表達上經歷了幾個階段：從建國之初到文革開始的十七年中，主要的借鑑對象是前蘇聯，電影為政治服務，發揮團結人民和教育人民的宣傳作用是主要的目標追求，在表達模式上基本上體現為命題作文的宣傳教化模式，發揮團結人民和教育人民的宣傳作用是主要的目標追求，在表達模式上基本上體現為命題作文的宣傳教化模式，成為現實政治鬥爭的輿論工具；改革開放以來，在表達模式上逐漸開始打開國門向歐洲藝術電影借鑑學習，紀實美學的模式成為主要表達模式；九十年代之後，尤其是加入WTO之後，以美國好萊塢為代表的表達模式對中國影視產生了最大的影響，尤以好萊塢大片的表達模式為甚。我們不否認這其中有不少影視藝術家在表達上創造了既具有民族特色和時代精神，也具有個人風格的樣態和方式，但從整體上看，每個發展階段的表達都或多或少存在著一些偏執，要麼倒向前蘇聯模式，要麼倒向歐洲模式，要麼倒向美國好萊塢模式，創造力表達還遠遠不夠充分，尚需繼續努力建構與我們擁有悠久歷史文化傳統的大國地位相稱的創造力表達模式。

（3）創造力保護的虛弱。創造力是人類極為脆弱的稀缺資源，需要有效和完善的法律保護，美英等發達國家有關版權保護的規定和實施機制歷史積澱較長、相對完備健全，尤其在影視業版權保護的法規政策較為精細完善。

由於歷史的原因，新中國的影視業主要與意識形態宣傳的任務緊密相連，計劃經濟時代對於個體創造力的版權保護尚未納入視野，如果有版權，那也只能更多的歸屬於國家和集體。上個世紀九十年代中後期以來，隨著產業市場化的推進，個人創造力的版權和利益的保護日益得到重視，但由於計劃經濟的傳統體制機制和市場化產業化體制機制的對立與衝突，到底如何建立起符合中國國情的版權保護體系，是一個相當令人困惑的難題，是一項擺在我們面前需要逐步完成的、複雜艱巨的任務。

創意不足是中國影視文化創意產業建設的基本問題，這一問題的解決需要克服種種屏障，營造創造力激發

的外部環境；需要克服種種偏執，建構與大國地位相稱的創造力表達模式；需要克服種種虛弱，建立有中國特色的創造力保護體系。

2、文化不強是中國影視文化創意產業的核心問題

影視作為一種文化形態，其獨特的魅力在於功能的豐富複雜性與影響的多元廣泛性，目前中國影視文化創意產業存在著文化不強這一核心問題，主要體現在多樣性不夠、普世性缺失和傳播效果不佳三個方面。

(1) 多樣性不夠。影視文化具有多樣性的特質，特別是在價值觀念多元化、社會階層多級化的當今中國。從影視的取向上看，可以劃分為主流文化、菁英文化、大眾文化、邊緣文化等；從影視的性質上看，影視文化可以劃分為媒介文化、藝術文化、娛樂文化等；從時間維度看，影視文化可以劃分為歷史文化、現實文化和超驗文化；從影視表達的題材來看，影視文化幾乎涉及到了社會生活的方方面面；從影視的類型和規模來看，影視文化可以呈現出大、中、小等規模和日益多樣化的類型……從影視的市場需求看，影視文化的首要任務是滿足越來越多樣化的市場需求。

中國影視文化創意產業存在的核心問題之一恰恰在於對這種多樣性認識不足、重視不夠和支持不力。長期以來中國影視習慣於簡單化的角色定位、單一化的主題表達、統一化的文化樣式和功利化的評判標準，對業已多元化的影視文化樣態缺乏必要的寬容度與鑑賞力。近年來，雖然中國影視題材、類型越來越趨於多樣，但與實際市場需求和發達國家相比較還有相當的差距。表現為歷史話題多，而現實話題少；宏大敘事多，而個性化敘事少；主流文化多，而關注弱勢群體、邊緣群體的邊緣文化少；民族（本土）文化多，而普世文化少；商業性大片多，而藝術性中小片少。

的價值理念。

(2)普世性缺失。任何影視文化都是在特定的社會制度和歷史文化傳統下產生的，傳播具有民族性、地域性

絕不能因此而忽視了敬畏自然和生命、追求自由和幸福、追求真善美等人類共同價值的表達和普遍訴求。隨著

中國影視產業應理應傳播中國所特有的文化傳統與價值理念，展示熔鑄時代精神的中華文化。但

全球化進程的不斷推進和新技術的廣泛應用，影視已經成為一種跨越國界、種族的普世性很強的文化樣式，由

此，一些跨國影視公司在其影視中熔鑄和彰顯更多的普世性價值理念，從而實現規模經濟效益和範圍經濟效

應，在世界範圍內和多媒介平臺營銷其產品和服務。我們關注到在很長一個時期，中國影視產品過多地關注本

土價值，過多地宣洩狹隘的民族情緒、甚至為了贏得國際認可而不惜媚洋地自貶（關於一些知名影視導演在其

獲得國際大獎的影視作品中過多展現民族或國民的醜陋等問題，已經遭到專業領域和社會上的普遍批評），在

這個問題上，存在著兩個誤區：要麼就是媚洋式的自貶，似乎只有如此才能獲取國際認可，這無疑是一種文化

投機；要麼就是封閉式的自戀，似乎只有這樣才能算得上本土化。真正的突破在於從

悠久的民族文化和本土文化中發現和挖掘出具有人類普世性價值的意義與內涵，既保持中國文化的風采和神

韻，又能夠超越民族與本土，獲得人類共用、全球共賞的普世性文化價值。

(3)傳播效果不佳。目前在影視傳播效果上存在三種標準或取向，一是商業評價、二是專業評價、三是文化

評價。

從商業評價來看，改革開放以來，尤其是近十幾年來，中國影視有不少大製作獲得了較好的商業價值，取

得了令人滿意的市場回報。從專業評價來看，不少影視作品獲得了國內外的大獎，為中國影視贏得了專業的聲

譽，體現了中國影視創作生產的專業水準。從文化評價來看，也有一些影視作品以厚重的內涵與積澱彰顯了民

族本土文化的魅力。但我們也注意到這三種評價，其指向不盡相同，實際的傳播效果也相當複雜。有的影視作

品獲得了極好的商業與市場回報，卻遭到了專業領域的抨擊和否定；有的獲得專業領域的喝彩和認同，卻遭遇商業市場的淘汰和失敗。而不論是商業評價還是專業評價，我們必須正視一個現實，這就是文化傳播的乏力，也就是說，我們或許可以獲得較高的商業評價與專業評價，但是能夠彰顯民族本土文化魅力、塑造積極正面的國家和民族形象的優秀影視作品極端匱乏，這是目前中國影視文化創意產業影響力和傳播力不足、傳播效果不佳的突出表徵。

文化不強是中國影視文化創意產業的核心問題，這一問題的解決需要克服單一與偏狹，形成多樣性的生產創作格局；需要克服自貶與自戀，從悠久豐厚的民族本土文化中開掘普世性價值；需要克服唯市場、唯專業的取向，強化中國影視的文化傳播力，進而對國家文化軟實力的整體提升做出積極貢獻。

3、產業不大是中國影視文化創意產業的關鍵問題

當今發達國家的影視文化創意產業更加鏈條化、體系化、規模化和全球化，目前中國影視文化創意產業存在產業不大這一關鍵問題，主要體現在產業價值鏈不夠完善、競爭不夠充分、資本不夠雄厚三個方面。

(1)產業價值鏈不夠完善。完整的產業價值鏈體現在影視生產與傳播的前期、中期和後期全過程中，即，前期的市場調研、中期的生產流程、後期的延伸開發，環環相扣，可以形成一個完整的產業價值鏈。產業價值鏈的整合、重組和完善是成熟的影視文化創意產業的重要標誌，即在充分深化、細化的基礎上，推進創意、製作與流通的縱向一體化以及跨行業的水平和垂直整合，將稀缺的創意透過充分的前期調研予以深化，透過充分的生產流程的分工與合作予以細化，並透過多階段、多視窗、多層次傳播進行充分開發，拓展出諸如主題公園、玩具遊戲、新媒介相關產品和服務等衍生產品，以此可以構建體系完備、規模巨大和全球化的現代產業群，進而可以完善產業價值鏈、降低成本和風險，最大限度地發揮規模經濟和範圍經濟效益。目前中國影視業卻不論

是前期的市場調研還是中期的生產流程，乃至後期的衍生開發都存在著要麼粗放型的運作，要麼小作坊式的運作，在產業價值鏈的各個環節上都遠遠不夠充分，需要在發展中逐步健全和完善。

(2)競爭不夠充分。自由、平等、有效、積極的市場競爭是現代產業的典型特點和發展動力，但中國影視文化創意產業脫胎於條塊分割式的行業格局，行政等級觀念、地方保護主義、狹隘的行業部門利益都在嚴重地扭曲和妨礙著有效的市場競爭，極不利於良性競爭規則與氛圍的培育和形成，導致權力經濟干預、商業信譽缺失、市場結構失衡、潛規則蔓延、市場績效低下等結果。比如，始於上個世紀九十年代的集團化至今也未能撼動中國影視業的市場結構和產權結構，而二〇〇一年旨在推進跨地區、跨媒介競爭的二十一號檔目前仍是一種願景。

(3)資本不夠雄厚。影視屬於高投入、高風險的行業，據《紐約時報》報導《阿凡達》的製作和宣傳成本可能高達五億美元，而像這樣成功的影片只占好萊塢每年產出總量的二十％左右。進一步講，資源、資產和資金成為影視資本運作極為關鍵的要素。目前中國影視文化創意產業存在如下問題：資源挖掘和整合不力，特別是對人力資源的重視不夠；資產實力不強，特別是對無形資產關注不夠；資金運作不到位，特別是在吸納社會資金、拓寬融資渠道、豐富與創新融資手段上缺乏穩固而有效的機制體制。

產業不大中國影視文化創意產業建設的關鍵問題，這一問題的解決需要克服種種殘缺，完善產業價值鏈；需要克服種種失衡，促使充分競爭；需要克服種種薄弱，構建強有力的資本運作體系。

中國影視文化創意產業從大的歷史發展進程來看，尚處於發展的初期階段，存在著上述問題是不可避免的。隨著中國經濟社會發展的整體推進，相信以本土化、國際化和專業化的發展理念為引領，未來的中國影視文化創意產業一定能走出一條既符合中國國情、融入民族智慧，又符合影視發展規律，兼具世界意義的中國特色發展道路。

第六章
中國電影文化的兩大傳統

中國電影在近百年的歷史積澱中，創造了光彩奪目的文化景觀。透過中國電影斑駁陸離的紛繁表象，我們可以發現貫穿其間的是兩大傳統——「入世精神」與「詩化風格」。而這兩大傳統並不是空穴來風，而是與中國民族文化傳統尤其是中國民族藝術文化傳統密切關聯著的，並踏著二十世紀中國社會歷史、社會現實生活前進的足跡，踏著二十世紀中國文化整體發展的足跡，而逐漸豐滿、充實、形成與成熟的。

一、「兩大傳統」形成與發展概述

所謂「入世精神」，指的是關注社會現實、干預社會生活，以藝術方式達到教化社會、感化民眾，進而改造世界、移風易俗的社會效果。所謂「詩化風格」，指的是超越特定現實時空的束縛，對於永恆的、恆久的人生境況、人生際遇、人生哲理與生活境界的一種詩性的觀照與表現。中國電影文化「入世精神」與「詩化風格」兩大傳統，是中國藝術文化傳統在中國電影中的延續和反映。

（一）中國藝術文化的兩大傳統

中國藝術文化是中國傳統文化的重要組成部分，與中國傳統的哲學、文學、美學觀念一樣，中國藝術文化

在其歷史進程中也形成了相互聯繫而又相互補充的兩大傳統，即「言志」學統與「詩化」學統，而它們分別是由孔子所創立的儒家學說和老子、莊子所創立的道家學說在藝術文化領域的體現。如果用儒學的經典名言「達則兼濟天下，窮則獨善其身」來比附的話，「言志」可謂「兼濟天下」之說，這也可以見出兩種學說在目標、功能與追求上的不同：前者帶有更多功利色彩，指向社會，追求現實的建功立業與成果成就，是務實的，對象性、指向性、目的性比較明確的；後者則帶有更多超然色彩，指向個體生命，追求超越現實的理想與境界，是浪漫的，理想化、性情化、個人化色彩更重。

「言志」學統體現在人生觀、價值觀或人生態度、人生境界上為一種關注社會現實、關注眾生的積極的「入世精神」，而「入世精神」也造就了同樣的藝術文化傳統。「詩化」學統體現在人生觀、價值觀或人生態度、人生境界上為一種關注個體生命感覺、關注永恆的人生哲理的「詩化風格」，而「詩化」學統造就的同樣是「詩化風格」的藝術文化傳統。

「入世精神」與「詩化風格」這兩大傳統在中國藝術文化的發展歷程中，並不完全是割裂、對立的，而受著外部的社會歷史境況及藝術家個體生活際遇、生命境況等各種條件影響、制約，經常呈現出相互聯繫、相互轉化、你中有我、我中有你的情形。當然，在特定的外部、內部因素影響、制約下，這兩種傳統的某些特徵會被推向極致，而呈現出比較純粹的或「入世」或「詩化」的取向、內涵、趣味、特質與形態特徵。

就比較純粹、典型的形態而言，中國藝術文化發展進程中最能體現「入世精神」傳統的如杜甫的詩、韓愈的文、顏真卿的書法、高則誠的曲以及明清小說中的一些代表性作品，便是「文章合為時而著，歌詩合為事而作」（《與元九書》）。這一「入世」傳統強調藝術的社會功能價值，尤其是對現實的倫理規範進而對現實的倫理政治的直接的實用性功能。白居易將「入世精神」的精髓概括得最為清晰明瞭：「總而言之，為君、為民、為物、為事而作，不為文而作也」，「其辭質而徑，欲見之者易諭也。其言直而

切，其體順而肆，可以播於樂章歌曲也」（《新樂府序》）。白居易的諷諭詩可以說將「入世精神」的實用功能價值推到了極致。這也就是我們經常為之爭論的「文以載道」、「詩以採風」等中國藝術傳統的一些具體內涵與思想。

而最能體現中國藝術文化發展進程中「詩化風格」傳統的則是具有濃郁文人、藝術家個人色彩的藝術創作，如田園詩、山水畫、詞曲小品等，陶淵明、王維、李清照、馬致遠、李贄、湯顯祖、孔尚任等都有此一方面的傳世之作。當文人、藝術家因遭遇不幸、仕途不順或退隱江湖、寄情山水之時，常常生發出關於宇宙、生命的某些富於哲思和才情的感喟、詠歎。其表象常常是遠離塵囂的自然景觀、景象、景物，如風花雪月、雲煙霧雨、江河湖溪等，其「情節」與「細節」則常常是表現主人公思想情感情緒的某些行為，如獨釣、品茗、孤眠、歸牧、坐忘及撫弄把玩琴、棋、書、畫等。自然景觀、景物之「象」，與文人、藝術家的上述諸多情思、情緒之「意」合在一起，便構成了一個個「意象」，進而昇華為一個具有內在力量的「意境」。源自文人、藝術家內心的感悟、感懷、感傷，外化於宇宙自然的萬事萬物，形成富於禪意的種種意境，是「詩化風格」的顯著特徵。有關「詩化風格」的理論學說眾多，這裡我們不妨取其幾個典型去感受、感知：「此中有真味，欲辨已忘言」、「行到水窮處，坐看雲起時」、「枯藤老樹昏鴉，小橋流水人家，古道西風瘦馬，夕陽西下，斷腸人在天涯」。

當然這樣兩大傳統的劃分並不能表明二者涇渭分明，互不搭界。正如一生圖求建功立業的杜甫一方面有「安有廣廈千萬間」的社會關懷，一方面也有「感時花濺淚，恨別鳥驚心」的人生感喟。一生與「婉約」相伴相隨的李清照既有「莫道不銷魂，簾捲西風，人比黃花瘦」的感懷感傷，也有「生當為人傑，死亦為鬼雄」的豪邁進取。至於李白、蘇軾、關漢卿、羅貫中、曹雪芹等更是兼備兩種傳統之魂魄，將「金戈鐵馬」、「大江

東去」的「入世精神」與「人生如夢」、「欲說還休」的「詩化風格」渾然一體地凝結起來，構築起巍巍壯觀的中國古典藝術大廈，以獨具東方神韻、氣魄的藝術文化品格，代代相傳，源遠流長。「入世精神」與「詩化風格」這兩大傳統，在中國藝術文化的歷史發展進程中此消彼長，相互補充。從總體上看，「入世精神」的追求使其與封建時代的主流意識形態關係緊密，不論是正面的維護還是負面的批判，其指向導致了其與傳統倫理道德規範之間保持了水乳交融的關係，即「入世精神」的傳統總是力求以倫理道德規範為起點與落點，以此牽連起文人、藝術家對社會現實的種種思考、情感，牽連起他們的或感性或理性的感受、體驗、判斷與認識。因此，「入世精神」傳統成為中國藝術文化傳統的主導潮流。「詩化風格」的追求使其與文人、藝術家的個人化、心靈化的情感、狀態緊密相聯。這其中有飄逸、放達、閒適、有感喟、感懷、感傷，情調不盡一致，但宗旨、意趣與取向則大致相近。「詩化風格」的追求使其力圖脫離某種特定的倫理道德規範的約束，而達到個性化的情感、情緒、生命狀態的某種解放與超越。正因此，不少學者把「詩化風格」傳統視為最具東方情調、神韻，最能體現中國民族特色的藝術文化傳統。

「入世精神」與「詩化風格」這兩大傳統，在其共同發展的歷史進程中，隨著時代的變遷，社會歷史境況的變化以及文人、藝術家個體生命狀態的變動，而呈現出時代、社會與個體的差異，打上了各具特色的內蘊、內涵與樣式、形式的烙印。但當新的時代來臨之時，這兩大傳統並未從根本上消失，而是結合了新的時代、社會與個體生命的特徵，呈現出新的形態、風貌。

（二）中國電影文化兩大傳統的形成與發展

誕生於中國土壤之上的中國電影，儘管從表面上看似乎是從「西洋」「舶來」的，但卻無法脫離中國民族傳統文化的影響與制約。近百年的中國電影文化發展歷程充分昭示了其與中國藝術文化傳統，其與中國社會現

實生活密不可分的深刻聯繫。從這個意義與視角來看，中國電影文化依然是中國傳統藝術文化在二十世紀的延續，中國電影文化因此依然可分為「入世精神」與「詩化風格」兩大傳統。只是由於時代和社會現實生活的改變，而在具體內涵、內容與樣式、形式上形成了自己的某些特質與特徵。

二十世紀上半葉中國風雲變幻的社會現實生活情狀，緊張激烈的民族鬥爭與國內階級鬥爭，使得中國發生了前所未有的重大變化，藝術文化領域同樣充滿了各種思潮派別的此起彼伏、此消彼長。新興的電影文化感應著諸多的思潮，順應著時代脈搏的跳動，以其獨特的方式、手段與語言描摹著、反映著、體現著社會生活與人生境況，逐漸形成了自己別具特色的兩大傳統。

中國電影文化「入世精神」的傳統，主要體現在兩個方面：一是以高揚愛國主義、民族主義為主導傾向的革命鬥爭精神；二是以反對舊禮教、舊習俗、舊道德並針砭社會現實生活中種種醜惡行徑為主導傾向的倫理化的社會批判。

1、「入世精神」之一──革命鬥爭精神

最早反映中國人民革命鬥爭、體現出進步政治傾向的是新聞紀錄片。紀錄辛亥革命成功的新聞短片《武漢戰爭》、紀錄二次革命的新聞短片《上海戰爭》是迄今可查的寶貴影片。此後《國民外交遊行大會》及反映五卅運動、北伐戰爭的影片都將中國人民反對帝國主義，爭取民族解放的革命鬥爭軌跡清晰地紀錄在電影之中。

在蘇聯十月革命後的革命電影影響下，在中國共產黨的直接領導下，一批革命的、進步的文化人加盟左翼文化運動，使現代中國電影文化格局得到根本的調整與改變。

一九三一年九月，左翼「劇聯」在黨的地下組織領導下，透過了《最近行動綱領》，明確提出了左翼電影運動的方向與任務。這個《綱領》提出：「除演劇而外，本聯盟目前對於中國電影運動實有兼顧的必要。除

產生電影劇本供給各製片公司並動員參加各製片公司活動外，應同時設法籌款自製影片」；「組織電影研究會，吸收進步的演員與技術人材，以為中國左翼電影運動的基礎」；「同時，為準備並發動中國電影界的『普羅‧機諾』（即無產階級電影）運動與布爾喬亞及封建的傾向鬥爭，對於現階段中國電影運動實有加以批判與清算的必要。①」

自此中國左翼電影運動開始以高昂的革命鬥爭精神，加入到左翼文化的大陣營中，並逐漸發展成為團結人民、教育人民、打擊敵人、消滅敵人的重要文化武器，革命的、戰鬥的、進步的電影成為中國電影文化的主導構成部分，並進而形成了自覺配合進步的政治運動和革命鬥爭需要的重要傳統。

田漢、夏衍、阿英、陽翰笙與聶耳、孫瑜、沈西苓、蔡楚生等一批革命、進步的電影藝術家，在黑沉沉的舊中國推出了一批洋溢著時代激情、民族激情與政治激情的優秀影片。這些影片將筆觸伸到了工人、農民、婦女與知識分子各階層人們的生活與鬥爭領域，在銀幕上展現了一幅幅生動逼真而廣闊深遠的近世中國社會生活畫卷。

體現「左翼」電影運動革命鬥爭精神的重要影片有《狂流》、《春蠶》、《女性的吶喊》、《上海二十四小時》、《壓迫》、《鹽潮》、《脂粉市場》、《時代的兒女》、《共赴國難》、《城市之夜》、《母性之光》、《都會的早晨》、《民族生存》、《三個摩登女性》、《新女性》、《大路》、《桃李劫》、《自由神》等。

抗戰前夕又有一批電影藝術家加盟左翼電影運動陣營，並在「革命鬥爭」精神的感召下，將創作視野進一步打開，推出了《十字街頭》、《馬路天使》、《壓歲錢》、《生死同心》、《青年進行曲》、《壯志凌雲》等優秀影片。

在抗日戰爭極其艱苦的條件下，進步的電影藝術家們克服種種困難，以極其飽滿的革命熱情創作了《保衛我們的土地》、《熱血忠魂》、《八百壯士》、《青年中國》、《塞上風雲》、《中華兒女》、《長空萬里》

等影片，極大鼓舞了人民抗戰到底的決心與信心。

在人民解放戰爭的歲月裡，革命的、進步的電影藝術家們面對國民黨反動派的高壓與迫害，頑強、機智地鬥智鬥勇，創作了《遙遠的愛》、《聖城記》、《乘龍快婿》、《幸福狂想曲》、《松花江上》、《新閨怨》、《三毛流浪記》、《假鳳虛凰》、《麗人行》等優秀影片，尤其是《八千里路雲和月》、《萬家燈火》、《烏鴉與麻雀》等影片的成功，標誌著中國電影進入了一個成熟而輝煌的階段。

我們不會忘記，在解放區中國共產黨直接領導的電影事業，從一九三八年「延安電影團」建立開始，在艱苦卓絕的生活環境中，拍攝了彪柄史冊的一些光輝的人物與光榮的生活。如紀錄片《延安與八路軍》、《白求恩大夫》、《中國共產黨第七次全國代表大會》等，還有《邊區勞動英雄》等故事片。與國統區進步電影一樣，解放區電影更是直接在自己的拍攝、創作中傳達、體現了革命鬥爭精神。

在整個三、四十年代，中國的電影紀錄片在炮火硝煙中也鍛煉成長起來，這些紀錄著中國人民可歌可泣英雄壯舉、紀錄著中國人民革命鬥爭生活的寶貴膠片，成為中國電影文化革命精神傳統的有力證明。

新中國的成立，使中國電影的革命鬥爭精神成為最主導、最主要的一種傳統，貫穿於電影創作生產的方方面面。以近百年中華民族志仁人愛國救亡、奮鬥進取特別是中國共產黨領導的人民革命鬥爭可歌可泣的故事為素材，以愛國主義與社會主義思想為指導，創作了一大批產生了廣泛社會影響的優秀影片，如《中華女兒》、《白毛女》、《南征北戰》、《渡江偵察記》、《董存瑞》、《鐵道游擊隊》、《平原游擊隊》、《柳堡的故事》、《衝破黎明前的黑暗》、《戰火中的青春》、《聶耳》、《林則徐》、《革命家庭》、《青春之歌》、《老兵新傳》、《萬水千山》、《小兵張嘎》、《紅色娘子軍》、《烈火中永生》、《兵臨城下》、《永不消逝的電波》等。從現當代文學名著改編而來的一些作品如《祝福》、《林家鋪子》、《紅旗譜》、《紅日》搬上銀幕也同樣加大了其革命鬥爭的力度。新中國成立之後發生的一些

重大事件，如抗美援朝戰爭，也為電影創作提供了豐富的素材，《上甘嶺》、《英雄兒女》等影片中充溢著的革命英雄主義精神感動了一代又一代觀眾。甚至一些類型片如歌舞片、戲曲片、兒童片、喜劇片及少數民族生活題材的不少影片，也同樣被賦予了鮮明的革命鬥爭色彩與品格。

2、「入世精神」之二──倫理化的社會批判

「入世精神」在中國電影中的一個重要體現，是以倫理道德判斷為主旨的倫理化的社會批判，即透過電影張揚「善」、鞭撻「惡」；透過「善」、「惡」的倫理道德判斷，批判社會不公，展現人間的悲歡離合；透過倫理情感的宣洩，引發觀眾的同情與共鳴。中國是一個最依賴倫理道德體系維護社會關係的國度，小至個人修養，大至國家統治，都有一整套嚴密、完整的倫理道德規範來維繫，而且這些倫理道德規範、原則已成為中國人認識、判斷、把握世界不可替代的方式。從倫理道德規範的視角表現世事人生，也因此成為了中國藝術文化中「入世精神」傳統的一個重要方面。

早期的中國電影人諳熟這一規則，他們懂得要抓住觀眾，必須從倫理道德視角與層面入手。所以中國電影「入世精神」中社會批判精神的貫徹，常常是透過倫理道德層面的鋪展來實現的。簡而言之，從倫理道德規範層面認識、判斷與表現「善」與「惡」的對立（為達到感人至深的效果，常常表現「惡」對「善」的殘忍與壓迫，所以通常為「苦情戲」），進而展開社會批判。

鄭正秋的《孤兒救祖記》（一九二三年），無疑為倫理化社會批判電影的創作奠定了重要基礎。他的一系列影片如《玉梨魂》、《最後之良心》、《上海一婦人》、《盲孤女》、《掛名的夫妻》直到《姊妹花》等，抨擊生動、真實地描繪了封建制度（尤其是封建婚姻制度）對人性的摧殘（特別是對廣大受壓迫婦女的凌辱），抨擊了封建婚姻的寡婦守節、養媳招婿、蓄婢營娼等不合理制度，批判了封建社會制度的種種社會不公與社會罪惡。

蔡楚生在鄭正秋開闢的電影創作道路上繼續拓展。《漁光曲》（一九三五年）講述的是貧苦漁民家庭因破產而帶來淒慘遭遇的故事。善良而勤勞的社會下層勞動人民在冷酷而無情的社會惡勢力欺壓、盤剝下難逃噩運。該片透過一個家庭的悲劇將筆觸延伸到社會，探尋造成這悲劇的社會根源，上映後受到觀眾的熱烈歡迎，並走出國門，在國際上產生了一定影響。完成於一九四八年的巨片《一江春水向東流》，更是透過一個家庭的悲歡離合、親情恩怨的倫理故事，將整個抗日戰爭八年的豐富歷史內容納入其中，將身陷敵佔區的普通民眾的生活痛苦與大後方國統區上層社會的腐敗，進行了力透紙背的對比，將巨大而深厚的歷史內容作了倫理化處理，產生了空前的社會影響，將倫理化社會批判影片推向一個極致，也在中國電影史上豎起一座經典性里程碑。

倫理化的社會批判繼承了中國傳統儒學中的許多因素，也有著深厚的社會心理基礎。一方面，透過親情或友情等倫理情感的起伏跌宕，來判斷是非曲直，來展示社會生活的風雲變幻，來展開善惡美醜的社會批判，是傳統儒學在現代的延續、延伸；另一方面，倫理化的社會批判，符合中國普通百姓的觀賞習慣和審美趣味，在「悲情」、「苦情」中可以透過「煽情」引發觀眾們的倫理化情感的共鳴，滿足他們對於社會矛盾、情感矛盾的焦慮的排泄，實現他們自我情感、心理的撫慰。因此，倫理化的社會批判成為中國電影「入世精神」傳統中不可或缺的、極富民族特徵的一個部分。

儘管在五、六十年代倫理化的社會批判受到相當的抑制，但在謝晉的《舞臺姐妹》等影片中依然延續了這個傳統。當八十年代中國電影的創作空間再一次得以打開的時候，此類影片又一次得到觀眾們的青睞。

3、「詩化風格」

中國電影的「詩化風格」傳統，形成於二十世紀二十年代。實際上「詩化風格」與「入世精神」在題材上並無二致，其差異更多體現在「落點」和藝術品格上。從「落點」上看，同樣取材於社會現實生活內容，

「入世精神」傳統往往更注重具體的社會歷史內容的展現，注重內涵的政治性、革命性與社會批判色彩，而「詩化風格」傳統則更注重揭示相對普遍的人生問題、人的普遍的生存問題、人的情感和心靈深處潛在內蘊的感喟、感歎與感懷。從藝術品格上看，「入世精神」傳統追求實際的社會功能的實現，追求對於現實社會問題的干預、判斷與感動，追求對於現存倫理法則與社會現象的反思與批判，而更關注著普遍的人性、人定、謳歌與讚美。「詩化風格」傳統則未必追求對於現實社會存在的倫理性判斷，而更關注著普遍的人性、人的情感與命運的存在。「入世精神」往往是激昂的、悲憤的，而「詩化風格」則往往是紓緩的、憂傷的。「入世精神」傳統更注重社會性功效，而「詩化風格」傳統則更注重個人化特徵。

孫瑜、吳永剛等是「詩化風格」傳統第一代的代表人物。孫瑜的《故都春夢》（一九三〇年）透過主人公從底層爬到上層，從飛黃騰達跌落到潦倒沉淪的命運遭際，引發出對於「宦海浮沉，前塵如夢」的人的命運的感歎。孫瑜的《野草閒花》（一九三〇年）講述了一個有錢少爺與賣花少女之間曲曲折折的愛情故事，套路近似《茶花女》，只是給了一個「光明的尾巴」。這兩部影片充溢著小資情調，浪漫、多情而憂鬱、感傷。許多鏡頭虛實相間，產生了較好的藝術效果。吳永剛的《神女》（一九三四年）堪稱這一時期「詩化風格」的典範之作。一個為了自己的孩子忍辱含垢出賣肉體的妓女，為了自己的尊嚴而與社會不懈地抗爭，但社會卻不能容她。在《神女》裡，人性的種種複雜內涵都有機地被揉在故事中，被壓迫、被污辱的人們的生存與命運長久為觀眾所牽掛與深思。

需要指出的是，這幾部影片的女主角都是由阮玲玉飾演的。一代名伶阮玲玉以她非凡的氣質與才華，在銀幕上塑造了一系列外表柔美、內心堅強、受盡屈辱又不懈抗爭的美麗動人的中國女性形象。這些形象既高貴典雅又樸實自然，既神韻飛動又端莊穩重，既張揚華麗又收斂含蓄。阮玲玉精緻絕倫的演繹給了中國電影「詩化風格」傳統以最直接、最明瞭的闡釋。

二十世紀三十～四十年代狂風暴雨的民族鬥爭與國內階級鬥爭給中國電影「詩化風格」傳統留下的空間日漸狹小。在四十年代極為罕見的此類作品中，我們發現了《小城之春》。這部由費穆導演的電影名片長期遭受電影業內外的冷遇。但在中國電影「詩化風格」傳統形成、發展進程中，《小城之春》無疑佔據了非常重要的地位。這是一個發生在女主人公與其丈夫和其昔日情人（突然出現）間的情感糾葛和纏綿不盡的故事。在情感與理智、慾望與道德、理想與現實、自由與責任、愛的理念與愛的行為之間所發生的重重矛盾，複雜又微妙地糾纏、交織在一起，造就了人性的痛苦、生命的困惑、存在的尷尬。儘管該片最後採取了「發乎情止乎禮義」的選擇，但激蕩在每個觀眾心靈深處的波瀾卻難以揮之即去，而將長久地糾纏和縈繞著。紓緩的節奏、淡淡的憂傷，不盡的餘音，籠罩著全片，給予人們的是關於情感、慾望、愛等永恆而普遍的感受、體驗與感悟、感懷。

二十世紀五十～六十年代，中國電影「詩化風格」傳統在「百花齊放、百家爭鳴」的氣氛中得到一定的發展。夏衍改編的《祝福》（桑弧導演）、《林家鋪子》（水華導演）、王蘋導演的《柳堡的故事》及表現少數民族生活題材的《五朵金花》、《劉三姐》等影片，雖然不能稱之為純粹的「詩化風格」，但其中精美的畫面造型、淡雅的情感基調、抒情化、寫意化的風格韻味等與「詩化風格」傳統是相傳承的。

這一時期最具代表性的當推謝鐵驪的《早春二月》。該片從柔石小說原作《二月》改編而來，除保留原作的基本故事、人物、情節外，導演更在此片中融入了個性化、風格化的感受、體驗、思考與表現。在極富江南水鄉特色的場景──小橋、溪水、小船、荷塘、柳林營造的氛圍中，主人公徘徊在理想與現實、情感與理智、愛欲與責任之間的痛苦，以及謠言、嫉妒等無所不在而又無影無蹤的無形壓力帶來的困惑與尷尬，都超越了那個時代具體的歷史內容給予我們的震憾，而在我們心靈深處長久地激蕩起層層波瀾。

二十世紀六十～七十年代，中國電影不可能擺脫當時整體的文化律令的制約。即使在這種文化專制主義盛行的年代，我們在王蘋的《閃閃的紅星》，謝鐵驪的《海霞》等影片中依然可以感受到一絲清新、淡雅而浪

漫、多情的「詩化風格」的韻味。

進入二十世紀八十年代，這個以追尋人生況味的感受、感懷為主旨、以淡雅而浪漫情致為特徵的「詩化風格」傳統得到了較好的拓展。吳貽弓、胡柄榴、黃建中等都為此做出過重要貢獻。

二、「入世精神」的當代體現——謝晉與他的影片

在新中國電影發展歷程中，「入世精神」傳統與新中國的社會現實生活、新中國的社會主義倫理道德規範、風尚與精神結合在一起，呈現出具有新中國獨特風采的新的精神境界。而謝晉及其創作的一系列影片就是這種精神傳統的最好的體現。

（一）史詩手筆‧時代激情‧倫理視角

嚴格地講，謝晉並不是靠他的哪一部電影而或聞名或傳世的，從他五十年代獨立導演電影以來，迄今共有二十七部影片問世，其中大多數榮獲了國內、國際各類大獎，在國際影壇產生了廣泛影響，更在中國當代電影史上卓然獨立，構成了謝晉式電影的一個完整的系列。而《芙蓉鎮》就是這個系列中較為典型、具有代表性的影片之一。《芙蓉鎮》先後曾榮獲一九八七年國家廣播電影電視部優秀故事片獎；第七屆中國電影「金雞獎」最佳故事片獎；第十屆大眾電影「百花獎」最佳故事片獎；第二十六屆卡羅維‧發利國際電影節大獎——水晶球獎；第二十八屆瓦亞多利德（西班牙）國際電影節評委特別獎——人民獎和西班牙國家電臺聽眾獎；第五屆蒙比利埃爾國際電影節（法國）金熊貓獎；捷克第四十屆勞動人民電影節榮譽獎；民主德國電影家協會頒發的民主德國一九八九年發行的最佳外國故事片評論獎。

1、影片內容。

湘西山區有一個芙蓉鎮，鎮上有一位叫胡玉音的年輕女性，與丈夫黎桂桂開了一家米豆腐小攤，胡玉音漂亮、熱情、聰明，同時勤儉持家、吃苦耐勞，生意做得紅紅火火，引得全鎮老老少少趨之若鶩，也招致了對面國營糧店經理李國香的惱火和嫉妒。

胡玉音與丈夫黎桂桂辛辛苦苦，攢錢蓋了一幢新房。落成之日，鎮党支書黎滿庚、糧店主任谷燕山和眾鄉親紛紛前來賀喜。

不到一年「四清」運動就開始了（一九六四年）。李國香靠著當縣委書記的舅舅的支持、提拔，當上了工作組組長，到芙蓉鎮上抓階級鬥爭。好吃懶做、遊手好閒的「二流子」王秋赦，因家裡一貧如洗而作為「土改根子」，成為了李國香依靠的對象。王秋赦趁機將買去他土改分得的宅基地的胡玉音、黎桂桂「供」了出來。

李國香前來胡玉音家「調查」情況，將王秋赦提供的情況「通報」給胡玉音，令黎桂桂驚恐萬分。為了躲避階級鬥爭引火焚身，胡玉音將小倆口積攢的一千五百元錢交給黎滿庚代為保管，胡玉音則跑到外地遠親家避風。黎滿庚曾是胡玉音青梅竹馬的戀人，但因胡玉音出身不好而未能得到組織許可與之成婚，為此，滿庚曾發誓要一輩子保護胡玉音。然而，嚴酷的階級鬥爭卻迫使懦弱的黎滿庚向工作組交出了代管的這筆錢，而使胡玉音、黎桂桂「暴露」出來。糧店主任、南下老幹部谷燕山也因供給胡玉音碎米而被撤職。老實忠厚的黎桂桂不堪打擊，自殺身亡。

當胡玉音再回芙蓉鎮，看到新屋已被沒收，丈夫棄她而去，自己又被認定為新富農，真如萬箭穿心。在夜月寒光、亂墳崗上，胡玉音禁不住嚎淘大哭。這時，一個「鬼」一樣的形象出現在胡玉音面前，他就是「右派」分子、曾當過縣文化館長、現改造勞動於芙蓉鎮的秦書田（上集）。

一九六六年，「文化大革命」開始。李國香被揪了出來，與新富農胡玉音、「右派」分子秦書田（外號「癲子」）在雨中同時被批鬥。被李國香一手栽培起來的王秋赦則當上了鎮黨支書，黎滿庚倒成了王秋赦的秘書。就在王秋赦青雲直上，大做升官夢的時候，李國香又重新當上了縣革委會常委兼公社革委會主任，令王秋赦後悔不已。但善於投機、臉皮厚黑的王秋赦硬著頭皮，連夜闖入李國香宿舍，又下跪又打自己嘴巴，大表忠心，終於贏得了李國香的歡心。

秦書田與胡玉音二人被罰掃街。一年又一年，他們由相互漠視（起初胡還怨恨秦是「鬼」，害死了她的家人）到相濡以沫。在艱難的歲月裡，兩個被扭曲的靈魂、兩顆乾枯的心靈撞出了愛的火花。他們緊緊擁抱在一起。不久胡玉音懷孕了。興奮不已的秦書田去鎮上申請結婚，遭到王秋赦的痛罵，並讓他們自己在門上貼「兩個狗男女、一對黑夫妻」的白對聯。谷燕山對這些極「左」的做法非常反感，卻又無力回天，他與黎滿庚一起喝酒，借酒澆愁，並借酒在大街上大罵世道「完了」，同時又不服氣地喃喃著「沒完」。當胡玉音、秦書田為自己偷偷舉行婚禮時，谷燕山突然出現在他們面前賀喜，令胡玉音激動得跪倒在地，像孩子一樣委屈又幸福地大哭起來。李國香認為胡、秦的偷偷結婚，是「無法無天，蔑視無產階級專政」，將他們抓了起來，將秦書田判刑十年，胡玉音被判了三年，因懷孕而監外執行。秦赴刑前對胡玉音囑託：「活下去，像牲口一樣活下去！」胡玉音難產，谷燕山及時趕到，冒著風雨截了軍車送她去醫院，胡終於生下了她和秦書田的孩子，為感謝老谷，胡為孩子取名「谷軍」。胡玉音帶著兒子一天一天地熬著。

一九七九年，胡玉音盼來了落實政策，她被退還了房屋和錢，壓抑多年的心聲終於迸發了出來：「還我的男人」！

在一條江船上，被釋放回來的秦書田與李國香不期而遇，他們都老了許多。秦書田扔過去一席話：「趕緊

成個家，過過普通百姓的日子，別再整天淨忙著整人了！」

秦書田又回到芙蓉鎮，秦、胡及兒子一家三口經過了漫長的苦熬，又聚在了一起。他們的米豆腐攤也熱鬧如初。而專吃「運動飯」的王秋赦住的吊腳樓塌了，人也瘋了，只有他敲打的那面鑼還在，雖破得不成樣子，卻依然發出刺耳的聲響：「運動了，七八年再來一次……」

2、導演風格

謝晉以其勤奮與才華，創作拍攝了一系列不同凡響的影片，成為中國當代最傑出的電影導演藝術家，形成了獨特、鮮明的導演風格。

有人說：謝晉電影是中國民族電影的典範；

有人說：謝晉電影是中國電影的里程碑；

有人說：謝晉電影是承載了過多傳統文化品質的「電影儒學」的體現；

有人說：謝晉電影缺乏先鋒的理念，是過於大眾化、過於「媚俗」的「謝晉模式」的結晶……

說起謝晉，不能不提到一九八六年前後在中國影壇及令社會引起轟動的那場「謝晉模式」大討論。不管爭論雙方（或多方）持怎樣的觀點、立場、方法，誰也沒有否定謝晉在中國電影史上不可替代的地位，誰也不得不承認謝晉業已成熟的獨特電影創作風格。

在影片《芙蓉鎮》中，（《芙蓉鎮》創作拍攝之時正遇「謝晉模式」大討論之際），我們依然可以清晰地感受、理解謝晉電影創作的這種風格。這種風格可以用「史詩手筆、時代激情、倫理視角」進行概括。

史詩手筆。謝晉電影往往擺脫一事、一人、一情的局限，也不拘泥於「小我」，而是將人、事、情置放在一個宏大的歷史背景中，透過歷史時空本身的跨度，將「小我」放大，昇華為「大我」，將個體、個別、特殊

的人、事、情放大，昇華為體現國家、民族、群體命運的整體、全體、普遍的人、事、情，因而獲得了巨大的「人民性」。這種史詩般的手筆，基於謝晉豐富的人生閱歷、高度的歷史責任感、使命感與長期磨礪形成的獨特創作習慣與追求。

《芙蓉鎮》的小說原著為影片創作拍攝提供了較為紮實的文學基礎。在謝晉與阿城的改編中，「史詩手筆」得以充分的體現。每個人物的情感、命運的發展、變化，都與那段從六十年代初到七十年代末近二十年的歷史（跨度）密不可分。有的人物（如谷燕山）的歷史跨度甚至更長、更大（其「前史」在影片中追溯至四十年代末）。謝晉沒有只抓取其中的某個故事、某個情結、某種命運，而是以「史詩手筆」，在銀幕勾勒出一個巨大歷史變革中社會生活全景式的畫卷。

於是，我們從胡玉音身上感受到的是一種女性的命運，從秦書田身上感受到的是一種小知識分子的命運，從李國香身上感受到的是一種基層幹部的命運；從王秋赦身上感受到的是一種社會政治無賴的命運；從谷燕山身上的命感受到的是落野的正直的老黨員老幹部的命運；從黎滿庚身上感受到的是善良而懦弱的普通幹部、百姓的命運……，留給我們印象最深的甚至未必是「這一個」，引發我們聯想、想像的或許應當為「這一群」，即謝晉「史詩手筆」的結果，往往創造了一個社會歷史的群像，而不僅僅是某個特別、特殊的個性形象，所以我們得到的更多是對「胡玉音們」、「秦書田們」、「李國香們」、「王秋赦們」等的反思和表現。

時代激情。謝晉電影一貫追尋著時代前進的步伐，總是以飽滿的時代激情，關注時代最新的命題，回答時代最新的問題，並期待予以最具時代感的回答。謝晉電影的時代激情，突出體現在人們的社會政治生活中，體現在巨大社會政治震盪中的人們的生活狀態、情感狀態、思想狀態──或者說人們的命運的複雜變化與糾葛。如果說「文革」前謝晉電影的時代激情主要特點是熱情、激昂的「謳歌」與「讚頌」（如《紅色娘子軍》

等），那麼「文革」後謝晉電影的時代激情則更多傾向於敏銳、激憤的「鞭撻」與「揭露」。在《天雲山傳奇》（一九八〇）、《高山下的花環》（一九八四）中，我們深刻地感受和理解了極「左」路線對正直、善良的人們以多麼慘重的摧殘和迫害。這些閃爍著批判現實主義光芒的優秀電影作品，當時看來有些激烈、有些超前，但一經衝破阻力，公開放映後立刻在人民群眾中引發巨大的轟動，可謂喊出了時代的最強音。因此，有人將謝晉電影稱為「入世電影」，是言之有據的。

《芙蓉鎮》沿著《天雲山傳奇》、《高山下的花環》的創作路子，在時代激情的體現上達到了一個新的高度。《芙蓉鎮》透過一系列人物的塑造，給我們展示了一個比謝晉以往電影更為複雜、更發人深省的生活世界。在這個生活世界裡，老實忠厚的桂桂不堪羞辱憤而自殺；充滿智慧的秦書田忽「人」忽「鬼」、靠「癲」來生活；勤勞而美麗的胡玉音從熱情開朗到驚恐害怕，再到幾近絕望，最後忍辱求生，熬出頭來；身經百戰的谷燕山從忠心耿耿到借酒澆愁；大齡未婚女人李國香由於政治上的陰暗，再到空虛、敏感；遊手好閒的王秋赦由畏畏縮縮到狗仗人勢再到變成瘋子……這一切是怎麼回事？為什麼這些普普通通的人在這巨大的社會政治震盪中被扭曲成這樣？謝晉以飽滿的時代激情，提出了這發人深省的問題。這的確是形象、生動又深刻地觸及到了極「左」路線的本質。尤其是影片最後，當王秋赦敲著破鑼喊「運動了，運動了，七八年再來一次」之時，想必人們定會為之驚詫和警醒：極「左」路線給中國人民帶來的災難一去不復返了嗎？不，我們不能放鬆警惕，因為在我們的社會，極「左」的毒瘤、毒根依然存在。謝晉在《芙蓉鎮》中所提出的這些時代性的命題，顯示了一個藝術家高度的歷史使命感和責任感。當我們再次重播《芙蓉鎮》時，不能不為其體現出的強烈的時代精神而感動。

倫理視角。 中華文化是一種少年老成的早熟的文化，也是以高度發達的倫理道德體系而聞名於世的文化。在我們文化傳統中，最大、最具影響力的資源就是倫理道德傳統。倫理道德的理念幾乎滲透在我們民族生活的

中國電影在技術和藝術形態、技巧、手段、方法等方面均來自西方電影，但在其內在精神、功能功用方面，卻不可避免地以沿襲傳統倫理道德理念為主流。倫理化的社會批判影片作為中國電影「入世精神」電影傳統的重要一支，在中國電影史上最具影響力、號召力和觀眾緣。從二十年代鄭正秋《孤兒救祖記》開始，到三十至四十年代蔡楚生的《漁光曲》、《一江春水向東流》達到了一個高峰。謝晉繼承了前輩藝術家的傳統，將「入世精神」——倫理化的社會批判影片創作推向了一個新的水準。對歷史按照倫理道德理念予以善惡、美醜、真假是非的判斷，是此類影片的基本立場，「倫理視角」常常成為其根本視角甚至唯一視角。

在《芙蓉鎮》裡，儘管謝晉對歷次運動、人物關係、各個人物本身盡可能賦予其更為豐富、多樣的視角，但貫穿全片的根本視角還是「倫理視角」。尤其在對人物的善與惡、是與非的判斷上，其「倫理視角」帶來的鮮明的道德評判色彩是一目了然的。如對於李國香、王秋赦兩個人物的處理，如果冷靜地予以思考分析，李國香、王秋赦在製造了別人的生活悲劇的同時，他們何嘗不是歷次社會政治「運動」的犧牲品。但在影片的展開過程中，這方面的表現就非常稀少，也許經歷了那種種「運動」的人們，對於李、王此類人物太過痛恨了，也許謝晉等藝術家們從情感、心理深處稍許給他們一絲「同情」了，所以呈現在銀幕上的便是兩個道德品質一貫惡劣的小人了。有人批評謝晉電影的「倫理視角」，沖淡了影片應當達到的歷史的深度與美學的高度，從藝術批評角度來看，這無可厚非，但從影片所處的時代、中國電影觀眾的長久形成的觀賞、接受心理及中國當代的社會現實（包括人們的情感心理）需要來看，謝晉電影採用「倫理視角」，以大多數中國人可接受的倫理道德理念去評判自己影片中的人、事、情，去貫穿自己的電影創作，同樣是無可厚非的，在後一種意義上講，這也正是謝晉電影獲得巨大社會成功的最重要的一個因素。

各個領域、各個方面。

3、本片的人物形象畫廊

影片《芙蓉鎮》的成功，還體現在其人物形象塑造上。可以說，《芙蓉鎮》為我們創造了一系列光彩照人的銀幕形象，構成了一個生動而豐富的人物形象畫廊。

胡玉音是本片的女主人公。她的經歷代表了六十至八十年代中國下層勞動女性的共同面臨過的辛酸、艱難，同時，影片也賦予她鮮明的個性特徵。首先，她身上充滿女性的魅力：美麗、多情、率直、嫵媚……難怪她的米豆腐攤招來那麼多客人及鄉親，難怪那麼多男人都為之傾倒。影片透過米豆腐攤上各色人等與她的關係（有讚美，有調情，有打鬧……）將她女性的魅力表現得十分透徹。而她與黎滿庚、黎桂桂、秦書田三位男性之間的情感糾葛，同樣很好地體現了這一點。其次，她身上同時揉合了柔弱與剛強既矛盾又對立的性格品質。作為一個柔弱的女子，她見到李國香等的整人驚恐萬分；當丈夫自殺後痛不欲生，被罰掃街病倒不起時陷入絕望……作為一個剛強的女性，她可以獨立挑起家庭的重擔，做事有膽有識；面對一個個打擊，咬著牙挺過來；與秦書田在艱難困苦中迸發愛的火花，就堅決地把愛給予自己心愛的人；從懷孕、難產到獨自帶著兒子長大，更是忍辱求生，辛酸備嚐。在胡玉音身上，我們可以感受到柔弱與剛強既矛盾又統一在一起。第三，影片展現了胡玉音如何從單純走向成熟的艱辛歷程，從中讓我們感受到胡玉音在理想與現實的對峙中的獨特性格品質。作為一個小鎮上的普通女性，她最初年輕氣盛，追求發家致富、家和業興的美好理想，而這美好理想在殘酷的階級鬥爭、極「左」政治運動的衝擊下幾近破滅，在痛苦的時候她單純地把這些不幸歸結到「右派」分子秦書田「鬼」一般的纏附所致。最終她懂得了這是那個時代、那些顛倒是非、翻雲覆雨的極「左」運動帶來的惡果。她由一個默默忍受、相信命運的女性，成長為反抗命運壓迫的女性。

影片賦予胡玉音以多層面、多重的性格品質，無疑增加了影片的厚度與深度。

秦書田是本片的男主人公。與我們通常看到的銀幕、舞臺或文學作品中的畏首畏尾、不諳時事、呆頭呆腦、「深沉持重」的小知識分子形象不同，秦書田身上的確貫注了一些難能可貴的性格品質，這個形象的成功塑造，使中國當代電影人物形象畫廊中增添了別致的色彩。如果簡單地予以概括，秦書田這個形象的「別致」之外在於：以「癲」狂的方式對抗這「癲」的年代；以「扭曲」的方式表現這「扭曲」的年代。我們可以看到：銀幕上的秦書田整日瘋瘋癲癲，傻傻哈哈，「壞分子」的集合點名時，他神態貌似端正嚴肅，實則戲謔嘲諷，他自報家門「右派分子秦書田」時的動作表情令人既忍俊不禁，又啞然失笑。甚至連掃帚去掃街，這種形常、最普通的活計，秦書田也能「玩」出花兒來，他用跳華爾滋的舞蹈動作，「耍」著掃帚去掃街。面對李國香、王秋赦等的刁難，意欲透過正常管道申請結婚的秦書田，不僅未能得到許可，反而招來了自貼白聯的倒楣結果。胡玉音痛苦不堪，失聲大哭，鄰居搖頭歎息，秦書田卻鎮靜自若，認認真真地貼著「兩個狗男女，一對黑夫妻」的白對聯。面對王秋赦帶有人格侮辱的白對聯，管他白色對聯，管他多麼惡劣的羞辱，只要事實上承認他們的婚姻關係，就一切釋然。用這樣超出自然常規情感的「扭曲」的方式，卻更加有力地揭示了那個年代的扭曲與荒誕。

秦書田內心深處珍藏著對真、善、美的美好追求，從他與胡玉音一起看舊照片就能深切感受到，他身上也充滿了男性的剛毅、大氣的風度，如胡玉音死了桂桂後在墳地裡秦書田的勸告，二人掃街時秦對胡關懷備至的呵護，尤其是赴刑前對胡玉音的叮囑「活下去，像牲口一樣活下去」充分體現了他對生命達觀、樂觀、透徹的理解。總之，秦書田幽默、樂觀、智慧、豁達的性格品質，一掃許多小知識分子形象的軟弱、蒼白之氣，以「反其道而行之」的行為、思想、表達方式，為影片增添了不少亮色。

谷燕山、黎滿庚是一對相輔相成的基層幹部的兩種類型人物。谷燕山在任何情況下都保持著人性的尊嚴，

絕不卑躬屈膝，哪怕是無能為力改造這時勢，也要主持公道，保護無辜的胡玉音和他的家人。他本身出生入死

打江山的革命經歷也增加了本片的歷史厚度。黎滿庚則在社會極「左」時勢的逼迫下，委曲求全，甚至為明哲

保身而變相出賣了自己初戀的戀人，背叛了自己的諾言，為此他陷入對自己良心的譴責之中不能自拔。這兩個

形象，將高尚與卑微、勇敢與怯懦演繹得十分生動。

李國香、王秋赦則是又一對相輔相成的人物形象。這兩個人物形象的共同點在於：都是「根正苗紅」，所

以成為歷次政治運動的依靠對象和「幹將」；都習慣性地靠吃「運動飯」而生存；個人生活狀態都比較空虛無

助（一個是大齡未婚女性，一個是窮困潦倒的單身漢、破落戶）。這兩個人物形象的特點在於：李國香身上充

溢著那個扭曲時代和她個人特殊生活境況帶來的雙重「變態」色彩；王秋赦身上則充溢著一個破落戶流浪漢本

能的投機鑽營和潑皮無賴的色彩。

在李國香的價值觀念裡，真可謂「親不親階級分」。她所受的教育、所外的位置造就了她的這一「堅定

不移」的立場。如她幾次與胡玉音的談話，都顯示出「國營大姐」（國營糧店）、「工作組長」、「公社革委

會主任」對一個「個體戶」、「新富農」、「專政對象」的居高臨下的身份感與優越感。她對秦書田的態度變

化也清晰地顯示出其立場傾向。從起初的不屑一顧，到「文革」中一起挨鬥，「怨屈」地喊「我怎麼跟『右

派』分子在一起」，到對秦書田「無法無天」行為實行專政，到最後相遇時稱秦為「同志」（因此時秦已「摘

帽」）。她與王秋赦的關係也頗耐人尋味，從當初因王是「土改根子」而吸收王進入工作組，到「文革」王秋

赦反目成仇，將她揪鬥，引她怒不可遏，到最後將王重又攬入自己懷抱，應當看到是她特定的價值觀在對她的

思想、情感、行為起著決定性作用。

同時作為一個大齡未婚女性，她以本能的嫉妒、仇視、不平衡演化為對健康、正常人的「革命」、宣洩行

動，她對胡玉音的折磨、摧殘典型地體現了她內心的這種陰暗敏感。

王秋赦這樣一個無知無識、遊手好閒、好吃懶作、品質惡劣的人，竟然平步青雲，當上了公社書記，這實在是那個荒唐可笑年代荒唐可笑之事。他嫉賢妒能，總要挖人牆腳，靠巧取豪奪，不勞而獲。他直接導致了胡玉音、秦書田、黎桂桂的悲劇，令谷燕山等遭遇逆境。最不可思議的是，他在「文革」中把他的「救星」李國香揪鬥出來，一旦李國香重又得勢，他竟厚顏無恥地跪倒在李的腳下，極盡卑躬屈膝、投機鑽營之能事。這個毫無人之尊嚴的小丑般的人物，演出了一幕幕「鬧劇」。

李國香、王秋赦這兩個人物形象，是中國當代電影畫廊中不多見的「被扭曲」的人物形象。一方面，他們為這個「扭曲」的時代推波助瀾，另一方面，他們自己也是人格、心靈被嚴重扭曲了的人物形象。從他們身上，我們更加深刻、深切地感受了埋藏在那個特殊而災難性的時代深層的一些內涵。

（二）視聽語言讀解

中國電影適應大多數中國觀眾普遍的觀賞習慣、審美趣味，以戲劇性結構、戲劇性敘事方式為主流傳統，通常人們把這種電影稱之為「影戲」。謝晉是一位導演「影戲」的高手。在視聽語言構成上，出色地運用「影戲」方式，完成電影的創作拍攝。《芙蓉鎮》同樣以「影戲」方式結構而成。

1、場面設計

《芙蓉鎮》善於調動各種手段，集中表現具有視聽衝擊力的場面，透過場面設計進行戲劇性衝突、懸念、人物情感、情節發展的醞釀、積聚。

在《芙蓉鎮》的開場，短短數分鐘，即把本片的主要背景（時間、空間等）、主要人物、主要情節因素作了全景式的展示。

在這一組場面中，鏡頭基本採用中近景（這也是謝晉電影一貫的習慣），如果把芙蓉鎮熙熙攘攘的街市作為一個整體（這在影片中被全景呈現），那處於這整體兩端的則是胡玉音的豆腐攤和李國香的國營糧店，這兩端場景中的情形，構成了這組場面的完整形象。

在胡玉音米豆腐攤上，處於畫面中心的胡玉音迎送八方來客，不論是正面拍攝，還是背面、側面拍攝，不論是仰拍還是俯拍，我們都能感受到控制場面的核心人物是胡玉音，由她引出黎桂桂、黎滿庚、王秋赦、秦書田等主要角色，從他們彼此的眼神、表情中，也大概可以斷定他們彼此間的關係，而各個人物的性格特徵也初露端倪。尤其是秦書田的幾次出現，基本上默默無言，且給他的鏡頭多是側面，從這一點上可以斷定他當時的社會地位和角色。

場面另一端的李國香的國營糧店那裡，冷冷清清，畫面上是黑洞洞的背景，與胡玉音米豆腐攤人頭鑽動、熱熱鬧鬧的場景恰成對比。李國香顯然處於這一端的中心，從她的神態、表情和話語中，我們可以感受到她不甘現狀、期望控制局面的心態，由她引出糧店主任谷燕山，一個樸實無華、頗有資歷的長者形象，呈現於銀幕。

沿著這兩端，用平行、對比蒙太奇的手法，分別予以表現，貫串這兩端、兩個場景的是芙蓉鎮街市的全景畫面。拍攝胡玉音的米豆腐攤，用了不少運動鏡頭（特別是搖移鏡頭），而拍攝李國香的國營糧店，更多的是靜態鏡頭，以此相互映襯，表現出同一大場面中，兩個不同場景的不同氛圍。

這一組大場面收在了片中兩位女性——胡玉音與李國香的相會中。李國香以居高臨下的姿態來到胡玉音的攤上，伸手要胡出示營業證、許可證。於是，本片的主要戲劇衝突在這裡埋下了伏筆。

這一場面的設計，既充滿戲劇性（衝突、懸念的埋藏），又自然、順暢、一氣呵成，出手不凡，將全片情節迅速推開，達到了較為理想的藝術效果。

果，給人留下深刻印象。

此外，「文革」中李國香與胡玉音、秦書田同時在大雨中被揪鬥，胡玉音、秦書田自貼白對聯、偷偷擺酒舉行婚禮，王秋赦房屋倒塌、變成瘋子敲著破鑼在胡記米豆腐攤上喊叫「運動」等場面也都以強烈的戲劇性效

2、「對比」的藝術手法

之所以說謝晉是導演「影戲」的高手，其中一點是因為謝晉善於運用戲劇性的手法、手段來創作拍攝電影，「對比」作為戲劇性的藝術手法、手段，在謝晉那裡被運用得揮灑自如。

《芙蓉鎮》中「對比」的藝術手法，主要體現在以下三個方面：人物形象之間的「對比」；場面之間的「對比」；不同時空之間的「對比」。

人物形象之間的「對比」。胡玉音與李國香之間，同為女性，一個美麗、多情、能幹，一個心理陰暗、嫉妒、變態；一個為個體戶，一個為「國營大姐」；一個落難、不幸，一個官運亨通；一個擁有真誠的愛情，一個依然「人在旅途」。黎桂桂與秦書田，先後成為胡玉音的丈夫，一個老實、憨厚、膽小、怕事，一個機靈、智慧、勇敢、無畏；一個沒有主心骨兒，一個經不住突來的打擊，自殺身亡，一個哪怕「像牲口一樣」，也要堅持「活下去」。谷燕山與黎滿庚，一個堅持原則，一個古道熱腸，不惜犧牲自己成全他人；一個謹慎小心，怕擔風險寧可明哲保身。這些人物形象所體現出的性格，恰好構成一對對矛盾，形成鮮明的「對比」，大大增強了本片的戲劇性和可視性。

場面之間的「對比」。除了上述開場中充滿戲劇性的場面對比（胡玉音的米豆腐攤與李國香的國營糧店），《芙蓉鎮》還有大量「對比」場面被充分表現。如王秋赦到外地進行「革命串聯」，回到芙蓉鎮，得到群眾「熱烈歡迎」的儀式場面，與李國香官復原職，從小車上上下來，二十人等前去迎接的場面之間的對比。再

如黎滿庚與谷燕山一起喝酒的場面，與秦書田患難中照顧生病的胡玉音的場面之間交叉出現，相互「對比」等等。這些場面之間，形式上相同相似（都是或「迎接」，或二人「相聚」……），內涵、本質上又有不同，這同樣大大增強了影片的戲劇性效果。

不同時空之間的「對比」。《芙蓉鎮》中，有一些「戲」，透過「閃回」等手法，在當下時空環境中，引入過去時空環境中的人、事、情，拓展了影片的歷史跨度，也增加了一定的深度和厚度。如胡玉音躺在病床上，畫面展現的是當下時空環境，鏡頭推至胡玉音的特寫，「閃回」到過去時空中之中，畫面上展現著胡玉音與黎桂桂相親相愛的生活情形，尤其是結婚儀式上熱熱鬧鬧的幸福情形。再如谷燕山酒醉後和在醫院裡，鏡頭都推到老谷的特寫，然後「閃回」到過去時空中，表現他在戰爭年代馳騁疆場的戰鬥情形。

3、「意象」的選擇與表現

在《芙蓉鎮》中，有兩個「意象」，一個是「掃帚」，一個是「破鑼」。「掃帚」起初掌在「右派分子」秦書田手裡，秦書田每日揮動「掃帚」清掃大街。當胡玉音成為「新富農」後，也拿起了「掃帚」，被派與秦書田一同掃街。日復一日，月復一月，終於有一天，兩人的「掃帚」「掃」到了一起。「文革」中李國香被揪鬥，也被罰掃街，秦書田便將「掃帚」交給了李國香。秦書田被判刑後，胡玉音挺著「身懷六甲」的肚子，獨自用這「掃帚」掃街，再後來是胡玉音與年幼的兒子一同掃街，「掃」出了世態炎涼，人情冷暖，「掃」出了主人公風風雨雨的愛情糾葛，「掃」出了時代的變遷。一把「掃帚」又掌在了胡玉音兒子手中。一把「掃帚」，「掃」出了時代的變遷、歲月的變遷，「掃」出了整個影片的情節故事。

由於導演的精心設計，「掃帚」這「意象」被賦予了豐富的思想感情內涵。當「掃帚」在胡玉音手中時，它顯得寂寞、孤獨而痛苦；而「掃帚」在秦書田手中，則跳起了「華爾滋」。當秦、胡開始接近時，兩把「掃

帚」被置放於胡家大門的兩側，並排而立；當秦、胡「熱戀」的時候，兩把「掃帚」歡快、愉悅地在跳動。當胡玉音與兒子拿著「掃帚」相依為命時，「掃帚」聲音遲緩、板滯但卻堅毅、有力。

「破鑼」是王秋赦手中的重要道具，也是時代風雲的「晴雨錶」。當王秋赦還是個被人呼來喝去的通訊員時，鑼敲得暗啞而生怯。當王秋赦得到李國香重用後，鑼便一步步越敲越響，越敲越狠。而最後王秋赦徹底倒臺後，那鑼聲便真是破鑼的殘響了。「破鑼」與王秋赦聯繫在一起，同時也與歷次「運動」聯繫在一起。許多觀眾看罷此片，念念不忘的就是王秋赦這面破「鑼」以及「運動了」的喊叫。

《芙蓉鎮》的巨大成功，也得益於陣容強大的演員精彩的表演。劉曉慶、姜文、徐松子等在深入體驗生活基礎上，對於角色準確、細膩、有層次的把握和體現，為本片增色不少。

三、「詩化風格」的經典闡釋——吳貽弓的《城南舊事》

中國電影「詩化風格」的傳統若隱若現地延續著，在激烈的民族鬥爭、階級鬥爭的大環境中艱難地生存著。八十年代良好的政治文化氛圍為電影藝術家們的探索提供了難得的創造空間，「詩化風格」傳統也因而獲得了新的發展。吳貽弓的《城南舊事》便是這一時期對「詩化風格」作出了最好闡釋的一部經典之作。

（一）八十年代中國電影「詩化風格」的扛鼎之作

影片《城南舊事》創作拍攝於一九八一至一九八二年間。是根據臺灣著名女作家林海音的同名小說改編而成的。由著名導演吳貽弓執導的這部影片，以其獨具特色的內涵、風格及藝術探索，在中國電影史上留下了深深的印記，成為走向世界的具有民族氣派的中國電影名片。《城南舊事》先後曾榮獲一九八三年第三屆

金雞獎最佳導演獎；第二屆馬尼拉（菲律賓）國際電影節最佳影片獎；第十屆基多城（厄瓜多爾）國際電影節二等赤道獎。

1、影片內容

《城南舊事》表現的是小女孩英子在二十年代舊北京的所見所聞，即英子童年時代的一些生活片斷。影片由三個大的段落構成，這就是英子與秀貞及妞兒、英子與小偷、英子與宋媽的相聚與「離別」。

第一段落講的是英子偶然認識了一位叫秀貞的「瘋女人」，秀貞的男人是一位大學生，因從事革命活動遭到當局逮捕，從此再沒回來。二人的愛情結晶小桂子一出生即被當作私生子，送到齊化門城牆底下，從此不知下落，秀貞也因此「瘋」了。英子從秀貞那裡還得知她一直在尋找她的小桂子。

妞兒是英子結識的一個小夥伴，被狠心的「父親」逼著唱戲，經常被打得渾身是傷。一次妞兒告知英子自己是揀來的，她要去找她親生父母。聰明的英子看了妞兒脖子後面的青痕，覺得與秀貞說的小桂子的特徵一樣，便冒雨將妞兒領到秀貞家中。激動不已的秀貞便把妞兒認作自己的小桂子，二人帶著行李箱衝到夜色沉沉的大雨中，說是乘火車找小桂子她爸，在火車呼嘯的煙霧中，秀貞與妞兒的身影就此消失……

英子搬進了新簾子胡同的新家，不斷聽大人們說起附近鬧賊的事。一次在荒草地玩耍時碰上一個年輕的小夥子。好奇的英子便與他交上了朋友，從他那裡聽到一些似懂非懂的話和故事。後來英子看到他參加他弟弟的畢業典禮。一次找他玩，順手將他藏在荒草中的一件器物拿出，被大人發現。不久，英子便看到巡警把他抓走，人們都為這個小偷、這個「賊」被抓到而高興。英子用驚訝的目光又送走了一個「朋友」。

宋媽是英子家的傭人，出身貧苦，靠當老媽子養活自己的丈夫和孩子。在英子家幾年後，宋媽才得知自己的兒子早已病死，女兒也被丈夫賣到不知什麼人家去了。

英子的父親既嚴厲又慈愛，是個大學教授。他經常在家裡接待從事革命活動的進步學生。由於積勞成疾，患上肺病，不幸辭世。父親去世後，英子全家便遷離了北京。

影片最後一幕是，英子與媽媽和弟弟祭掃了英子父親的墓，在秋風瑟瑟中，乘上一輛馬車告別了北京，而宋媽和丈夫則坐上一頭毛驢，朝相反的方向，回她窮苦的鄉下去了。英子與宋媽淚水漣漣，一步一回首地默默對視著，在灑滿了紅葉的蜿蜒山路上，漸漸離去……

2、影片風格

總體基調

本片導演吳貽弓在影片風格的追求上，非常明確而自覺，他用「淡淡的哀愁，沉沉的相思」來概括本片的

「淡淡的哀愁」，體現為主人公小英子與周圍人們從相識相交到離別分手的一個個故事。小英子天真單純的童年生活中，由於相遇了這樣一些「朋友」而添加了許多有趣味有意義有意思的內涵，但這些「朋友」各自不同的悲劇性生活，也使小英子為之不解或驚訝，而一個個「朋友」在小英子不捨的目光裡離她而去，卻又增添了許多的傷感與心痛。同樣的故事，在另外導演手下，可能被處理為具有濃烈悲劇性、強烈情感性的風格，而吳貽弓則既落在「哀愁」處，又盡可能將這些較為強烈的悲劇衝突點、情感爆發點「淡淡」的處理，使之「引而不發」，保持很強的內在藝術張力。如三個段落的結束處本可以賦予強烈的戲劇性效果（小英子與三個「朋友」分手離別的場景），但影片卻在紓緩、靜默的情調中慢慢展開。

「沉沉的相思」，意味著影片對於社會生活的理性思考。這既是基於原小說作者強烈的思念故土之情，也是導演對世事滄桑、歷史變遷的哲理性思考的體現。「相思」——對故土、對童年、對一個個永遠逝去、不可再現的生命的追憶，透過小英子的眼睛展現給觀眾，同時這「相思」也不是激烈的、激奮的，而是「沉沉」

的，即主人公心靈深處的。如三個段落中與小英子相識相交的「朋友」——「瘋女人」秀貞、小偷、宋媽各自不同的生活際遇，讓我們理解那個時代人們真實的生活境況，儘管不是正面描摹革命、貧窮、人生的苦痛，但卻從這些「朋友」的生活中深切地感受和把握了這些內涵，而且這些內涵又伴隨著主人公小英子的成長，在小英子不斷追問「為什麼」中得以較為深刻的表現。

導演吳貽弓曾對《城南舊事》的影片風格作了一番形象的描繪，認為它應當是「一條緩緩的小溪，潺潺細流怨而不怒，有一片葉子飄零到水面上，隨著流水慢慢地往下淌，碰到突出的樹樁或堆積的水草，葉子被擋住了。但水流又把它帶向前去，又碰到了一個小小的漩渦，葉子在水面打起轉轉來，終於又淌了下去，順水淌了下去」（見吳貽弓：《城南舊事》導演闡述，《城南舊事》資料，中國電影家協會藝術理論部編）。不論是「淡淡的哀愁」，還是「沉沉的相思」，都追求著這樣「行雲流水」般的效果。

3、「詩化風格」電影的扛鼎之作

中國電影在近百年的歷史進程中，繼承了中國藝術文化的優秀傳統，形成了「入世精神」和「詩化風格」兩大傳統。所謂「入世精神」，主要是以描摹、再現、批判現實社會生活為已任；所謂「詩化風格」，則以表現、揭示具有普遍人生況味、生命體驗的意義價值為目的。「入世電影」立足現世生活，「詩化電影」追求表達永恆。當然，將中國電影劃分為這兩大傳統，只是理論表述上的方便，實際上幾乎每部優秀影片都同時兼具「入世」與「詩化」的精神品格和精神追求。

作為「詩化風格」電影的經典之作，三十年代有以孫瑜、吳永剛等為代表拍攝的一批影片，如《神女》等；四十年代有以費穆等為代表拍攝的一批影片；如《小城之春》等；五、六十年代有以謝鐵驪等為代表拍攝的一批影片，如《早春二月》等。八十年代堪稱「扛鼎之作」的「詩化風格」電影則為吳貽弓的《城南舊事》。

《城南舊事》具有濃郁的民族特色與時代氣息。

(1) 民族特色的體現

影片《城南舊事》在精神境界和藝術境界等方面充分體現了民族獨有的品格特徵。

精神境界。「離別」「離愁」作為中國文學藝術傳統中一種「原型」和「母題」，千百年來為歷代文人、藝人吟詠、表達。有的與國家興亡相聯結，有的與個人遭際相聯結，更多的則是充溢於親人、友人之間的離情別緒。這種感受、體驗、情緒與思想，成為一種民族精神境界中別具個性的類型。這與我們這個古老民族的鄉土文明、鄉土社會結構，與我們這個古老民族的世事變遷、朝代更迭的歷史，及由此鑄造出的民族文化心理結構、民族文化人格結構緊緊聯繫在一起。因此，影片《城南舊事》對於「離別」、「離愁」的吟詠表現，既成為具有民族特色的一種精神境界，也容易喚起人們的豐富情感心理積澱與較為強烈的共鳴。

藝術境界。對於「意境」的追求，是我們民族藝術文化傳統中獨具個性特徵的某種標誌。「意境」的構成，不像西方藝術文化傳統中將自然景觀與人文情懷、客觀景物與主觀感受對立、分離，而是將感性與理性、主體與客體水乳交融地結合起來，為客觀、自然的景物、景象、景觀，賦予具有濃烈主體人格特徵、主體情感特徵的內涵，將主觀、主體的情感、體驗、思想，融化在客觀、自然的景物、景象、景觀之中。影片《城南舊事》的總體情感基調為「淡淡的哀愁，沉沉的相思」，具體的情感情緒為「歲月流逝感」、「往事追憶感」、「世事滄桑感」等，這些情緒情感融化在井窩子、駱駝隊、殘垣斷壁、荒草地、學堂操場、滿山紅葉、蜿蜒山路等景物、景觀、景象中，構成清新、淡雅、含蓄、雋永的「意境」，極大地增強、提高了影片的思想力度、情感力度及藝術表現力。

(2) 時代氣息的滲透

「詩化風格」電影儘管未必立足於現世生活，未必直接表現對現實社會的傾向與態度，而追求對普遍、

永恆人性的表現和揭示，但卻無法擺脫特定時代的烙印與痕跡。影片《城南舊事》也體現著八十年代初中國的整體時代特徵，從思想內涵到藝術表達。

思想內涵。為什麼在八十年代初選擇拍攝《城南舊事》？表面看似乎很偶然（北京電影製片廠編劇伊明寫了原劇本，陳荒煤推薦給上影，石方禹直接推薦給吳貽弓，由吳貽弓重新改寫為導演臺本，最後決定拍攝──參見筆者《訪著名電影導演吳貽弓》，《北京廣播學院學報》一九九二年第四期），但卻在本質上符合了那個時代的整體思想潮流，這便是以「傷痕文學」崛起為典型代表的時代性的思想潮流：對於大動亂帶來的悲劇性人、事、現象的慘痛追憶與反思；對於美好人生中真、善、美的呼喚與追求。影片《城南舊事》恰恰諳合了這個時代性的思想潮流。

藝術表達。《城南舊事》創作拍攝之時，正是中國電影在「撥亂反正」的時代潮流中，呼喚「創新」、呼喚「現代化」之際。吳貽弓以這部影片的藝術探索，體現了那一代電影人豐沛的藝術創造力。《城南舊事》在藝術表達上取得了多方面的成就，單從電影藝術表達的方式來看，就典型地體現了八十年代初關於電影敘事語言的最新探索，即從充滿戲劇性的「蒙太奇」思維，轉向更貼近生活本真形貌的紀實性「長鏡頭」思維，如《城南舊事》中用了一個一百二十二點八尺的長鏡頭，拍攝主人公小英子坐在馬車上，凝望著她眼中這個「過去」的世界漸漸離去，漸漸離去……，這種表達方式成為八十年代初中國電影最具時代特色的探索，也極大地影響著此後中國電影創作與拍攝。

（二）視聽語言讀解

影片《城南舊事》在電影畫面「意象」的選擇與創造、音樂音響的設計與運用，及「藝術重複」技巧手法的採用上，均有獨具匠心的探索。

1、電影畫面「意象」的選擇與創造

所謂電影畫面「意象」，指的是那些為烘托影片氣氛、表達特定思想、情感、情緒，可以引發觀眾的想像、聯想的人、景、物等形象，這些「意象」原本可能是平常的人、景、物，但進入影片內，往往被賦予特定的情感、思想、情緒，有的「意象」「仁者見仁、智者見智」，獲得豐富性、多義性、多解性。

影片《城南舊事》的「意象」，豐富多姿，具有很強的藝術表現力和藝術感染力。

作為「意象」的人。影片最令人難忘的「意象」便是主人公小英子的「眼睛」。且不說這雙「眼睛」在確立本片的「視角」、結構本片的段落等方面發揮的不可替代的作用，單就這雙「眼睛」本身所蘊積的豐富內涵，就足以令人稱道。這雙「眼睛」在本片中傳達了小女孩的天真、純潔，也傳達了小女孩的善良、真誠；又體現了小女孩的敏銳、機智；還體現了小女孩的憂鬱、多思……總之，本片所內蘊的思想、情感、情緒，或直接或間接地透過這雙「眼睛」作為載體。影片《城南舊事》的成功，很重要的一點在於成功地選擇、創造了小英子的「眼睛」這「意象」。

作為「意象」的景。為了體現二十年代舊北京的風情，更為了營造全片「歲月流逝感」、「世事滄桑感」、「往事追憶感」，本片主創人員絞盡腦汁，搭設了井窩子、盧溝橋等場景，其中井窩子、學堂操場、小偷躲藏的荒草地、佈滿紅葉（楓葉）的山路等，給人印象最深。

作為「意象」的物。與「景」的功用一樣，影片中的駱駝、歸鴉、小油雞、秋千、夜雨、火車、毛驢、水車等既來自小說原著，又進行了「二度創造」，使之與場景、特別是與片中人物的活動、情感、思索、

宋媽的「皺紋」，也在多個場景、段落中以不同角度、不同位置、不同景別反覆呈現，讓人們從那「皺紋」中讀出了勞動人民的樸實、寬厚，又讀出了那個年代下層人物的辛酸、悲慘、苦難和不幸。

情緒等結合在一起，使觀眾能夠藉以想像、聯想，喚起每個人的歲月記憶，並從中領悟、感受、品味某種人生的真諦。

2、音樂音響的設計與運用

影片《城南舊事》的音樂音響設計與運用取得了突出成就。

吳貽弓的父親是著名作家、畫家豐子愷的同學，皆為李叔同先生的弟子，因此當吳貽弓著手拍攝《城南舊事》時，其父為他背誦了許多首李叔同先生填詞的、那個時代流行的學堂歌曲。這使吳貽弓大受啟發，並因此重新創作了本片的導演臺本，著名作曲家呂其明據此精心創作、設計了本片的音樂音響。

本片的主題音樂。影片選擇了由李叔同先生填詞的著名學堂歌曲《驪歌》作為全片主題音樂。「長亭外，古道邊，芳草碧連天。晚風拂柳笛聲殘，夕陽山外山。天之涯，海之角，知交半零落。一杯濁酒盡餘歡，今宵別夢寒」。這歌詞與令人感傷、充滿離情別意的旋律有機地揉在一起，在片中多次出現，一次次將「離愁」之情推向高潮，取得了極佳的藝術效果。

本片的音響。影片對音響精緻巧妙的設計，獲得業內人士高度評價。井窩子邊，嘩嘩滾出的水流聲、歸鴉的呼叫聲、街頭小販的叫賣聲、剃頭挑擔聲、駝隊的風鈴聲匯合在一起，用音響描繪出了二十年代舊北京的獨特風情。學堂操場上，放學的鐘聲、孩子們奔出學堂的歡鬧聲；配上《驪歌》的琴聲與歌聲，將一種濃郁的思念、追憶之情渲染得淋漓盡致。「瘋女人」秀貞將妞兒認作自己的小桂子，拉上妞兒連夜冒雨趕往車站，畫面上一列火車噴著濃濃的白煙呼嘯而來，此時在淡淡的音樂聲中，火車呼嘯的聲音、秀貞與妞兒的喊叫聲、英子的喊叫聲、雨聲、雷電聲交匯在一起，將這暗示著悲劇的一幕演繹得撼人心魄。

3、「藝術重複」技巧手法的採用

「藝術重複」是藝術創造中經常使用的技巧手法，它意味著構成藝術作品的某些因素——語言、旋律、音符、線條、形體動作、色彩等，在同一部藝術作品中的反覆多次呈現。作為綜合多種表現手段的藝術，電影的「藝術重複」運用時也許格外困難，如果不能夠起到推進電影展開、強化電影藝術感染力、表現力的作用，則有可能帶來節奏拖遝、進展遲緩、繁瑣屑碎、使人產生觀賞疲憊乃至厭煩之感。

影片《城南舊事》「藝術重複」技巧手法的採用，不僅是必要的，而且恰恰成為它藝術探索最有價值的一個部分。

整體結構的「藝術重複」。影片由三個大的段落結構而成，為保持作品的完整性、整體感，本片緊緊抓住「離別」這個「魂」，每一個段落都按照「相聚→離去」的方式進行敘事、表達、展開。「瘋女人」秀貞與小英子把妞兒領到秀貞家後，秀貞與妞兒（小桂子）便離她而去。小偷與小英子在殘牆斷壁後的荒草地不期而遇，此後二人也成了朋友，常常聚在一起，直到最後小偷被警探抓走，離小英子而去。宋媽與小英子相聚家中，幾乎成了小英子家中的一員，最後也不得不含淚辭別，消失在小英子的視野中。「相聚→離去」成為結構全片敘事方式的「藝術重複」，將「離別」一步步展開、深入，使全片成就了統一、完整的藝術品格。

畫面語言的「藝術重複」。小英子那雙會說話的「眼睛」的畫面，從各個角度、各個位置充分地表現，小英子的「眼睛」便成了本片「藝術重複」最多、表現力也最強的畫面語言。而「井窩子」井臺打水，是那個時代的場放學這兩組規模較大、內容也較豐富的畫面，在本片中各重複四次。「井窩子」井臺打水、學堂操場放學這兩組規模較大、內容也較豐富的畫面，在本片中各重複四次。「井窩子」井臺打水，是那個時代的一道獨特風景，畫面中緩緩流出的井水，伴著緩緩走過的駱駝隊，緩緩走過的街頭小販各色人等，造就出「歲月流逝感」和「世事滄桑感」。學堂操場放學則在孩子們衝出教堂、奔向操場、嬉戲在一起的畫面中，喚起人們

各自親切的童年的回憶，造就出「往事追憶感」。而「井窩子打水」、「學堂操場放學」這兩組畫面的多次重複，每一次都伴隨著主人公生活歷程一個小小的變動，或是離別了一個舊「朋友」，或是即將結識一個新「朋友」，或是告別舊居、搬到新家，或是家中出現某種變故（如父親病故）等。這樣的「重複」，實際上起到了藝術表現「起承轉合」的作用。

聲音語言的「藝術重複」。作為主題音樂的《驪歌》，透過不同形式的變奏，在片頭、片中與片尾多次出現，除了結構影片的功能，多次重複帶來的更多是情感、情緒的逐漸積累，對人們情感、心理世界漸次增強的衝擊。可以說，自二十年代作為學堂歌曲傳唱一時以來，《驪歌》大規模、廣泛地被傳唱，就是在影片《城南舊事》上映之後。借助《驪歌》的「藝術重複」，影片《城南舊事》獲得了其獨特的魅力，而《城南舊事》多次「重複」出現《驪歌》，也使《驪歌》在新的時代獲得了新的生命。小英子朗讀背誦課文《我們看海去》，在片中也多次重複出現，「我們看海去，我們看海去，藍色的大海上，揚著白色的帆。金色的太陽，從海上升起來，照在船頭。我們看海去……」朗朗的童聲蘊積了創作者們多少對於過去、對於童年、對於往事的遐想與追憶，這濃濃的情感記憶當會引發人們強烈的共鳴。

「節奏的藝術重複」。影片採用了不少長鏡頭和大停頓，當影片進展到一種情緒狀態或一個故事段落之時，常常採用長鏡頭和大停頓，以追求「動」與「靜」、「熱」與「冷」、「馳」與「張」結合，帶來的特有藝術張力。如小英子躺在病床上靜思默想的鏡頭、宋媽聽到孩子死後在廚房木然發呆的鏡頭，都是「大停頓」，同時為長鏡頭。尤其是影片中多次出現的小英子與其他人物「對視」的鏡頭，如小英子與秀貞（談小桂子）、小英子與小偷（小偷被抓走時）、小英子與父親（在父親病床前）、小英子與宋媽（片尾告別各自離去時），加大了鏡頭長度，作了較大停頓；同時每當採用「長鏡頭」、「大停頓」時，鏡頭搖移的速度、鏡頭持續的時間又大致相同，形成了全片既充滿變化，又整體統一的節奏，這種統一「節奏」的多次重複，造就出一

唱三歎，餘音不絕的藝術效果。

4、本片的「視角」及其表現

為了達到影片完整統一的藝術效果，本片的「視角」或「視點」歸結為一個：小英子的「眼睛」。一切發生的事情，都是透過小英子的「眼睛」捕捉與發現的。影片的鏡頭幾乎全是小英子的主觀鏡頭，只要合乎小英子的所見、所聞、所思、所想，便可以展現在銀幕上。為了使這一「視角」既符合生活邏輯又符合情感邏輯，本片在具體拍攝中多用小英子的低視角拍攝，也就是多拍攝小英子「眼睛」視野可及的生活，小英子看不到或不可能想到的儘量不拍。「視角」及「視角」表現的獨特，也是影片《城南舊事》成功的一個重要因素。

① 中國左翼戲劇家聯盟《最近行動綱領》於一九三一年九月透過，旋于同年十月二十三日出版的《文學導所》第一卷第六、七期合刊號上公佈。——轉引自程季華主編《中國電影發展史》第一卷第一七七至一七八頁，中國電影出版社一九八一年十月第二版。

第七章
中國電視觀念的演革歷程

電視觀念是電視文化的深層存在，也是電視文化的核心部分。對電視觀念的描述，就是對電視文化本質的探討。本章將對中國電視觀念的演革歷程作一描述，進而揭示中國電視文化的某些本質。

一、背景：中國電視的兩個建設階段

中國電視傳播業是從一九五八年起步的，大致經過了兩個大的段落。

第一個大的段落是從一九五八年到一九七八年的基本建設階段。首先從大眾傳播體系來看，電視作為一種傳播媒介，在這期間只不過是透過圖像的形式把廣播、報紙、雜誌等其它媒體的資訊播報一下，等於再傳播。由於依附於廣播、報紙、雜誌和通訊社，所以其獨立的傳播特徵和樣式還沒有形成，或者說電視的獨立性還沒有明顯地凸現出來。在這二十年裡，電視處於各方面的探索階段，比如隊伍建設、設備建設、技術建設和傳輸系統建設等。這既跟它的規模有關也跟它的傳播效應有關，當然這是一個必然的段落。從藝術體系來看，傳統的戲劇、電影、音樂、舞蹈和美術等其他的藝術樣式，已經比較成熟了，都形成了自己獨立的藝術特徵，而電視呢，也無非是把這些藝術樣式透過圖像廣播的方式，在電視螢屏上再現一下。比如說對文藝晚會、音樂會、戲曲表演、舞臺劇表演的轉播等等。這種轉播儘管也是直播的樣式，但由於當時沒有ENG的一體化設備，只

能是一次性的消費，如果第二天再播的話，就得再演一次。何況當時全國電視機擁有量非常有限，有資料說一九五八年全國電視機只有五十臺，到一九七八年的時候，也不足一萬臺。所以說，電視在人們的心目中，也就沒有什麼形象。但與此同時，隨著傳輸網路開始覆蓋和眾多電視臺開始建立，我們的電視工作者隊伍逐漸形成，還是藝術傳播，基本上都沒有形成自己獨立的樣式，沒有形成自己獨立的特徵，我們的電視工作者隊伍逐漸形成，發展了起來。前二十年基本是這個情況。這個階段我把它叫做基本建設階段。

一九七八年改革開放給電視帶來了發展機遇，從一九七八年到一九八四年，電視的地位逐漸上升，特別是在一九八四年前後，成立了廣播電影電視部（當時電影還在文化部），中國電視傳播業從此進入了其發展的第二個大的段落，即本體建設階段。電視的地位得以大大地提高。

一九七八年以後，我們從國外引進了先進的ENG一體化攝錄設備，這個一體化的設備解決了什麼問題呢？解決了一個電視的聲畫同步問題。我們今天看到的錄影帶也出現了。原來電視新聞節目說是直播的，其實並不是真正意義上的直播，只能叫原始直播，因為當時的所謂的直播都是播音員事先背好稿，現場卡口型，雖然是現場直播出去，但很艱難，像打仗一樣。再比如原來拍電視，是用膠片先拍圖像，再錄聲音，然後一塊合成。所以，有了這個ENG一體化攝錄設備，就輕鬆多了。聲音和圖像可以同時被記錄下來，這樣就可以大量地錄製節目和儲存節目，節目播出逐漸不再受時間和空間的限制，使錄播成為可能。當時這個難題的解決是中國電視傳播發展的重要一步，大大提高了電視節目的生產力。同時，老百姓的購買力提高了，電視傳播也隨著電視機的普及越來越成為大眾所習慣和接受的一種傳播樣式。

電視實際上也是被迫跟其他的傳播樣式和藝術樣式斷奶的。原來電視還靠電影提供片子播一播，但隨著電視覆蓋面擴大，傳播能力增強，再加上一九七九年開始，上海播了第一條廣告，酒的廣告，電視慢慢地可以掙錢了，外面的電影界、戲劇界和新聞媒體發現電視火起來之後，都不願意再繼續給電視提供資訊，提供節目

了，逼得電視不得不探索自己的樣式，做自己有獨特樣式的節目。於是，生產電視劇、電視專題片和紀錄片就成了一個迫在眉睫的事。起初是懵懵懂懂，做自己有獨特樣式的節目，慢慢地進入自覺。這樣，從八十年代開始電視就進入了大發展的本體建設的階段。

二、中國電視的本體建設歷程

進入本體建設階段的中國電視，從客體形態看，經歷從節目——欄目——頻道的演革過程；從主體角色看，經歷了從製作人——製片人——策劃人的演革過程。

八十年代是以節目建設為核心，以製作人為核心的時代；

九十年代是以欄目建設為核心，以製片人為核心的時代；

目前我們的電視正進入以頻道建設為核心，以策劃人為核心的時代。

1、八十年代以節目建設和電視製作人為核心的時代形成的外在因素和內在動力

首先一個前提是各個省級電視臺在一九八〇年前後，突然如雨後春筍般地建立起來了。一九八三年全國廣播電視工作會議上，吳冷西部長提出了「四級辦電視」，一下子把電視的覆蓋面延伸到了縣一級。因為過去好多地方直接收不到電視節目，必須要透過微波中轉，那麼，「四級辦電視」這一舉措就解決了電視的覆蓋問題。開始的時候，四級辦電視只是為了把中央的資訊及時地傳達下去，在建的過程當中，地方的各級領導都嘗到了擁有自己電視臺的甜頭，這樣就有了自己投資生產建四級電視臺的動力，並逐漸建成了一個個獨立的實體。那麼，現在這些電視臺不僅要把中央的資訊接收下來，轉播出去，同時他還要做自己的節目，這樣電視在

八十年代的發展異常迅速，可以說，改革開放以來，電視事業成為了中國各項事業發展裡最快的領域之一。它不僅僅成為社會生活的一個重要組成部分，而且是社會生產力，甚至是社會經濟發展的一個非常重要的新的增長點。

另外，八十年代，面對電視媒體的發展如此之快，當時大家就有一個想法，就是電視這個東西是什麼？不知道。於是大家就要學，學什麼？發現電視跟電影最像，於是就學電影。按照電影的模式，電影的製作方式，電影的剪接方式和電影的一套術語和觀念，用電影美學原則來指導電視的製作。因為電影的生產方式在當時包括今天，主要是藝術創作，一個大導演就意味著可能帶來一個好片子，一個大明星可能就能帶來一個好片子，所以說，大劇作家、大導演和大演員的合作就可能成就一個好片子，當然，不全部是這樣，但基本上如此。這就意味著電影的生產力、電影的品質取決於製作者的水準。電視在八十年代也是這個情況。就是說，各個媒體爭奪的是電視媒體如果有自己非常有水準的節目編導，它就有可能在全國的媒體競爭當中取勝。那麼，各個媒體爭奪的是電視的製作人才，包括電視教育也是適應和滿足了這種需要。電視急迫需要的是什麼樣的人才呢？是一批「短、平、快」的操作性人才，像播音員、文藝編輯、新聞記者、電視導演和電視攝影等等，廣播學院的教育也是基本上滿足了八十年代的這種需要，我們的辦學體制或者體系也是建立在這個前提上的。可以說電視人對電視主要的美學原則和創作原則基本上是把電影的東西用過來，這是八十年代的情況。所以整個八十年代電視人的口頭禪就是「幹什麼呢？」「做片子。」我們從「做片子」這三個字就可以看出來，八十年代電視人對電視的理解，是「幹什麼呢？」「做片子。」做片子，所以，它的競爭還是取決於製作人的機遇、水準和能力。

2、九十年代的以欄目建設和電視製片人為核心的時代的主要特點

隨著電視媒體自身產業化水準的提高和中外電視交流的頻繁，大家越來越不再把電視僅僅看成是一種藝

術，而更把它看成是一種傳播媒介，它競爭的是什麼呢？如果說投資上百萬，花費幾年拍出一個大片，來證明你這個臺的實力是八十年代的驕傲和標誌的話，那麼，到了九十年代就發現這種做法是得不償失的。就算你這裡邊養了幾個有水準的編導，你依然可能會在競爭中失敗。因為你這個媒體生存和發展的水準，不僅僅取決於某一個或者某一些編導、製作人的水準，還要看你的名牌欄目的運作水準。如果你有一檔或者幾檔名牌欄目，那麼，就可能帶來巨大的廣告收入。將這些收入投資到你想投資的作品上，你就有可能在競爭中取勝。所以如果說八十年代是製作人的時代，是單個的節目編導和製作人競爭的時代，那麼九十年代則是製片人的時代，更需要一個製作群體，這個製作群體的統帥就是欄目的製片人。如果你這個臺裡有幾個出色的製片人，包括電視劇的製片人，電視片的製片人，這些製片人不僅僅有藝術頭腦，更有經濟頭腦，運作頭腦，他們就能抓住可能時機，能夠同時帶來社會效益和經濟效益。只有產生這種效果，這個媒體才能立得住。

由於九十年代媒體競爭主要體現在製片人的競爭，於是我們可以稱之為電視的製片人時代。

3、九十年代之後電視傳播業的主導力量與主要趨向

我個人認為，九十年代之後跨世紀之際可能會進入電視策劃人的時代。為什麼呢？現在大家一個非常明顯的感覺，我們的節目千篇一律的情況非常多，頻道資源浪費得厲害。一檔名牌欄目出來後，馬上有一堆跟上「克隆」。這個情況說明了什麼，說明我們的電視策劃資源匱乏，沒有新的創意，沒有讓人耳目一新的感受。這個問題出在哪兒呢？製片人解決不了，光會運作和有一定的藝術頭腦還不行，還需要一個智慧的頭腦，而智慧的頭腦需要綜合的能力，能夠根據社會的政治、經濟和文化的運轉情況及時地做出判斷，提出可操作性方案。那麼，這種人叫什麼？就叫「策劃人」。所以說，九十年代末期大家感覺到各個媒體，各個頻道都缺乏策劃人。我可以預測未來的時代是策劃人的時代。每個媒體如能抓住幾個智慧頭腦，抓住幾個具有綜合能力的策劃人。

劃人，既熟悉社會運轉情況，又熟悉電視業務，那麼，它的媒體競爭力就可以大大地提高。

總之，我認為中國電視傳播八十年代以來的本體建設階段，可能用從節目建設——欄目建設——頻道建設和製作人時代——策劃人時代——製片人時代來概括和表述。

三、八、九十年代中國電視節目自身的演革歷程

從一九八三年以來電視文藝出現了綜藝晚會，比如春節晚會這種形式，於是，晚會也成了八十年代到九十年代之間人們電視審美消費的主要熱點、主要焦點，所以，倪萍就成了八十年代到九十年代之間電視的一個縮影。九十年代中後期為什麼倪萍不再火爆了呢？不再火爆有僅僅是她個人的事，更是作為她代表的這種節目樣式的衰落，人們的興趣點發生了轉移。整個八十年代到九十年代之間，對她的需要，是大家對這種節目樣式的需要，當時整個社會處於往上走的趨勢，人們更需要一種賞心悅目的，既體現傳統的一種文化品格，又體現當代人審美取向的這麼一種東西。所以，晚會形式比較符合八十年代到九十年代之間人們的審美需要。客觀上人們開始住單元房，不再住大雜院，人與人見面的機會越來越少，大家看電視的機會越來越多；再加上其它諸如城市不准放鞭炮，沒有廟會等原因，在這種情況下，春節晚會或者綜藝晚會，在某種意義上補充了人們這種儀式化的需要。因為人是有群體生存需求的，有大雜院，大家聊天啊，串門啊，就覺得很自然的，可能看晚會的

具體說來，八十年代到九十年代這個段落之間，基本上是電視專題節目及綜藝、電視劇節目的年代。由於社會生活發生了很大的變化，改革開放以來，各行各業都有很多事情要表達，那麼，這種表達就需要很多電視節目去反映它，而且基本上就是靠電視專題片的形式來體現。所以這種有確定的主題、完整的構思和針對性導向的專題片可以說是電視螢幕上的主體部分。

時間就要少一些。一旦這種方式取消了，或者因為大家的生活方式發生變化了，獨門獨戶的時候，這種心理需要怎麼去滿足？看晚會！晚會人多，各種各樣的人一起鬧。於是，綜藝晚會專題片就成了八十年代最熱手的，人們最歡迎的電視傳播樣式和電視藝術樣式。

當然在八十年代，我們不可小瞧電視劇的發展。由於電影的生產力在下降，同時電視劇的低成本使大規模生產有了可能性，像《三國演義》拍到八十四集，《紅樓夢》拍到三十七集。這種多集集拍攝，相對成本不算太高，同時經過後期開發還可以帶來新的效益。比如影視基地，可以帶來各種各樣的旅遊收入，像諸如此類的方式使得電視劇的生產大規模地增加。大家要在影院裡看電影很不方便，在家裡又看不著電影，怎麼辦？電視劇就取代了電影的地位，儘管失之粗糙，但畢竟還是出了很多好的東西，慢慢地電視劇也找到了自己一些獨立的特徵。所以說，電視在八十年代基本上是製作人的時代，同時體現在電視劇、綜藝節目和電視專題節目上，大概是這麼一種競爭的形勢。

進入九十年代以來，大家發現電視突然風頭一轉，最大的改革力度出現在電視新聞上。為什麼呢？八十年代改革開放的初期，可以說是一個上升期，而九十年代是一個發展期，或者從某種意義上講，是一個社會的轉型期。特別是在八十年代末，九十年代初，國際政治風雲變動，使得社會的文化構成和社會生活方式，包括國際的、國內的各種複雜關係變得更為複雜，在這種複雜的情況下，人們越來越需要一種務實的東西。面對現實，計畫體制要慢慢向市場體制轉型，可以說這種轉型到今天還在進行著。發達地區市場化已經占了更大的比例，但在落後地區，可能連市場化的邊還沒有沾到。在這種格局下，人們更多擁有的是在適應計畫到市場轉折期的一種陣痛。這種陣痛的力度是很大的，好多人不習慣。比如下崗，一個人突然發現沒著沒落了，這是很痛苦的事，怎麼辦？在這種情況下，恐怕娛樂不起來，高興不起來，也歡快不起來。所以，如果說八十年代人們最需要的是，用現在的理論講，叫做「解悶」；九十年代更多的則是「解氣」和「解惑」。大家心裡有氣，需

四、關於幾個重要問題的思考

1、體制問題

一九九八年我曾到美國做過三個月的訪問學者，我對美國電視的體制經營留下了較深印象。美國的電視發展基本是商業化的路線，因為整個國家是在一些法律規範下，按照市場規則去組建媒體，運作媒體的。它的這種運作方式基本上是公司化、集團化的方式：一個媒介集團，在不同的城市和社區建立它的分站。每個社區的分站的資訊源基本上是統一的，是互相聯網的，同時也根據本地的情況作適當調整，適當分工，但是它的主打頻道是一致的。我覺得美國的電視傳播基本上是遵循了這麼幾個觀念：一是市場化的觀念，二是集團化路線，三是按

要「解氣」，透過電視來洩氣；大家有困惑，透過電視來「解惑」。

於是電視大量地需要新聞節目，尤其是深度報導，一直到《焦點訪談》的出現達到了一個高潮。《焦點訪談》的前身是「觀察與思考」。它從八十年代開始創辦，三起三落。當時這個節目還是有一些影響，但是一會兒被斃掉，一會兒又起來，結果一直就沒有生存得很好。《焦點訪談》找到了一條路子，就是人們所概括的所謂的「領導重視，群眾關心，社會普遍存在」。這是中國特色的，這幾句話來之不易，是經歷了種種痛苦得來的。這是一種宣傳藝術，很高超的宣傳藝術。這裡頭有很多智慧，包括時機、尺度、分寸。電視新聞的改革帶來了電視的一些新的需要，大家對電視的時效性、電視的直觀性和電視的務實性等等，都提出了非常高的要求。在這種情況下，電視的整個觀念就在九十年代的本體建設期間發生了很大的變化。可以說，電視在九十年代的成長速度超過了以往的三十年。

照市場需要。為了市場需要，它可以改造一些東西，比如它可以「真實再現」，用演員來扮演像克林頓這樣的政治人物來獲得收視率。它的一切的目標是要贏利的，這就必須要造就螢幕英雄，所以它的主持人是浮在水面上的第一人。特色頻道靠特色主持人來主打，一個主持人身後有一個龐大的以主持人為核心的班子，一個打主持人一天的工作量達六個小時以上，即出鏡率就要達六小時以上。

現在我們的欄目做做基本上有三種體制，一是編導為核心，二是製片人為核心，三是主持人為核心。在這三種體制當中，編導核心制的優點是可以發揮編導的個人優勢和他的個人興趣，就像電影一樣，其個人化的色彩比較濃，但編導核心制的弱點是不能統一欄目的形象，一個編導一個風格；製片人為核心是最好的，所有的編導、製片人和策劃人都圍繞著主持人，就像電影的明星制一樣，靠這個明星炒大，而明星背後是一大批的形象塑造者，所以大腕主持人在美國最富裕的人裡可以排到前十位。美國首富的前十位就有幾種人：體育明星、電影明星、歌星和主持人，都是明星。明星體制就是商業體制，它有市場號召力，可以操縱和影響社會娛樂，引導大眾消費和娛樂消費。

我們開始只是把電視看作一種喉舌，看作一種工具，後來發現它的產業屬性，自從廣告進入電視以後，大家發現電視可以賺錢，每一個時段讓出去都可以賺取巨大的利潤，這樣，人們發現了它的產業功能和產業屬性。所以說，既要揚我們中國特色的電視媒體的特點，即首先要完成宣傳任務，在這個前提下，也要達到它的市場效應。為什麼成功的欄目和節目可以取得社會效益和經濟效益雙豐收？就在於它既完成了黨的宣傳任務——領導重視；同時，滿足社會需要——群眾關心：還具有巨大的吸引力——社會普遍存在。這是中國傳播藝術的特點。

電視和社會的關係是相輔相成的。一方面電視傳播的逐漸地開發，依賴於社會的土壤，就是社會的開放的程度和現代化水準、包括經濟實力。我們媒體面臨國際競爭，就是因為我們的資金不夠，我們的資產還不足夠雄厚，所以我們不可能建立全世界的網站，這就是經濟上的壓力和經濟上的競爭。同時，還有政治上的競爭。當然還有文化上的競爭——人們對某種觀念的熟悉、理解和接受程度。這樣一方面電視以自己的改革、發展和新觀念的推出來影響社會，逐漸改造人們的觀念，逐漸讓大家接受電視的一種方式，推進社會的民主化的進程，豐富社會的生活，豐富社會文化的構成；另外一方面社會也在推動著它，社會進步的程度，經濟政治文化的發展水準也制約和影響著電視傳播水準。

2、頻道專業化問題

頻道化實際上是電視生產和經營的一種最基本的觀念，電視媒體自身的組織形式，一是頻道，二是欄目，三是節目，以往我們經營的多是節目，後來我們經營的是欄目，下一個段落，我們將經營頻道。將來的競爭首先是整體頻道的競爭。一個什麼都有卻沒有特色的頻道肯定是沒有生命力的。頻道將會向專業化的方向發展，每一個頻道要有它非常鮮明的風格和它的主打的內容，比如電影頻道、體育頻道、讀書頻道等，我喜歡什麼，就選擇專門的頻道來看，這是個大趨勢。具體到中國電視傳播業情況就很複雜，我們四級辦電視基本上是行政化的，如果完全要按市場規律去操作，好多媒體會沒有立足點而無法生存，還有很多複雜的因素，也決定了頻道化在中國將是一個很漫長的過程。產業化，集團化的一個重要的任務就是要實現頻道化，為什麼要組建集團？集團就是一種運作方式，這種集團化、產業化都是為了要營造一個或者幾個有專業特色的頻道，只有有了這些頻道，經營才有依託，這是相輔相成的事。

3、產業化經營及理論建設與人才培養問題

對於中國電視事業的發展，現在技術上的問題基本解決了，下一步電視要有一個更大規模的發展，關鍵還應解決好哪些問題呢？

我認為第一個問題就要解決產業化的問題，或者局部的產業化的問題，按照市場規則去運行。現在經常是十個小時的努力、十個小時的成本做一個小時的節目，這是一個反效應。只有產業化、集團化的經營才可能解決這個問題，比如在有限的人力物力的條件下，產生超出這個人力、物力的巨大的效應。做一分鐘的節目，可以產生十分鐘的效應，這個最重要，而這依賴於產業化的經營。第二個問題就是解決地區發展的差異問題。電視的這種產業化功能或者說市場化效應是有條件的，因為中國的社會發展是不平衡的。我們有眾多民族，有地區的不平衡，我前面所說的這五種新觀念只能說是代表了中國最先進的五種電視觀念。電視的覆蓋現在基本上都能達到，但是各地區發展非常不平衡，不平衡導致了很多矛盾，如果不解決，後進永遠是要拽後腿的，不可能保障電視的整體的發展。比如說一些落後地區，省、地級的電視媒體的年收入還不及發達地區一個縣級臺的水準，這樣怎麼能上規模，上水準呢？當然媒介策要考慮到這些情況。

還有一個就是理論建設問題，這非常重要。中國電視十年來的大發展，某種意義上說是觀念更新的結果。要使中國電視繼續保持其發展力度，依然需要觀念的不斷更新。如果一個領導者，一個媒體的決策者和整個媒體的從業者沒有一種先進的觀念去指導，用先進的觀念去運作，它就可能永遠地落後於這個時代的需要。如果沒有觀念的更新，如果沒有認識到媒體需要開放，媒體的價值是在服務大眾，是按照大眾和社會的需要去填補你的媒體時段，你就可能要在未來的競爭當中被淘汰出局。而新觀念的誕生一方面來自於實踐的摸索，另一方面，更為重要的，是紮實的理論建設與深刻的理論概括。從這個意義上講，理論建設迫在眉睫，我們現在需要

高瞻遠矚的決策研究，需要深入紮實的基礎理論研究和可具操作的電視應用研究。基礎理論研究要提供原理，決策研究要保證導向，應用研究要滿足從業者的實際需要。

再有一個電視人才培養或電視教育問題：

電視教育恐怕也要加強它的基礎，擴大它的複合。現在人才的複合素質很重要，八十年代只要求單方面的知識結構就可以了，比如學攝像就學攝像，學播音就學播音，但是未來恐怕不行，從製作人到製片人到策劃人，就算一個從業者不一定具備高素質的製片人和策劃人的水準，但是也需要一種複合的知識結構，能夠適應未來需要。將來不會為一個職業設定一個專門的專業，一個單科的專業就不能適應社會發展變革的需要，是沒有生命力的。所以說複合型的廣播電視人才將來是最需要的，我們的課程體系、知識結構都要圍繞這個目標去設計。另外一點就是電視要進入學術狀態，現在電視教育整體上學術水準不高。電視教育需要依託電視理論研究的水準，電視的理論研究水準不高，電視的實踐發展得那麼快，你就不可能帶入最新的成果和觀念給學生，結果是被動的。如果教育觀念落後，培養出來的學生一出去，就已經落伍了。

中國電視觀念的演變，基於廣大從業者素質的提高，所以我們應當把最新的電視觀念傳給受教育者。當他們成為中國電視中堅的時候，就可能把這些觀念結合他們的實踐，不斷創造出體現時代水準和人民需要的輝煌業績。

五、本土化——中國電視節目生產的戰略與對策

中國電視節目生產的本土化問題，是在日趨激烈的媒介競爭局面已經形成的前提下提出來的。因此，它涉及三個命題：一、中國電視面臨新媒體環境；二、新媒體環境下中國電視節目生產「本土化」問題；三、中國電視節目生產「本土化」進程中的幾個意識。

（一）中國電視面臨新媒體環境

新的世紀，我們究竟面臨著怎樣的媒體環境？如何認識這媒體環境的基本性質與功能，如何把握這媒介環境中的諸多複雜的關係？尤其是對於當下正達幾近「巔峰」狀態的電視媒體來說，未來的新媒體環境下，還能否保持今天的神氣，將遭遇怎樣的挑戰，將扮演怎樣的角色？與此相關聯的電視文化格局、電視創作狀態、電視傳播樣式、電視經營方式、電視藝術形態等將會是怎樣的形象？對於電視從業者及關注電視者們，這些無疑是不能迴避的重要命題。

我們不得不正視這樣的現實：

■ 網路傳播正在迅速地「蠶食」電視的觀眾與市場；

■ 美國線上已與時代華納合併；

■ 「全球化」正在強有力地「擠壓」本土文化的生存空間；

■ 傳統的電視藝術形態、創作狀態也被大規模地瓦解和顛覆；

■ 各種媒體相互之間的對峙、分離、獨立的狀態正在被打破，出現大兼併、大融合之勢……

有人將這來勢兇猛的融通所有傳統傳播媒介樣式的容量巨大、包羅萬象的媒體（融報紙、雜誌、廣播、電影、電視、動畫、娛樂等於一體），稱為「新媒體」、「全媒體」或「媒介集成」，不管怎樣稱謂，一個嶄新的媒體環境事實上出現在我們面前，它以不可阻擋之勢，迅疾蔓延拓展著，使傳統媒體（包括電視）在此環境中或自慚形穢，或消解溶化，或得到新的發展際遇。

在全球邁向「資訊時代」的今天，誰也不能無視「新媒體」對於人類社會生活的不可替代的重大影響，即使退一步，只從媒介自身的發展歷程來看，「新媒體」時代的到來，也是具有劃時代意義的。從原始口語的傳

播、交流，經由文字、圖像、影像等眾多媒體的推波助瀾，在世紀之交的今天，向著網路傳播方向發展。但與人類歷史上的幾次大的傳播革命相比，此次「新媒體」的崛起，不是簡單地、一對一的「替代」，而是更為包容，更為強烈的「融合」。

中國電視人對「新媒體」的崛起、新媒體環境中電視的生存，有著特殊的敏感。當自命不凡的中國電視遭遇挑戰的時候，一些有思想、有文化、有責任心、有使命感且具有相當電視業經驗的人們，已經開始了他們對這一問題嚴肅、冷靜的思考。

在「新媒體」環境下，中國電視應採取怎樣的戰略與對策？我認為應當在技術、制度、觀念幾個層面上做較大力度的「整合」工作。從技術上看，設備設施的數位化、製作標準的國際化、傳播方式的網路化、覆蓋規模的全球化是發展的大趨勢。從制度上看，集團化的組織機構、產業化的經營方式、多樣化的融資管道、製作與播出分離的管理方式等應成為「制度創新」的主要內涵。從觀念上看，以人為本（包括媒體從業人才為本、受眾為本）的觀念、以質取勝（包括精品戰略、收視率的「質」）的觀念、以專業化（包括頻道專業化、服務對象群體專業化）為目標的觀念、以本土化（包括節目內容、文化構成、審美品格、表述方式等）為追求的觀念。只有朝著這個方向努力，我們的民族電視才有可能在劇烈的全球媒介競爭中立於不敗之地。

（二）中國電視節目生產「本土化」的內涵

什麼是中國電視節目生產的「本土化」？簡單說來，就是依據中國的特殊國情，立足中國的社會現實，按照中國電視媒體自身的運行規律，遵循中國電視觀眾的接受習慣與實際需要，組織、製作與傳播具有中國民族特色、氣派、風格、口味的電視節目。

需要指出的和說明的是，「本土化」觀念並非一個封閉的、停滯不動的觀念，而是一個流動的跟隨中國

社會發展而不斷發展著的概念。「本土化」體現在電視的節目內容、文化構成、審美品格與表述方式等多個方面。

1、電視節目內容的「本土化」

電視節目的內容，是電視媒體與電視觀眾在相互影響、相互適應、相互制約的「互動過程」中逐漸確立和發展起來的。電視媒體應當傳播什麼樣的節目內容，與電視觀眾需要什麼樣的節目內容，是一個問題的兩個方面。而中國電視節目內容的「本土化」，必須同時考慮這兩個方面的問題。

當電視媒體處於相對「壟斷」的地位，電視的節目內容作為相對的「稀缺資源」而與觀眾相處時，電視觀眾往往處於較為被動的接受狀態。如果電視觀眾只能接受到很少幾套節目時，他們可能會從節目序曲一直看到節目的「再見」，幾乎別無選擇，這時就談不上節目內容如何怎樣的問題了。

當電視頻道資源日漸豐富，電視的節目內容已不成為「稀缺資源」的時候，電視觀眾的選擇空間、選擇權利日漸加大，電視節目內容就該考慮如何怎樣的問題了。

而當電視媒體日益國際化，電視媒體間的競爭日趨激烈之時，電視的節目內容可能成為「過剩資源」，電視觀眾參與節目的空間、權利就顯得格外重要，而電視節目內容的「本土化」問題也就必須要我們面對並予以解決。

中國電視節目內容的「本土化」，在中國電視的基本建設階段（一九五八至一九七八年）還不是一個突出問題。在中國電視的本體建設階段（八十年代以來）開始凸現。在八十年代「改革開放」的時代潮流中，一方面我們開始引進國外、境外的電視節目（如電視劇、電視紀錄片、電視娛樂節目；一方面我們開始了節目內容「本土化」的探索，其中電視劇、電視專題片、電視綜藝文藝節目最為突出。貼近中國社會現實生活、針砭

時弊、反思歷史、奏響時代主旋律的一批優秀電視劇受到觀眾熱情歡迎；展現祖國大好河山、謳歌人民創業成就、掃描社會生活風情的一批優秀電視專題片（「專題片」）這個名稱本身就非常「本土化」）也應運而生；而以電視「春節聯歡晚會」為代表的電視綜藝文藝節目更是異軍突起，成為中國人傳統「春節」慶典中的一道新風景、一個新民俗。

而在九十年代，隨著「改革開放」的深入，中國從社會主義計劃經濟體制向社會主義市場經濟體制大規模「轉型」的展開，中國電視經歷了從電視紀實節目——電視欄目化——電視談話類節目——電視直播節目的「精品」，和在電視觀眾中廣受歡迎的常規電視節目，應著力建設和開掘。

電視遊戲娛樂節目五種節目理念、節目觀念的演革歷程。毋庸置疑，這些電視節目理念、觀念都不同程度地受到了國外、境外電視節目理念的影響，但在引入後經過摸索和積累，也已經越來越「本土化」，越來越被中國電視觀眾所習慣、所接受、所喜歡。

在新的世紀裡，中國電視節目內容的「本土化」應邁出更大的步伐。其中尤其是具有品牌效應的頻道、欄目和節目，應是重點開發的對象。在「兩頭」上下功夫應是基本思路——即代表國家、民族電視節目產品水準

2、電視「文化構成」的「本土化」

電視的「文化構成」，即電視不同價值取向、不同價值層面的構成，我們一般將電視「文化構成」籠統地劃分為三大類——主流文化、菁英文化與大眾文化。與西方建立在資本主義市場體制基礎之上的電視媒體不同的是，中國電視媒體的首要功能、基本價值取向是主流意識形態觀念的宣傳與傳播，即主流文化是中國電視文化格局中最重要和最基本也是主導的文化構成。而在社會主義市場經濟體制的建立過程中，大眾文化也得到了空前的發展與繁榮，但中國的大眾文化並不意味著簡單迎合電視觀眾的某些趣味（包括低俗趣味），而是建立

在主流文化主導的基礎之上的，近幾年中國電視的發展從整體上看既完成了主流文化構建的任務，也完成了大眾文化傳播的使命。相比較而言，菁英文化中以個性化、深度化、創造性、創新性為特徵的電視產品，在電視文化構成中相對比較薄弱，有待進一步開發、開掘。

中國有五千年豐厚的文化傳統的積澱，有眾多的人才資源、智力資源，在良好的機制中，一定能夠創造出融中國大國風度、民族特色與時代精神於一體的現代中國電視文化新景觀。

3、電視審美品格的「本土化」

世界各民族、各國家以及不同群體的美學傳統與審美趣味的差異，導致了電視審美品格的差異，這是我們探討電視審美品格「本土化」可能性的前提。

中國電視的美學傳統與審美品格，與中國社會主義的美學傳統與審美品格緊密相聯。在五十年代至七十年代，以社會主義現實主義為主要創作方法，以理想主義、英雄主義為目標追求，呈現出壯美、崇高的主導美學類型，八十年代，改革開放的時代精神為中國電視注入了新的美學因素，以批判現實主義為主要創作方法，以文化反思與浪漫激情的結合為主要特徵，呈現出優美、和諧的主導美學類型。九十年代中國電視形成「多元化」的格局，現實主義、浪漫主義與現代主義乃至後現代主義方法多元並存，以紀實主義、娛樂化、新英雄主義、平民化為新的特徵，深沉、悲壯與優美、和諧及滑稽、不和諧等美學類型多元鼎立，審美品格呈現多元複雜的局面。

不論怎樣變化，和諧、合一依然是中國電視審美品格境界中最為基本和重要的類型，即在電視產品中，在對立、矛盾、衝突中追求和諧、統一、合一，這是我們民族「和合之美」美學傳統的現代延續。

4、電視「表述方式」的「本土化」

電視的表述方式，或電視的表述風格，包括電視的敘事方式、語言風格等。電視的表述方式必須要符合電視傳播者、電視觀眾及與他們共處的特定時空之間的關係。所謂電視「表述方式」的「本土化」，即意味著電視在敘事方式、語言風格等方面，滿足民族特色、地域特色及時代特色的需要。

中國電視的敘事方式建立在中國傳統思維方式的深厚基礎之上，如線性的邏輯思維與感性的形象思維的結合，主體情感抒發、表現與客體意象展現、再現的結合，單一視點與多個視點的結合等都是一貫的原則。再如對情節性、故事性的重視，對現實性、教化性的重視，對完整性、統一性的重視，對整體性、群體性的重視等。

中國電視的語言風格與中國語言自身的特質密切相關，集形、音、義於一體、口語與文字相輔相成的中國語言體系（含書面語和口語），是中國文化民族特色的鮮明表徵之一。在長期的歷史沿革中，中國語言也呈現出豐富多彩又諧調統一的地域特徵（中國語言體系中眾多方言的存在）。在改革開放的新的時代，外來文化尤其是外來語言，又不斷充實著中國語言體系，使之呈現出時代特色。

中國電視的語言風格恰如中國電視的臉面與衣飾，是中國電視「本土化」特色最直觀的一個部分。中國電視的語言風格（包括廣義的電視畫面、聲音及照明、服飾、造型等各種電視語言手段）的鍛造與錘煉，對中國電視「本土化」有著重要的推動作用。

中國電視「表述方式」的「本土化」，適應、滿足了中國電視觀眾的觀賞習慣與傳統趣味。如同西餐固然很好，但對於中國人來講，中餐是不可替代的一種滿足和需要，中國電視「表述方式」的「本土化」，意味著中國電視需要製作中國百姓喜聞樂見的中餐大宴。

（三）中國電視節目生產「本土化」進程中的幾個意識

新媒體對於中國電視節目生產，既是一種挑戰，也是一種機遇。有人對於來勢兇猛的新媒體驚恐萬分，有人對於中國電視面臨中國加入ＷＴＯ後的危機倍感焦慮，有人對於全球範圍內技術、資金、人才等的競爭發出危言聳聽之音，這種緊迫感、危機感是可以理解的，但認真地、理性地予以剖析，我們也應當看到，中國電視節目生產的「本土化」目標追求若能實現，中國民族電視則將獲得一次良好的歷史機遇。

我認為，要真正抓住這次歷史機遇，需確立這樣幾個意識。

1、「精品」意識

這裡所說的「精品」，並非自吹自封的所謂「精品」，而是經過中國電視人精心構思、精心策劃、精心製作的，為中國電視觀眾所推崇、喜愛的電視產品（包括節目、欄目與頻道）。「精品」不僅要使中國電視觀眾喜聞樂見，也應得到世界其他地域人們的喜愛和歡迎。

2、「品牌」意識

對於思想深刻、藝術精湛、製作精良的電視節目「精品」，要努力經營，使之成為廣為人們熟知的著名「品牌」。客觀地看，由於經濟、政治尤其是文化差異的原因，使中國電視精品創造著名「品牌」面臨著許多困難。但我們只要不氣餒，積極、主動地去經營、推廣，相信應當有中國電視著名「品牌」出現在電視螢屏世界之中。

3、「本土化」與「國際化」相結合的意識

中國電視節目生產的「本土化」，並不意味著回到過去、回到傳統、裹足不前、固步自封，而應與「國際化」相輔相成。「本土化」與「國際化」應當結合起來，才會使「本土化」獲得更大、更多的張力與空間。

事實上「精品」意識、「品牌」意識的確立，離不開「國際化」的眼光、視角與方式。我們應當以「國際化」的要求，來處理中國電視節目生產從創意策劃、創作製作、經營運作、宣傳推廣各個方面、各個環節的問題，這才有可能使中國電視節目生產的「本土化」得到有效、可靠的發展與推動。

後　記

新世紀以來，中國影視文化在全球化與本土化，市場效益與社會效益，產業化與公共服務的複雜形勢、多重功能、多種角色的交織糾結中，獲得了快速發展，取得了驕人的成績，但也出現了一些問題，留給我們諸多思考。

二〇〇一年，本人將此前的影視文化研究成果以《影視文化論稿》為名集結出版，獲得了學界和業界的廣泛關注和引用。十多年過去了，影視文化無論在中國還是其他國家，無論大陸還是臺灣，都出現了新景觀、新觀念，影視文化的生產、傳播以及與此相關的新媒體、新技術發展都備受關注。本人在這十多年間，先後承擔了中國大陸教育部人文社科重點研究基地重要專案、國家藝術科學研究項目、國家出版基金專案，都與影視文化有關；本人擔任會長的中國高校影視學會也圍繞影視文化在每兩年一度的中國高校影視高層論壇上先後舉辦了多次大型研討活動。基於上述的課題研究、論壇交流以及平時的學術思考，本人應臺灣秀威出版社邀請準備再版本書，更名為《影視文化概論》。一方面考慮到歷史延續性，本次再版絕大部分文字保持不變；另因考慮到影視文化及研究新的進展，本次再版將原書中的三分之一篇幅的「評析篇」即散論、評論性文字予以刪除，補充了近年來本人關於影視文化一些新的探索與思考的文字。

在本書即將在寶島臺灣再版之際，首先感謝我的助手周建新老師他為本書的內容處理做了大量工作，其中一些成果也是我們共同完成的。還要感謝韓哈博士的熱情推薦，沒有他的力薦就不會有此書在臺再版的機會。

最後要特別感謝秀威出版社的蔡曉雯女士，沒有她的耐心反覆編校，就不會有此書的面世。

期待本書能夠為海峽兩岸的影視文化學術交流作出一些貢獻。

胡智鋒

二○一三年一月十六日

於北京

新美學21　PH0095

新鋭 文創
INDEPENDENT & UNIQUE　影視文化概論

作　　　者	胡智鋒
主　　　編	蔡登山
責任編輯	蔡曉雯
圖文排版	彭君如
封面設計	陳佩蓉

出版策劃	新鋭文創
發 行 人	宋政坤
法律顧問	毛國樑　律師
製作發行	秀威資訊科技股份有限公司
	114 台北市內湖區瑞光路76巷65號1樓
	電話：+886-2-2796-3638　傳真：+886-2-2796-1377
	服務信箱：service@showwe.com.tw
	http://www.showwe.com.tw
郵政劃撥	19563868　戶名：秀威資訊科技股份有限公司
展售門市	國家書店【松江門市】
	104 台北市中山區松江路209號1樓
	電話：+886-2-2518-0207　傳真：+886-2-2518-0778
網路訂購	秀威網路書店：http://www.bodbooks.com.tw
	國家網路書店：http://www.govbooks.com.tw

| 出版日期 | 2013年3月　初版 |
| 定　　　價 | 320元 |

國家圖書館出版品預行編目

影視文化概論 / 胡智鋒著. -- 一版. -- 臺北市：新鋭文
創, 2013.03
　　面；　公分. -- （新美學；PH0095）
　BOD版
　ISBN　978-986-5915-57-5（平裝）
　1.電影　2.電視　3.文化　4.中國

987.01　　　　　　　　　　　　102001531

讀者回函卡

感謝您購買本書，為提升服務品質，請填妥以下資料，將讀者回函卡直接寄回或傳真本公司，收到您的寶貴意見後，我們會收藏記錄及檢討，謝謝！
如您需要了解本公司最新出版書目、購書優惠或企劃活動，歡迎您上網查詢或下載相關資料：http:// www.showwe.com.tw

您購買的書名：_____

出生日期：_____年_____月_____日

學歷：□高中 (含) 以下　　□大專　　□研究所 (含) 以上

職業：□製造業　□金融業　□資訊業　□軍警　□傳播業　□自由業
　　　□服務業　□公務員　□教職　　□學生　□家管　　□其它____

購書地點：□網路書店　□實體書店　□書展　□郵購　□贈閱　□其他

您從何得知本書的消息？

　　□網路書店　□實體書店　□網路搜尋　□電子報　□書訊　□雜誌

　　□傳播媒體　□親友推薦　□網站推薦　□部落格　□其他_____

您對本書的評價：(請填代號　1.非常滿意　2.滿意　3.尚可　4.再改進)

　　封面設計____　版面編排____　內容____　文／譯筆____　價格____

讀完書後您覺得：

　　□很有收穫　□有收穫　□收穫不多　□沒收穫

對我們的建議：_____

11466
台北市內湖區瑞光路 76 巷 65 號 1 樓

秀威資訊科技股份有限公司　　　收

BOD 數位出版事業部

..

（請沿線對折寄回，謝謝！）

姓　　名：＿＿＿＿＿＿＿＿　年齡：＿＿＿＿　性別：□女　□男

郵遞區號：□□□□□

地　　址：＿＿＿＿＿＿＿＿＿＿＿＿＿＿＿＿＿＿＿＿＿＿＿＿

聯絡電話：(日) ＿＿＿＿＿＿＿＿＿＿　(夜) ＿＿＿＿＿＿＿＿＿＿

E-mail：＿＿＿＿＿＿＿＿＿＿＿＿＿＿＿＿＿＿＿＿＿＿＿＿＿